|高等院校人文素质教育创新通识教材|

主　编◎曾　琳
副主编◎胡晓波　刘　东　李宗亚　吴虑斌

音乐舞蹈欣赏

（第二版）

清华大学出版社
北京

内 容 简 介

本书由音乐欣赏和舞蹈欣赏两部分内容组成，简要系统地讲授了音乐舞蹈的基础理论，集鉴赏知识和作品鉴赏为一体。音乐欣赏包括民族歌曲艺术、通俗歌曲艺术、艺术歌曲艺术、西洋乐器、中国民间戏曲和中国民族器乐。舞蹈欣赏包括舞蹈的起源和分类、古典舞蹈和民族民间舞蹈。

本书适合作为文理科院校、综合性大学非音乐舞蹈专业学生的艺术素质选修课或通识课教材，也可供广大音乐、舞蹈爱好者参考。

图书在版编目(CIP)数据

音乐舞蹈欣赏 / 曾琳主编. —2 版. —北京：清华大学出版社，2022.4 (2025.1重印)

高等院校人文素质教育创新通识教材

ISBN 978-7-302-60364-1

Ⅰ.①音… Ⅱ.①曾… Ⅲ.①音乐欣赏-高等学校-教材 ②舞蹈艺术-鉴赏-高等学校-教材

Ⅳ.①J605 ②J705

中国版本图书馆 CIP 数据核字(2022)第 044098 号

责任编辑：刘志彬
封面设计：汉风唐韵
责任校对：王荣静
责任印制：刘海龙

出版发行：清华大学出版社
 网 址：https://www.tup. com. cn, https://www. wqxuetang.com
 地 址：北京清华大学学研大厦 A 座 邮 编：100084
 社 总 机：010-83470000 邮 购：010-62786544
 投稿与读者服务：010-62776969，c-service@tup. tsinghua. edu. cn
 质量反馈：010-62772015，zhiliang@tup. tsinghua. edu. cn
印 装 者：河北盛世彩捷印刷有限公司
经 销：全国新华书店
开 本：185mm×260mm 印 张：13.5 字 数：310 千字
版 次：2017 年 2 月第 1 版 2022 年 5 月第 2 版 印 次：2025 年 1 月第 6 次印刷
定 价：48.00 元

产品编号：095716-01

前　言

　　本书根据高校开展公共艺术教育的要求而编写，以辅导大学生欣赏古今中外具有代表性的优秀音乐、舞蹈作品为主线，着重介绍中西方各个历史时期的音乐、舞蹈概况和风格特征，介绍名家及其创作思想、艺术成就、历史贡献以及与音乐、舞蹈鉴赏有关的理论知识。通过对音乐、舞蹈基础知识的学习和古今中外经典作品的赏析，学生可了解、吸纳中外优秀艺术成果，理解并尊重多元文化；培养高雅的审美品位，树立正确的审美观念，提高人文素养；发展形象思维，提高感受美、表现美、鉴赏美、创造美的能力，促进德智体美全面和谐发展。

　　全书仍按照第一版的结构体系分为音乐欣赏和舞蹈欣赏两部分。音乐欣赏包括民族歌曲艺术、通俗歌曲艺术、艺术歌曲艺术、西洋乐器、中国民间戏曲和中国民族器乐；舞蹈欣赏包括舞蹈的起源和分类、古典舞蹈和民族民间舞蹈。

　　本书适合作为文理科院校、综合性大学非音乐舞蹈专业学生的艺术素质选修课或通识课的教材。同时，也希望它能成为广大音乐、舞蹈爱好者开卷受益的知识伴侣。

目　录

第一篇　音乐欣赏

第二篇　舞蹈欣赏

音 乐 欣 赏

第一章　民族歌曲艺术

从古至今，中外民歌浩瀚如烟海，犹如一部鲜活的人民生活和斗争的历史。每一首民歌，都凝结着无数人民群众的心血和智慧，直接、淳朴和浓郁地体现着每一个民族和国家的音乐风格和民族色彩。它是民间文学和民间音乐相结合的产物，属于民族民间音乐的范畴。

对于各国人民而言，民歌是民风、是民魂、是民髓，是最质朴最自然的民心，是最本真的民族气息的吐纳和呼吸。民歌最本质的生命意义就在于它的人民性，民歌最生动的文化意义就是它的活态性。

第一节　中国民歌

中国民歌，作为中国一种重要的歌曲体裁，其基本特征是：不受专业作曲技法支配，是人民在社会实践的过程中，为了表情达意而口头即兴创作，通过口传身授的方式在群众中世代相传，不断变异，且即兴性强的歌曲。中国民歌大体上可分为劳动号子、山歌和小调三大类。

一、劳动号子

（一）搬运号子

搬运号子是用人力运输物件时唱的号子。根据不同的搬运方式，有装卸、杠抬、挑担、推车、拉车等号子，名目较多。

《挑担不怕扁担弯》是江苏北部的挑担号子，是人们挑担行进时（图1-1）唱的号子，音乐配合脚步行进的节奏，短促均匀，较为活泼。

《板车号子》是四川用人力拉板车时唱的号子。拉板车时至少一人，有时为两人至三人，居车杠中间拉车者称为"中杠"，拉两侧者称为"飞蛾儿"或"边绊"。唱号子时，由"中杠"领唱，"飞蛾儿"应和（若一人拉车则只能独唱）。板车号子在漫长的路途中一再反复，车停歌止，车走歌又起，因而形成便于不断反复的、终止感不强的回返式结构。

（二）工程号子

工程号子是从事建房、筑路、筑坝、伐木、采石等基建工程劳动时唱的号子，包括打夯、打硪、伐木、运木、采石、撬石、抬石等号子。

《打夯歌》是四川用于修坝筑路夯紧泥土地基时唱的号子。"夯"是在粗重的石柱或圆木上方架两根平行的木棒或"井"字形木棒构成，由两人或四人操作。劳动强度较大，众人协

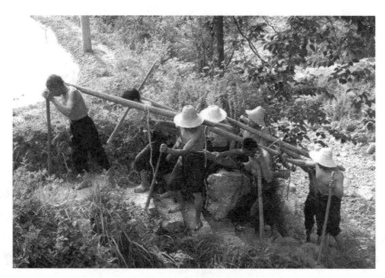

图 1-1　挑担场景

力抬起砸下，掷地有声，因此号子的节奏强弱分明，铿锵有力。采用一领众和的歌唱形式。

《打硪歌》是湖南号子。"硪"是圆形的大石块或铁块，周围系上若干绳子，众人围成一圈，协力拉起砸下，以砸紧地基（图 1-2）。协作性强，劳动强度大，号子采取一领众和的歌唱形式，领唱者既指挥、组织劳动，又以风趣的唱词鼓舞、调节劳动者的情绪。

图 1-2　打硪场景

（三）农事号子

在协作性和节奏性较强的农业劳动中唱的民歌就是农事号子，主要有车水号子、打粮（打麦、打稻、打连枷等）号子、舂米号子、筛花生号子等。与搬运号子、工程号子等相比，农事号子的劳动强度较轻。在炎热的天气里，在长时间单调的劳动中，歌唱者常即兴编词，内容广泛、逗趣诙谐者皆有，唱民间故事、爱情故事者亦有。一般具有节奏鲜明，曲调优美悦耳的特点。

《车水号子》是浙江海宁农事号子。南方农村从事车水劳动时（图1-3）所唱的号子，常为两人至三人同踩水车，音乐的节奏与脚步动作相配合，曲调与山歌相近。本曲节奏有明显律动感，曲调平稳柔和，有南方音乐特色。

图1-3　车水劳动场景

《打粮号子》是农村从事打稻、打麦等脱粒劳动时唱的号子。此种劳动强度不太大，劳动时充满丰收的喜悦。打粮号子速度中等，节奏性强，曲调活泼多变，常吸收小调。

《催咚催》是湖北省潜江县的打麦号子，一领众和，内容为男女青年互相逗趣开玩笑，反映了劳动者的愉快心情。全曲的衬词、节奏、曲调均呈现活泼、风趣的情调，曲调以do、mi、so三音为骨干音，具有典型的湖北地方色彩。

《园场号》又称《翻叉号子》，是四川涪陵一带在晒场上翻晒农作物时所唱的号子，一领众和，节奏鲜明，音调高亢，与山歌较接近。

（四）作坊号子

作坊号子是采用手工劳动方式从事生产的工场、作坊中，工人从事体力劳动时所唱的号子，如制作菜油的《榨油号子》、制作榨菜的《榨菜号子》、制作颜料的山西《打蓝号子》、造纸的《竹蔗号子》、制盐的《盐工号子》等。

《人工号子》（盐场拉车号子）是四川自贡市的盐工号子。人工制盐包括凿盐井、汲盐卤和抬运烧盐用的锅炉、铁锅等笨重劳动，每道工序都有号子。《人工号子》是以人力拉动汲盐卤的绞盘车时唱的。采用一领众和的形式，在歌词中唱出了旧时盐工对老板、工头的仇恨。

（五）船渔号子

船渔号子在江河湖海中行船、捕鱼时唱的号子。行船、捕鱼是一种复杂的水上劳动，受水流影响，有下水（顺流而行）、上水（逆流而行）、平水、急流、浅滩、险滩……不同水情；行船有离岸、靠岸、摇橹（橹由数人推摇）、划桨、撑篙、拉纤、捉缆等不同劳动方

式；捕鱼除行船外，行至渔场后，还有找鱼群、拉网、装舱等劳动。因此船渔号子的音乐丰富多变，有单首的号子，也有多首号子连接的套曲。

▶ 1.《黄河船夫曲》（陕北）

滔滔黄河水深浪急，船夫们齐心协力摇桨，船破浪前进——号子以生动夸张的歌词描述艄公撑船的情景，音乐则重复着一个具有宽长均匀节奏的波状旋律，与汹涌的黄河波浪融为一体，表现了船夫的豪迈气概。

▶ 2.《川江船夫号子》（四川）

长江流入四川，自四川宜宾到湖北宜昌称为川江。川江的自然条件复杂，有水势较平稳、江面宽阔的水域；也有两岸峭壁夹峙，河道狭窄弯曲的急流险滩，著名的三峡天险就在其间。木船行驶在川江时，由号工（通常就是舵工）发出音乐化的号令，指挥船工划桨，船工则以统一的劳动呼声和划桨动作相应。一领众和的号子随水流的变化和劳动的缓急，时而舒展，时而紧张，曲调丰富多变。有离岸、靠岸时唱的《木约号子》《拖杠号子》；有水势平缓时唱的《平水号子》；过险滩时唱的《上滩号子》《拼命号子》；下滩时唱的《下滩号子》；木船逆水上行时，船工上岸背纤绳拉船时（图1-4）唱《快数板号子》《抓抓号子》；拉纤遭遇特殊地形难以行走时，将纤绳拴在岸边大石上，船工们扶缆来回行走拉船唱的《捉缆号子》……每首号子的节奏、旋律以及领唱与和唱的配合方式都不同。此处介绍其中的五首。

图1-4　船工背纤绳拉船的场景

《平水号子》速度缓慢，领唱部分节奏较自由，旋律悠扬，略带川剧高腔的韵味。领唱者随意地唱着："清风吹来凉悠悠，连手推船下搐州。有钱人在家中坐，哪知道穷人的忧和愁。推船人本是苦中苦，风里雨里走码头。闲言几句随风散，前面有一个观音滩。观音菩萨她莫得灵验，不使劲来过不了滩。你我连手个个是英雄汉，攒个劲来搬上前。平水号子要换一换，捏紧桡子冲过滩。"每唱完一句词，船工们以"×—×—"的节奏相和，领唱与和唱采取了句接式，节奏宽长。唱到"前面有一个观音滩"时劳动节奏加快，和唱的节奏缩短。最后两句是号工提醒大家号子要变换了，劳动节奏也要加快。

《见滩号子》快板四二拍。远远望见险滩，号工向船工发出信号，号子的节奏变化，短促有力的歌声指挥和鼓舞着船工为闯滩做准备，领唱与和唱构成密接式，气氛渐趋紧张。

《上滩号子》快板四二拍，节奏更趋短促，领唱与和唱的配合由密接式发展为重叠式的二声部，劳动的呼号声占了上风。

《拼命号子》快板四二拍。这是过滩的紧要关头，若不加速冲过滩去，船有后退或被击毁的可能。此时号子的速度更快，节奏更紧凑，呐喊声与劳动节奏声浑然一体。这是一场与激流的紧张搏斗。

《下滩号子》慢板。经过一场紧张激烈的搏斗，船过了险滩顺流而下，号子的音乐又回到四四拍的慢板。悠扬的旋律，宽长的节奏表达了船工放松的情绪和愉悦的心情。

二、山歌

山歌是人们在野外劳动（上山砍柴、赶脚驮货、放牧、农事耕耘等）或行走时，用来消愁解闷、抒发情怀、遥相对答、传递情意唱的民歌。音乐性格真挚质朴、热情奔放，即兴性强。

广大农村是孕育和传唱山歌的广阔天地，农民通过即兴歌唱山歌直抒胸臆，唱出心中的喜怒哀乐及旧时代的苦难、生活的艰辛、对爱情的追求……农村山川相隔、交通不便、方言土语复杂，因而山歌的地域性强，地方风格各异，有些地区形成了富有特色的山歌歌种，如陕北的信天游、山西的山曲、内蒙古的爬山调，青海、宁夏、甘肃一带的花儿，四川的神歌等。

山歌遍布我国农村，分布面广，数量品种繁多，各地山歌风格迥异。常用的分类法有按歌唱场合分类和按歌唱方法分类（各省、各地区可能还有不同的分类法）。

（一）按歌唱场合分类

按歌唱场合分类，可将山歌分为放牧山歌、田秧山歌和一般山歌。

▶ 1. 放牧山歌

放牧山歌是人们在野外放牧时唱的山歌，包括各种唤牛调、犁田时的吆喝调、牧童的放牛（羊）歌，以及牧童互相对答逗趣时唱的"对山歌"等。

《放牛歌》是四川盐亭的山歌。这首歌质朴、高亢，节奏自由，旋律较口语化，是由 la、do、re、mi 四音构成的羽调式。全曲共四句，除第一句句尾由 do 音下滑外，其余三句都停留在 la 音上，但每句句尾运用了不同衬腔：第二句用一连串唤牛声"哦"，第三句用三小节带装饰的拖腔，第四句以下滑音收束，加上最后一声"喂"的吆喝，使全曲在质朴中富于变化。

牧童们放牧时互相逗趣斗智唱的山歌多采取对答猜谜形式，内容广泛涉及自然、生产、生活、社会等，此类歌称为对山歌，各地有不同称谓，如湖北称战歌、测歌，四川称盘歌，浙江称抛歌等。对山歌的句幅较短、音域较窄、节奏规整，仅在句尾或曲尾运用延长音。

《我随红军闹革命》原是四川达县地区的"放牛歌"，后填上革命内容，成为四川北部革命根据地的著名民歌，一领众和，生动活泼。此曲调曾被用于魏风作词，罗宗贤、时乐蒙作曲的《英雄战胜了大渡河》。

▶ 2．田秧山歌

田秧山歌是人们在农田中从事农事劳动时唱的山歌。我国南方以水田生产稻米（中南、西南丘陵地区除有水田外，还以旱田和土坡生产小麦、玉米等作物），从播种、插秧，经田间管理（耘秧、莳秧、薅草……）直至收割，每道工序都要"抢季节""抢天气"，因此历史上农村就以换工、帮工或雇工等形式，集中较多人力突击完成任务。每天清晨下田、晚上收工，在长时间的单调劳动中，人们就用山歌提神解闷，鼓舞劳动情绪。有的由劳动者自己歌唱，有的请"山歌班"或"歌师傅"在田头歌唱，长江中游一带（四川、湖北等）有的还伴以锣鼓。各地的田秧山歌名称不一，各具特色，江浙称田歌，安徽称秧歌。

《高高山上一树槐》是四川安县的山歌。此歌词中"早来三日有戏看，迟来了戏幺台"正好反映此习俗，为一领众和的歌唱形式：歌曲的前部分是三句悠长的衬腔，领唱两句、众帮一句；后部分是四句正词，领唱三句词，众帮一句衬腔，再领唱末句词，众帮一句长衬腔结束。音域宽、旋律起伏度大、跌宕迂回，节奏自由，高亢奔放。

▶ 3．一般山歌

山歌中的放牧山歌、田秧山歌是在特定场合歌唱并具有一定实用性功能的山歌。在野外，不拘任何场合均可歌唱的山歌是一般山歌，它以人们自我抒发情怀、表情达意为主要功能，它在山歌中占的数量最多，种类最丰富，且最具有山歌的典型特征。

一般山歌分布广，品种多，此处仅重点介绍。

（1）信天游

信天游（图1-5）主要流行在陕西北部和宁夏、甘肃的东部，曲调高亢奔放、深沉质朴，反映了黄土高原人民的精神面貌，以歌唱爱情、歌唱生活的艰辛和离愁别绪者为多。歌词多即兴创作，多数是上下句结构，七字句较多，上句喜用比兴，下句点主题，句尾押韵，如"牵牛牛开花羊跑青，二月里见罢到如今"。曲调多为两个乐句构成的单乐段，上句呈开放型，常停留在调式的下属音或属音上；下句呈收拢型，终止于调式主音。信天游有两种曲调类型，一种节奏较自由，旋律起伏较大，音域较宽，音调高亢开阔，具有较强的山歌性格，如《脚夫调》；另一种节奏较匀称固定，旋律较平和抒婉，比较接近小调性格，如《槐树开花》。

《脚夫调》描绘的是在苍凉的黄土高原，被逼离家赶脚的脚夫边走边思念妻儿，悲叹着苦难命运的主题。歌曲为两个乐句的单乐段，后乐句是前乐句的同头变尾，上句中结在下属音，下句终止在主音，曲调为典型的陕北民歌音调。

《蓝花花》讲述了蓝花花不幸的婚姻遭遇和她对爱情忠贞不渝的故事。歌词运用叙事和比兴手法，曲调高起低落、委婉动人，为两个乐句的单乐段（曲型）。

（2）花儿

花儿流行在中国西北陇中高原的宁夏、甘肃、青海三省，为回、汉、土家、撒拉、东乡、保安、藏以及裕固等民族所喜爱的山歌，内客广泛涉及人民生活各个方面。花儿除在农事劳动和山野运货等劳动场合歌唱外，各地还有"花儿会"的习俗，一般在农历四月、五月、六月间（以六月初最盛），选择风景秀丽、名山古刹坐落的地方，会期多则三四天，少则一两天。届时群众云集，对歌声此起彼伏，有的地区采取分组对歌（洮河流域），有的则

图 1-5　信天游

采取单人互对或双人互对(黄河湟水流域)。花儿唱法多样,有尖音(假声)和苍音(真声)之别,也有真假声并用者,皆具有高亢、奔放、粗犷、刚健的风格。花儿的曲调多称为"令",之前冠以地点、族名、花名或其他。其唱词格式多样,衬词丰富,曲体结构也较多样,以呼应型的两句体为多,例如河州大令《上去高山望平川》《下四川》。

《上去高山望平川》(河州大令)是一首流传面极广的青海传统花儿,歌词文雅含蓄,令人回味无穷。其节奏自由,音调高亢、嘹亮、悠长,由于重复了第一句词的后三个字,形成 aa′b(a′是 a 的部分重复)三个乐句的单乐段。

《下四川》是甘肃陇中花儿,传统民歌。脚户哥赶着牲口,离乡背井前往四川求生,带走了一颗惆怅、思念的心。乐曲柔和黯淡的羽调式配合婉转起伏的旋律与舒展的节奏,更为凄切动人;衬腔扩充了第一句的句幅,更增强了音乐的表现力,为 abb′型的单乐段,其中 b′是 b 的加前衬腔的重复句。

(3) 山曲

山曲主要流传在山西西北部的河曲、保德一带和陕西的府谷、神木,内容以反映旧社会晋西北农民离乡背井到内蒙古一带谋生的"走西口"生活和爱情生活者较多。乐曲结构短小,多为上下句结构,旋律起伏度较大,情感真挚粗犷。

(4) 爬山调

爬山调是流传在内蒙古西部地区(简称西蒙)的汉族山歌,结构与信天游、山曲相近,多为两个乐句的单乐段,内容广泛,曲调有汉族与蒙古族交融的因素。

《爬山歌》(西蒙民歌)表现情人离别时难舍难分的情景。节奏上多用高音的自由延长音,旋律上多用大跳,以充分表达激动的心情,曲式为 aa′型单乐段(后段为前段的变化重复)。

(5) 神歌

神歌主要流行在四川省的川南宜宾地区、重庆市郊县和川西崇州市等地。川南地区民

间以为神歌最初与祭神仪式有关，故称神歌，流传至今已成为有代表性的山歌，歌唱爱情者较多。也有传唱古人的。神歌歌词含蓄、文学性较强，感情细腻深厚，四句体结构较多。《槐花几时开》为歌唱爱情的神歌，歌词中有情有景有人物对话，以"娘问女儿"作为转折点，歌词简洁、富有诗意、含蓄隽永。

（6）南方山歌

南方地区的山歌一般很有特色，但未形成专有名称，常以地名命名，如云南的弥渡山歌、江西的兴国山歌、广西的柳州山歌等。

《打着山歌过横排》（江西兴国革命民歌）以江西习用方言"哎呀嘞哎"作曲首衬腔，为山歌典型特征，有唤起对方注意和序引等作用，以下四句用同一音乐材料略加变化而成，质朴单纯。其中，横排指两山间的崎岖小路。

（二）按歌唱方法分类

按歌唱方法来分，可分为高腔山歌、平腔山歌和矮腔山歌。

▶ **1. 高腔山歌**

高腔山歌用高腔唱法，高亢奔放，激昂，音域宽，曲调起伏大，跳动大演唱，此类山歌节奏自由，衬词衬腔多，如江西的《请茶歌》。

▶ **2. 平腔山歌**

平腔山歌用真声演唱，抒情优美，节奏自由，曲调进行较平缓，如云南的《大河涨水沙浪沙》是四句头的平腔山歌。

▶ **3. 矮腔山歌**

矮腔山歌是一种节奏规整，结构短小，音域较窄，较少使用拖腔词，词曲配合上常使用一字对一音，用真声演唱的一种山歌，如四川的《太阳出来喜洋洋》。

三、小调

小调的数量多，流传面广，既有反映市民和处于社会底层的妓女、乞丐等的生活，也有娱乐嬉戏、自然风光、生活知识、民间故事等。绝大部分小调的内容是健康的，有力地揭示了社会的种种矛盾，如《长工苦》《月儿弯弯照九州》等；少数流行在青楼妓院、茶馆酒肆的小调沾染了腐朽的、不健康的意识和情调，属民歌中之糟粕。小调表现感情细腻曲折，形式较规整，表现手法丰富多样。因其传唱中的情况较复杂，故至今缺乏统一认同的分类法。宋大能所著《民间歌曲概论》一书中主要按内容将小调分为抒情歌、诙谐歌、儿歌和风俗歌四类。江明惇所著《汉族民歌概论》中主要按音乐特征将小调分为吟唱调（包括儿歌、摇儿歌、哭调、叫卖调、吟诗调）、谣曲、时调、舞歌四类。《中国大百科全书：音乐舞蹈》根据小调的历史渊源、演唱场合及音乐性格等将小调分为三类：由明清俗曲演变而来的小调、地方性小调和歌舞性小调。

（一）由明清俗曲演变而来的小调

此类小调历史悠久，流传面广，经过较大程度的艺术加工，较为定型。同一曲调的变体较多，有的为曲艺、戏曲和民族器乐吸收，演变成特定的曲牌，以下重点介绍四首。

▶ 1.《孟姜女调》

《孟姜女调》遍布中国城乡，擅长表现哀怨之情，其基本音乐形态是：徵调式，起承转合性的四句体单乐段，每句落音分别为商、徵、羽、徵。在其常见的变体民歌中，南方有《月儿弯弯照九州》《哭七七》《梳妆台》等，北方有《十杯酒》《摇篮曲》等；曲艺中有四川清晋的《长城调》、苏州评弹中的《十二月花名》、湖南丝弦的《四平调》等。江苏的《孟姜女》，曲调以级进与环绕进行为主，婉转柔美，具有典型的江南风格。《月儿弯弯照九州》歌词源于南宋建炎年间江南山歌《月子弯弯照九州》，歌词历经千百年，因其内涵的深刻为人民所认同，在成为《孟姜女调》的变体后，更成为旧时代街头卖唱艺人的生活写照，凄婉的歌声催人泪下。《摇篮曲》也是《孟姜女调》的变体，该曲流传在东北，本已带有东北音乐的刚健色彩，配上新词后更成为一首优美动人的抒情歌曲。

▶ 2.《鲜花调》

《鲜花调》历史上最早见于清乾隆至嘉庆年间编的《缀白裘》中记录的三段歌词（无谱），道光十七年贮香老人编的《小慧集》中附有箫卿老人用工尺谱记的曲调，自清朝至今流传面广，变体较多。其曲调抒情柔美，基本音乐形态是徵调式。它的曲体结构较特殊，前半部为两个呼应性乐句，第一句是一对重复的短句，停在"徵"音，第二句停在"宫"音，都是四小节；后半部第三句和第四句紧密连接成一个尾部带拖腔的八小节，终止在"徵"音，与前半部相呼应。其变体中有的沿用此例，有的做了灵活的变化。变体中最常见的是《茉莉花》（在四川清音中仍称《鲜花调》）。意大利歌剧作曲家普契尼（1985—1929 年）曾在歌剧《图兰朵》中采用《鲜花调》作为音乐素材。

江苏的《茉莉花》在原《鲜花调》结构不变的情况下做了旋律加花修饰，体现了江南小调的抒情风格。第一句 10 字，第二句 7 字，旋律是四度跳进与级进的结合，刚健中见柔和细腻。

▶ 3.《绣荷包》

陕西《绣金匾》是在流传到陕西渭南的《绣荷包》上填上新词，词格变化，乐段结构不变，调式则变为附加"清角"音的六声商调式。

▶ 4.《剪靛花调》

在使用《剪靛花调》的小调中，最为有名的是江苏《姑苏风光》中的《码头调》。《姑苏风光》又名《大九连环》，是由六首小调组成的套曲。它由《码头调》（《剪靛花调》的变体）开始，中间是《满江红》《六花六节调》《鲜花调》《湘江浪调》，最后以《码头调》终曲，歌唱了姑苏美好的自然风光。

（二）地方性小调

▶ 1. 表现旧时代农村生活的地方小调

《小白菜》表达的是失去亲娘的孩子凄婉的呼唤，《苦麻菜儿苦茵茵》中被迫出嫁的姑娘把自己比作苦麻菜，唱出了内心之苦，上述诸例都是真实反映旧时代农村生活的地方小调，具有单纯、朴素的美，感情真挚动人。其结构为二乐句至四乐句的单乐段。

▶ 2. 表现爱情生活的地方性小调

《三十里铺》叙述了陕北定边县一个真实的爱情故事，四乐句的单乐段为 aaa'b 型，单

纯质朴，具有叙事性，有"信天游"的风格；四川宜宾的《绣荷包》采用"竹枝词格"，在七字句间插入有四川特色的衬词，为两个乐句的单乐段，歌曲透出农村姑娘的羞涩；山西的《开花调》（山西方言中以万物皆"开花"表达愉快心情）每段词的第一句为比兴，第二句为主题，表达爱情真诚直率，令人联想到粗犷、憨厚的农村青年形象；东北的《瞧情郎》由两首曲调组成，旋律跳动大，节奏活跃，有表演性，一个活泼调皮的东北姑娘跃然曲中，同时又具有东北民歌明朗、刚健、诙谐的气质；陕西榆林小曲《五歌放羊》从正月唱到十二月，细腻委婉地表述对爱情的向往，有说唱风，歌曲为四乐句之后加衬句重复末句的结构。

《月牙五更》为东北地区流传面较广的曲调，变体较多。本曲所唱为民间故事《梁山伯与祝英台》，有叙事性，结构为非方整性的四乐句单乐段 aa′bc（a′重复 a 句后作句尾扩充，容纳了一个五字句，此种手法在说唱音乐中常见，称为"搭尾"）。

▶ 3. 表现儿童生活的地方性小调

"动物歌""数学游戏歌""猜谜歌"等是民间帮助儿童增长知识、认识世界的重要手段，歌曲既有一定的知识性，又富有童趣。其具有结构短小、节奏鲜明、旋律较简单、单纯质朴的特点。

（三）歌舞性小调

《拥护八路军》为陕北秧歌，是抗日战争时期陕北革命根据地的革命民歌（原曲牌为《打黄羊调》，现存谱由安波填词）。全曲热烈欢快，曲式为典型的四乐句后加衬句重复末句的结构。

《看秧歌》为山西祁太秧歌调。祁太秧歌盛行在山西省中部祁县、太谷一带，除群众性歌舞外，已发展为秧歌戏，以打击乐作主要伴奏，具有粗犷、豪放的风格。其曲调高亢明亮，节奏轻捷活跃，多用后半拍起的细碎节奏型。唱词中喜用叠字，如本曲中的"花花花花衣""赶路路路忙"等，增添了节奏的活跃度。词曲结合灵活自由，每个乐句的长度以及所包含的唱词句数、字数都不一样。曲调由几个骨干音调的变化、自由贯串展衍而成，乐句衔接紧密，仅在曲尾出现长音。

微课视频 1-1
中国民歌 1

微课视频 1-2
中国民歌 2

第二节　外国民歌

世界上的每一个国家，每一个民族，都有反映自己的民族性格、民族气质和民族文化的民歌。它们各自拥有着悠久的历史、传统的文化、别样的风俗习惯以及自然环境，这些因素合力造就了不同风格、体裁和形式多样的世界民歌。但有所不同的是，不同国家对民歌概念的理解是不一样的。有些国家和我国一样，认为只要是劳动人民集体创作的歌曲就是民歌；而有些国家，则把个人创作的具有民间风格的歌曲，或者是个人创作的在民间广泛流传的歌曲也叫作民歌。例如在德国，希尔歌作曲的《罗雷苏》、维尔纳作曲的《野玫瑰》，还有舒伯特作曲的《菩提树》均被称为民歌；在意大利，有许多个人创作的那波利民歌，如《重归苏莲托》《我的太阳》《桑塔·露琪亚》；在美国，民歌和流行歌曲并没有严格的

界限，如斯蒂芬·福斯特创作的许多歌曲，凯伦作曲的音乐剧《演戏船》中的主题歌《老人河》，也都被视为黑人民歌等。

大量的外国民歌，有的抒发了人们对生活的热爱之情，有的歌颂了人类真挚的爱情，有的批判和揭露了社会的阴暗面，内容五彩缤纷，不一而足。各具特色的音乐风格更是百花齐放，令人目眩神迷，许多歌曲成为世界乐坛久唱不衰、脍炙人口的珍品。

朝鲜人民喜欢跳舞，很多民歌的语调和节奏都与轻盈飘逸的舞蹈动作紧密结合，如《桔梗谣》。日本有着多种体裁的民歌，音乐中总有特殊的调式，如《五木摇篮曲》《拉网小调》等。印度尼西亚有闻名世界的船歌和情歌，如《星星索》。

罗马尼亚人用笛管模拟小鸟的叫声等自然界音响，通过民歌的语调加以再现，便成了分节歌形式的新民歌《这是我的摩尔多瓦》。南斯拉夫地区的各族民歌各具个性：塞尔维亚民歌优雅流畅，节奏富有弹性；东南部民歌具有阿拉伯和西亚民歌特点；克罗地亚民歌除了传统的仪式歌曲外，还常常即兴演唱一些歌曲；南部歌曲《比托利！我的故乡》运用了富于阿拉伯式的装饰音的曲调。俄罗斯民歌以悠长、抒情为特点，速度舒缓，气息宽广，旋律连绵不断地展开，调式多为小调式，如《田野静悄悄》；而快速活泼的歌曲，则结构整齐清晰，节拍单纯，旋律不断丰富，如《木棍之歌》。波兰民间舞曲体裁玛祖卡、波洛涅兹的节奏特点表现在民歌之中，如波兰民歌《小杜鹃》，在三拍的节拍中第二拍常常是重拍，是典型的玛祖卡节奏。

德国民歌多为分节歌，旋律简洁，富于概括性，节奏单纯，情绪乐观，如民歌《这很难说》就是一首明朗单纯、风趣幽默的歌曲。法国各地区的民歌风格有显著的差别：南部民歌淳朴优美、富于诗意；北部民歌端庄稳重，具有宗教歌曲的风格；西部布勒塔尼半岛民歌以悲壮著称；西北部临靠英吉利海峡、诺曼底半岛，风景迷人，到处是果园、牧场，当地民歌多以职业和日常生活为题材，磨坊歌曲、饮酒歌较为著名，有《我的诺曼底》等。英国作为岛国，其他地区多为狩猎、航海、爱情为题材，节奏鲜明，为波浪状旋律，节拍很自由。如英格兰和爱尔兰民歌的节拍五拍子、七拍子和二拍子、四拍子交织一起；苏格兰民歌常用一种强拍上的短音符后面跟着一个长音符的特殊节奏，被称为"苏格兰切分音"。《啊，约翰，这可不行》也是一首颇为风趣的英国民歌。意大利人民以善歌著称于世，意大利国内的各地区民歌风采各异，旋律多流畅生动而富于歌唱性，有《妈妈》《啊，朋友》等作品。

美国民歌的成分十分复杂，它接受了英格兰、爱尔兰、法国、西班牙等欧洲国家或地区和加拿大、墨西哥等美洲国家以及黑人、印第安人的民歌的影响而逐渐形成。美国民歌中为我们所熟悉的有《克里门泰因》《牧场上的家》等。广为流传的《红河谷》通常被认为是加拿大民歌，但也有系美国民歌的说法。另外，节奏鲜明的拉丁美洲的诸多民歌如《鸽子》等，也给我国人民留下了深刻的印象。

第二章　通俗歌曲艺术

第一节　流行音乐

流行音乐是与严肃音乐相对而言的，对于听众来说，其形式短小、通俗，唱起来上口，并且对于听众不需要更多的专门知识与技能，仅依靠对音乐的心领神会与感性认识就能理解。流行音乐不同于严肃音乐，因为严肃音乐常具有较深的思想内涵和一些专门的知识结构，需要听众运用自己的知识和修养细细领悟、品味。在流行音乐发达的美国，流行音乐作为欧洲现代音乐的主体，主要是以欧洲及其他国家的传统音乐、民间音乐以及黑人音乐为基础，融合而发展起来的。随着逐渐演化和发展，又产生出新的种类形式，如爵士乐、廷潘胡同歌曲、乡村音乐、拉格泰姆与布鲁斯、摇滚乐等。美国流行音乐具有更多的自娱性与商业性，其自娱性来自非洲的音乐传统，影响最大的如爵士乐、布鲁斯、摇滚乐等，都起源于黑人音乐。

一、爵士乐

爵士乐是 19 世纪末在新奥尔良首先发展起来的，其形式的主要来源是布鲁斯和拉格泰姆。

布鲁斯的原意是哀怨、忧郁之意，是从黑人的劳动号子演变而来。大部分布鲁斯的歌词内容以反映黑人的生活为主。每段歌词采用三句的结构形式，第二句重复第一句。在曲式结构上构成 abb 的曲式，常用慢四四拍。其歌曲的音阶形式常使用降三音和降七音，切分节奏也比较多。布鲁斯的演唱非常自由，演唱者可以根据演唱内容模仿一些其他日常生活的声音来表现演唱者的情绪。布鲁斯歌曲的伴奏乐器一般有吉他、班卓琴等，后来逐渐加进了其他多种乐器。布鲁斯经历了农村布鲁斯、古典布鲁斯和城市布鲁斯等不同的发展阶段。

拉格泰姆音乐形式与布鲁斯没有根本上的区别，其最明显的区别大致有两点。一是与纯粹的布鲁斯相比，拉格泰姆似乎是比较"有修养"的音乐，它是一种黑人钢琴音乐，演奏者中许多人受过一些正规的音乐训练。因为钢琴这一乐器的不便携带性，决定了这一音乐形式的演唱必须有一个比较合适的场合，这种场合一般都在酒馆。二是拉格泰姆的节奏特点，它常常采用连续的切分节奏。演奏者在钢琴上常常左手是规则的强弱拍伴奏进行，右手则是演奏与左手伴奏相错位的切分节奏旋律，以及节奏更为复杂的旋律，以此造成一种机智和幽默感。这一音乐形式深为有幽默感和生性好动的美国人民所喜爱，后来又相继产生了拉格泰姆歌曲。

当美国黑人音乐家用管乐队形式演奏布鲁斯或拉格泰姆时便产生了一种新的音乐形式，这就是爵士乐。爵士乐自诞生以来，风格在不断地发生着变化，既有音乐家对不同风格本身

的探索、融合与创新，也有他们对爵士乐商业化现象的不满而进行的努力。例如，继20世纪20年代的新奥尔良传统爵士以后，又出现了30年代的摇摆乐、大型乐队、冷爵士、自由爵士等。爵士乐的代表人物有路易斯·阿姆斯特朗，他创作的曲目有《西区布鲁斯》《哭泣的威力》等，其他代表人物还有杜克·埃林顿、戴维斯等。从总体上说，早期的爵士乐比较简单，以后才逐渐发展得比较复杂，其原因主要是越来越多的受过专业音乐训练的音乐家的参与，使得专业音乐创作技巧与爵士乐的创作相融合。尽管如此，以黑人音乐为基础的爵士乐特点依然存在，即连续的切分节奏、特殊的乐器音色及演奏法和表演上的即兴性等。

　　爵士乐从它诞生之日起至今，一直存在着争议，褒贬不一，但爵士乐的影响力已远远超越了流行音乐本身。在20世纪所有基于民族和社会习俗的音乐中，没有哪一种比美国的爵士音乐更具有广泛的影响力。由于它那狂热的节奏和古怪的不和谐音，从某种程度上讲，它似乎是新时代的一种表现。爵士音乐有许多对职业音乐家产生吸引力的特色，例如带有小三度和小七度的音阶，以及基于小三度和小七度音阶的七和弦等。可是，最具强烈感染力的爵士音乐特色，是它那独具魅力的节奏。在爵士音乐里，有一种新的切分音——多节奏性，即同时有两种很强烈的节奏型相互对立，例如一个三拍子节奏加在一个四拍子节奏上。这种错综复杂的多重节奏显然是原始民族的音乐特点，因此爵士音乐的兴起，无疑是人类对于自然的一种理性回归，这是20世纪各种艺术形式的共同趋向之一。我们在20世纪西方的许多严肃音乐家的作品中都能找到爵士乐的痕迹，如德彪西、拉威尔、斯特拉文斯基等音乐家。而美国作曲家格什温的《蓝色狂想曲》《一个美国人在巴黎》则是把爵士乐融入现代严肃音乐中的典范。

作品赏析

《蓝色狂想曲》

　　在20世纪初美国杰出的作曲家乔治·格什温（George Gershwin，1898—1937年）的代表作《蓝色狂想曲》中，可以找到爵士音乐在节奏上、旋律上及和声上最好的扩展运用。《蓝色狂想曲》是为钢琴和管弦乐队而写的类似单乐章的协奏曲作品，其中主题的即兴式表达同交响性的发展有机地结合在一起。黑人布鲁斯音乐的调式及和声因素、爵士音乐的强烈的切分节奏和滑音效果，都赋予这部构思独特的作品一种与众不同的色彩。格什温在这部作品中，对那些情绪全然不同的段落的安排，如抒情性与戏剧性、舞蹈性与歌唱性的对置，也颇具匠心。

　　乐曲以独奏单簧管低音区里的一个颤音开始，这是一个上升音阶的基础。当音阶上升到最高一个音符时，作品的一个放任不羁的主要主题迸发了出来。接着，法国号和萨克斯管奏起了一个节奏性很强的主题。它和上述的单簧管主题情调十分接近，就像是这个主题的变形或延续，只是较前者更加强劲有力，而且显然带有舞曲风格。钢琴又以另一个变奏加入，并引向一个辉煌的、重述各主题的独奏。此时，主要主题以果敢有力的音响出现在乐队齐奏的音乐中，明亮的小号又奏起了一支开阔嘹亮的曲调，音乐就此掀起了一个异常活跃的新高潮，乐曲的中段是一首弦乐器奏出的美妙歌曲，这是全曲的中心，也是美国音乐中最著名的段落之一。这段音乐宽广流畅、温柔感伤，有一种类似柴可夫斯基的《第一钢琴协奏曲》第一乐章基本主题的风格。一个速度变化带来了乐曲的尾声，是钢琴与乐队

之间十分默契的配合。整个乐队以雷鸣般的气势再现了乐曲的主要主题后，就以一个渐强的和弦辉煌地结束了全曲。

爵士音乐的生命在于节奏，这就是它作为舞蹈音乐发展的原因，也是在全世界获得普及的理由。正如将巴洛克时代的库兰特舞曲和萨拉舞曲作为欣赏用的纯粹乐曲变成组曲的一部分，将古典派时代的小步舞曲纳入交响乐中一样，爵士乐也产生了热爵士和严肃的轻音乐等以欣赏为目的的爵士乐。

第二次世界大战后，爵士乐队的演奏技艺迅速提高。本来爵士乐就要求各种乐器都要有高度的技巧，从演奏单簧管高音区的能手到可以奏出尖叫般弱音器音色的小号手，怀有神奇技巧的演奏者辈出。

二、锡盘巷歌曲

19世纪末，在美国纽约市第28街（第5大道与百老汇之间）集中了许多音乐出版公司，各公司都有推销员整天在那里弹琴吸引顾客，琴声就像敲击洋铁盘子似的，"锡盘巷"由此而得名。锡盘巷在美国一度成了流行音乐的集中地，也形成了流行音乐兴盛的一个时代，成为一种音乐风格的象征，在美国的流行乐坛它几乎延续了半个世纪。

锡盘巷歌曲早期的部分作品沿袭了美国流行歌曲作曲家福斯特的音乐风格，音乐有怀旧、感伤的情绪，但大部分歌曲是欢快、风趣、诙谐的，歌词内容基本上以爱情为主题。锡盘巷歌曲发展到中后期，音乐风格和表现形式更为多样化，艺术性也有所加强，并且吸收了黑人音乐的节奏特点，其旋律与和声也趋于复杂化。锡盘巷歌曲基本上在城市里的白人中流传。

三、乡村音乐

乡村音乐最早叫山区音乐，这种音乐形式的形成始于20世纪20年代的美国南方各州农业地区，乡村音乐起初来源于英国的民间歌谣、19世纪的家庭音乐和来自非洲的美国劳动号子以及南方的宗教音乐，并在此基础上不断地发展起来。它是英国移民流传下来的，自然也就带有许多英国民歌的风格。后来又受到其他民族音乐的影响，直到第二次世界大战以后才开始流行全美国，被称作乡村音乐。

乡村音乐的形成初期，其风格带有较多的乡土气息，歌词内容涉及家庭、恋爱、流浪、宗教等，其歌曲带有一定的叙述性和分节歌的形式，音乐伴奏常用小提琴、班卓或吉他（图2-1）。1920年，乡村音乐流行于南方农村，用歌声叙述故事，伴之以舞蹈和小提琴的演奏。最初的演出单位是一个弦乐队，有小提琴、班卓琴和吉他。

1927年，卡特家族和吉米·罗杰斯（Jimmie Rodgers）的唱片问世。卡特比较传统，着重于唱；而罗杰斯则把山村曲调与爵士音乐、夏威夷吉他曲和墨西哥音乐糅合到了一起，创立了形式更为灵活的乡村音乐，效仿者与日俱增。其中有简尼·奥催（Gene Autry），他把西部色彩带进了20世纪三四十年代的乡村音乐中，成为一个真正的唱歌的牛仔。还有一位叫恩斯特·特泊（Ernes Tubb），他开始用电子乐器和鼓，由此形成了40年代的通俗音乐。劳伊·阿可夫（Roy Acuff）则沿着卡特家的路子发展乡村歌曲，他的真诚的歌声和

图 2-1　乡村音乐

传统风格受到美国人民的欢迎。

乡村音乐从此向着不同的方向发展。1925 年，那西维尔（Nashville）电台经理乔治·赫（Georgen Hay）主持的节目把乡村音乐和全国听众联系起来。这对乡村音乐在 1930 年后的发展起了决定性作用。20 世纪 30 年代和 40 年代在得克萨斯州，鲍比·威尔斯（Bob Wills）和他的朋友们把大型舞会音乐、爵士乐和乡村弦乐组合成西部旋律。在阿肯色州，比尔·蒙鲁（Bill Onroe）的乐队则把古老的弦乐变成了现代化的高能声响。

19 世纪 40 年代最受欢迎的歌星艾迪·昂纳德（Eddy Arnold），或许是第一位把乡村音乐变成流行音乐的艺术家。然而汉克·威廉姆斯（Hank Williams）的影响更大，他糅合了布鲁斯曲调、宗教音乐和卡特一阿克夫派的乡村歌曲。19 世纪 50 年代，韦柏·皮尔斯（Webb Pierce）、拉夫特·弗里译尔（Lefty Frizzel）和瑞·普莱斯（Ray Price）的乡村音乐首屈一指。90 年代的歌星也继续演唱威廉姆斯的经典歌曲并使听众着迷。基蒂·威尔斯（Kitty Wells）是加入男性主宰的乡村音乐大军中的第一名女歌手，她在 1952 年赢得了第一个乡村歌曲歌星的称号，从此成功地为女乡村歌曲艺术家的涌现打开了闸门。

四、摇滚乐

19 世纪 50 年代乡村音乐有着短暂的变化。依尔维斯·普瑞斯莱（Elvis Presley）开创了摇滚乐，而卡尔·柏金斯（Carl Perhins）、吉利·李·莱维斯（Jerry Lee Lewis）和琼尼·卡希（Johnny Cash）也形成了他们自己的摇滚风格。后来，随着时代的发展，甜美的乡村化的纳西维尔声乐风格形成了，它把乡村音乐带入流行音乐的主流，一直发展到 19 世纪 60 年代。

到了 20 世纪 60 年代后期，鲍勃·迪伦（Boo Dylan）和比尔兹小姐（The Byrds）又把摇滚乐引进乡村音乐中，作为乡村摇滚音乐一直流行到 70 年代。艾米罗·哈瑞斯（Emmylou Harris）则把电子乐器与传统的乡村音乐糅合到一起。莲达·伦斯特（Linda Ronstad）原先是一名摇滚歌手，但在乡村音乐排行榜上也有不少的纪录。

20 世纪 80 年代，随着"乡村牛仔"运动的兴起，乡村音乐对流行歌曲的影响增强，肯尼·罗杰斯（Kenny Roggers）、爱迪·罗特（Eddier Rabbit）以及道莱·派通（Dolly Parton）

这些歌手皆为其代表。在80年代中期，有乔治·斯崔特（George Strait）和瑞基·斯卡格罗（Ricky Skaggs）这样的后来者，大反传统唱法，杜特·约克姆（Dwight Yoakam）和朗地·特维斯（Randy Travis）则走得更远。

到了20世纪90年代，乡村音乐则成为流行音乐的主旋律，出现了加斯·布鲁克斯（Garth Brooks）、克宁特·布纳克（Clint Black）、里巴·麦克英特尔（Reba Mcentier）这样的歌星。乡村音乐不断扩展，把南方摇滚音乐也包含了进去，产生了像里莱·劳伏特（Lyle Lovett）这样的"现代"艺术家。

19世纪50年代开始的流行音乐呈现出一种多元化的趋势。随着科学技术的进步、电声乐器的出现以及大批农村居民涌入城市，给城市的流行音乐注入了丰富的乡村音乐和一些其他民间音乐的新鲜血液，促进了摇滚乐的发展。当时有一部名为《一堆混乱的黑板》的电影引起了社会上人们的广泛注意。此片中有一首叫《震动、嘎嘎作响的摇滚》的黑人"节奏布鲁斯"的主题歌，它的流传标志着后来风靡世界的摇滚乐的产生。

摇滚乐的主要音乐风格是黑人音乐与南方白人的乡村音乐的融合，其形式以歌唱为主，音乐用电吉他、萨克斯、电贝斯、键盘乐以及爵士鼓伴奏（图2-2）。摇滚乐明显的特点是持续不断、向前推进的舞蹈节奏，由爵士鼓奏四四拍中的第一拍和第三拍，其他乐器如电吉他等奏第二拍和第四拍组成。

图2-2 摇滚乐演出

早期摇滚乐歌手有普瑞斯莱、贝里、多米诺、刘弗斯、埃弗利兄弟等。1964年，英国"披头士"乐队（也有人译作"甲壳虫"乐队）首次在美国做访问演出，引起狂热反应。他们演唱的主要内容是表现爱情，也有反战、反暴力等内容。正好当时美国国内反越战、反种族歧视浪潮涌现，摇滚乐在这一浪潮中起了很大的作用。20世纪60年代成长起来的美国人，很少有与摇滚乐不发生联系的。摇滚乐的歌声影响了现代美国人的艺术趣味。70—80年代在美国形成的著名摇滚乐队有蓬克、滚石、索尔、重金属、雷普、波普等，其摇滚乐的著名歌星有迈克尔·杰克逊、珍妮特·杰克逊、休斯敦等。布鲁斯的许多元素被更多地运用到摇滚乐及流行音乐中，但是传统的布鲁斯音乐还是有着强大的实力。这个领域的音

乐家有约翰·李·胡克(John Lee Hooker)、埃塔·贝克(Etta Baker)、小威尔斯(Junior Wells)和巴迪·盖伊(Buddy Guy)。

五、其他流行音乐

拉丁音乐源于拉丁美洲各个不同的地区，是一种有着不同时代背景和风格的笼统的音乐形式，多数拉丁音乐节奏都比较强烈。通常所说的拉丁音乐主要指 Pop 拉丁，包括舞曲、在西班牙传唱的流行的东方音乐和特哈诺音乐(Tejano)。特哈诺有很多不同的形式，最初无论是浪漫民歌，还是叙述性的夜曲，通常都是由大型乐队用各种原声乐器和铜管乐器演奏。在 20 世纪 80—90 年代，特哈诺采用了美国流行摇滚和软摇滚中的平稳的表现形式，使拉丁音乐更加丰富。拉丁音乐的另一形式也广为人知，以铜管乐器作为前奏的富有感染力的舞曲也更为著名，如莎莎(Salsa)和桑巴(Samba)。拉丁音乐中还有一种近似于莎莎的巴萨诺瓦(Bossa Nova)，是舞曲与爵士乐相结合的音乐形式，以其清爽自由的音乐特点而流行于世。拉丁音乐是世界音乐的一个重要的组成部分，许多音乐大赛中都设有拉丁音乐奖项。90 年代，拉丁音乐进入了它的又一个发展高峰期。

雷鬼(Reggae)是一种风格独特的牙买加音乐，但它起源于新奥尔良的 R&B(节奏蓝调，或节奏布鲁斯，Rhythm and Blues，简称 R&B)。Reggae 的直接根源是斯卡(Ska)，这是一种起源于住在美国的牙买加入的一种极富韵律的音乐，其依靠的是吉他轻快的演奏及切分的节奏。斯卡是在 20 世纪 60 年代早期十分流行的 R&B 的一种方式，在斯卡的基础上，雷鬼酝酿而生。雷鬼同布鲁斯一样，是一种丰富多彩的音乐，它综合了旋律摇滚和民谣摇滚等众多的音乐元素，使雷鬼被赋予多样化的诠释，从而在主流区域日见明朗。而 Reggae Sunsplash 艺术节和 UR40 乐队的出现，使雷鬼音乐更趋向于流行化。同时，雷鬼音乐的权威人物鲍勃·马利(Bob Marley)和佩里(Perry)对民谣、摇滚和舞曲音乐的影响也是不可估量的，他们对流行音乐的贡献也是巨大的。

Rap 一词原是黑人俚语，相当于说话或交谈的意思。Rap(说唱音乐)作为一种流行音乐形式，起源于 20 世纪 70 年代末纽约贫困黑人聚居区，主要特点是以机械的节奏为背景，快速念诵一连串押韵的词句。它的来源之一是迪斯科舞会上唱片节目主持人为了介绍唱片，按着舞蹈节奏所插入的说白。Rap 还可以被称为 Hip-Hop，它的音乐简单，有很多重复，多半没有旋律，只有低音线条和有力的节奏。

BossaNova 巴萨诺瓦是葡萄牙文，Bossa 是双人舞曲的一种，Nova 是新的意思，用英文解释是 newbeat，即新节奏。它属于拉丁爵士(Latin Jazz)，即融合巴西流行音乐风格(桑巴，Samba)的爵士乐。可是在一些爵士乐历史介绍中，巴萨诺瓦往往被忽略了。因为巴萨诺瓦并非是纯正的美国新奥尔良爵士，而是所谓的"舶来品"。这其实是很不公平的。巴萨诺瓦自 20 世纪 50 年代末期在巴西兴起，并成为 20 世纪五六十年代巴西新流行音乐的代名词。1959 年，法国拍的一部电影《黑人奥非尔》(Black Orpheus)，夺得当年奥斯卡最佳外语片奖。片中浓厚的巴萨诺瓦配乐，引发一些美国爵士乐手对巴西音乐的好奇与探索。次中音萨克斯风手斯坦·盖特(Stan Gatz)因此特地远赴巴西里约热内卢，找安东尼奥·卡洛斯·乔宾(Antonio Carols Jobim)合作专辑。盖特(Gatz)邀请乔宾(Jobim)跟乔·吉尔伯斯(Joao Gilberd)夫妇一起

到美国录制《依帕内瓦女孩》(*The Girl From Ipnema*)，乔自弹自唱了葡萄牙文版，而英文版就由乔的太太阿斯图德·吉尔伯德(Asturd Gilberd)演唱。配上盖特超棒的萨克斯风演奏，果然掀起一阵巴萨诺瓦热浪。跟传统南美及拉丁音乐不一样的是，瓦萨诺瓦不像桑巴或伦巴舞曲一样节奏强烈且煽情，以巧妙的省略音符加上切分音效果，结合拉丁节奏的动感，结构上和美国西岸酷派爵士乐风格相似，因此它有着南美音乐的热情风味却多了慵懒和轻松。

在历史上，从来没有一个时期像 20 世纪那样风云变化。在逆反时代精神的推动下，音乐正在冲破着许多原有的传统模式，试图表现某种新的生活方式，并被越来越多的人所接受和认同，这或许正是音乐发展的一个动力。

第二节　电影音乐

一、电影音乐的历史发展

在所有的艺术门类中，电影艺术是较年轻的现代艺术。在欧洲工业革命的基础上，随着 19 世纪后期现代科学技术的不断发展，特别是在光学、电学、化学、生物学、机械学等各门学科获得了长足进步的社会大背景下，电影艺术应运而生。音乐作为最有个性、最为活跃的艺术形式率先成了电影文化的重要组成部分。

人类惯有的感官经验有一种视听同时进行的现象。只听不看，人们容易习惯，而只能看不能听时，我们往往会觉得不习惯而加以排斥，这也是很自然的生理现象。画面游走在自然与真实之间，如果听不到一点相对应的音响，必定会使我们的感官产生某种不适应与排拒感。出现一个悲哀的画面，如果没有任何声响，观众在接受度上就没有那么敏锐与直接，相反，还可能使观众感受迟钝与错愕。因此，音乐的作用在消弭这些不适应和排拒感。音乐让画面变得更具说服力，使观众更容易有身临其境的现场感，因此，音乐可以使电影艺术的画面效果更为生动丰富。

众所周知，最早的电影是无声电影，一般称作"默片"，或称为"一个伟大的哑巴"，即在银幕上既没有对白解说，也没有音乐，从头至尾都是无声的效果。首先打破这种无声局面的是音乐。最初，音乐进入电影艺术的情形是这样的：在放电影的同时，聘请一些钢琴师、小提琴师或者乐队藏在电影银幕的背后，为电影进行现场伴奏。这样做的目的一是以音乐的伴奏来遮掩当时放映机工作时发出的噪声，二是出于人们在现实生活中"视听合一"的本能习惯，弥补听觉上的空白。这种伴奏音乐就成为最早的电影音乐。

最初的电影音乐主要是观众喜闻乐见的一些音乐作品，音乐伴奏比较随意，甚至有时会出现临场伴奏的音乐情绪与画面的气氛、内容不相吻合的情况。例如在欢快的画面上配上严肃的音乐，在严肃的画面上却出现欢快的音乐，常常使得观众在观赏时感觉很不协调。为了改变这种画面与音乐脱节的现象，电影公司专门聘请一些音乐家创作和汇编了一些适合各种情绪、情节的音乐片段，并出版了各种电影伴奏乐谱集。如意大利作曲家朱赛佩·贝切编辑的《电影用曲汇编》《电影音乐手册》等，对音乐进行分门别类，如进行曲、抒

情曲、小夜曲等，然后根据情绪标明写景的、抒情的、雄壮的或为悲伤的，甚至更为详细地标出强烈的激动、温柔的爱等，以此供乐师们在为电影伴奏时根据影片不同的内容、情景和情绪选择相应的音乐。电影音乐逐步发展到使用固定的乐谱，音乐和影片的内容也逐渐变得相互协调，这使得无声电影音乐有了一大进步。

由于电影的影响越来越大，观众对音乐的要求越来越高，于是许多作曲家开始为无声电影专门谱曲。到后来，除了使用现成的乐曲配乐外，还出现了作曲家专门针对影片，根据其主题、人物、情节而专门创作谱曲。据史料记载，最早为电影谱曲是在1908年，法国著名作曲家圣桑为法国影片《吉斯公爵的被刺》创作了音乐。20世纪20年代后，开始有大量的作曲家尝试为电影谱曲。这些作曲家为电影音乐做出了开创性的贡献。

中国的电影音乐诞生于1905年的北京。创始人可以说是北京第一家由中国人开设，并以拍摄戏装照闻名的丰泰照相馆创办人任庆泰（字景丰）。他用摄影机拍摄了由京剧名伶谭鑫培主演的《定军山》中的片段，首次在北京公开放映，大获成功。因此，《定军山》成为中国电影音乐诞生的标志。

1927年，由于光电管的发明声波能够转换成电磁波记录在胶片上，这时才最终结束了长达三十多年的无声电影时代。声音的引入，可以说是现代科学技术在电影史上的一次革命性的进步。随着科技进步和录音设备的完善，声音才真正地进入电影。有声电影使音乐和人物对白能够与画面结合在一起，使电影由视觉艺术变成了视听艺术。

标志着有声电影诞生的是1927年美国华纳公司设置供应的影片《爵士歌王》。这部影片其实也只是在无声片中加进了四支歌、一些台词和少量的音乐伴奏，主要还是以歌唱和音乐伴奏为主。但不管怎样，它标志着电影史上一个新时代的开始。据资料记载，真正成为一部完全的有声片，也就是第一次在银幕上出现人物对白的，是1929年由好莱坞一家电影公司拍摄的《纽约之光》。从此，电影才真正从纯视觉艺术发展成为视听综合艺术，使音乐、音像和语言都成为电影的艺术元素。

我国的第一部有声影片是1931年由明星影片公司和百代公司联合摄制的故事片《歌女红牡丹》（图2-3）。这部影片采用蜡盘配音的方式，虽然声音效果不太理想，但在当时给观众带来了极大的惊喜。

图2-3 《歌女红牡丹》剧照

　　随着科学技术的不断发展，电影的声音技术得到不断地完善。20世纪30年代，光学录音技术被采纳应用。40年代末，磁性录音技术被普遍用于电影技术中。60年代以后，由于电声学及现代录音技术的进一步发展，声音的清晰度和保真度达到了较高的水平，同期录音已更加完善。特别是立体声环绕音响系统的出现，创造出使观众身临其境的音响环境，电影达到了非常逼真的甚至可以乱真的听觉效果。

　　电影音乐经历了这样几个重要的时期。

　　20世纪20年代末期，音乐已被当作电影中的一个重要因素，而不仅仅看作画面的陪衬。进入30年代，电影音乐处于成长期，特别是30年代中期以后，随着世界上一些著名音乐家加入电影音乐的创作行列，电影音乐的创作水平有了明显的提高，因此也随之崛起了一批著名的配乐大师。这一批作曲家，多是从欧洲移居到美国的，他们大都有着深厚的正统音乐传统。如美国电影音乐先驱作曲家马克斯·斯坦那在1931年为大卫·塞尔兹尼克导演的影片《六百万交响曲》作曲初试成功，这给了他极大的鼓舞和信心。在此之后，他曾为三百多部电影创作音乐，包括《乱世佳人》《心声泪影》这样的佳作，旋律美妙感人，被公认为是一流的配乐大师。电影音乐的发展伴随着科学技术的发达，其重要性日渐突出，许多具有影响力的专业作曲家也纷纷加入电影音乐的创作行列，其中有普罗科菲耶夫、肖斯塔科维奇、哈恰图良、哈巴耶夫斯基等一批20世纪的著名音乐家，他们都在这一时期创作了大量的电影音乐。此外，1936年还出现了关于电影音乐理论方面的著作《电影音乐：对历史、美学、技巧的特征和发展可能性的总结》，这也是电影音乐发展的一个标志。

　　进入20世纪40年代，越来越多的著名音乐家加入电影音乐的创作中。1940年，好莱坞严肃作曲家勃纳德·赫尔曼为由奥逊·威尔斯导演的影片《公民凯恩》作曲，其音乐大受好评。同年，美国米高梅影片公司出品的《魂断蓝桥》的音乐，获得了全国乃至世界性的声誉。1943—1944年，苏联音乐大师普罗科菲耶夫为电影艺术大师埃森斯坦威导演的著名影片《伊凡雷帝》作曲，其中采用优美的摇篮曲旋律配合沙皇伊凡痛心处死企图谋反的亲生儿子的画面，成为电影音乐"音乐对位"早期的范例。

　　20世纪50年代以后，电影音乐有了长足的进展，显得更加成熟。这一时期的音乐不仅对影片起着说明、解释、加强气氛、烘托情绪的作用，而且也在刻画人物、剧作结构以及蒙太奇的运用等方面发挥作用。同时，许多歌曲和音乐作品通过银幕而广泛流传。50年代，爵士乐开始进入电影音乐的领域，它标志着电影音乐有了一个长足的发展。爵士乐在电影音乐中应用比较好的例子有1951年阿列克斯·洛斯谱曲的好莱坞影片《欲望号街车》，1954—1955年莱奥纳德·罗蒙曼谱曲的影片《伊甸园的东方》《无辜的反叛》。同时，50年代的电影音乐理论专著有所增多，如1957年曼威尔和亨特莱合写的流传较广的《电影音乐技巧》、同年由苏联音乐家哈恰图良等人合写的《苏联电影中的音乐》、波兰著名音乐美学家卓菲娅·丽莎出版的《电影音乐美学》等。

　　进入20世纪60年代，电影音乐开始了一个崭新的历史阶段。电视业的崛起，打破了电影音乐一统天下的局面，电影受到日益增强的电视传媒的挑战，电影音乐也由专用大型管弦乐队的配乐逐渐转向由电子合成器和流行乐队演奏的配乐。电影音乐的体裁形式朝着更为丰富和多元的方向迈进。随着录音技术的发展和录音器材的灵敏度、精密度的提高以及立体声的运用，

电影音乐越来越美妙动听，丰富多彩，逐渐成为一种可以脱离电影而独立存在的艺术形式。

我国电影在20世纪30年代也产生了不少知名的导演和作曲家。人民音乐家聂耳为进步电影创作了许多优秀的歌曲，如1933年为田汉编剧的影片《母性之光》谱写了《开矿歌》，开创了我国30年代革命电影歌曲的先声；1934年为袁牧之自编自演的影片《桃李劫》谱写了主题歌《毕业歌》；1935年为影片《大路》创作主题歌《大路歌》、插曲《开路先锋》，为影片《飞花村》创作主题歌《飞花歌》、插曲《牧羊女》，为影片《新女性》创作主题歌《新女性》，为影片《逃亡》创作插曲《自卫歌》《塞外村女》；同年，他还为田汉原著、夏衍编著的影片《风云儿女》创作主题歌《义勇军进行曲》、插曲《铁蹄下的歌女》。其中，《义勇军进行曲》标志着聂耳在电影歌曲方面的最高成就。

20世纪30年代，我国参与过电影音乐创作的作曲家还有人民音乐家冼星海。他在1935年为影片《时势英雄》谱写了插曲《运动会歌》，1936年为影片《壮志凌云》谱写了主题歌《救国进行曲》，1937年为影片《青年进行曲》谱写了同名主题歌，同年还为影片《夜半歌声》谱写了插曲《夜半歌声》《黄河之恋》。任光在30年代曾经为《渔光曲》《凯歌》《迷途的羔羊》等影片作曲配乐，其中《渔光曲》的同名主题歌成为30年代家喻户晓的流行歌曲之一，并为影片在1935年莫斯科国际电影节上获奖起到了决定性的作用。贺绿汀在30年代也曾为《乡愁》《风云儿女》《都市风光》《压岁钱》《十字街头》《马路天使》等影片谱写了音乐及歌曲。此外，在电影音乐方面作过重大贡献的词曲作家还有吕骥、张曙、黄自、江定仙、沙梅等，他们为中国的电影音乐开辟了一条崭新的道路，对中国电影音乐的发展有着深远的影响。

新中国成立后，我国电影音乐蓬勃发展，产生了众多大众喜爱的电影歌曲。如《我的祖国》（电影《上甘岭》插曲）、《让我们荡起双桨》（电影《祖国的花朵》主题曲）、《敖包相会》（电影《草原上的人们》插曲）、《九九艳阳天》（电影《柳堡的故事》插曲）、《映山红》（电影《闪闪的红星》插曲）、《我们的生活充满阳光》（电影《甜蜜的事业》主题曲），等等。

作品欣赏

《我的祖国》

1956年上映的影片《上甘岭》（图2-4）是第一部表现抗美援朝战争的影片，取材于抗美援朝战争中最为激烈的一次战役——上甘岭战役，讲述了中国人民志愿军在极其艰苦的条件下奋勇杀敌的英雄故事。《我的祖国》是该电影的插曲，由乔羽作词，刘炽作曲，郭兰英原唱。乔羽最初将这首歌定名为《一条大河》，发表时被编辑改为《我的祖国》。歌词真挚朴实，亲切生动。前半部曲调委婉动听，三段歌是三幅美丽的画面，引人入胜；后半部副歌、混声合唱与前面形成鲜明对比，仿佛山洪喷涌而一泻千里，尽情地抒发战士们的激情，唱出志愿军战士对祖国、对家乡的无限热爱之情和英雄主义的气概。这首歌曲随着电影的放映不胫而走，广为流传，时至今日仍以其独有的艺术魅

图2-4　电影《上甘岭》海报

力成为各类舞台艺术的保留曲目，为不同年龄、不同文化层次、不同职业的人们所传唱，感动了一代又一代人。

《花儿为什么这样红》

《花儿为什么这样红》是电影《冰山上的来客》(图2-5) 的插曲之一，由作曲家雷振邦先生根据一首古老的塔吉克民歌《古力碧塔》的音乐素材改编而成。1963年，该影片公映后此歌曲就在群众中广为流传，受到人们的普遍欢迎。歌曲表现的是一名驻守新疆唐古拉山的解放军边防战士同当地一名美丽姑娘的一段爱情故事。雷振邦先生在改编、创作这首歌曲的过程中，采用了问答的形式来深化歌曲的主题。随着电影对童年的回忆、离别的思念、曲折的经历、多年后重逢等情节的展开，歌曲在音乐诠释上更为具体和深刻。歌曲旋律悠长，

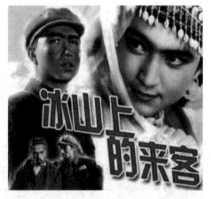

图2-5　电影《冰山上的来客》海报

感情真挚强烈，民族风格和地域特色浓郁，令人过耳不忘，回味无穷，传唱至今。2019年6月，《花儿为什么这样红》入选中宣部"庆祝中华人民共和国成立70周年优秀歌曲100首"。

作曲家介绍：雷振邦(1916—1997)，北京人，满族。新中国著名的电影音乐人，从1955年到1980年，他谱写的电影歌曲代表作多达一百余首，为《刘三姐》《五朵金花》《冰山上的来客》《芦笙恋歌》《达吉和她的父亲》《金玉姬》《董存瑞》《马兰花开》《花好月圆》《吉鸿昌》《小字辈》《赤橙黄绿青蓝紫》等40余部影片创作了经典音乐作品。他自幼喜爱京戏和民间小调，会拉二胡，曾在日本高等音乐学校作曲科学习，回国后当过中学教员。历任北京电影制片厂、长春电影制片厂作曲，中国音乐家协会第三届理事，中国电影家协会第四届理事，中国民主同盟盟员，第六届全国政协委员。

雷振邦是中国影坛深受观众欢迎的著名电影作曲家之一。他的很多作品都曾经风靡全国，广为传唱，成为人们喜爱的经典音乐作品。

二、电影音乐的分类和作用

（一）根据电影的性质对电影音乐分类

电影根据不同性质分为四大类：美术片、新闻纪录片、科学教育片和故事片。不同类别的影片对音乐的需求不同，给音乐提供的容量和发挥的作用不同，所以电影音乐根据电影的类型分为美术片音乐、新闻纪录片音乐、科学教育片音乐和故事片音乐。

▶ 1. 美术片音乐

美术片是动画片、剪纸片、木偶片、折纸片等影片的总称。它以绘画或其他造型艺术形式作为人物造型和环境空间造型的主要表现手段，运用夸张、变形的手法，借助于幻想、想象和象征，反映人们的生活、愿望和理想，是一种具有高度假设性的电影。美术片的音乐在影片中占有非常重要的地位，主要起着强调画面动作、解释画面内容的作用，与画面有着不可分割的关系。美术片音乐要求富有逼真的形象性、高度的概括性、明显的节奏感、绚丽的色彩性以及喜剧性和幻想性，具有夸张的特点。美术片对音乐要求非常高，

它在制作上往往是先创作好音乐，然后根据音乐的长度和速度来进行动画的绘制和设计。

▶ 2. 新闻纪录片音乐

新闻纪录片是新闻片和纪录片的统称。它以现实生活中的真人真事为表现对象，来直接反映现实生活。这类节目的声音主要是以语言、音响为主，音乐则是语言和音响的补充，主要发挥着描绘景物、突出氛围、刻画人物和表达人物思想情感及为画面提供剪辑节奏等作用。新闻纪录片音乐大致可以分为两类：一类是由作曲家专门创作的，另一类则是根据影片需求来编选的。

▶ 3. 科学教育片音乐

科学教育片是以传播科学知识和推广新技术知识为目的的一类影片。它的内容十分广泛，有工农业、军事、科学、文化艺术等。科学教育片音乐一般以叙述性音乐和描绘性音乐为主，往往带有图解说明性质，具有背景陪衬作用。音乐的写法和用法非常广泛，相当于电视专题片音乐。

▶ 4. 故事片音乐

故事片是由演员扮演特定角色，具有一定故事情节和戏剧冲突的艺术影片。它是对生活进行选择、剪裁和提炼，典型地反映生活，具有很强烈的艺术特征。音乐在故事片中的作用十分重要，具有抒情、描绘、表现特定的时代和地域、渲染气氛、强调影片风格、表现主题思想、结构影片等功能。

（二）按照电影音乐的来源分类

按照电影音乐的来源，我们可以将其划分为剧作音乐和背景音乐。剧作音乐也可以称作有源音乐，是剧情本身要求的。而背景音乐又可以称作无源音乐，是导演赋予影片的。在现代电影中，音乐的作品是极为多样的，虽然无法穷举，但大致可以分为以下几种。

▶ 1. 戏剧性音乐

赋予情节或人物一定的性格化的音乐主题。这类音乐与交响乐和歌剧有着密切的渊源关系，具有特定的主题思想和内容，即用音乐在影视作品中揭示作品的主题。所以这类电影音乐主要起到概括内容、深化主题的作用。主题音乐往往是随电影中的人物性格的展开、人物情感的发展、场景与环境的变化，而做出一定的变形、变奏、延伸、紧缩。主题音乐大多数都具有贯穿发展的作用，具有推动剧情发展的意义。主题音乐在剧情中是多次出现的，形成贯穿发展的连续性，但是出现的位置是比较灵活的。

电影主题音乐根据剧情的复杂程度以及剧中人物的多少，可分为单主题音乐和多主题音乐。如在影片《勇敢的心》中，华莱士作战和就义时出现了同样的音乐，我们可以称为"英雄主题"的旋律。

▶ 2. 气氛性音乐

气氛是人们情感外露形成的环境效应。在现代汉语中，气氛被解释为一定环境中给人某种强烈的感觉的精神表现或景象。电影音乐中的气氛性音乐主要是起渲染气氛，烘托情绪的作用。在日常生活中，人们利用音乐来增加气氛的例子比比皆是，尤其在人们感情浓重的时候，音乐的渲染能进一步烘托出特定的气氛。在一些大型的动作片和紧张、恐怖的

片子中，渲染性音乐更是发挥着重要的作用，编者根据人们的心理活动的状态，配合画面，用一些夸张的手法渲染和制造紧张、恐怖的气氛。心理惊险片《沉默的羔羊》反映了美国社会犯罪问题，是一部颇具代表性的作品。编导成功地运用人物之间的职业错位来制造连环式的戏剧悬念，并以此竭力地制造恐怖的气氛，音乐和音响在渲染气氛中起到了关键的作用，甚至是主导作用。这类营造气氛的音乐在大片中比比皆是，在音乐的渲染下，场面气势显得更加壮观宏大，情节则更加引人入胜，扣人心弦。而如果一旦少了这些音乐的配置，其画面效果往往会显得平淡、毫无生气。

另外，背景气氛性音乐也是电影中最常见的一种形式。这种音乐在影视作品中既不着意描绘客观景物，也不表现人物的某种内心活动，更不是作者对画面中的某种东西发表自己主观态度的手段。它的功能主要是通过音乐手段，为影片的整体创造某种特定的气氛基调。背景气氛性音乐对增强影片的艺术感染力起到重要的作用。如影片《花样年华》，讲述的是20世纪60年代发生在我国香港地区的一个故事，故事题材并不新鲜，但表现手法却很独特，整个影片笼罩在一种淡淡的忧郁的气氛中。其中特别是音乐的运用，那缓慢、略带忧伤的三拍子旋律在影片中多次出现，和那幽暗的场景及郁郁寡欢的女主人公的脸部表情相结合，深细地刻画和烘托出女主人公的孤独与无奈，营造出一种浓郁的怀旧抒情气氛，给观众留下了非常深刻的印象。由此可见，音乐的作用是无法取代的。

▶ 3. 描述性音乐

描述性音乐是影视作品中最常见的一种。这种音乐主要用以描绘景物，交代环境，即对画面中的某种环境、景物和富有运动性的动作做某种描绘，把握画面上呈现出来的视觉形象，通过相应的音乐形象来加以强调和渲染。例如，影片画面中为紧张的追逐和格斗、大场面描写、飞驰的火车汽车、狂奔的骏马以及电闪雷鸣、狂风暴雨等所配置的音乐。作曲家首先把握画面视觉内容中所包含的运动特征，把它相应地移植到特定的音响结构中，用音乐手段加以模拟，再结合事物的音响特征、节奏特点配上音乐。这些描绘性音乐在大型动画片中非常重要。如美国大型动画片《狮子王》中，那场非洲野牛、羚羊等动物的大奔窜，动人心魄。画面上数以千计狂奔的野生动物，汇成一条急湍、咆哮的河流。一泻千里的场面，配上节奏欢快、富有强烈运动感的音乐，十分形象地描绘出动物界所特有的狂奔的气势。

音乐具有描绘功能，不仅使画面静中有动、声色俱全，更具有吸引力，而且使景中有情、情景交融，更加感人。如在对一些景物的描绘中，美丽的田园景色，往往与牧歌风格的音乐相结合；辽阔、宽广的画面，与舒展悠扬的音乐相配合。通过抒情悠扬的音韵伴随着风光秀丽的景色，观众很快便陶醉在如诗如画的美丽景色之中。特别是一些影视风光艺术片，优美的音乐、丰富的意向和精致的画面相结合，使得观赏者领略到美丽的自然风光和人文景观。利用音乐形象与视觉形象的相似性来解释画面，以此来加深对所表现的内容的印象和艺术感染力，是描述性音乐的特质。

描述性音乐经常被运用，且被人们所接受，是因为它符合人们正常的心理要求。人们在观察景物时，常常同时要求在听觉方面得到补充，在欣赏影视作品时更是如此。当观众在画面上看到一些紧张的场面，对伴随出现的情绪紧张、节奏密急、音色刺耳的音乐，通常能够自然地接受。

▶ **4. 情绪性音乐**

音乐可以描绘景物，同时也可以刻画人物形象。不过景物音乐是静中有动，即在流动的音符中对特有画面或景物进行叙述。首先进入观众眼帘的应该是视觉形象，音乐主要起锦上添花或画龙点睛的作用。而刻画形象相对来说复杂得多，因为形象本身是很复杂的，它包括人物的形象和动物的形象。人物的形象既有外在的面貌又有内在的气质，刻画人物形象则着重揭示人物内心深处的情感。人物内心深处的感情是最隐蔽的，很难简单地从演员的表情及形体表演中细腻表现出来。然而，如果能恰到好处地使用音乐，便可以把人的内心世界的各种体验和情感通过受众者的内心体验和情感联想细腻准确地表达出来，可以从人物的情感世界中集中地刻画与概括人物形象的最基本的东西。所以充分利用音乐的这一特征对人物内心加以刻画，可以使电影中的人物形象更加丰满，可以大大加强人物的表现力。对于这一点，电影大师伯格曼曾说："电影和音乐一样，直接作用于人的感情。"而音乐在抒情段落中的作用往往是首要的。在影片《出租车司机》中，当特拉维斯开着汽车行进在夜晚的街道上时，旋律悠长的萨克斯道出了他孤独、凄凉的心境。

音乐刻画人物形象、性格，是通过对人物内心情感的挖掘和对人物气质、外貌形象等外形的塑造来表现的。音乐作为听觉艺术，其最核心的内容就是具有抒情性。人在感情世界中的所有形态如喜怒哀乐、悲欢离合、生死离别等都能通过音乐的描绘而深入人心。可以说，音乐是人在感情世界中的延续。

广义地说，音乐都在抒发情感，当人们难以用语言、神情来表达情意的时候，音乐会脱颖而出。人物的内心活动是指作品中人物在特定环境中丰富微妙的感情状态，以及带有浓厚感情色彩的心理变化。人物的内心活动是构成人物形象的重要方面，它常常成为剧情发展的动因，它本身就是作品内容的重要组成部分。

音乐在具体的作品中的运用，应该说都与表达情感有关。影片中的音乐形式是多种多样的，它既可以是画内音乐，也可以是画外音乐。表现人物内心活动的音乐既可以是同步化的，也可以是音画对位的，同时既可以是歌曲，也可以是器乐曲。只不过有的是直接的，有的是间接的，有的是浓烈的，有的只是一带而过。

▶ **5. 结构性音乐**

结构性音乐主要起参与剧情、推动剧情的作用。音乐在作品中的剧情作用是指音乐不仅成为电影作品结构中的一个有机组成部分，而且还参与到情节中去，直接影响剧情的发展，即一起参与故事的展开、讲述等。这些音乐在电影中具有一定的情感，同影片其他叙事元素一样具有讲故事的功能，是情节的一部分，也是推动剧情发展的一个元素。这种作用在音乐故事片、歌舞片等中尤为重要。如反映音乐家传记的《翠堤春晓》《莫扎特》《音乐之声》《贝隆夫人》等影片中，音乐作品就是故事的组成部分，没有这些音乐段落，故事的发展就不完整。

同时在我们的生活中，由于每一个人都有自己的音乐经历，影视作品常常在叙事、非叙事和超叙事时空中重复那些曾经对剧中人物产生过重要影响的音乐，因此，音乐不仅仅是情感的定向和放大，也承担了剧作的作用。如美国影片《卡萨布兰卡》中的乐曲《时光流逝》在影片中起着重要的剧情作用。剧中女主人公伊尔沙与丈夫维克多来到卡萨布兰卡的

里克酒店，巧遇到黑人钢琴手山姆，往事涌上心头，伊尔沙再三恳请山姆为她弹奏一曲《时光流逝》，因为这支乐曲是她与情人里克在法国分手时所听到的乐曲。当山姆刚刚弹起《时光流逝》，里克便从房间里冲出大厅，准备对山姆大发雷霆（因为他平时不许山姆弹唱这支曲子，理由是它引起他痛苦的回忆，增加对伊尔沙的思念），忽然看见站在琴边的伊尔莎，一下子愣住了。在这里，影片通过乐曲表现出人物的关系、过去的情感、现在的心情，乐曲从这里进一步地推动故事情景展开和深化。如果没有这支曲子在其中起着作用，故事情景就难以发展下去，诸如此类的例子在影视作品中比比皆是。

当然，上述表现方法并非截然分开的。在影片中，一段音乐往往能够起到多种作用。例如《美国往事》中，音乐就不仅是情绪性的，也是结构性的。值得一提的是，该片配乐的作者是电影配乐界首屈一指的大师、意大利人莫利康尼。他为《西部往事》《美国往事》《传教》《天堂电影院》等影片谱写的音乐，以其纯美的旋律、隽永的意蕴达到了旁人难以企及的高度。

总之，音乐的作用是多方面的，随着电影的普及与发展，各国的文化艺术都在电影中有所呈现；除了交响音乐外，其他音乐形式如爵士乐、民族音乐、流行音乐都在电影中得以采用，而且好的电影音乐还能够挣脱影片，独立存在，为人们传唱不已。同时，电影音乐也具有很大的市场潜力。例如，很多影片在上映时便会发售一些电影音乐的唱片、CD或海报、玩具等。

凡是成功的影片一定有成功的音乐，电影与音乐已成为不可分割的整体。当然，音乐在电影中的运用形式和方法各具特色，所达到的艺术效果和艺术目的也不尽相同。随着科学技术的不断发展和进步，在现代电影艺术中音乐的手法也更加趋于多元和多样，随之带来的艺术效果和艺术享受也必将是多种维度和多个层面的综合性态势。

三、电影音乐之最

（一）世界上最早的电影音乐

电影从无声到有声，经历了一个巨大的转变过程。20世纪初，人们逐渐领悟到无声电影需要用音乐来渲染剧情，也可以以此掩盖放映机的噪音，于是就尝试在电影中加入音乐。1900年9月13日，澳大利亚墨尔本市政厅放映了世界上最早的配乐纪录影片《基督教的士兵》。这部纪录片长50分钟，由救世军巴依奥斯克普公司拍摄，为影片配乐作曲的是澳大利亚音乐家R. N. 马卡诺里。1908年11月17日，法国巴黎公开放映的《基斯大公的暗杀》是世界上最早配乐的故事片，这部影片由卡米尤·桑萨恩斯作曲。

（二）最早的立体声电影音乐

1932年，巴黎的电影制片人阿贝尔·冈斯和安德雷·戴布利最早在电影中配上立体音响，从而获得专利。这是根据冈斯的无声电影巨作《拿破仑》改编的，于1935年在巴黎的帕拉马温特影剧院首次放映。1941年，迪斯尼制片厂拍摄的动画片《幻想曲》，首先使用了美国无线电公司和沃尔特·迪斯尼制片厂合作制成的立体声音乐。影片的音乐由费城交响乐团演奏，雷奥波尔德·斯托科夫斯基指挥。

（三）奥斯卡最佳音乐奖

从1934年开始，奥斯卡最佳音乐奖设最佳作曲、最佳配乐和最佳歌曲三项奖。作曲

奖授予为大型故事片创作一系列音乐的作曲家，配乐奖不是单纯选配现成的乐曲，而是创造性地使用与主题有关的音乐素材；最佳歌曲奖授予为大型故事片创作主题歌的对象。在1942年第15届奥斯卡颁奖仪式上，美国著名音乐家欧文·伯林担任了最佳歌曲奖的授奖人。他打开密封名单后，惊愕了一下，随即笑逐颜开地说："我很高兴能把这个奖颁给这个我久已熟识的家伙。"原来获奖的正是他为影片《假日旅店》所作的歌曲《白色的圣诞节》，欧文·伯林成为第一位给自己颁奖的人。

（四）中国最早在影片中发声的电影音乐

早期的有声电影是用放映机和留声机同时工作来发声的。放映电影时，工作人员必须手持唱机磁头，眼望银幕，在需要配乐时立即把唱机磁头放在唱片上。中国最早的发声电影，是1930年天一影片公司拍摄的《歌场春色》。该片由邵醉翁导演、宜景琳主演。1933年，联华影片公司摄制了《母性之光》，该片由田汉编剧、聂耳作曲。插曲《开矿歌》的曲调清新、刚健，同时二部合唱形式也第一次出现在电影音乐中。

（五）中国第一部配音电影

1929年，上海明星影片公司拍摄了《歌女红牡丹》。该片由洪深编剧、张石川导演、董克毅摄影、胡蝶主演。1931年3月15日在上海"新光大戏院"首次放映时，不仅轰动了全国，而且名扬东南亚各地。上海远东公司的代表菲律宾影片商，花了18 000元才买下了这部影片的上映权。

（六）中国最早的电影主题歌

1929年联华影业公司摄制的电影《野花闲草》中的《寻兄词》，在电影里穿插歌曲，或者根据电影的主题思想写成主题歌，对增加气氛和阐发影片的主题思想有很大的作用。《寻兄词》由《野花闲草》的男女主角金焰和阮玲玉两人主唱。尽管《寻兄词》的思想性和艺术性不是很高，但由于它是中国第一首电影主题歌而具有重要的历史价值。

作品赏析

《乱世佳人》

《乱世佳人》（图2-6）被誉为好莱坞历史上的"第一影片"。该片根据玛格丽特·密西尔夫人的长篇小说《飘》改编。《乱世佳人》曾获得1939年奥斯卡最佳影片等八项金奖，并且在1978年纪念好莱坞100周年时荣登"美国十佳影片"的榜首。

影片的故事发生在美国南北战争时期，南方贵族的优雅生活被新生的强大的北方资产阶级打乱，个人命运融进了时代的变革中，庄园、骑士、佳丽、奴隶主、奴隶、曾经的歌舞升平、曾经的闲暇安逸……所有的一切都随着南方庄园梦的结束而终结，旷世的爱情也终于破灭。《乱世佳人》以主人公郝思嘉的爱情纠葛和人生遭遇为主线，生动地再现了南部种植园经济由兴盛到崩溃、奴隶主生活由骄奢淫逸到穷途末路、奴隶制经济为资本主义经济所取代的社会变革。因此，它既是一曲人类美好爱情的绝唱，又是一部反映当时政治、经济、道德等诸多方面的历史画卷。

郝思嘉是塔拉庄园的千金小姐，她爱上了另一庄园主的儿子艾希礼，但艾希礼却选择

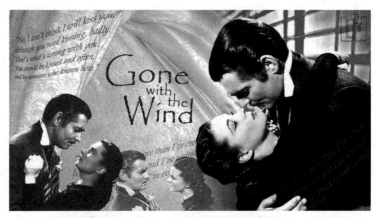

图 2-6　《乱世佳人》海报

了郝思嘉的表妹——温柔善良的韩媚兰为终身伴侣。郝思嘉出于妒恨，抢先嫁给了韩媚兰的弟弟查尔斯。不久，美国南北战争爆发了。查尔斯很快就在战争中死去了。郝思嘉成了寡妇，但她内心却一直热恋着艾希礼。在一次聚会上，郝思嘉和风度翩翩的商人白瑞德相识，由于一心只想着追求艾希礼，所以她拒绝了白瑞德的追求。

战火将至，亚特兰大危在旦夕。郝思嘉在白瑞德的帮助下，驾驶着马车在遍地大火的城中飞驰，奇迹般地逃出了火海。

郝思嘉的性格是多元的、复杂的：她对艾希礼的爱是热烈的、纯洁的、执着的，但是热烈中掺杂着虚荣，执着中透着强烈的自私。郝思嘉是聪明的、勇敢的、能干的，但性格中又有冷酷、贪婪的一面。争强好胜的个性导致了她三次婚姻失败的悲剧。正如影片中白瑞德批评的那样："我之所以爱你，是因为我们太像了……"

不久，战争结束了，生活依然困苦。北方来的统治者要庄园主缴纳重税，郝思嘉在绝望中去亚特兰大城找白瑞德借钱，但得知他已被关进监狱。归来的途中，郝思嘉遇上了本来要迎娶她妹妹的暴发户弗兰克，为了要重振破产的家业，她骗取弗兰克和自己结了婚。

郝思嘉在弗兰克经营的木材厂非法雇用囚犯，并和北方来的商人大做生意。此时，白瑞德因用钱贿赂而恢复了自由。两人偶然碰面，再次展开爱恨交织的关系。

郝思嘉的爱常常是错位的，她一直认为自己深爱的是艾希礼，因而她对白瑞德始终表现出一种发自内心的抗拒。影片结尾处，白瑞德在饱经沧桑后发自肺腑的叹息更是萦人心怀，让人与他那颗受伤而憔悴的心一同哭泣，为他那冷酷强悍外表下的脉脉温情而动容。他在人生路上已经走得太疲劳、太乏味了。而此时的郝思嘉却突然明白她丢掉的灵魂不是艾希礼，她苦苦追求、冥想着爱情，殊不知一生的真爱一直就在身边，待到蓦然回首，幡然醒悟时，伊人已去。未知的明天是否像脚下的土地一样可以掌握？

《乱世佳人》的成功，主要得益于郝思嘉、白瑞德、梅兰妮等剧中人物特点鲜明的性格魅力。同时，银幕上费雯丽、盖博等人的精彩表演，也更加强化了这些人物的感人力量。影片通过几个人物的爱情波折及泰勒庄园的兴衰，真实地再现了南方奴隶制度在北方文明面前一败涂地的史实，是美国电影史上、也是世界电影艺术的一部经典作品。

该片的作曲者斯滕纳为了准确掌握好影片的音乐风格，特意翻阅了福斯特编辑的美国

民歌集，还调阅了米高梅公司的音响档案，例如那首著名的南北战争时期的歌曲《露营》就被用在了《乱世佳人》当中。根据这些积累，斯滕纳为影片一共写了11个重要主题，当然，在影片中给人印象最为深刻的还是开头那段"塔拉主题"，这也是斯滕纳最脍炙人口的电影音乐主题之一，气息宽广、波澜壮阔，足有史诗般的气质。斯滕纳令这个"塔拉主题"在影片结尾时再度出现，首尾呼应使观众感到十分亲切。此外，斯滕纳还写出了一些动人的爱情主题（例如白瑞德去见已丧夫的斯嘉丽那段戏的音乐）和一些动感十足的片断音乐也写得很好。在影片中，他还大量运用了那些战争时期的爱国歌曲，当然写得最出色的就是"塔拉主题"，这一笔触的确为影片增色不少。

《魂断蓝桥》

《魂断蓝桥》（图2-7）是一支凄美的爱情绝唱。追求完美是人的天性，有情人终成眷属是所有人的期待。但世事难测，在很多情况下我们面对爱情是束手无策、爱莫能助的。人的一生中总是会留下一些这样或那样的遗憾，而恰恰正是这些遗憾衬托了过程的美好，这份美好永远珍藏在人的内心深处，你会时而将其取出，去体会它的温馨、咀嚼它的滋味。这份遗憾让你愈发小心呵护地保留着心底那份最纯真的爱，因为得不到的常常是最珍贵的。《魂断蓝桥》中的罗依和玛拉就为我们讲述了这样一个凄美的爱情故事。该片自上映以来，差不多风靡全球半个世纪。它之所以让人屏息凝神，不只是因为硝烟中的爱情使人沉醉，美丽中的缺憾使人扼腕，更重要的是生命中爱的永恒使人心驰神往……几十年来，获得第13届奥斯卡最佳黑白片、最佳原创音乐奖提名和美国百部经典名片之一及"最受欢迎的爱情电影"之一的《魂断蓝桥》，一直为广大观众喜爱并在评论界备受赞扬，原因就在于它向人们描述了一个悲壮的爱情故事；并调动了丰富的电影艺术手段把内容表现得高雅脱俗且哀婉动人，让观众在洒下眼泪的同时，深思战争的可恶及陈腐观念对爱情的摧残。

图2-7　《魂断蓝桥》剧照

该片于1940年出品，由茂文·勒洛依导演，费雯丽和罗伯特·泰勒担当主演。演员们以美丽动人的外形和细腻精湛的表演，成功地演绎了这个缠绵悱恻的爱情悲剧故事，深深感染了无数的观众。无论是东方人还是西方人，所引发的思考和心灵共振几乎是相同的。

影片从始至终紧扣爱情主题，罗依和玛拉相爱，爱得炽烈奔放，爱得无我忘我。玛拉可以不顾自己的舞蹈事业，为了见罗依而误场；罗依对玛拉一见钟情，在没有同家人商量的情况下，马上决定同她结婚。然而事与愿违，战争把他们分开，战争使得玛拉改变命运。虽有婆婆的原谅和叔叔的信任，可玛拉总是自觉形秽，抹不去的等级阴影使得她不能原谅自己。最后为了维护罗依和他的家族的荣誉，她结束了自己年轻的生命……影片通过男女主人公的相遇、相爱、相分、相聚和永别，把炽烈的爱情、恼人的离情、难以启齿的隐情和无限惋惜的伤情共冶一炉。因为战争原因而堕入红尘的玛拉经过费雯丽的演绎，其善良、美丽、柔弱、无辜表露无遗。可就是这样一个让人没有理由不去怜爱的女孩子，最终被战争逼上了绝路，用死亡结束屈辱。她在滑铁卢桥上平静地走向死亡时，面容上所闪现出的凄美让人心痛无比。

在片中出现过多次的旋律——《友谊地久天长》，成了电影音乐中流传最广的经典歌曲。虽然故事的结果不尽如人意，一个香消玉殒，一个抱恨终生，但这首歌曲却为人们带来了美好的回忆，它表达出了人们对友谊地久天长的期盼、向往和追求。

怎能把老朋友遗忘/我时常这么想/怎能把老朋友遗忘/和往日那好时光/希望你改变主意/把你的爱带给我/甜蜜而完整的爱/我会把身上的所有全给你/让我们举杯共祝/友谊地久天长

《卡萨布兰卡》

《卡萨布兰卡》（图 2-8）是第二次世界大战期间最受欢迎的影片之一。爱国主义与反法西斯的激情，流畅而浪漫的情调，潇洒、美丽而略带神秘色彩的男女主人公，精彩的对白及悬念与情歌的妙用，均使该片成为经典之作，并且荣获 1944 年奥斯卡金像奖的最佳影片、最佳导演和最佳编剧三项主要奖项。时至今日，《卡萨布兰卡》仍然是一部非常受欢迎的影片，在纪念好莱坞建立 100 周年举办的"美国十佳电影"评选中名列第三。

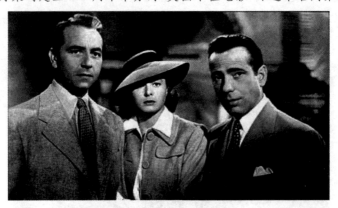

图 2-8 《卡萨布兰卡》剧照

这部影片之所以获得极大成功，首先是影片反法西斯的题材和构思巧妙的悬念引人入胜，同时和演员们的精湛表演也是分不开的。里克的扮演者鲍嘉，是好莱坞著名的"硬汉"型男演员。他把一个表面冷峻而内心火热的人物演活了，使里克这一正义的人物形象长久留在人们心中。饰演依尔莎的是著名影星英格丽·褒曼，上天赋予她妩媚的气质和容貌，加上绝妙的演技，将一个既有炽热的情感又有强烈的责任感的女性表现得淋漓尽致。特别值得一据的是扮演雷诺上尉的克劳德伦斯，他把这个狡猾多变又天良未泯的人物表现得极有分寸，不温不火。最后，还必须提到片中那支流传久远的优美歌曲《时光流转》。这首歌

曲几十年来在世界各地久唱不衰，已成为世界性的优秀电影歌曲的成功典范。

乐曲在拉兹洛和伊尔莎来到里克夜总会时响起，得知接线人尤迦蒂被捕，伊尔莎内心异常不安。当她看见一个黑人钢琴家正在演奏，不禁倒吸了一口冷气。原来那黑人正是早先在巴黎的酒吧间弹琴的琴手，伊尔莎恳求山姆弹奏一首《时光流逝》的抒情曲。原来里克与伊尔莎在巴黎有过一段爱情，当时巴黎即将沦陷，里克和伊尔莎却沉浸在幸福的热恋之中。但这时因为里克是德军悬赏捉拿的人，必须离开巴黎。恰巧伊尔莎原以为阵亡的前夫拉罗斯侥幸未死，她只得跟里克匆匆诀别，他们相约一起逃离巴黎，然而伊尔莎却未能如约。里克为此十分伤心，后来变得郁郁寡欢，玩世不恭起来。里克被山姆再一次弹起的《时光流逝》勾起了他对美好时光的回忆，里克听到歌曲和看到伊尔莎，往事开始一幕幕重现脑海……

经典的电影永远都不会过时，无论有多少时光流逝。奥斯卡最佳影片、导演、编剧三项大奖得主，英国电影学会影史最佳电影，美国电影学会最佳美国电影亚军，最佳爱情电影冠军，《卡萨布兰卡》的经久魅力感染了一代又一代的影迷，又何止伍迪·艾伦一个。坦率地说，本片在剧情设置上有颇多牵强之处，拍摄之初也没人想到过它会成为影史经典，但诸多因素合在一起，促成了它的成功。幽默、隽永的对白、个性鲜明的男女主角、出色的摄影、恰逢其时的时代背景……还有那首原本差点被砍掉的主题歌。当时光流逝，情人们还是会说我爱你，根本的事都不会变；当时光流逝，《卡萨布兰卡》，永志不忘。

《音乐之声》

《音乐之声》(图 2-9)是一部我国观众非常熟悉的影片。作为一部音乐片，片中的优美插曲和音乐是影片取得成功的主要基础。片中的许多优美插曲早已脍炙人口，广为流传，经久不衰。该片在第 38 届奥斯卡评选中获得八项提名，最后赢得了最佳影片、最佳导演、最佳剪辑、最佳音响、最佳音乐五项金奖。《音乐之声》既是一部优美动人的音乐故事片，又是一部反法西斯的爱国主义赞歌。

对于《音乐之声》的故事中国观众都已十分熟悉。影片《音乐之声》的巨大成就得益于两个方面，一方面是罗杰斯与哈默斯坦的舞台剧音乐本

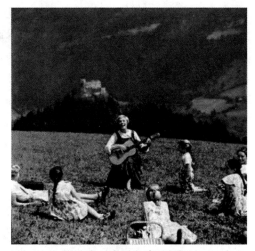

图 2-9　《音乐之声》剧照

身出色，许多唱段如《哆来咪》《孤独的牧羊人》等脍炙人口、家喻户晓；另一方面要归功于影片的导演罗伯特·怀斯，是他建议将影片在奥地利取外景，萨尔斯堡的旖旎风光、阿尔卑斯山的壮美景色(怀斯特别将演唱《哆来咪》的场景放在阿尔卑斯山下广袤的草地之上)和富有奥地利民间色彩的提线木偶等都让当时的美国观众心动不已。没有哪一部 20 世纪 60 年代的音乐影片能够获得如此殊荣。

影片中的音乐和歌曲生动地刻画了人物并且参与了剧情的发展。两位主要演员朱丽、安德鲁斯的表演别具一格，其中朱丽以乐观明朗的风格塑造了一位迷人的家庭教师形象。男主角普卢默则风度潇洒、英俊果敢，集军人气质与男子汉的气魄于一身，使无数影迷为之倾倒。

第三章　艺术歌曲艺术

第一节　艺术歌曲

一、艺术歌曲概述

艺术歌曲是 18 世纪末 19 世纪初兴起于欧洲的一种抒情歌曲的通称。其歌词多采用著名诗歌，侧重表现人的内心世界，曲调表现力强，表现手段与作曲技法比较复杂，伴奏占有重要地位，所呈现出的是一种高雅而精致的艺术特质。

艺术歌曲首先在德国得到发展，其间经莫扎特、贝多芬等人的尝试，到舒伯特而将之发扬光大、德国艺术歌曲借由浪漫文学诗作的艺术成就，焕发出璀璨夺目的光彩。舒伯特是德国浪漫主义艺术歌曲的杰出代表。此外，还有舒曼、勃拉姆斯、沃尔夫、理查·施特劳斯等人。大体而言，这些后继者在艺术歌曲上的成就或许无法超越舒伯特，但在他们的共同努力下，德国浪漫主义艺术歌曲成为近代艺术歌曲的典范。

在德国以外的其他欧洲国家，艺术歌曲发展得较晚，但各国作曲家通过充分发掘本民族音乐和语言的特性，发展出了具有不同风格的艺术歌曲。如俄国作曲家穆索尔斯基、柴可夫斯基、鲍罗丁、里姆斯基-柯萨科夫以及格林卡等；法国作曲家有福莱、德彪西、马斯涅、杜帕克、弗朗克和拉威尔等；意大利作曲家斯卡拉蒂、乔尔达尼、贝里尼、托斯蒂等。

20 世纪初，我国的一些留洋学习音乐的作曲家开始尝试选用我国传统诗词与钢琴伴奏相结合的形式，创作中西结合的具有浓厚中国韵味的艺术歌曲并逐渐开始流传。

我们这里所说的"艺术歌曲"是一个专有名词，它指的是一种具有鲜明特点的歌曲体裁，而不是泛指一般具有艺术性的歌曲如通俗歌曲、民间歌曲、儿童歌曲、歌剧选曲等。艺术歌曲一向被看成是严肃音乐(或称高雅音乐)，有很坚实的传统、很强的艺术功力和艺术感染力，是一种足以与歌剧或教堂音乐平分秋色的传统声乐体裁。

艺术歌曲寓意深刻、感情细致、内涵丰富、格调高雅、结构严谨、伴奏密切，其歌词本身就是优秀的诗歌。艺术歌曲非常注重诗歌的文学因素，是音乐与文学两种艺术的完美结合。这种结合使音乐、诗歌都得以升华，音乐因诗歌的启迪而能引发作曲家和听众美妙的遐想，而诗歌也因音乐的诠释而使自身的内涵达到了更高的境界。这些诗歌思想深邃，感情细致，意蕴丰富，讲究内容与形式的统一美感，有很高的艺术价值。在外国的艺术歌曲创作中，歌德、海涅、席勒、缪勒、莎士比亚、普希金、托尔斯泰、莱蒙托夫、雨果、

魏尔伦等大诗人和大文豪的名篇，都是艺术歌曲歌词的首选。中国的唐诗宋词以及近现代大诗人、大文豪的作品，自然成为中国艺术歌曲歌词的首选。

艺术歌曲的音乐具有较高的抒情性和艺术性，歌唱部分的旋律性很强，流畅精致，浪漫严谨，着力揭示歌词的诗情画意，委婉起伏，使音乐与诗篇完全融为一体。歌唱旋律的起伏与节奏来源于歌词，但又不同于歌词。作曲家用音乐的线条使歌词自然地得到发挥。诗词的内涵在音乐的表现形式中升华，审美境界得到充分展示。事实上，无论是抒情性或是叙事性的歌唱旋律，都倾注了作曲家的感情体验和对音乐中的文学历史、审美境界的深刻理解与追求。

音乐对歌词的处理可有变化，即每段歌词所配旋律或相同或不同。这要根据诗篇内容发展的线条需要而决定。在艺术歌曲中有独立成曲的，也有因内容需要组合成为"套曲"的。

艺术歌曲十分强调伴奏的作用（一般都采用钢琴伴奏），偶尔也有室内乐队的伴奏形式。其地位和声乐旋律同等重要，而不只是起和声、节奏衬托的作用，往往通过充分发挥钢琴的艺术表现力，用特定的音型或复杂、精致的织体来塑造歌曲的背景，刻画歌曲情感，烘托歌曲气氛，描绘和补充形象，与歌者交流对话等，使歌唱与伴奏融为一体，表现出歌曲的意境与内涵。如舒伯特歌曲的钢琴伴奏，不仅风格多样，更充满着显著的和声色彩及大胆的调性对比，具有很高的艺术价值，也导致了一场钢琴伴奏艺术歌曲的革命。

在某些艺术歌曲中，钢琴伴奏的比重甚至超越了歌唱部分，歌唱旋律似有"解释"钢琴伴奏的倾向。如匈牙利作曲家李斯特的艺术歌曲《罗列莱》歌唱旋律一旦离开主题性的贯穿始终的钢琴伴奏，就失去了歌曲原本惊心动魄的强大感染力，而变得苍白无力。这里的歌唱部分对钢琴伴奏的依赖是格外明显的。

二、艺术歌曲曲式结构

（一）多节形式

多节形式，即几段歌词都用同一曲调反复演唱。通常在乐谱上只是笼统地写上些表情记号，但是如果数段歌词都以同样的表情记号和表现手法反复数次则必然单调、乏味。因此，在实际演唱时，需要按照歌词内容及情绪发展的需要加以润饰，不拘泥于曲谱上的表情符号，而是根据歌词内容予以变化。有时甚至在第一段是强的地方，第二段可弱唱；第一段是连贯唱的，第二段可以顿音唱，一切都以歌词内容及感情的需要和合乎逻辑的发展为准则。

（二）发展了的多节形式

发展了的多节形式，即大体上和多节形式相同，唯有中间一段或几段有变化；或者在结尾部分有增删，通常在发展了的部分中把旋律做调性变化，演唱时也要随着调性变化而做音色上的变化。通常是大调用明朗、愉快的音色，小调用阴沉、忧郁的音色，但这只是指一般规律，而一切都要看整体的布局和上下乐句的对比和衔接而定。

（三）三段体形式

三段体形式，即首、尾段落的旋律相同（或大同小异），中段做对比性的变化。演唱者必须唱出全曲的起承转合的关系，方能给人以情感发展的逻辑性与匀称、和谐的整体感，做到统一而又有变化，变化而又有统一的适度感。

（四）通贯创作形式

通贯创作形式，这与前面三种工整、匀称的曲式完全不同，是根据歌词内容不拘形式地自由发展，一气呵成。通贯创作形式的歌曲的演唱因曲而异、因词而异，无定规可循。

艺术歌曲的曲式结构比较严谨、规范，有呼应、有发展、有整体感，是一种高度浓缩的音乐小品，在欣赏或演唱时要非常注意细节，因为每个字、每个音都有特意的安排，不能过度自由和松散。

艺术歌曲要求演唱者具备较高的演唱技巧与艺术修养，并具有良好的音质、音色，清晰的咬字。艺术歌曲一般采用西洋的美声演唱方法和风格来演绎。演唱艺术歌曲需要细腻、准确和精美，并不需要炫耀华丽的唱腔和高深的技巧，它非常讲究音色的变化、音量的控制与恰当的情绪表达能力，由此可见演唱者的艺术修养、文学功底和独到的理解力就显得尤为重要。因此，能否唱好艺术歌曲是衡量一名优秀歌唱家的重要标准。

三、欧洲艺术歌曲赏析

艺术歌曲的产生与发展从来是与本地区本民族文化中的文学历史发展有直接联系的。悠久的文化历史、丰富的民俗民风培育出伟大的诗人和文豪，他们以深厚的文学功底，创作了举世闻名的不朽诗篇，为艺术歌曲的创作提供了条件，涌现出一批杰出的作曲家。这个普遍规律适用于古今中外所有艺术歌曲的产生与发展。

（一）舒伯特

德奥艺术歌曲的代表作曲家是舒伯特（Franz Peter Schubert，1797—1828 年，图 3-1），他一生创作了大量脍炙人口、家喻户晓的艺术歌曲。他给予了钢琴伴奏全新的生命，他所写的伴奏不仅提供歌曲和声的辅助，更把旋律表现不出来的地方，交由伴奏来表现。这是舒伯特在艺术歌曲领域里的创举，也是舒伯特的浪漫主义艺术歌曲与古典乐派作曲家所创作的古典歌曲的主要不同之处。总体来说，古典乐派作曲家拘泥于形式的匀整与逻辑美，伴奏仅是歌声部分的和声的或节奏的烘托而已。而舒伯特注重表现作家主观的浪漫情绪，给予钢琴伴奏以音乐形象性，使得歌词、旋律、伴奏三者相辅相成，融为一体，意境完美。

舒伯特一生总共写了 634 首艺术歌曲，其中 73 首是用歌德的诗创作的。歌德的诗具有浓厚的浪漫主义气息，深远的意境，感人的笔触，诗与哲理完美而巧妙的结合，大胆运用色彩丰富的诗歌韵律等特点，这对舒伯特的艺术创作有很大的启发。其余的艺术歌曲大多为席勒、鲁克特等人的诗作。

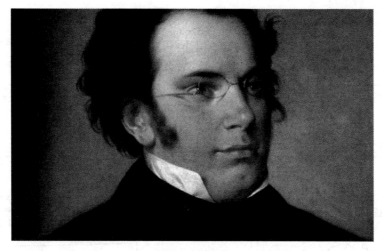

图 3-1　舒伯特

舒伯特还深刻地接受了海顿、莫扎特、贝多芬等作曲家的优秀古典音乐传统和自强不息的奋斗精神。这些大师们出生于贫苦的家庭，一生与困苦艰难作斗争。他们来自民众，并从民众之中汲取艺术力量，因而，他们的作品充满了感染力。舒伯特继承了这些可贵的传统，并在实践中予以发扬。

舒伯特天性浪漫。他早期接受音乐教育，17 岁时创作了《美丽的磨坊女郎》，在这期间他迷恋海顿、莫扎特、贝多芬的作品。20 岁左右时他已经创作出一生中最杰出的艺术歌曲《纺车旁的玛格丽特》《魔王》《漂泊者》《马车夫克罗诺斯》等。这些艺术歌曲显露了舒伯特惊人的才华与天赋的音乐感觉。舒伯特的歌曲经常使我们想起贝多芬。它在感情的深度上、表情的强度上以及悲剧性的广度上都很像贝多芬的同类作品。他比贝多芬有着更多的诗人气质，对于歌德的诗歌，能更好地掌握全部微妙的变化，把种种不同多变的印象和感情的焦点结合起来。在舒伯特的崇高而纯洁的心灵中，有着一种神秘主义的色彩，他是一个富于幻想的人。在他的灵魂深处强烈地充满着一种另一世界的思想。天才音乐家的耳朵在听自己的声音，读自己的故事，将瞬间的感受描绘成生命归宿的歌，以此回报了他的天资。我们也能够在他的音乐中感受到那一份永远的浪漫。

舒伯特的代表作品包括有艺术歌曲《魔王》（歌德诗）、《圣母颂》（司各特诗）、《山崖牧人》（米勒诗）、《鳟鱼》（舒巴特诗）、《致音乐》（朔贝尔诗）等。

作品赏析

《魔　王》

舒伯特的艺术歌曲除了生动的音乐性，更有着极丰富的画面，虽然常只有简单的钢琴伴奏，但其营造出来的气氛比起大编制的交响乐却毫不逊色。这首《魔王》的伴奏可以说是舒伯特的歌曲中最精彩也是最困难的。

歌曲开始有十五小节的前奏，以连续的三连音节奏形象地模拟出奔驰中的马蹄声，配

魔 王
Erlkönig

【奥】F.舒伯特曲
(1797 - 1828)
尚家骧译配

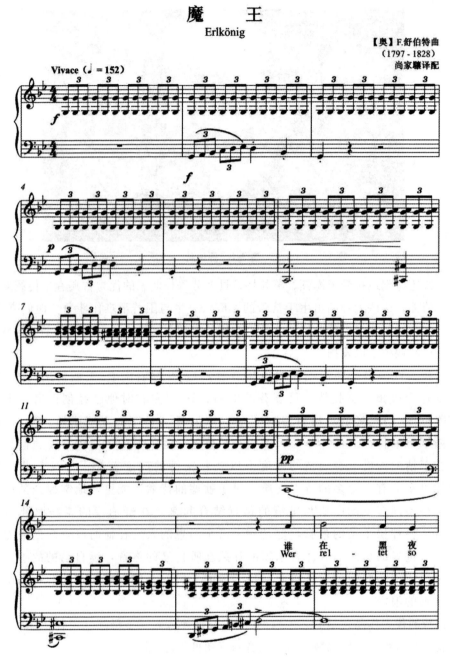

合着小调的音阶制造出紧张、急迫的气氛，把阴森的黑夜里一个父亲骑着马抱着小孩疾驰过荒原的情景清晰地描绘出来。在低声区又时而出现描绘风声的乐汇。独唱者则扮演四个人的角色，用不同的音色将情节里叙事者、父亲、孩子和魔王间的对话表现出来。叙事者在一开始以略带神秘的口吻配合着扣人心弦的伴奏唱着"是谁在黑夜中纵马飞驰……是一个心急如焚的父亲和他的儿子"展开了令人心跳的鬼故事。生病而惊恐的儿子瑟缩在父亲的怀里，却在荒凉无尽的梦魇中看见了向他招手的魔王。魔王时而甜言蜜语、巧笑嫣然地引诱，时而又声色俱厉地恐吓着身心俱疲的小男孩。父亲一边努力地策马狂奔，一边不知

所措地安慰着怀中惊恐的孩子。随时转换角色的第一人称对话方式让这首曲子充满了一波接一波紧绷的戏剧张力。末了，父亲终于抱着小男孩回到家里，却发现怀中的宝贝已经死去。说书人仿佛夺过麦克风般地宣告了这一个悲伤的故事结局，这时钢琴传来两声沉重的和弦，故事戛然而止。

《小夜曲》

这首著名的小夜曲前奏是模仿吉他特点的四小节引子，轻巧而富于动感，描绘出幽静而浪漫的意境。第一段的后半段转到 D 大调，情绪也变得激动。经过和前奏一样的间奏，使人感觉仿佛是求爱者在侧耳倾听，却又听不到姑娘的回答。接着在大调上展开的乐曲以更热情的歌声表达出炽热的情感。然后是两小节的间奏，那是求爱者仍在痴情地等待，虽然他那"带来幸福爱情"的歌声已消失在茫茫夜空之中。

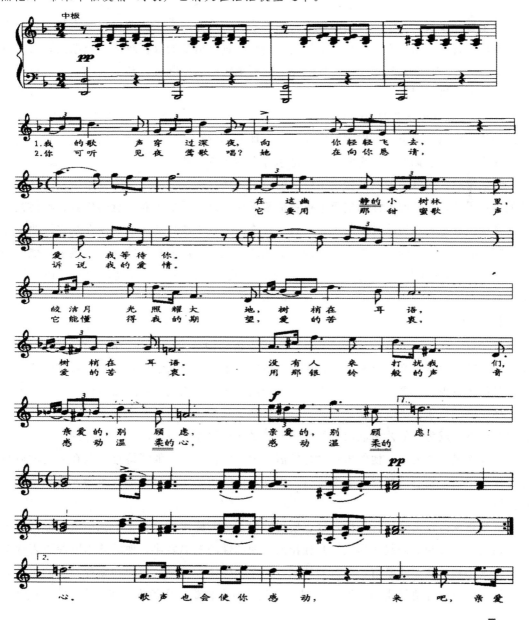

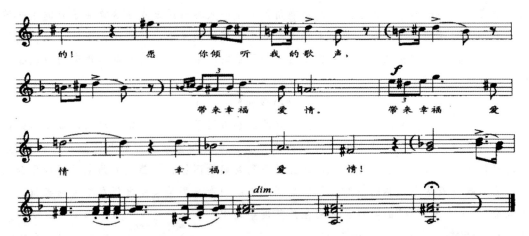

舒伯特还发展了贝多芬首创的声乐套曲形式。贝多芬的声乐套曲仅仅是由于音乐的发展因素而结合起来的，而舒伯特的声乐套曲则是通过有情节的故事组成一组歌曲；贝多芬的《致遥远的爱人》必须整套连续一气唱完，而舒伯特的套曲既可以整套演唱，也可以作为独立的歌曲个别演唱。

《天鹅之歌》（声乐套曲）这一作品实际上并不是严格意义上的声乐套曲，而是在1828年舒伯特去世以后由出版商把它们编在一起，加上《天鹅之歌》的标题而出版的。它的内容不是连贯性的。歌词取自诗人海涅、塞德尔等人的名诗，共14首。

舒伯特对艺术歌曲的发展做出了巨大的贡献。他首创了浪漫主义的音乐语言及富于特征的表现手法，新颖而多样的旋律进行；他赋予伴奏以音乐形象和诗意的气氛；他使艺术歌曲富于民族色彩和风味，摆脱了法、意声乐作品的音乐趣味的影响；他在众多歌曲中加强了"叙述性的朗诵"因素，加强了歌词的语调的表现力，使歌唱与朗诵更为接近。他后期（1818—1828年）的艺术歌曲更为深沉、凝重，更富于戏剧性和哲理性，为一向以抒情性为主的德国艺术歌曲创作开辟了更为宽广的道路。

（二）舒曼

舒曼（R. A. Schumann，1810—1856年）出生在德国一个艺术气氛浓厚的出版商家庭，十分崇拜德国浪漫主义作家霍夫曼、保罗。他们富于幻想的文学诗歌作品，对舒曼一生的艺术气质影响极大。舒曼居于最伟大的钢琴作曲家之列，他把古典作曲结构和浪漫情趣融为一体。他的声乐作品既清新富有活力，又极善于抒情。在他的艺术歌曲中，尤以声乐套曲最受赞赏，成为他的艺术歌曲中的经典。舒曼深刻地体会诗人的思想与心理，其艺术造诣具有探索灵魂的力量，他的乐句总是精湛有力，发自内心。他把诗意分散在人的歌声与钢琴伴奏中间，使它们如对话般地进行。因此，他的作品要经过精细的咀嚼才能领悟其中的奥妙。

舒曼重视语言本身的音乐性，这也使得歌唱部分的旋律更语言化了。他根据歌词的内容、情绪、音节和语调起伏形成了其独特的、朗诵性的歌唱旋律。他的艺术歌曲以表现个人的主观感触，狂热的激情，怀古的情调，幽怨的感伤，神秘的梦幻和豪放不羁的想象为其特征。舒曼的抒情气质和海涅很相似，因此，他很喜欢采用海涅早期的抒情诗来谱曲。

舒曼还开辟了浪漫主义和声手法的新领域，他常爱采用大小调交替以及模糊调性的离调手法，以制造一种诗意的朦胧气氛和充满幻想的意境。他的转调手法，使音乐从古典和声与转调技法中解放了出来，从而丰富了和声的色彩和变化，丰富了表现的手法和技巧。此外，他吸收了复调音乐的织体写作风格，加强了钢琴伴奏内声部旋律的活跃性，更丰富了钢琴的表现力及表现范围。

舒曼的代表作品包括艺术歌曲《献词》（吕克特诗）、《核桃树》（摩孙诗）、《莲花》（海涅诗）、《你好像一朵鲜花》（海涅诗）、《月夜》（巴特尔诗）等。

《妇女的爱情与生活》（声乐套曲）歌词取自卡米索的诗，共八首。套曲创作于舒曼与克拉拉婚后不久。正如标题所示，它表现了少女与情人的初遇、痴恋、定情、成亲、育婴、母爱、丧夫等内容，以短短的八首歌曲概括了妇女一生的爱情与生活过程，表现了丰富的女性精神世界。这部作品个性鲜明，感情深刻、细腻，具有独特的魅力和巨大的艺术感染力。

《诗人之恋》（声乐套曲）歌词取自海涅的诗，共 16 首，描写了从初恋、思念到怨恨、失恋、忧伤再到摆脱愁思的整个恋爱过程。

（三）勃拉姆斯

勃拉姆斯（J. Brahms，1833—1897 年）是德奥古典音乐大师的最后一人，他自幼学习音乐，同时也广泛接触了许多民间音乐。他以古典主义形式写作，但秉性又充满浪漫色彩。他一生共写了 380 多首歌曲（包括民歌改编）。他的创作融合了 19 世纪艺术歌曲的全部特征：完整的结构、高雅的旋律、贴切的伴奏、自由的想象、强烈的热情、敏锐的感触。他的艺术歌曲题材丰富、多样，经过他的精心提炼，作品变得深奥复杂，耐人寻味。他发扬了舒伯特、舒曼的艺术歌曲创作传统，感情真挚，着重心理刻画，曲式精练，歌唱部分与钢琴伴奏浑然一体，具有鲜明的民族风格，极富旋律美感。他的作品结构严谨、思想深刻、旋律宽广、流畅而富于独创性，有时为了突出旋律，甚至忽视了歌词中的语调或音节的重音。他在歌曲的伴奏部分喜欢运用切分的节奏和持续低音，并时常出现对位的因素。他的钢琴伴奏写得很出色，有的歌曲的钢琴伴奏部分本身几乎就可以独立地成为一首动人的圆舞曲，与歌唱声部水乳交融，相映成趣。勃拉姆斯常对伴奏部分的和声内声部做突出的处理，并常使用钢琴较低的声区，因而音色丰满而浓郁。

勃拉姆斯艺术歌曲的代表作品包括《如此地可爱》（海涅诗）、《五月之夜》（赫尔蒂诗）、《四十十年华》（吕克特诗）、《林中恬静》（雷姆克诗）、《我们的爱情常青》（舒曼诗）等。

声乐套曲《四首严肃的歌曲》（Vieremste Gesange）表达了庄严、深沉而又富于哲理性的思想感情。

（四）沃尔夫

沃尔夫（H. Wolf，1860—1903 年）在奥地利艺术歌曲领域中占有重要的地位，一生所写的二百多首艺术歌曲在他的音乐创作中极具代表性。他的作品受瓦格纳的影响甚深，继承前人传统的同时又吸收了瓦格纳的新技巧，善于运用变化音来扩张音阶及丰富和声，运用戏剧性的音乐表现手法以及自由转调来丰富伴奏的表现力，达到了歌词、歌声、伴奏三者的完美结合。他重视歌词的语气，把语言重音和音乐重音极巧妙地融合在一起。他不是

按照传统方式根据旋律或节奏的轮廓而配字，而是根据音乐和诗意的总的要求和语气表现而定，因此，他的旋律常带有朗诵般的叙述性质。他突破了乐句或词句要对称、均衡等禁忌，往往自由地让歌唱旋律间插或交织于伴奏中，毫不顾忌诗句的长短、传统的乐句间的平衡等规则。有时他还反复使用同一音型的动机，使之贯穿全曲，把它作为统一全曲的一种手法。沃尔夫的艺术歌曲深奥复杂、色彩丰富，伴奏中充满灵感、热情、幽默、悲痛和诗意，富有交响性和戏剧性。因而，人们又称沃尔夫是"艺术歌曲领域中的瓦格纳"。

沃尔夫的代表作品包括《隐居》、《精灵之歌》（杜尔诗）、《祈祷》《孤独的少女》《六首女声独唱曲》等。

（五）理查·施特劳斯

理查·施特劳斯（R. Strauss，1864—1949 年）是当代德国杰出的作曲家、指挥家、钢琴家。继勃拉姆斯、沃尔夫之后，他将艺术歌曲的创作又向前推进了一步，其早期的作品带有后期浪漫主义色彩。除了用钢琴伴奏之外，他创作的艺术歌曲也有用乐队伴奏的精品。他善于将旋律与诗歌内容完美地交融为一体。风格集中体现的是富有"对话式"旋律的"宣叙调"。他的艺术歌曲既有意大利的温柔，又兼有日耳曼民族的严肃，充满了回忆与理念。

理查·施特劳斯的代表作品包括《万灵节》《赠献》《早晨》《小夜曲》《夜》等。

《四首最后的歌》为女高音和管弦乐队所作，歌词取自于《圣经》。

（六）福莱

由于民族特性所致，法国艺术歌曲不乏浪漫气质。它特别注重调式的变换和色彩的变化，音乐线条极为流动和飘逸，具有独特的艺术风格特点。艺术歌曲在法国称为 Chanson（香颂）。香颂的歌词大都出自法国历代著名诗人之手，又由优秀作曲家谱曲。这使得香颂能够保持经久不衰的特殊魅力。代表作曲家有古诺、福莱、德彪西、拉威尔等。其中德彪西的歌曲多根据波德莱尔、魏尔兰等人的诗歌谱成，具有印象派的特征。

福莱（Gabriel Faure，1845—1924 年）是被世人公认的法国最杰出的作曲家之一，总共写了一百余首艺术歌曲，是家喻户晓的艺术歌曲大师。他的歌曲曲调优美流畅、结构简明匀称，想象力丰富多彩，拥有微妙、细腻、深刻的情感，更充满着憧憬、宁静、柔情、诚挚的底蕴。他的和声运用非常有活力和感染力。艺术歌曲的创作集中体现了他的音乐智慧，深受人们的喜爱。他的创作风格无论从形式到内容都具有一种法国人特有的精致、细腻和潇洒的风度。他是"印象派"最好的作曲家之一，代表作品包括《梦后》（彪辛诗）、《曼多林》（维尔兰诗）、《奈尔》（里乐诗）、《相遇》（格朗木然诗）、《我们的爱情》（西尔维斯诗）等。

作品赏析

《曼多林》

福莱的这首歌曲充满着活泼、情趣横生的神韵。钢琴微妙的转调中发出轻快的拨弦音，声部旋律饰以三连音和花音，展示出整幅画面色光辉映的诗情画意。第一段乐句修整

而连贯，和曼多林的拨弦音相对照；第二段由于歌中的不同人物活动，音乐色彩相应地加以多种变化；第三段用不连贯的乐句和连贯乐句做对比处理；第四段为了突出粉红月色和颤动的微风，把它写成两个 PP 的弱音和略带神秘感的气氛；最后，作曲家重复第一段的音乐主题，使之在首尾呼应的对称形式中完成这一珍品。

（七）德彪西

德彪西（Claude Debussy，1862—1918 年）是 20 世纪法国最伟大、最重要的作曲家之一。他的创作使作曲出现新的风格。他使用建立在"全音阶"上的和声并采用"块状和弦"来调试声音色彩。德彪西大都采用同时代诗人如波德莱儿、维尔兰、玛拉梅的诗歌作曲。他善于使旋律线条很好地和法语的节奏、重音相结合，使乐思和语言融合成协调的统一。德彪西与诗词的血缘关系出自他对法国诗歌的极大忠诚。他不仅注意诗的立意和气氛，而且忠于诗的韵律。他还善于把立意和自己的乐思置于最深奥的协和中。德彪西受印象主义画家、象征主义诗人以及从玛斯涅、瓦格纳到俄罗斯作曲家，甚至东方音乐的影响，逐渐形成了独特的音乐语汇。

德彪西的代表作品包括《曼多杯》（维尔兰诗）、《木马》（维尔兰诗）、《月光》（维尔兰诗）、《绿》（维尔兰诗）、《被遗忘的歌》等。

（八）拉威尔

拉威尔（Maurice Ravel，1875—1937 年）的声乐作品数量不多，却一直引起人们极大的兴趣。他是一位杰出的法国作曲家，总共写过 39 首歌曲，其中 11 首是为民族的传统歌曲编配和声伴奏。人们容易把拉威尔与德彪西归为同一类型的作曲家，但他们之间也有着显著的不同。拉威尔更尊重古典形式，创作中有东方色彩，甚至有东方的舞蹈节奏出现。和声运用多是印象派的，有时作品会显得过于雕琢。

拉威尔的代表作品包括《西班牙之歌》、《练声曲》（哈巴涅拉风格）、《多欢乐》《五首希腊流行旋律》等。

（九）柴可夫斯基

沙俄时代，俄国上流社会文学艺术活动频繁，出现了普希金、莱蒙托夫、托尔斯泰、屠格涅夫等著名的诗人和文豪，他们笔下的不朽诗篇为世人欣赏和赞叹。当时的音乐活动也很活跃，推动了俄罗斯风格的艺术歌曲的出现。格林卡是此种体裁的第一个经典作曲家，随后的代表人物有柴可夫斯基、穆索尔斯基、拉赫玛尼诺夫、里姆斯基-柯萨科夫等。俄罗斯艺术歌曲的特点是注重心理刻画，富有强烈的民族性与艺术独创性，与本民族语言声调丝丝入扣，相得益彰。

柴可夫斯基（Peter llitch Tchaikovsky，1840—1893 年）的艺术歌曲虽然篇幅各不相同，但旋律都充满了新意，蕴含着他内心的灵感。他在艺术歌曲中的许多段落，表现手法细致入微、色彩绚丽，充满诗情画意，其中也有他"宿命论"和"拜伦式"的情感历程。他是一位旋律大师，音乐亲切抒情、内在深刻，体现出他抒情诗人和心理戏剧家的气质。他的音乐是浪漫主义的，更是俄罗斯民族性的。其代表作品有《忘怀得多快》（阿普赫钦诗）、《摇篮曲》（玛依柯夫诗）、《金丝雀》（梅伊诗）、《他是那样地爱我》（阿普钦基诺诗）、《在喧闹的晚会上》（托尔斯泰诗）等。

（十）拉赫玛尼诺夫

拉赫玛尼诺夫（Sergei Vassilievitch Rahmaninoff，1873—1943 年）的艺术歌曲被公认是俄罗斯艺术歌曲中的珍品。他的创作风格极为细腻，歌曲充满活力，令人鼓舞。俄罗斯

男低音歌唱家夏里亚平（Chaliapin）与他结为终生好友，并成功地演唱了他的大量艺术歌曲。他继承了俄罗斯音乐文化的传统，保持了19世纪浪漫主义的艺术观。其代表作品有《春潮》（丢切夫诗）、《清晨》（雅诺巴诗）、《别唱吧！美人》（普希金诗）、《我等着你》（达卫达伯依诗）、《这儿好》（加里诺依诗）等。

（十一）格林卡

格林卡（Mikhaillvanovitch Glinka，1804—1857年）。格林卡是俄罗斯民族乐派的奠基人。他的艺术歌曲音乐质朴，感情真挚。他把俄罗斯音乐艺术推向前所未有的高度，创立了俄罗斯民族古典乐派。其代表作品有《我记得那美妙的瞬间》（普希金诗）、《北方的星》（罗斯托普齐娜词）、《云雀》（库科尔尼亚词）等。

俄罗斯的艺术歌曲富有内在的激情，生动、热情、奔放、淳朴，很有民族的性格特色和内涵。外表的典雅精致，压抑不住内在的热烈淳朴。

意大利的古典歌曲，产生于15世纪。作为14—15世纪欧洲的文化中心，当时出现了不少古典诗词。它们用字精练，意境深远，把人们内心的情感描述得十分细致和具体，也蕴含着戏剧性。以这些诗词创作的古典歌曲，把那个时代的男女气质与精神面貌都刻画得很细腻、真实，颇为动人。后来意大利歌剧日益兴盛，并逐渐成为世界歌剧的中心。古典歌曲受到冷落。19世纪末20世纪初，罗西尼、贝里尼、唐尼采蒂等正处于歌剧创作的巅峰时期。在创作歌剧的同时，他们也和其他的意大利作曲家一起以早期浪漫主义作曲手法创作了许多优秀的艺术歌曲。这些艺术歌曲各有特点，艺术水平很高，在声乐艺术中占有十分重要的地位。

意大利古典艺术歌曲的代表作家及作品包括：斯卡拉蒂（Alessandro Scarlatti，1660—1725年），代表作品有《紫罗兰》《甘吉河一片金黄》《倘若佛罗林多忠诚》；乔尔达尼（C. Giordani，1743—1798年），代表作品有《我亲爱的》；贝里尼（Vincenzo Bellini，1801—1835年），代表作品有《银色的月光》《温雅的女神》《玫瑰寄情》；唐尼采蒂（Gaetano Donizetti，1797—1848年），代表作品有《船手》《我想造一所房子》《爱情与死亡》；罗西尼（Gioachino Rossini，1792—1868年），代表作品有《现在就佩戴鲜花》《跳舞》《献给我的妈妈》。

四、中国艺术歌曲赏析

中国近现代艺术歌曲就其艺术价值来看，并不亚于外国艺术歌曲。加之中国文学宝库中的精品众多，可供作曲家选择的余地很大，使中国艺术歌曲的创作有着光明的前途。

目前，我国的艺术歌曲从其创作技法上大致可以划分为三大类：传统技法的艺术歌曲、现代技法的艺术歌曲和民歌改编的艺术歌曲。在相当长的一段时间里，传统技法是中国艺术歌曲创作方法的首选，它们在借鉴西方和声色彩运用的同时，仍尽量多地保留中国民族特有的调式风格，这种特点在艺术歌曲的钢琴伴奏中尤为明显。当现代技法的创作手段被运用到艺术歌曲中来以后，我国的作曲家并没有把这一传统忘记，而是在创作中把它们结合得更好、更细腻。他们的心中始终不懈地追求"中国味儿"，现代技法为这个特点得以更完美地发挥提供了广阔的空间。我国的民族众多，多彩的民歌语言精练、内涵丰富、

音乐动人，当作曲家把这些清唱或用极为简单的伴奏形式演唱的歌曲配以丰富多彩、格调高雅的钢琴伴奏时，一种具有较高艺术品位的，且在我国艺术歌曲中占有重要地位的由民歌改编的艺术歌曲出现了。它们广泛流传到海外，使世人从中了解和体会到了中华民族的生活和情感，在文化沟通与交流中起到了非常重要的作用。

中国作曲家写有大量的艺术歌曲，例如赵元任的《教我如何不想他》、黄自的《思乡》、青主的《我住长江头》和《大江东去》、贺绿汀的《嘉陵江上》、夏之秋的《思乡曲》等都是优秀的艺术歌曲。

作品赏析

《教我如何不想他》

赵元任(1892—1982 年)国学大师，也是一位十分有才华的作曲家，其作品既有高度的作曲技巧，又有鲜明的民族风格。他在艺术歌曲民族化的实践方面进行了很多有益的探索，如民族化和声的尝试、民族民间音调的选取、在词曲结合上对声调与音韵的研究等。尤为可贵的是他以五四运动的爱国精神对待音乐创作，作品在题材和立意方面都具有较深的意境。

《教我如何不想他》创作于 1926 年，歌词共分四段，通过对各种自然景色的描绘和比拟，形象地揭示了主人公的内心世界。歌曲旋律简练、亲切、柔和，配以三拍子的节奏，准确地表达了歌词的意境和情绪。曲调有着浓郁的民族特色，歌曲的点题乐句"教我如何不想他"建立在五声音阶上，听起来非常亲切、自然。同时，作曲家运用西洋作曲技巧，通过多次转调，丰富了歌曲的艺术表现力。

《我住长江头》

青主(1893—1959年)是我国近代著名的音乐美学家和作曲家，原名廖尚果。他的两本美学专著《乐话》和《音乐通论》使他成为我国近代研究音乐美学的第一人，也奠定了他在中国音乐史上的地位。《我住长江头》的词取自宋代李之仪所作《卜算子》，上下共八句质朴的语言抒发思念恋人和对爱情的坚贞信念。这是一首中国传统技法艺术歌曲的经典之作，音乐具有民族风格，感情真挚、结构严谨。全曲歌调悠长，乐句的句尾常出现下行或向上的拖腔，听起来似吟咏古诗的意味，但又比吟诗更为激情。伴奏采用十六分音符的快速分解和弦音型，似流动不息的江水一般贯穿全曲，旋律气息宽广，与伴奏形成一紧一慢的效果，象征着绵绵不尽的情思。和声单纯、淡雅，且有自然调式的色彩和民族的风味，自由舒畅而富浪漫气息，最后在全曲的高音区强音结束。作曲家以这样的处理来突出思念之情的真切和执着，并有着单纯情歌所没有的昂奋力量。这首歌曲"语尽而意不尽，意尽而情不尽"，淡墨写深情，有极高的艺术价值。

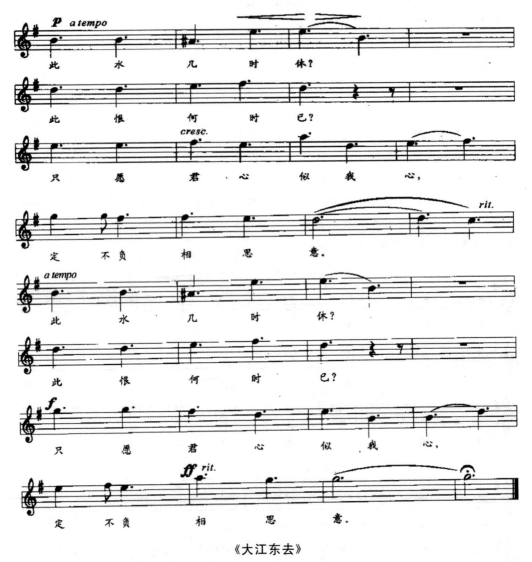

《大江东去》

　　《念奴娇·赤壁怀古》(大江东去)这首词历来被视为苏轼豪放词作的代表。开篇从滚滚东流的长江着笔，随即用"浪淘尽"把倾注不尽的大江与名垂千古的历史人物联系起来，布置了一个极为广阔而悠远的空间和时间背景。篇末的伤感掩盖不了全词的豪迈气概，展示出壮阔博大的艺术境界。全曲依据原词上下两阕的格式分为两大部分：上半部分运用朗诵性的宣叙调形式，在 C 大调、e 小调上变化。结合古诗词吟咏的特点，旋律开阔之中充满了雄健。钢琴伴奏跌宕起伏，鲜活地体现了原词豪放的气概与情调。下半部分基本稳定在 E 大调上，出现了咏叹调式的旋律，富于歌唱性，表达出怀念古代的英雄人物的畅想。钢琴伴奏用琶音上下滚动，充满了流动的抒情性。抒情的段落最后落在了 e 小调上，音乐断断续续并有较长的休止，打断了句子的连贯性。"人生如梦"——一种沉溺于追思的迷惘气氛扩散开来。突然，用强音(ff)唱出的最后一句"一樽还酹江月"，戏剧性地将情绪拉回现实之中，恢复了豪情勃发的本色，有力地结束全曲。

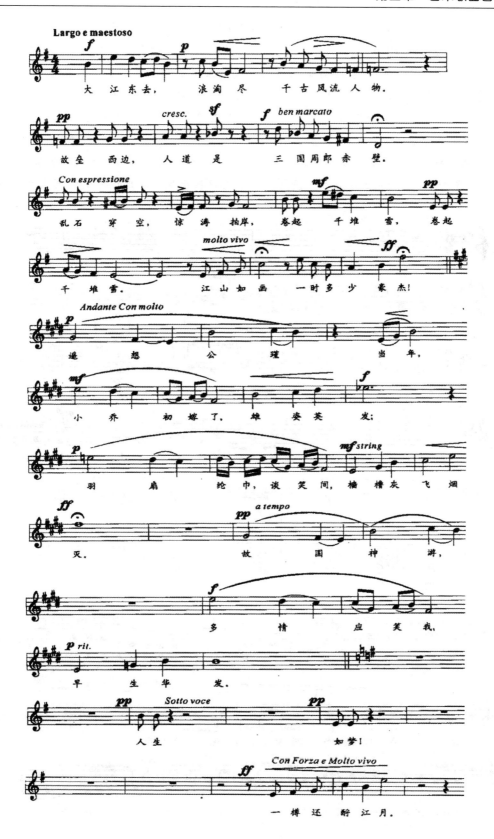

《嘉陵江上》

贺绿汀(1903—1999年)是20世纪中国音乐界的代表人物之一，在创作领域中不乏理论著述和经典作品。他的《牧童短笛》《游击队歌》《天涯歌女》《嘉陵江上》《森吉德玛》等钢琴、合唱、电影插曲、艺术歌曲、管弦乐曲等不同作品为人们所熟悉。

《嘉陵江上》谱写于1939年，词作者端木蕻良在文学创作风格和美学形态上有着浪漫理想的精神。此曲的歌词可分为两大段：前一段，歌曲以"那一天"的六度大跳，揭开了动人的悲剧序幕，表达出主人公对抗战中沦陷的故土和亲人们的深深怀念，述说着"失去一切"的悲愤之情。曲调中三连音和二度下行长音的多次出现所造成的音响，使人感受到流

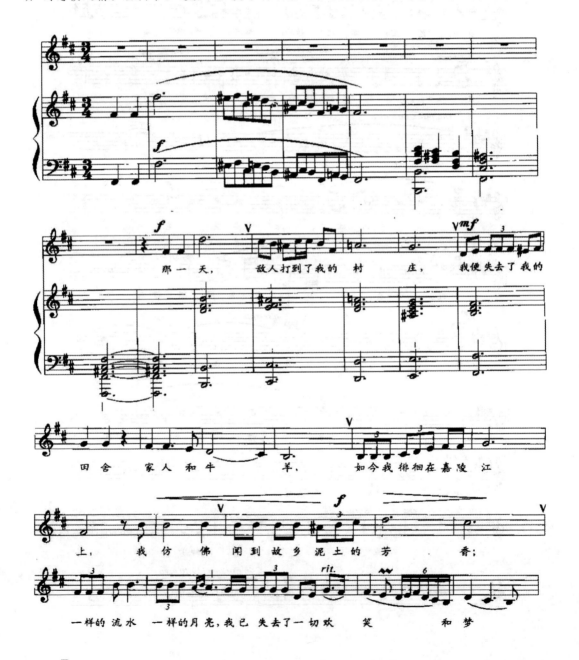

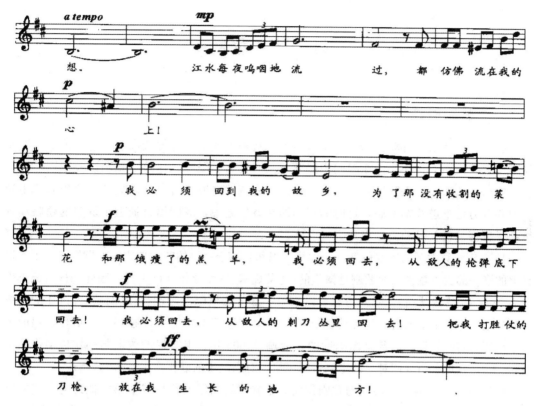

浪者激动和痛苦不安的心情。钢琴伴奏中第二小节到第五小节和第三十一小节到第三十三小节都有类似江水中"漩涡"的描写，它寓意着主人公在努力挣脱漩涡，渴望光明的到来。继而钢琴伴奏鲜明的节奏感延伸开来，表现出勇往直前、势不可挡的激昂情绪，表达了激昂奋进、不当亡国奴的决心和必胜信念。旋律一浪高过一浪，钢琴伴奏简洁有力，结尾清晰果断，一气呵成地推向歌曲结尾的高潮。笔法极为精练，戏剧性的张力令人振奋。

在欧洲一些国家和地区的音乐文化中，艺术歌曲不仅历史悠久，而且在声乐作品中占有的地位也非常高。正因如此，它深受人们的喜爱与推崇：有专门致力于艺术歌曲演唱的歌唱家，有专门弹奏艺术歌曲钢琴伴奏的钢琴演奏家，还有艺术歌曲专场音乐会。著名的歌唱家都以能演唱不同风格的艺术歌曲作为自己音乐艺术修养的表征。艺术歌曲在世界音乐文化活动中的重要地位是显而易见的。

在19世纪末20世纪初的中国，由我国近现代音乐前辈们沿着"古为今用，洋为中用"的精神日益开拓和发展的"艺术歌曲"这一歌唱艺术，也逐渐形成了浓郁的中国风格特色。经过近一个世纪的辛勤耕耘，在这块独特的艺术土壤里，中国的艺术歌曲不断地结出丰硕的果实，为后人留下了宝贵的财富。

第二节 歌剧

一、歌剧概述

歌剧是集音乐、诗歌、舞蹈、舞台美术、戏剧表演于一身的最高综合艺术形式。歌剧如同诗歌、戏剧、音乐那样在时间中展开，又同绘画、雕塑、建筑、舞蹈以及戏剧那样在空间中构建。歌剧由于其音乐语言的抽象性和完整性而取得自身的独立性，音乐起着主导作用并有力地推进戏剧发展，这时的戏剧即在音乐之中，戏剧语言插上了歌声的翅膀，升华到了更富浪漫气息的美好境地。

1597年，意大利的佛罗伦萨，一种集演唱和表演于一身的艺术形式——歌剧诞生了。世界上的第一部真正意义上的歌剧是佩里的《达芙妮》，然而此作现已失传，因此同样由佩里作于1600年的《优丽狄茜》，便成为有史以来第一部公开演唱的歌剧。《优丽狄茜》讲述的是奥菲欧赴地狱寻找不幸死去的爱妻优丽狄茜的故事。这部歌剧已形成独唱、重唱和合唱的模式，但还没有咏叹调，全部是歌唱性的宣叙调。1602年，卡契尼的牧歌与小坎佐纳作品集《新艺术》，发展了与复调对立的主调音乐风格，对刚诞生的歌剧产生了重大影响。

欧洲音乐史上第一位伟大的歌剧作曲家是威尼斯乐派的蒙特威尔第。他跨越文艺复兴和巴洛克两个时期，以传统为出发点，发展出个性鲜明的新风格，并强调以真实为基础，描写人的心灵世界。他完成于1607年的《奥菲欧》，是历史上第一部成熟的歌剧，其戏剧效果得到进一步加强，大胆地运用不和谐音与弦音器震音，以增强音乐的表现力。歌剧随后在威尼斯和罗马继续发展，蒙特威尔第的弟子卡瓦利扩大了戏剧的潜力，并自如运用喜剧因素。所作《卡利斯托》在结构上继承其师的特点，剧本是根据奥维德《变形记》中仙女卡利斯托被变成大熊后被升为星座的神话编写。

到17世纪末，那不勒斯乐派形成，歌剧从此发生了根本性的转变。那不勒斯乐派创作了自由发展的咏叹调，给予美声演唱以广阔的施展天地。

再经过近一个世纪的发展，意大利歌剧在1680年间渐渐定型为正歌剧。正歌剧在17—18世纪初，成为欧洲最流行的一种歌剧形式。这是一种严肃的歌剧，题材崇高，多取神话中英雄牧歌式的故事。1733年，意大利作曲家佩尔戈莱西在上演他写的正歌剧《傲慢的囚徒》时加上了一个幕间剧《奴婢作夫人》，将机智聪明的女仆塞耳皮娜刻画得十分诙谐生动，这标志着意大利喜歌剧的诞生。喜歌剧中的主要人物通常属于市民阶层，与往昔正歌剧中的帝王将相、希腊神话故事人物截然不同，因此极富生活情趣和喜剧特性。莫扎特完成于1786年的《费加罗的婚礼》是喜歌剧中的精品。

文艺复兴时期的意大利文化在欧洲占支配地位，因此到17世纪末，意大利歌剧的成功很快辐射到法、英、德、奥等国家。这些国家又根据本国的文化传统，形成了歌剧的不同类型，主要有法国抒情歌剧、法国喜歌剧、英国假面具、英国民谣歌剧和德国歌唱剧等。

17世纪初，英国宫廷和社交场所盛行一种源自意大利和法国宫廷的假面剧。它综合

诗歌、舞蹈、声乐和器乐，承袭 16 世纪上半叶唱诗班歌童音乐剧的传统，逐渐演变成复杂的宫廷娱乐形式。最早的假面剧音乐由一种以琉特琴伴唱的独唱体裁和一种带有可供跳舞的段落歌舞组成，假面剧多为轻松优雅的游乐艺术表演。

18 世纪中叶前后，英国民谣歌剧《乞丐歌剧》传到汉堡以后，作家们饶有兴趣地从它和法国喜歌剧中寻找创作灵感，音乐家们为此创作出为人们所乐于赏听的民族旋律的新风格，在德奥兴起了一种新型的喜歌剧形式，称为德国歌唱剧。这是一种带有对白的德国式的喜歌剧形式，大部分的歌唱剧都以民间生活为题材，歌曲、舞曲和夹白在演出中交替进行。歌唱剧于 19 世纪初融入民族歌剧的领域在维也纳多以闹剧式的方式处理这类作品，与意大利喜歌剧有类似之处。莫扎特的《魔笛》《后宫诱逃》，贝多芬的《费德里奥》等作品，发展了角色个性，展开了人物冲突，将歌唱剧和德国民族歌剧推向更高的艺术层次。

进入 19 世纪以后，随着浪漫主义作曲家的个性各异，歌剧注重运用造型手段，使音乐的表现力变得更加丰富多彩。对咏叹调的多样化写作，使这一体裁变得更加自由。宣叙调通过作曲家的处理，由乐队予以丰富的伴奏。此期先后出现了大歌剧、喜歌剧、抒情歌剧、轻歌剧、乐剧、民族歌剧、真实主义歌剧等多种形式。19 世纪后期出现了把宣叙调和咏叹调熔于一炉的叙咏调，进而形成了以无终曲调为特征的歌剧体制。

中国歌剧的萌芽是从 20 世纪开始的，为了宣传白话文，音乐家黎锦晖创作出了一种儿童歌舞剧，这成为中国歌剧的萌芽。到 20 世纪三四十年代，为了宣传抗战，中国的艺术家们创造了许多载歌载舞的音乐、戏剧表演形式，例如秧歌剧的盛行。一直到 1945 年，大型歌剧《白毛女》的问世，被称为中国歌剧发展的一个里程碑，从而一种独特的被称之为"民族新歌剧"的音乐戏剧模式在中国诞生。

歌剧《白毛女》问世之后，中国的歌剧进入了一个繁荣的时期。中国歌剧如雨后春笋接连涌现出大量的新新剧目，例如《小二黑结婚》《嘎达梅林》《洪湖赤卫队》《红珊瑚》《江姐》，等等。《白毛女》是民族新歌剧的代表作品，不仅在中国广泛演出，还到东欧和苏联巡回演出，也曾被蒙古国家音乐剧话剧院翻译演出，后来又被改编为芭蕾舞剧，成为中国现代最有影响的舞台剧目之一，直到现在仍然是我们中国歌剧舞剧院的保留剧目之一。

二、精品赏析

歌剧《卡门》(图 3-2) 完成于 1874 年秋，是比才的最后一部歌剧，也是当今世界上上演率最高的一部歌剧。

比才(1838—1875 年)，法国作曲家，生于巴黎，9 岁考入巴黎音乐学院，学习作曲，12 岁开始创作。1857 年其作品获罗马大奖，同年赴意大利留学。1863 年写成第一部重要的歌剧作品《采珠人》。比才共创作有 9 部歌剧，还有管弦乐组曲、交响音画若干。其中，最著名的作品是歌剧《卡门》和管弦乐组曲《阿莱城姑娘》。

比才的歌剧着重以现实主义手法去表现社会底层的平民阶层，揭示不平等的社会现象。其作品具有浓郁的民族色彩，个性鲜明的音乐语言，强烈的戏剧矛盾冲突和富有表现力的整体交响构思。

歌剧《卡门》创作于 1873—1874 年，是他创作生涯达到顶峰的代表作。根据 19 世纪批

图3-2 《卡门》剧照

判现实主义的法国作家梅里美的同名小说改编而成。剧情发生在 1800 年的西班牙，烟草女工是一个漂亮、热情、直率、放荡不羁的吉卜赛姑娘，她爱上了龙骑兵霍塞，运用魅力使霍塞坠入情网。霍塞为卡门而舍弃了原来的情人米卡埃拉，又放走了与人打架的卡门，因此被捕入狱。获释后又和长官发生冲突而不得不离开军队，参加了卡门所在的走私犯行列，从一名军官沦落为走私犯。然而，此时的卡门却早已爱上了斗牛士埃斯卡米洛，导致了霍塞与斗牛士的决斗。在决斗中，卡门又袒护斗牛士，使霍塞痛苦不堪。正当卡门为在斗牛场上获得胜利的斗牛士欢呼时，霍塞又找到了卡门，卡门再次拒绝了他，霍塞在绝望盛怒之下用剑杀死了卡门。

这部歌剧以社会最底层人物——烟草女工和士兵为主角，歌颂了强烈率直的感情，表现了扣人心弦的真实生活。全剧音乐由独立的分曲组成，运用了西班牙民歌的曲调，具有浓郁的西班牙风格。所有的分曲通过严谨的戏剧逻辑组合为一体，紧凑而简练，丰富而充满个性的旋律在剧情发展中充分体现出戏剧性对比，生动地刻画出不同的人物形象。这部歌剧成为法国现实主义歌剧诞生的标志。

全剧共分四幕。第一幕，西班牙塞维利亚广场，一家烟草工厂大门口。美丽、泼辣的吉卜赛女郎卡门看上了士兵霍塞，向他调情并扔给他一朵鲜花。后来，卡门与人吵架，用刀刺伤另一名女工，被逮捕，由霍塞押送。霍塞在卡门的诱惑下偷偷为她松绑，并放她逃走。

《卡门》序曲概括地表现了全剧的内容。这一序曲是全剧中最为精彩的一段器乐曲，常在音乐会上单独演奏。序曲以第四幕斗牛开始前的热烈、辉煌的音乐开始。这是一个进行曲式的主题，常被称为《斗牛士进行曲》。

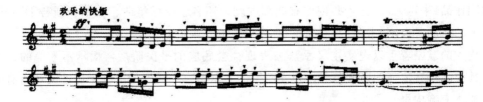

下面的曲调取材于第四幕斗牛场前儿童合唱，活泼、轻快：

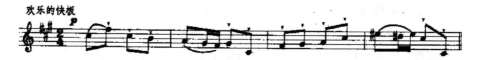

在乐队重复演奏第一个主题后，音乐从 A 大调转为 F 大调。乐队在四小节确定调性的音型之后，奏出斗牛士之歌，这段音乐取自第二幕：

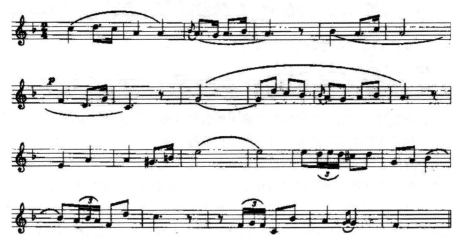

然后，由 F 大调又转为 A 大调，乐队重又奏出第一主题。接着，即转入中速的行板，在弦乐器颤音的伴奏下，由低音乐器奏出"卡门"主题；这一主题既有热情奔放的特点，又蕴含凄楚、不祥的征兆；既代表着卡门的魅力，又预示着她的悲剧命运；

第一幕的主要唱段有《爱情像一只自由鸟》（卡门的哈巴涅拉舞曲）、《城墙外有家小酒店》（卡门的塞吉迪亚舞曲）。

第二幕，小酒店。卡门正和吉卜赛人在酒店狂欢，苏尼哈中尉也来此向卡门献殷勤。这时，获胜的斗牛士埃斯卡米洛在人们的欢呼声中来到小酒店，立刻为卡门所吸引。人群散后，被释放的霍塞来了。卡门鼓动他加入走私团伙，中尉闯入，两人为卡门而动武。为免受报复和惩罚，霍塞不得不随卡门逃走，加入走私行列。

第二幕的主要唱段有《铃鼓在我们手中摇》（卡门的吉卜赛之歌）、《花之歌》（霍塞的咏叹调）、《朋友们，让我高举酒杯》（埃斯卡米洛的斗牛士之歌）。

第三幕，山间的吉卜赛营地。卡门对霍塞已失去热情，但霍塞仍然疯狂地爱着她。不久，埃斯卡米洛到营地找卡门，与霍塞发生决斗，被人们劝解，卡门明显偏袒斗牛士，使霍塞恼怒。

这时，霍塞以前的情人米卡埃拉找到营地，告诉霍塞，他的母亲病重，霍塞答应跟她回去。走前他再次警告卡门："后会有期。"

第三幕的主要唱段有《我说，我什么也不害怕》（米卡埃拉的咏叹调）。

在第三幕和第四幕之间有一首根据西班牙民间"波罗"舞曲写成的具有西班牙风格的间奏曲，欢欣鼓舞，节奏鲜明，很好地表达出西班牙斗牛场上的节日气氛。先是一个节奏强烈的三拍子舞曲曲调：

随后，双簧管奏出一个略带忧伤的曲调：

第四幕，塞维利亚广场。斗牛场外。盛大的群众场面。霍塞找到卡门，再次向她表达爱意。但卡门倔强地拒绝他，并表示自己已不再爱他，他没有权力剥夺她的爱情自由。斗牛场里传出一阵阵欢呼声，卡门一心想着斗牛士，向斗牛场奔去。霍塞绝望，拔出剑疯狂地刺死了她，然后精神错乱地跪在卡门身旁喊："啊，我的卡门！"扑倒在卡门身上。这时，斗牛结束，得胜的埃斯卡米洛在众人的簇拥下从斗牛场走出，被眼前的惨景惊呆。（幕落）

唱段选听：《爱情像一只自由鸟》是卡门在第一幕中挑逗霍塞时所唱的哈巴涅拉舞曲，是表现卡门的性格的一首歌曲。其歌词是卡门爱情观念的自我表白，表现出她对爱情自由的执着追求和向往，以及宁可为之付出代价也在所不惜的强烈个性。歌曲采用主、副歌的形式，旋律跳跃而有生气，节奏强烈而有特性。每段歌词的前半部分是小调调式的主歌，其曲调以加有三连音的下行半音阶为特点，带有温情迷人的色彩。

副歌转为同名大调，热情奔放，与主歌在性格上形成对比：

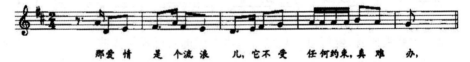

那爱情　是　个流浪　儿，它不受　任何约束，真难　办，

爱情像一只自由鸟

——阿伐奈拉的咏叹调

歌剧《卡门》选曲

1 = F　2/4

[法国] 梅拉克·阿莱维　词

[法国] 比　　　才　曲

曾育然、邓映易　译配

小快板

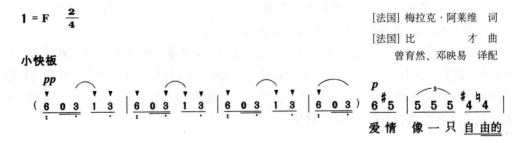

爱情　像一只 自由的

$$3\ 3\ 3\ {}^{\#}2\ {}^{\natural}2\ |\ 1\ 2\ 1\ 7\ 1\ \ 2\ \ 1\ |\ 7\ 0\ 6\ {}^{\#}5\ |\ 5\ 5\ 5\ {}^{\#}4\ {}^{\natural}4\ |$$

鸟儿，谁也不能够驯服它，没有人能够捉住

portando

$$3\ \ 3\ 0\ 3\ \ 2\ 1\ |\ 7\ 1\ 7\ 6\ 7\ \ 1\ \ 7\ |\ 6\ \ 6\ {}^{\#}5\ |$$

它，　要拒绝你就没办法。威胁

$$5\ 5\ 5\ {}^{\#}4\ {}^{\natural}4\ |\ 3\ 3\ 0\ 3\ \ {}^{\#}2\ {}^{\natural}2\ |\ 1\ 2\ 1\ 7\ 1\ \ 2\ \ 1\ |$$

没有用，祈求不行，一个温柔，　一个叹

portando

$$7\ \ 6\ {}^{\#}5\ |\ 5\ 5\ 5\ {}^{\#}4\ {}^{\natural}4\ |\ 3\ 3\ 0\ 3\ \ 2\ 1\ |\ 7\ 1\ 7\ 6\ 7\ \ 1\ 7\ |$$

息，但我爱的是那个人儿，他的眼睛会说

转 1=D（前 6 =后 1）

espress.

$$6\ \ 6\ 0\ |\ 0\ 3\ |\ 5\ \ 5\ 0\ |\ 0\ \dot{1}\ |\ 6\ \ 6\ 0\ |\ 0\ 2\ |\ \dot{2}\ \ \dot{2}\ 0\ |\ 0\ 5\ |$$

话。　爱情！　　爱情！　　爱情！　　爱

p

$$\dot{1}\ 0\ 5\ |\ 1\ 2\ |\ 3\cdot 5\ \ 3\ 2\ |\ 1\cdot 2\ \ 3\ \ 4\ |\ 5\ 5\ 5\ 5\ \ 6\ 5\ |$$

情！那爱情是个流浪儿，　永远在天空自由飞

$$4\ 0\ 6\ 2\ \ 3\ |\ 4\cdot 6\ \ 4\ 3\ |\ 2\cdot 3\ \ 4\ 0\ 5\ |\ 6\ 6\ 6\ 6\ \ \ 7\ 6\ |$$

翔。你不爱我，我倒要爱　你，我爱上你可　要当

$$5\ \ \ 5\ 0\ |\ 0\cdot 5\ \ 3\ 2\ |\ 1\cdot 2\ \ 3\ 4\ |\ 5\ 5\ 5\ \dot{1}\ 7\ \ \ 4\ |\ 4\ 0\ |$$

心！　　你不爱我，你不爱　我，我倒要爱　　你。

cresc. *f*

$$0\cdot 6\ \ 4\ 3\ |\ 2\ 3\ 0\ 4\ 5\ |\ 7\ 6\ 5\ \ 4\ 3\cdot 2\ |\ \dot{1}\ \ \dot{1}\ 0\ |\ (\dot{1}\ 0\ 5\ 3\ 5\ |\ \dot{1}\ 0\ 5\ 3\ 5\ |$$

假如我爱你，我要爱　你，你要　当心！

转 1=F（前 1 =后 6 ）

p

$$\dot{1}\ 0\ 5\ \ 3\ 5\ |\ \dot{1}\ 0\)\ |\ 6\ {}^{\#}5\ |\ 5\ 5\ 5\ {}^{\#}4\ {}^{\natural}4\ |\ 3\ 3\ 3\ {}^{\#}2\ {}^{\natural}2\ |$$

　　　　　　像只鸟儿样捉住它，可它抖起

$$1\ 2\ 1\ 7\ 1\ \ 2\ 1\ |\ 7\ 0\ 6\ {}^{\#}5\ |\ 5\ 5\ 5\ {}^{\#}4\ {}^{\natural}4\ |\ 3\ 3\ 0\ 3\ \ 2\ 1\ |$$

翅膀飞去了，你要寻找它，它就　躲避，你不要

$\widehat{71767}$ 17 | 6 6 #5 | 5 5 5 #4 ♮4 | 3 3 0 3 #2 ♮2 |

portando

它， 它又飞回来。它在 你周围迅速 飞过， 它飞来

$\widehat{12171}$ 2 1 | 7· 6 #5 | 5 5 5 #4 ♮4 | 3 3 0 3 2 1 |

portando

飞 去， 又 飞 回，你要 捉住它，它就 飞过。 你不要

转 1=D（前6=后1）

$\widehat{71767}$ 17 | 6 6 0 | 0 3 | 5 5 0 | 0 i | 6 6 0 | 0 2 |

它， 它却来捉 你。 爱 情！ 爱 情！ 爱

2̇ 2 0 | 0 5 | i 0 5 | 1 2 | 3· 5 3 2 | 1· 2 3 4 |

p

情！ 爱 情！ 那爱情 是 个 流浪 儿， 永远在

5 5 5 5 6 5 | 4 0 6 2 3 | 4· 6 4 3 | 2· 3 4 0 5 |

天空自由 飞 翔。 你不爱 我，我倒要 爱 你，我

6 6 6 6 7 6 | 5 5 0 | 0· 5 3 2 | 1· 2 3 4 |

爱上你，可要当 心！ 你不爱 我，你不 爱

5 5 5 5 i 7 | 4 4 0 | 0· 6 4 3 |

cresc.

我，我倒要 爱 你， 假 如我

2 3 0 4 5 | 7 6 #4 5 | 3 2 3 2 | i i 0 ‖

f

爱 你， 我 要 爱 你，你要当 心！

《斗牛士之歌》是第二幕里斗牛士埃斯卡米洛唱的一段选曲，歌声绘声绘色地描述了紧张而惊险的斗牛场面，表达了斗牛士的自豪心情和对爱情的渴望。歌曲分三个部分：

第一部分，降A大调，曲调雄壮有力，带有宣叙调性质，表达了胜利的心情和对观众的感谢，然后生动地描述了斗牛时的情景。

第二部分，F大调，进一步渲染了斗牛的紧张场景，同时，表达出埃斯卡米洛在场上为卡门那美丽热情、充满爱情的黑色眼睛所注视时的激动心情。

第三部分，加入合唱，进一步表达了卡门及观众对英雄的爱慕和崇拜之心。

斗牛士之歌

——歌剧《卡门》选曲

[法] H.梅利亚克 词
L.阿列维
比才 曲
李维渤 译配

1=♭A 4/4

中速的快板

f

3 2 3 0 2 3 2 | 1 7 1 | 1 7 1 0 7 | 6 5 6 6 0 5 4 3 | 4 3 2 2 0 0 ‖

1. 干一杯，英勇的战 士 们，请接受 我衷心的祝 贺，
　　（3 3 2）　　　　　　　　（6 6 5 4 3）
2. 今天 正是个狂欢的节 日，在斗牛场 上坐满观 众，
　　　　　　　　　　　　　（0 7 1 7）　　（0 5）
3. 忽然间，大家都不作声 都静了下 来，啊！出了什么 事？
　　　　　　　　　　　　　（6 5）
4. 它凶猛地 在场上奔 跑，冲倒了一匹马和 马上的骑 士，

ff

4 4 4 3 2 1 0 | 2 2 2 1 7 6 0 | 1 5 3 5 1 2 3 0 4 | 5 4 3 2 3 3 0

因为斗牛的人， 和诸位战士们， 大家都从战斗中得到快乐，
看那些人们， 狂热的样子， 从那铁栏中冲出来一头牛，
就在这时候， 就在这时候，
观众在呼叫， 斗牛在咆哮，

[1.3.]

[2.4.]

7 4 2 4 7 1 2 3 | 4 4 3 2 3 6 6 0 | 3 2 3 3 7 5 0 6 | 7 6 7 7 5 3 4 0

mf

2. 他们都情不自禁地大声喊叫， 有的喊 叫，也有的吵 闹，
　　（7 0 1 2 0 3）　　　（0 3）　　（5 5 6）
4. 在满场中它又，它又 冲进来了，它想抖掉 身上的刺 刀， 整个的

f

5 6 6 6 7 1 7 | 5 4 3 3 0 0 | 4 3 4 4 3 5 4 | 3 2 3 - 3 0

f

他 们 都快要发狂了。 今天 正是个狂欢的节 日，
斗牛场 都被血染红了。 你们看 他们跑进去 了
　　　　　　　　　　　　　（3 0 0）

渐弱

4 3 4 4 3 5 4 | 3 0 3 6 0 1 | 7 7 0 3 1 0 3 | 5 5 0 3 -

勇敢的人们的节 日， 来吧！快准备！来吧！来吧！啊！
只剩你来显威 凤， 来吧！快准备！来吧！来吧！啊！

第四章　西洋乐器

通常意义上讲，乐器可定义为除人声外任何可以产生乐音的装置。西洋乐器一般可定义为西方除人声外任何可产生乐音的装置。不同的时期，不同的文化，乐器所被赋予的功能也不同。西洋乐器可以为歌曲、舞蹈、戏剧等提供伴奏，可以演奏纯器乐曲；有时被认为是神圣的，有时也被用来作为沟通的工具，甚至曾经是一种身份的象征。不管经历了怎样的功能变化，西洋乐器发展到今天，已逐步自成体系，并在世界音乐文化中独树一帜。

第一节　西洋乐器发展概述

西洋乐器经过漫长的历史时期，发展到今天，已经形成自身较成熟的乐器编制体系，组成了较普遍的西洋管弦乐队或交响乐队，并在全世界得到推广。西洋乐器的发展按照西方音乐史的发展历程，从历时角度大致分为以下几个阶段。

一、第一阶段：古希腊时期的西洋乐器

古希腊时期指公元前800—前146年。今天我们所见的西洋乐器最早可追溯到古希腊时期，古希腊作为四大文明的发源地孕育了人类较早的音乐文化，古希腊人很看重音乐的成就，音乐在他们的生活中扮演着极为重要的角色，以至俊杰高士通常被尊称为有乐感的人。古希腊音乐的起源往往经常被追溯到神话时代，自然，当时的乐器也和神话紧密联系在一起。

古希腊时期主要有弦乐与管乐两类乐器，里尔琴和阿夫洛斯管分别是这两类乐器的代表。传说两种不同的乐器分别由不同的神明发明，因此两者在使用上往往将它们与不同的崇拜联系在一起。里尔琴据说由宙斯授予太阳神阿波罗，因此演奏里尔琴常常与阿波罗崇拜联系，多为史诗和抒情诗的伴奏乐器；阿夫洛斯管常常用于敬奉酒神狄俄尼索斯，此乐器声音比较尖硬和具有穿透力，具有狂放和野性的力量，是狂欢节和悲剧演出中使用的重要乐器。

图4-1中，左为演奏弦乐器里尔琴，中间为演奏阿夫洛斯管。

古希腊的音乐实践大都以里尔琴为中心。常见的里尔琴主要有两种不同形态：常规里尔琴以及其变体基萨拉琴。里尔琴多用龟壳或木头制成，其琴体即共鸣箱为空心，琴体两侧为两支向上弯曲对称的琴臂，两支琴臂用横轭架连接在一起（图4-2），琴弦连接在横轭

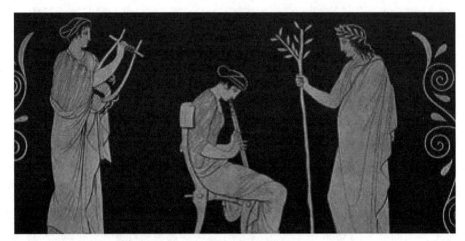

图 4-1　古希腊的乐器演奏

架与琴体共鸣箱上的琴码之间。基萨拉琴与里尔琴形制相似，但在体积上较大、其音量亦更响亮，其音色较为柔和。古希腊时期，里尔琴的演奏者多为业余爱好者，常在较亲密场合演奏；基萨拉琴演奏者多为当时的艺术家和炫技大师。

　　古希腊主要的管乐器为阿夫洛斯管（图 4-3），此乐器曾被误认为长笛，因此其音色常被认为较柔和、甘美。实际上，阿夫洛斯管是一种簧管乐器，与今天西方管乐器双簧管较为相近，其实际音响效果较尖锐刺耳。古希腊后期，阿夫洛斯管明确占据了先前基萨拉琴的地位，成为当时较受欢迎的乐器。现存仅有的一首古希腊时期的阿夫洛斯管乐曲为公元586 年阿夫洛斯管专家萨卡达斯所作的《皮提亚的诺姆》，此乐曲不仅是阿夫洛斯管艺术第一部重要的作品，也是标题音乐最早的例子。

图 4-2　里尔琴

图 4-3　阿夫洛斯管

《皮提亚的诺姆》是古希腊时期流传下来的仅存的一部纯器乐曲。作品由五个部分组成。公元 2 世纪的语法学家普卢克斯的描述最为可靠，他称这部作品为"五乐章的奏鸣曲"，整部作品展示了阿波罗与巨龙的搏斗并战胜巨龙的过程，每个乐章的标题分别为准备、挑战、战斗、颂赞歌凯旋舞蹈。

二、第二阶段：中世纪的西洋乐器

中世纪主要是指从 476—1453 年这段时期。从西罗马帝国的没落（476 年）到中世纪的早期过渡阶段，是一个充满战争与动乱的黑暗时期；到中世纪晚期（约截至 1453 年），随着罗马式、哥特式教堂的兴起建立以及城市的发展和大学的逐步创办，呈现出文化繁荣局面，音乐随着晚期文化的繁荣也得到了发展。中世纪的音乐文化主要是以晚期兴起的教堂为音乐中心，教会在当时占有极为优势的地位，因此，神职人员在当时是最重要的音乐家，人们的音乐活动也大都是从事宗教仪式的歌唱。除宗教音乐外，世俗音乐在中世纪也开始出现。

尽管中世纪留存下来的乐器微乎其微，仅存的音乐手稿也没有明确标记该音乐使用的乐器，我们还是可以从学者的研究以及其他艺术中看到中世纪乐器的记载。

古罗马时期的乐器延续了古希腊时期的里尔琴以及阿夫洛斯管，只不过在乐器的形制上进行了改革，革新之后的里尔琴与阿夫洛斯管变为巨型乐器，此外，管风琴及吹管也随后相继出现。乐器除作为歌曲的伴奏外，演奏时也常常将很多乐器组合在一起，形成巨大的合奏。此时也出现了有名的基萨拉琴乐手及阿夫洛斯管乐手，并在当时的贵族阶级极为受宠。

教堂音乐的地位决定了中世纪的音乐是以宗教音乐为主，而在中世纪的宗教音乐中，声乐作品占主要地位，乐器属于从属地位。

随着以诗篇歌为中心的早期基督教会的兴起，早期古罗马的乐器慢慢被逐渐兴起的宗教音乐所代替，而宗教音乐则是以声乐为主，因此声乐开始占据重要地位。格里高利一世在罗马教区主教时，嗓子好的人往往被委任为教堂中的助祭，即便他们头脑简单。从中我们也可以看出声乐在当时是备受尊重的，乐器则属于从属地位，早期的基督教会排斥乐器，当时的基督教徒亚历山大的克雷忙曾说道："我们不需要索尔特里琴、喇叭、鼓和笛这些东西，只有准备打仗的人才喜欢他们。"然而，并没有反对在家中使用"高贵"乐器，里尔琴便是教会得到默许的乐器。中世纪后期，格里高利圣咏开始普遍盛行，格里高利圣咏是一种单声部的无伴奏罗马天主教教会礼拜仪式音乐，它是根据教皇格里高利一世而命名。其旋律是为了加强宗教仪式的某些特别部分而写，也可以为祷告者和仪式活动营造气氛，它代表着教会的声音。格里高利圣咏的盛行，使得当时的乐器不能够得到认同，在长达几个世纪的时间中，只有管风琴在某些宗教节日和重要场合中被允许使用。大约公元一千年之后，管风琴和钟的使用才开始在教堂与修道院中逐渐得到普及，公元 10 世纪末，较大型的管风琴开始发挥重要作用，即使巨型管风琴有四百多根音管，但是却没有键盘，带有键盘的管风琴到 12—14 世纪才开始出现使用，此时的管风琴形制越来越复杂，演奏也越来越难；最早的钟形状呈圆锥形，声音较沉闷，整个中世纪，钟不仅因其音乐而受人

喜爱，而且对规范人们的日常生活也起着十分重要的作用。图 4-4 所示为中世纪的轻便小风琴。图 4-5 所示为 positive 风琴，演奏时必须固定在某处才能演奏，还需要助手鼓动风箱。

图 4-4　轻便小风琴

图 4-5　positive 风琴

　　尽管中世纪格里高利圣咏占据主导地位，宗教音乐之外仍存在许多世俗音乐。世俗音乐的存在为后世留下了宝贵的中世纪乐器。13 世纪一位神学家亨利·德·马丽纳曾回忆起他在巴黎的学生时代生活时说："作为上帝的仆人，我很高兴能听到芦笛、管乐器以及其他任何类乐器所演奏的音乐。"从其回忆中，我们可知中世纪存在许多位于从属地位的世俗音乐，而从对这些世俗音乐的描述中，我们可以看到中世纪仍存在许多其他类型乐器。现存可解读的中世纪记谱法中，我们可以发现大量残存的世俗歌曲，这些世俗歌曲多由 12、13 世纪的法国贵族所作，但他们自己不演唱，而是由当时极为盛行的南北方游吟诗人替他们演唱，这些游吟诗人有不少是古代流浪艺人的后裔，他们大多四处流浪，在酒馆、城镇广场等处表演音乐，时而用竖琴、提琴以及鲁特琴等乐曲来演奏器乐舞曲。除以上乐器外，在中世纪的舞曲埃斯坦比是保留下来最早的器乐题材之一，在仅存的手稿中记载着单一的旋律，由一把贝雷琴、一支管乐器来演奏。另外，我们从一些文献记载中也可以发现提琴、鲁特琴、索尔特里琴、手摇风琴等乐器。

　　中世纪世俗音乐常见乐器如图 4-6 所示。

(a)中世纪管乐器横/竖长笛、芦笛、芦苇制作的单簧管等

(b)贝雷琴

(c)鲁特琴

图 4-6　中世纪世俗音乐常见乐器

三、第三阶段：文艺复兴时期的西洋乐器

　　文艺复兴时期主要是 1450—1600 年，人们通常称文艺复兴时期为人类创造力的再生或复兴，这是一个充满好奇心与个人主义色彩的时代，人文主义是文艺复兴时期人们生活的关注点。与其他艺术一样，文艺复兴时期的音乐在视野方面得到极大的拓展。印刷术的发明使得此时的音乐得到了广泛的传播，作曲家与演奏家的数量也与日俱增，为顺应文艺复兴时期人文主义的主题即达到"通识之人"的理想标准，每一位受过教育的人都被期望接受到音乐的熏陶。音乐家多工作在教堂、宫廷及城镇里。声乐在文艺复兴时期仍占有十分重要的地位，无论在教堂还是在宫廷都不乏演唱技巧精湛的声乐演唱家；城镇音乐家通常为市民的游行、婚礼及宗教活动所演奏。

　　尽管器乐在文艺复兴时期一直从属于声乐，但其地位已开始变得越来越重要。此时的乐器演奏者大部分都是为声乐伴奏或者演奏为声乐而谱写的乐曲，除为声乐伴奏外，此时开始出现器乐独奏者，独奏者通常使用大键琴、管风琴或者鲁特琴弹奏简单的声乐改编曲。到了 16 世纪初期，开始出现大量的器乐曲目，这些器乐曲除改编自声乐作品外，也渐渐开始脱离声乐，出现专门为乐器所创作的乐曲，比较具有代表意义的是作曲家此时开始利用鲁特琴或者管风琴的特殊音色创作器乐独奏作品，并且逐步发展成纯器乐的曲式。此时创作的大部分器乐曲大都是为当时盛行的娱乐活动——舞蹈所创作的舞曲（图 4-7）。

　　文艺复兴时期较为盛行的舞曲为二拍子的帕望舞曲或者帕萨梅佐舞曲，除此之外还有较欢快活泼的三拍子的加拉德舞曲。舞蹈音乐大都采用当时较有名的大键琴演奏家或鲁特琴演奏家独奏或以团体的形式进行演出伴奏。这些舞蹈音乐作品有些经过历史的发展一直流传到今天。

图 4-7　文艺复兴时期为舞蹈而创作的器乐舞曲

文艺复兴时期的帕萨梅佐舞曲与加拉德舞曲两者旋律基本相同，节拍分别为二拍子、三拍子。

帕萨梅佐舞曲

$1 = C \ \dfrac{2}{2}$

加拉德舞曲

$1 = C \ \dfrac{3}{2}$

图 4-8　演奏乐器直笛和鲁特琴

帕萨梅佐舞曲与加拉德舞曲是由法国小提琴家皮埃尔·弗朗西斯科·卡洛贝尔所创作，这两种类型的舞蹈源于意大利，流行于 16 世纪和 17 世纪的早期。从两种舞曲中，我们可以看出文艺复兴时期对比强烈的二拍子与三拍子的宫廷双人舞。

除舞曲器乐曲所用乐器外，文艺复兴时期的乐器还包括声音较为响亮的喇叭与萧姆管、较为柔和的室内乐乐器直笛（图 4-8），以及短号、维奥尔琴、管风琴、大键琴和簧管小风琴等。作曲家所作乐曲一般不指定特定的乐器演奏，往往作曲家手边有什么乐器可用便采取那种乐器。欧洲经过了文化的繁荣阶段，乐器主

要从属于声乐,许多此时的器乐作品是为跳舞而创作的。此时的主要乐器有管风琴、竖琴、鲁特琴、维奥尔琴。鲁特琴在文戏复兴时期是最为受欢迎的乐器,被称为文艺复兴乐器之王。特别要指出的是文艺复兴时期的维奥尔琴,是我们今天经常所见的弦乐器小提琴的前身,1480—1530 年,老式的维奥尔琴经过漫长的蜕变,直到有名的乐器制造师傅开始将其形状规范化,最早的真正意义上的小提琴出自德国的加斯帕罗·达·萨洛和他的高足马基尼的作坊。

四、第四阶段:巴洛克时期西洋乐器

巴洛克时期是指 1600—1750 年。"巴洛克"一词常用于建筑、绘画领域,原为葡萄牙语言 Baroque,意为形状不规则的珍珠,形容 17、18 世纪建筑物中装饰风格,其中弯曲的线条、夸大的装饰,华丽的风格与文艺复兴时期的平衡风格形成对比,后来随着时间变化,成为一个时代风格的代名词,在音乐领域上即指 17、18 世纪的音乐风格。

巴洛克时期的音乐出现了前所未有的繁荣局面,不但诞生了对今天的音乐来讲仍具有十分重要意义的作曲家,而且也为后世留下了众多的宝贵音乐文化。巴洛克时期的音乐可分为早期(1600—1640 年)、中期(1640—1680 年)、晚期(1680—1750 年)。尽管现在我们所指的巴洛克风格音乐源自于晚期,然而,其最早的时期却是音乐上最富有革命性的时期之一,早期巴洛克注重发现乐器的声音特性,追求恢宏、精致、辉煌的欲望使得器乐艺术获得惊人的迅速发展。主调音乐是巴洛克早期作曲家的钟爱,其表现形式大都为一条主旋律加上和弦式的伴奏,这里需要强调的是乐器伴奏不再仅仅是像文艺复兴时期的重复,而是专门为器乐演奏谱写的旋律。由此可以看出此时的乐器及其器乐曲已经逐渐丰富起来。这个时期经常运用的乐器包括羽管键琴、管风琴等(图 4-9),早期诞生了最早的歌剧即伴有交响乐队伴奏的戏剧,乐队的乐器分为"基本"和"装饰"两组,前者包括键盘乐器、鲁特琴和竖琴,后者包括所有能演奏旋律和自由跑动声部的弦乐器和管乐器。小提琴艺术在早期巴洛克也得到发展,小提琴最初和短号平起平坐,两者在演出中可互换。自 1620 年起,小提琴以其强而亮的高音区受到人民的喜爱,并称为乐队最钟爱的乐器和独奏乐器,到1630 年,它已经有一套炫技曲目。中期的巴洛克音乐开始出现新的音乐风格,这种风格

图 4-9　巴洛克时期的乐器

从意大利逐渐传播至欧洲的每一个角落。器乐音乐也在此风格的影响下重新获得新的重视，进而成为此时音乐的一大特色。不得不提的是为特定乐器而作曲的作品越来越多，小提琴家族开始登上历史舞台成为当时最受欢迎的乐器。我们今天所听到的巴洛克音乐包括器乐作品大部分都出现在巴洛克时期的晚期，晚期巴洛克音乐得到了迅速发展，器乐音乐在此时首次获得了同声乐同等重要的地位，复调音乐也是在巴洛克晚期得到发展，成为最能代表巴洛克时期的典型音乐类型。此时使用的键盘乐器主要是管风琴、大键琴以及可以产生微小力度变化的古钢琴。这些键盘乐器成为巴洛克时期音乐家进行创作的源泉，巴赫成为此时键盘乐的主要作曲家，被后世称为西方音乐之父。另外，小提琴在晚期得到了更好的发展，1690 年，长型斯特拉迪瓦里提琴问世，继而又不断加阔、改进、增加弧度，小提琴终于在 18 世纪第一个十年达到不可超越的华贵和对称，伴随而来的是其技巧的提高，科雷利、维瓦尔第等作曲家致力于小提琴乐曲的创作，为后世留下了宝贵的音乐作品。小提琴的实用优点还扩大到提琴类的低音乐器，创造了现代的四弦中提琴和大提琴。18 世纪管乐器的类型开始标准化，竖笛、横吹的笛、双簧管、肖姆管、大管、号角、长号为当时常用管乐器。

巴洛克时期的器乐创作体裁较之文艺复兴时期得到极大发展，今日我们所见的音乐会中的室内乐、协奏都始于此时，最具代表性的乐曲题材是大协奏曲。大协奏曲是由一小组独奏者和合奏者竞争演奏，独奏者往往有 2～4 人组成，合奏者则有 8～20 人甚至更多组成。独奏部分往往由某件乐器单独完成，演奏技巧要求很高，合奏部分主要由弦乐器以及作为通奏低音的大键琴组成。一首大协奏曲常常由几个乐章构成，这些乐章在速度与特色上形成鲜明的对比，最常见的为三个乐章形式：第一乐章为快板，第二乐章为慢板，第三乐章为快板。除大协奏曲外，巴洛克时期的器乐体裁还包括协奏曲、赋格曲、奏鸣曲、组曲等。

尼可拉斯·杜尼叶的绘画作品《音乐会》（图 4-10），描绘了巴洛克时期的业余音乐爱好者的演奏，从中我们可以看出巴洛克时期丰富多彩的器乐艺术。

图 4-10　绘画作品《音乐会》（尼可拉斯·杜尼叶绘）

▶ **1. 巴赫的《D大调勃兰登堡协奏曲》**

约翰·塞巴斯蒂安·巴赫（Johann Sebastian Bach，1685—1750年，图4-11）的《D大调勃兰登堡协奏曲》（图4-12）。《D大调勃兰登堡协奏曲》原是巴赫为当时他的雇主克藤王子的乐队创作，整部作品共6首，后巴赫将整部作品献给了一位德国贵族——勃兰登堡侯爵，因此而得名。此曲第五号由弦乐团以及长笛、小提琴与大键琴组成的独奏团演奏。巴赫第一次在协奏曲中赋予大键琴以独奏角色，合奏部分由小提琴、中提琴、大提琴及低音大提琴来担任。

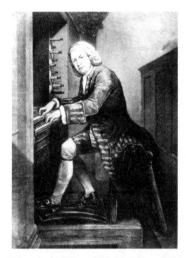

图4-11 约翰·塞巴斯蒂安·巴赫

图4-12 《D大调勃兰登堡协奏曲》专辑封面

约翰·塞巴斯蒂安·巴赫是巴洛克时期德国伟大的作曲家、钢琴家之一，其代表了巴洛克时期音乐艺术的高峰。巴赫出生在音乐世家，继承了家族的音乐传统。他的创作以巴洛克时期的复调手法为主，构思严密，富于哲理性与逻辑性，对近代西方音乐产生了深远的影响，所以巴赫有着"西方音乐之父"的美称。巴赫一生创作的作品数不胜数，留给后世的就有500多首，较具代表性的乐曲包括《平均律钢琴曲集》《创意曲集》《勃兰登堡协奏曲》《托卡塔与赋格》等。

▶ **2. 安东尼奥·维瓦尔第的小提琴独奏协奏曲《四季》**

安东尼奥·卢奇奥·维瓦尔第（Antonio Lucio Vivaldi，1678—1741年，图4-13）是巴洛克晚期意大利杰出的小提琴大师、作曲家及指挥家，他一生最为广为人知的是创作了约450首大协奏曲及其独奏协奏曲。独奏协奏曲是由一位单独的独奏者以及一个管弦乐团演奏。维瓦尔第大半生在威尼斯一所孤儿院担任职位，期间也为歌剧院写作歌剧及其教会音乐。维瓦尔第最大的功劳在于其挖掘了小提琴及其他乐器的资源。其创作的快板乐章以活泼的节奏表现出的优美主题而著称，而慢板乐章充满柔和抒情的曲调，适用于歌剧中的咏叹调。其代表作主要有协奏曲《四季》等。小提琴协奏曲《四

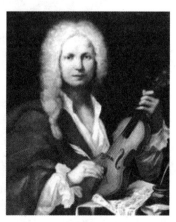

图4-13 安东尼奥·维瓦尔第

季》主要描写了春、夏、秋、冬四季的景色，由小提琴、弦乐团和固定低音演奏，是典型的巴洛克标题音乐。《四季》中最为知名的就是第一首《春》，协奏曲《春》由快、慢、快三个不同速度的乐章组成，每个乐章都有标题内容与音乐乐章相配合。

春来了，鸟儿们欢快地，以快乐之歌向它致意。小溪上有微风拂过，甜蜜的低语流去。天空一片阴霾，雷霆万钧夹带闪电宣告春之来临。当这一切回归安宁，小小鸟儿再度婉转唱起它们的歌。

协奏曲《春》第一乐章 快板

$1=E \quad \frac{4}{4}$

$$1 \mid 33 \quad \overset{\frown}{321} \quad 5 \cdot \overset{\frown}{54} \mid 33 \quad \overset{\frown}{321} \quad 5 \cdot \overset{\frown}{54} \mid \overset{\frown}{345} \quad 43 \quad 27 \quad 5 \mid$$

五、第五阶段：古典主义时期的西洋乐器

"古典主义"是一种写作或绘画的方式。这一术语是音乐史学家从艺术史领域借鉴而来的。1750 年，巴洛克时期的音乐大师约翰·塞巴斯蒂安·巴赫去世，标志着巴洛克时期的结束，音乐的古典主义时期正式开始，古典主义时期是指 1750—1820 年。特别指出，在音乐史上，通常将从巴洛克时期的音乐风格到古典主义时期音乐风格全盛的过渡时期称为"前古典"，大致为 1730—1770 年。从 18 世纪中期开始，作曲家们开始摒弃巴洛克时期的严谨的复调音乐，倾向于谱写具有悦耳的旋律与简单的和声的曲调，复调音乐逐渐被简明、清晰的主调音乐风格所代替。古典主义时期出现了西方音乐史中最著名的音乐大师，即古典三杰（图 4-14）：海顿、莫扎特、贝多芬，这三位作曲家为后世留下了宝贵的音乐文化财产。古典主义时期的器乐也在此背景下迅速蓬勃发展。

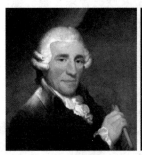 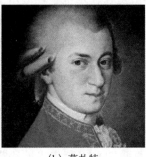 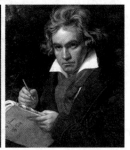

（a）海顿　　　　　　（b）莫扎特　　　　　　（c）贝多芬

图 4-14 古典三杰

由于古典主义时期作曲家对渐进力度的偏爱，致使钢琴取代了巴洛克时期的大键琴，钢琴开始真正登上历史舞台。钢琴产生于 1700 年前后，但直到古典主义时期（1775 年前后）才开始取代大键琴的地位，此时的钢琴被称为"古钢琴"（图 4-15），其重量较之现代钢琴要轻很多，琴弦较细，固定在木制骨架上，音域范围较小，音色较轻柔。海顿、莫扎特、贝多芬大部分成熟的作品都是为钢琴所作。18 世纪最后三十几年开始，交响乐开始登上历史舞台，在当时被当作器乐的最高形式。管弦乐团的出现为交响乐的发展提供了保障。古典主义时期的管弦乐团较之巴洛克时期得到了发展，逐渐形成一种新的管弦乐团形

图 4-15　古钢琴

式。此时的管弦乐团已包含了四个标准的组合部分：弦乐器组、木管乐器组、铜管乐器组与打击乐器组。今天我们所见的管弦乐团的雏形在古典主义时期已形成。在莫扎特、海顿的晚期器乐作品中，也可看出当时乐团的大致编制如下：

弦乐器组：第一小提琴、第二小提琴、中提琴、大提琴、低音提琴。

木管乐器组：2 支长笛、2 支双簧管、2 支单簧管、2 支低音管。

铜管乐器组：2 支圆号、2 支小号。

敲击乐器组：2 个定音鼓。

由以上乐团编制可得知：古典主义时期的木管乐器与铜管乐器已开始成对地使用，单簧管也开始使用。

古典主义时期的管弦乐每一个部分都具有特殊的角色。弦乐组是其中最重要的部分，主旋律多由第一小提琴奏出，低音提琴提供伴奏。木管乐器组经常吹奏独奏旋律，增强了与弦乐组的音色对比。铜管乐器组很少用来演奏主旋律，其主要负责演奏强有力的乐段，增强乐团的和声效果。敲击乐器组主要负责乐曲的节奏。由此可得知，古典主义时期的管弦乐团已发展成具有一定规模且音色丰富的器乐组合，并能够巧妙灵活地将作曲家的作品理念表达出来。

古典主义时期器乐作品的体裁丰富多彩，交响曲、室内乐、协奏曲领域都取得了辉煌的成绩。古典主义时期的交响曲一般由四个乐章组成，通过情绪与速度的对比来表现乐曲丰富的感情。四个乐章通常由戏剧活跃性的快板、抒情的慢板、舞曲式乐章、辉煌的快板四种顺序组成，每一个乐章大都由一个独立作品组成，乐曲的主题一般不会在各乐章中重复，但是往往会使用相同的调式，以保证作品的统一性；古典主义时期的室内乐在贵族或者较富裕的中产阶级家庭中经常会看到，他们或者自己与朋友演奏，或者雇用职业音乐家演奏。室内乐大都由 1～9 人组成，每个人担任一个声部。弦乐四重奏是此时最流行的室内乐组合，同时也是室内乐中最重要的形式，它由两把小提琴、一把中提琴、一把大提琴共同组成。与交响乐曲一样，弦乐四重奏通常也是由快板、慢板、舞曲、快板四个不同速度的乐章组成。除弦乐四重奏外，其他常见的古典室内乐形式还包括：由钢琴、大提琴与小提琴组成的钢琴三重奏，小提琴与钢琴组成的小提琴奏鸣曲，以及由两把小提琴、两把

中提琴和一把大提琴组成的弦乐五重奏；古典主义时期的协奏曲是为器乐独奏与管弦乐团所谱写，一般由三个乐章组成，它将独奏家高超的演奏技能与诠释能力与管弦乐团宽广的音色与力度相结合，从而产生戏剧性的效果，独奏家在协奏曲中成为焦点，特别指出的是，此时的独奏家与当时极为重要的管弦乐团占有同等地位，古典协奏曲中使用的独奏乐器包括钢琴、小提琴、大提琴、圆号、小号、单簧管等，其中钢琴是作曲家最钟爱的乐器。协奏曲往往由快板、慢板、快板三个不同速度的乐章组成，其中会穿插能够展示独奏家技巧的炫技华彩乐段。因为华彩乐段一般不会记录在乐谱上，此时的协奏曲中的独奏演奏家往往是作曲家本人。无论是交响曲、协奏曲还是室内乐体裁，它们的发展都离不开古典主义时期的伟大作曲家们，以海顿、莫扎特、贝多芬为代表的古典主义作曲家为器乐创作了大量的优秀作品，成为后人研究古典主义时期音乐的典范。

古典主义时期器乐作品的体裁也较为丰富，比较具有典型意义的有奏鸣曲式、主题与变奏曲式、小步舞曲、回旋曲式等。

▶ 1. 海顿

弗朗茨·约瑟夫·海顿（Franz Joseph Haydn，1732—1809 年），奥地利作曲家，维也纳古典乐派代表人物之一。虽然未学过系统的音乐教育，但从实践中获得了全面的音乐能力，成为那个时代最杰出的作曲家之一。海顿一生创作领域之广，并且创作了大量的优秀作品，尤其在交响乐和弦乐四重奏方面较突出，被后人称为交响乐之父和弦乐四重奏之父。其代表作有交响曲《告别交响曲》《惊愕交响曲》《牛津交响曲》；弦乐四重奏《云雀》《皇帝》；清唱剧《创世纪》《四季》等。

海顿代表作《G 大调第 94 号交响曲》（图 4-16）第二乐章是以主题与变奏曲式写成的，主题与变奏的曲式结构为主题(a)—变奏 1(a1)—变奏 2(a2)—变奏 3(a3)等。"惊愕"一词来自主题 a 的反复，主题是具有民歌风格的曲调，演奏时应按照断奏的方式柔和的演奏，当

图 4-16 《G 大调第 94 号交响曲》

重复此主题时，被一个突然的力度较重的和弦打断，仿佛让人在睡梦中惊醒，因此命名为"惊愕"。此乐章共有四段变奏，主题共分 a、b 两段。主题的变化主要表现在乐曲所使用乐器的音色、节奏以及旋律、力度等方面。第二乐章的主题 a，由弦乐器小提琴作为主奏。第二乐章的主题 b，先由弦乐器演奏，后由长笛和单簧管重复。

海顿的《G 大调第 94 号交响曲》第二乐章惊愕主题 a：

1 = C

$$\frac{2}{4} \quad \underline{11}\ 33 \mid \underline{55}\ 3 \mid \underline{44}\ 22 \mid \underline{77}\ 5 \mid \underline{11}\ 33 \mid \underline{55}\ 3 \mid \underline{11}\ {}^{\#}44 \mid 5\quad 5 \parallel$$
p

$$\underline{11}\ 33 \mid \underline{55}\ 3 \mid \underline{44}\ 22 \mid \underline{77}\ 5 \mid \underline{11}\ 33 \mid \underline{55}\ 3 \mid \underline{11}\ {}^{\#}44 \mid 5\ 0\ 5 \mid$$
pp ff

第三乐章主题 b：

$$4\ \underline{50}\ 3\ \underline{50} \mid \underline{22}\ \underline{2345} \mid \underline{6555}\ \underline{4535} \mid \underline{22}\ \underline{2.\ 2} \mid \underline{33}\ 55 \mid \underline{11}\ 3 \mid \underline{22}\ \underline{767} \mid \underline{11}\ 0 \mid$$
p

紧接着是主题的第一变奏、第二变奏、第三变奏、第四变奏，分别采用不同的乐器、调式、节奏等来进行变奏，最后在双簧管、弦乐组以及长笛的加入中轻轻结束。

▶ 2. 莫扎特

沃夫冈·阿玛迪乌斯·莫扎特（Wolfgang Amadeus Mozart，1756—1791 年），古典主义时期奥地利著名的作曲家，被称为音乐神童。莫扎特出生于奥地利的萨尔茨堡，自幼随父学习音乐，展示出惊人的音乐天赋。莫扎特仅仅在世三十几年，在短短的一生中为后世留下了数百部优秀的作品，包括歌剧、交响曲、室内乐曲、钢琴曲、小提琴曲等，其主要代表作品有歌剧《费加罗的婚礼》、《魔笛》、交响曲《g 小调第四十号交响曲》等。

莫扎特的《g 小调第 40 号交响曲》K.550 为古典主义时期常见的奏鸣曲式，奏鸣曲式主要由呈示部、发展部及再现部组成，此曲一开始便以快速的节奏开始第一乐章的呈示部，开始的主题 a 由小提琴柔和的奏出，并加以中提琴的跳动伴奏，从而加强了乐曲的紧张度。第二主题为抒情性主题即主题 b，采用小提琴与木管乐器两种不同音色的乐器分别表现此主题。

发展部乐章变得较为狂热兴奋，开始的主题被分解为各种较小的单位，调式也开始转移。再现部将呈示部的主题再现，但是在音乐的素材方面有了新的表达方式，过渡阶段较具戏剧性，第二主题最后回归原调性，表现出动人与哀伤的情绪。

▶ 3. 贝多芬

路德维希·范·贝多芬（Ludwig van Beethoven，1770—1827 年），是欧洲维也纳古典乐派重要代表作曲家之一，也是欧洲古典乐派向浪漫乐派过渡时期最重要的作曲家。贝多芬生于德国波恩，自幼学习音乐，较早表现出非凡的音乐才能，青年时代定居于维也纳，在那里完

成了其一生最重要的创作与音乐活动。贝多芬一生坎坷，26岁时开始患耳疾，54岁完全失聪，但孤寂的生活并未使他沉默隐退，在一切进步思想都遭禁止的封建复辟年代里，他依然坚守自由平等的政治信念，为世人留下了宝贵的音乐遗产，被后人称之为"乐圣"。

其代表作有：交响曲《英雄》《命运》《田园》等；钢琴奏鸣曲《悲怆》《月光》《暴风雨》等。

贝多芬的《第五（命运）交响曲》第一乐章为典型的奏鸣曲式，由呈示部、展开部、再现部组成。

呈示部，乐曲开门见山，一开始两个小节呈示"命运动机"，接着下方大二度用模进加以巩固。"命运动机"最重要的特征在于其典型的节奏音型，以此节奏为灵魂贯穿全曲。

$$0 \ 3 \ 3 \ 3 \ | \ \overset{\frown}{1} \ - \ | \ 0 \ 2 \ 2 \ 2 \ | \ \overset{\frown}{7} \ - \ | \ \overset{\frown}{7} \ - \ |$$

副部主题则非常富于歌唱性。它在情绪和力度等各个方面都与主部主题形成鲜明的对比。然而，在这个象征着人类美好愿望与纯良品格的优美旋律下，乐队的低声部由弱渐强，不断地响起"命运动机"的音型，预示着命运的压力并未消失。

$$\overset{\frown}{5 \ \dot{1}} \ | \ 7 \ \dot{1} \ | \ \dot{2} \ 6 \ | \ 6 \ 5 \ |$$

展开部一开始，"命运动机"就积极推进。最为重要的段落是木管乐器组与弦乐器组之间的竞奏，它犹如剧烈冲突中出现的喘息，虽然声音相对微弱但并不平静。

再现部，是变化重复了的呈示部的内容，即除了保留呈示部中的主部、连接部和副部以外，还增加了一个新的旋律，它既不像"命运主题"那样严峻，也不像副部主题那样抒情温柔。

六、第六阶段：浪漫主义时期以后的西洋乐器

浪漫主义时期是指1820—1900年，浪漫主义时期主要是对18世纪即新古典主义和理性时代的反叛，强调表达自我的情感。浪漫主义时期的音乐同样前所未有地强调了自我表现与风格的个性化，音乐更具有明显的富有表现力的主题，乐曲在和声、音色、力度以及音高、速度等方面都具有新的探索与进步。浪漫主义时期同样出现了像舒伯特、舒曼、肖邦、李斯特、勃拉姆斯、门德尔松、柴可夫斯基等一批在音乐史上极为伟大的作曲家。这些作曲家为我们后世留下了宝贵的音乐文化遗产。

浪漫主义时期的器乐比古典主义时期得到了更好的发展，管弦乐团由于当时中产阶级的需求逐渐增多，现在闻名于世的维也纳爱乐乐团与纽约爱乐乐团就创立于此时。贝多芬等一批优秀的音乐家为交响乐团创作了许多优秀的乐曲，足以看出浪漫主义时期的管弦乐团已趋向成熟。器乐独奏艺术以及其他器乐演奏体裁也在此时迅速发展，尤其是钢琴。钢琴在1829—1830年间得到了较大的改进，铸铁骨架的出现使得钢琴的琴弦可承受更大的张力；琴锤外加了一层毛毡使钢琴的音色更具有歌唱性，音域也得到扩展；制音踏板也开始应用到钢琴中，使得钢琴各个领域都能产生响亮的混音。随着钢琴制作技术的改进，出现了像李斯特这样的炫技大师，并有诸多作曲家开始为钢琴写下许多名曲，除李斯特外还有像肖邦、克拉拉等演奏家，为浪漫主义时期器乐艺术的发展增添了色彩。

　　管弦乐团的编制较之古典主义时期越来越庞大，音色上也得到更多的变化。浪漫主义后期，交响乐团的人数已经达到 100 人左右，乐团中的铜管、木管、与打击乐声部越来越活跃，在描写某些壮观场面时，增加了铜管乐器的使用，采用了更多的长号、大号、圆号及小号。1824 年，贝多芬在他的交响曲中前所未有的使用了 9 支铜管乐器；紧接着，1894年马勒在他的《第二交响曲》中使用了 25 支铜管乐器。木管乐器随着低音管、英国管、短笛成为交响乐团的固定成员，木管声部获得了新的音色，乐器的制作也越来越进步，交响乐团的编制基本定型。到浪漫主义时期，西洋乐器中已经形成了配套的弦乐器组、木管乐器组、铜管乐器组、打击乐器组、键盘乐器组及其他装饰乐器(竖琴、木琴、钢片琴、排钟)。

　　浪漫主义时期的器乐作品体裁较之古典主义更加丰富，小型作品与大型交响乐充斥了整个浪漫主义时期，既有短小的钢琴曲，又有像柏辽兹、瓦格纳这样的作曲家所创作的庞大的交响曲。另外，奏鸣曲、协奏曲、室内乐等作品也较多。

　　艾克托尔·路易·柏辽兹(Hector Louis Berlioz，1803—1869 年，图 4-17)是浪漫主义时期法国著名的作曲家之一。他早期学习医学，后放弃医学，并前往巴黎音乐学院学习音乐。柏辽兹的音乐热情奔放，在他的音乐中突然的对比、变化的力度与速度都让人感觉独一无二，其在配器方面富有想象力与创造力，开创了戏剧交响曲等音乐形式。其代表作包括《幻想交响曲》、戏剧交响曲《罗密欧与朱丽叶》《安魂曲》等。

　　《幻想交响曲》(图 4-18)是一首包含五个乐章的标题交响曲，乐曲反映了 26 岁的作曲家对史密森小姐不求回报的热情。这首交响曲使用了规模宏大、音响丰富的交响乐团：1支短笛、2 支长笛、2 支单簧管、1 支英国管、2 支双簧管、4 支低音管、4 支圆号、2 支短号、2 支小号、3 支长号、2 支低音号、4 个定音鼓、1 个低音鼓、1 个小鼓、1 个钹、1个铃、2 架竖琴及弦乐。这样的乐器配置可以看出这首交响乐曲的丰富色彩性。

　　乐曲的主题是一段单独的旋律，被称为固定乐思，用来代表爱人。第一乐章的标题为梦幻、热情。柏辽兹将其描述为：热情洋溢同时又高贵羞怯。

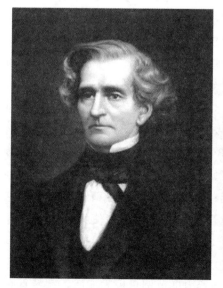

图 4-17　柏辽兹

图 4-18　《幻想交响曲》专辑封面

自浪漫主义时期西方管弦乐团定型，20世纪以后的西洋乐器基本是在此基础上对乐器进行创新。随着科学技术的发展又出现了电子琴、合成器、电脑音乐发声器等电子乐器，并被广泛地运用到西洋交响乐团中，从此形成了较为完整的西洋乐器配制。另外，20世纪以后出现了许多优秀的作曲家，他们顺应时代潮流，创作了新的音乐风格器乐作品，受到世人的喜爱。

第二节 西洋乐器的分类

今天我们所见到的西洋乐器按照西方音乐史的发展经历了古希腊时期、中世纪、文艺复兴、巴洛克、古典主义、浪漫主义以后等阶段的发展才逐步形成了固定的编制。西洋乐器通常分为六大类：键盘乐器、弦乐器、木管乐器、铜管乐器、打击乐器和电子乐器。乐器可以作为独奏乐器，也可以两种以上组合，乐器的组合可能只包含一种类型的乐器（如弦乐团由小提琴、中提琴、大提琴等弦乐器构成），也可能包含各种不同类型的乐器。

本节我们将按照西洋乐器的六大分类分别来探讨各类中的常用乐器。

一、键盘乐器

键盘乐器，顾名思义是指乐器的装置中包含有键盘——一种让演奏者可以同时且快速的发出数个乐音的装置。键盘乐器中最常见的乐器有钢琴、大键琴、管风琴和手风琴，这几件乐器虽然各不相同，但是它们都含有键盘。

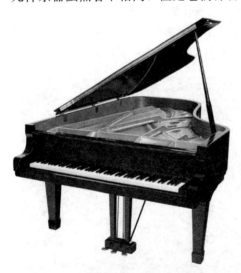

图 4-19 钢琴

（一）钢琴

钢琴(图 4-19)发明于巴洛克时期的 1700 年前后，其真正的登上历史舞台是在古典主义时期，19 世纪 50 年代钢琴的机械装置已日臻成熟。钢琴演奏时通过固定在铁制框架上的琴弦的振动而发声的，演奏者将琴键按下时，一个被毛绒包住的小锤子会弹起敲打琴弦，按键的力度越大，发出的声音也越大，放开琴键后毛毡制作的制音器即会降在琴弦上，停止弦的振动因而止住琴声。钢琴往往有 2～3 个踏板：制音踏板、单弦踏板和延音踏板。制音踏板的作用是指在琴键被放开后，仍使声音持续；单弦踏板即弱音踏板，能使音色变得暗沉；延音踏板的作用是能使某些特定的音而不是所有的音延续。

现在的钢琴包含 88 个琴键，其中包括 56 个白键、32 个黑键。钢琴 88 个高低不同音是音乐体系中的所有音总和，其音域超过 7 个八度，演奏力度范围也极为广泛。钢琴具有极为丰富的音色和表现力，常用于独奏、重奏、合奏或为其他体裁伴奏。

（二）大键琴

大键琴（图 4-20）又称羽管键琴，在文艺复兴后期及其巴洛克时期是极为重要的键盘乐器，1775 年之后的古典主义时期逐渐被钢琴所替代。大键琴是由一两组键盘控制拨子拨动琴弦而发声的，其原理是利用与琴键相连接的机械结构来牵动拉力杆，每一个拉力杆再连接用羽茎制成的拨子，由拨子拨动琴弦而发声。20 世纪初大键琴因当时需演奏早期的音乐而有所复兴，近年来，很多音乐家为还原巴洛克时期的音乐作品而致力于大键琴的演奏。巴洛克时期的重要作曲家巴赫、拉莫、库普兰以及 20 世纪的法雅都曾谱写优秀的大键琴作品。

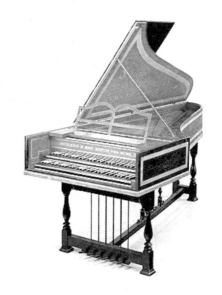

图 4-20　大键琴

（三）管风琴

管风琴（图 4-21）在 1600—1750 年的巴洛克时期曾经风靡一时，被称为乐器之王。今天在西方很多宗教仪式里还会经常用到管风琴。管风琴的音域较为宽广，音色与力度的变化也较大，管风琴由很多组音管组成，每一组音管都有其特定的音色，通过推拉音栓来变换使用的音管组合，其发声原理是以好几组键盘来控制音管活塞的开合，使音管的空气通过或阻断。其力度的变化主要是通过增加或减少音管数量、弹奏不同的键盘，或者以控制音管周围的开关来控制。

图 4-21　管风琴

（四）手风琴

手风琴（图 4-22）产生于 19 世纪，演奏时右手主要负责弹奏钢琴音域里的高音琴键，进而通过控制自由振动的铁制簧片来发声；左手负责演奏低音部，低音部为按钮式琴键，其发声原理是以风箱产生气压振动来发声的。今天我们所见的手风琴有很多类型，常见的主要是四类：全音阶手风琴、半音阶手风琴、键钮式手风琴和键盘式手风琴。

图 4-22　手风琴

二、弦乐器

西洋管弦乐队中的弦乐组由小提琴、中提琴、大提琴和低音提琴共同组成，这些弦乐器在大小、音色、音域方面各不相同。弦乐器由琴身和琴弓共同组成，琴身多为木质，包括琴弦、琴轴、指板、琴码、系弦板。琴弓由一根细长略带弯曲的木棒和马尾所制的弓毛组成。演奏时，左手负责按弦，右手用琴弓拉弦或用手拨弦。弦乐器是所有乐器组中表现力最为丰富的乐器，既可以演奏快速明亮的声音，又可以演奏低沉忧郁的音色。其常用演奏技巧有拨奏、双音、揉弦、弱音、颤音、泛音等。除提琴组外，西洋乐器中常用的弦乐器还包括竖琴、吉他等。下面我们一起来认识常见的几种弦乐器。

（一）小提琴

小提琴（图 4-23）常常作为独奏乐器使用，在西方管弦乐团中，小提琴被分为第一小提琴、第二小提琴。第一小提琴常常用来演奏乐曲的主题。

（二）中提琴

中提琴（图 4-24）在形制上较之小提琴体积会大些，一般比小提琴长 2 英寸，其音域与小提琴比也较窄，中提琴的音色较为丰满厚重。中提琴常常被用作弦乐四重奏或交响乐队中，也可以作为独奏乐器使用。

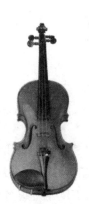

图 4-23　小提琴　　　　　图 4-24　中提琴

（三）大提琴

大提琴（图4-25）的音色较为浑厚，多用来表现抒情忧郁的曲调，大提琴的持琴方法是琴身夹在两腿之间，底部以一根可调整高度的金属棒支撑。演奏方式则既有用弓毛拉弦、手指拨弦和用弓杆敲弦。18世纪的作曲家多运用大提琴的中低音音域来作曲，高音音域部分是在之后才逐渐被开发运用，大提琴除经常被用于西洋管弦乐队中外，还常常被用作独奏乐器，因其低沉的音色而受人喜爱。

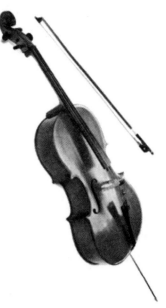

图4-25　大提琴

（四）低音大提琴

低音大提琴（图4-26）的体积较大，演奏时演奏者多站立演奏，演奏时，琴身用一支金属棒来支撑琴体。其音色较为深沉，常常作为伴奏乐器。低音大提琴可用琴弓拉奏，在爵士与或流行音乐中也可用手指拨奏。

（五）竖琴

竖琴（图4-27）是西方乐器中较为古老的乐器之一。竖琴有47根琴弦，分别系在一个大的三角形的构架上，三脚架下方支架上有7个踏板。演奏时使用双手手指来拨动琴弦演奏。竖琴的音域十分宽广，可跨越6个八度。其音色较为优美，常常在交响乐队或者室内乐中扮演十分重要的作用，有时也作为独奏乐器进行演奏。

图4-26　低音大提琴

图4-27　竖琴

（六）吉他

吉他（图4-28）的形状似提琴，有六根琴弦，所以又称六弦琴，吉他是由琴头、琴栓、琴颈、指板、琴弦、弦栓、下弦枕、琴桥、护板等部位构成，演奏时，左手负责按在指板

上的品柱，右手用手指或拨片拨奏。吉他常被用作流行音乐、摇滚音乐、民谣等的伴奏乐器。吉他的种类很多，有古典吉他、民谣吉他、电吉他等，古典吉他的演奏多为独奏或重奏等，其艺术价值较高，演奏的技巧性也较高。

图 4-28　吉他

三、木管乐器

木管乐器的名称源于其制作材料，因木管乐器大都采用木质材料所制，因此称其为木管乐器。随着乐器性能的开发，20 世纪以来的木管乐器的部分乐器的制作材料已演变为金属材料，如长笛和短笛均为金属材料所制，木管乐器的发声原理主要是通过声音在管子里的振动而产生的。木管乐器的管子上一般都有数量不一的吹空或按键，演奏家在演奏时，用手指按住或打开这些吹空或按键装置，从而改变管子中空气柱的长度来控制音高。不同的木管乐器其吹奏方式也不同，有些不需要借助哨口，有些则需要哨口或簧片来吹奏。木管乐器不同于弦乐器，其演奏时只能发出一个声音，不能发出和声效果。每一种木管乐器的音色由于其体积、材料、振动方式等不同音色相差也较大。今天我们常见的木管乐器按照其音域由高到低排列可分为长笛家族（包括长笛、短笛）、单簧管家族（包括单簧管、低音单簧管）、双簧管家族（包括双簧管、英国管）、低音管家族（包括低音管、倍低音管）。下面我们来认识下木管乐器。

（一）长笛家族

长笛家族主要包括长笛和短笛。

▶ 1. 长笛

长笛（图 4-29）原为木制，后改为我们今天所见的金属材料制作，其结构由管身和按键共同组成，音域较高，可以演奏一连串灵巧的快速音符。长笛的高音区音色明亮灿烂，低音区的音色也很饱满。在交响乐团中占有一席之地，也常作为独奏乐器。

▶ 2. 短笛

短笛(见图 4-30)又名小长笛,其长度是长笛的一半,短笛的音域跨三个八度,其音域比长笛的要高出一个八度。短笛高音区较为尖锐,富有穿透力。演奏难度较之长笛要大。

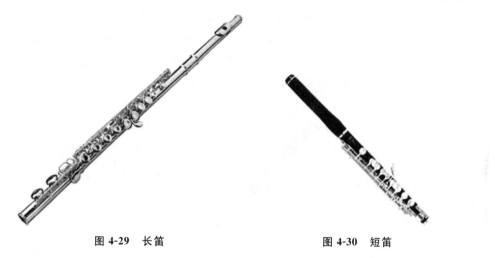

图 4-29 长笛 图 4-30 短笛

(二)单簧管家族

▶ 1. 单簧管

单簧管(图 4-31)又名黑管,单簧管通常为木制,由吹口、管身以及下端的喇叭口组成,单簧管在演奏时需用簧片固定在吹口的小孔上,吹奏时,簧片跟随气流振动。单簧管的音域与力度十分宽广,其高音区音色嘹亮明朗,中音区的音色较纯净,低音区的音色浑厚丰满。单簧管是木管乐器中运用最广泛的乐器之一。

▶ 2. 低音单簧管

低音单簧管(图 4-32)又名低音黑管,是由单簧管演变而来的乐器。其尺寸较之单簧管的要大很多,其构造是在单簧管的基础上将吹口改为弯曲的形似问号的形状,喇叭口同样向外兜出。低音单簧管的音域较低,单簧管多运用在现代交响乐队、室内乐以及爵士乐等音乐中演奏。

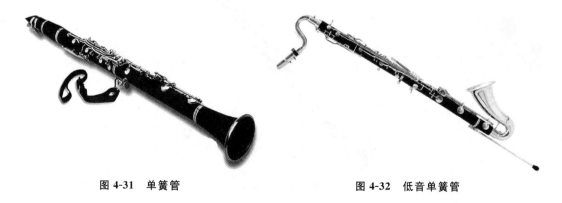

图 4-31 单簧管 图 4-32 低音单簧管

（三）双簧管家族

▶ 1. 双簧管

双簧管（图 4-33）较之单簧管的演奏难度较高。双簧管主要由哨子、管身以及按键所组成。其音域高达两个半八度，双簧管的音色比较丰富，且富有张力，其高音区音色较为明朗尖锐，中音区的音色较为柔和，低音区带有鼻音的音色较为粗糙。双簧管常在西洋管弦乐队、室内乐中担任重要角色，也经常作为独奏乐器使用。乐队中的双簧管很难调音，因此在整个乐队中都是以双簧管的 A 音为基音来调音的。

图 4-33　双簧管

▶ 2. 英国管

英国管（图 4-34）并非源自于英国，也并非属于号类乐器，它是低音或中音的双簧管。英国管也是由哨子、管体、球状喇叭口和音键系统组成，其音域可超过两个半八度。英国管的音色高音区较为柔弱，中音区较为甜美，低音区的音色较为黯淡。英国管经常在西方管弦乐队中使用。

图 4-34　英国管

（四）低音管家族

▶ 1. 低音管

低音管（图 4-35）又名巴松管。低音管的管身为圆锥筒状，在管体的上方有突出的吹口管。低音管的音色较低沉，常常带有强烈的鼻音。低音管一般在乐队中扮演角色，很少作为独奏乐器使用。

▶ 2. 倍低音管

倍低音管（图 4-36）体积较大，音域较低，能够演奏乐团中最低的音。

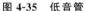

图 4-35　低音管

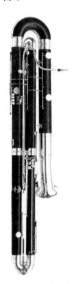

图 4-36　倍低音管

四、铜管乐器

铜管乐器是由金属材料所制，大部分铜管乐器的管柱为圆锥体，演奏家在演奏时，通过杯状或漏斗状的吹嘴吹气，而造成嘴唇振动，气流的振动通过锥体管柱来放大声音和丰富音色，铜管乐器的尾端大都为喇叭状。音高通过调整嘴唇的紧张度来控制，或通过活塞和伸缩管来改编管子的长度。因铜管乐器的音量较大，所以铜管乐器的演奏者在演奏时常常会使用弱音器，将弱音器塞入喇叭口可以改变音色。铜管乐器因其声音力度较大，所以在音乐中常被使用在音乐的高潮部分，用以衬托乐曲的奔放主题。19 世纪之后，开始出现铜管乐器的独奏片段，今天我们常见的铜管乐器按照音域的高低依次是小号、圆号、长号、低音号。除此之外，还有在军乐队中常用的短号、上低音号和大低音号。下面我们一起来认识常见的铜管乐器。

（一）小号

小号（图 4-37）由号嘴、管体和机械三部分构成，机械部分由活塞和活塞帽组成。小号的哨嘴为杯形，小号属于移调乐器，常用的为降 B 调。其高音区音色明亮辉煌，中音区音色优美壮丽，低音区音色丰厚坚实，具有很强的穿透力，常用在乐队中作为和声陪衬，有时也作为独奏乐器。

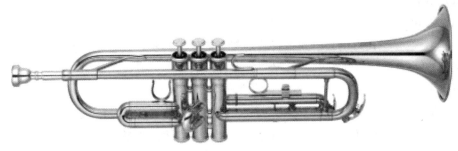

图 4-37 小号

（二）圆号

圆号（图 4-38）又称法国号，其管身为圆圈形，圆号的实际音高要比记谱音高低五度，其中音区最具表现力，音色明亮、柔美。在乐队中常常是连接木管乐器与铜管乐器之间的纽带，也被用作节奏乐器使用。

（三）长号

长号（图 4-39）又称拉管或伸缩号，长号在演奏时用低音和次中音谱表来记录。其音色融合了小号的灿烂和圆号的柔和。长号常常在现代交响乐队、军乐队以及爵士乐队中使用，很少作为独奏乐器使用。现在管弦乐队中经常使用的长号主要有四种：中音长号、次中音长号（降 B 调不带变音管的乐器）、次中音长号（降 B 调带 F 变音键的长号）和低音长号。

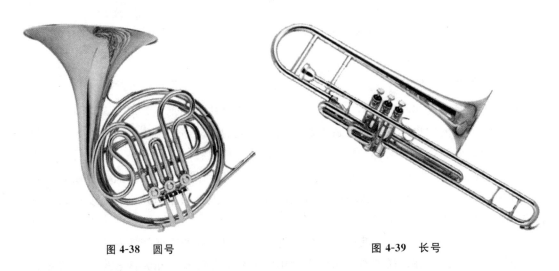

图 4-38 圆号 图 4-39 长号

（四）低音号

低音号（图 4-40）又名大号，是管弦乐队中音域最低的乐器，一般采用低音谱表记录。低音号分为抱式大号、圈式大号以及转口式大号三种，其中后两种仅用于军乐队或管弦队。低音号的音色较为浑厚，常常为管弦乐队最低音区增色。

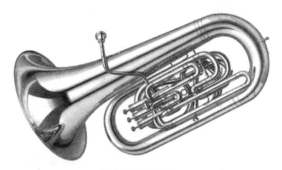

图 4-40 低音号

五、打击乐器

大部分的打击乐器是以手持棒状或锤状物发声，有些是通过摇动或摩擦来发声。打击乐器振动的媒介主要是用牛皮、塑料皮等材质制作的紧张的皮膜或金属、木制材料的盘片板片。西洋乐器中的打击乐器最早是被用来强调乐曲的节奏和高潮，20 世纪以前，打击乐器在西方音乐的地位远不如弦乐器、木管乐器以及铜管乐器。自 20 世纪以来，许多音乐家才开始探索打击乐器的音色，为它们创作了纯粹的音乐作品。今天我们听到的打击乐器在力度、节奏和音色方面都充满了无限的魅力。一般按照打击乐器有无固定音高可划分为有绝对音高的打击乐和无绝对音高的打击乐。有绝对音高的打击乐能够产生乐音，无绝对音高的打击乐器则产生噪声。

有绝对音高的打击乐器包括定音鼓、钟琴、木琴、钢片琴和管钟等。

无绝对音高的打击乐器有小鼓、大鼓、铃鼓、三角铁、钹和锣等。

下面分别介绍西洋打击乐器。

(一) 有绝对音高的打击乐器

▶ 1. 定音鼓

定音鼓(图 4-41)是现代交响乐团中唯一具有绝对音高的鼓类乐器，其鼓面是一面张在半圆形铜架上的小牛皮或塑料皮。音高由鼓面的张力所决定，鼓下面装有踏板，踏板可以控制鼓架铜圈上的螺丝，通过放松或拉紧鼓面来调整音高。定音鼓在演奏时通常由一位演

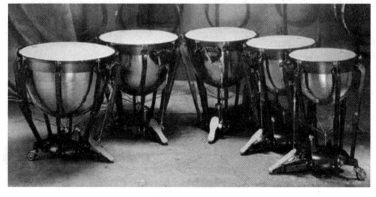

图 4-41 定音鼓

奏家同时演奏 2～4 个不同音高的定音鼓。定音鼓的音色兼具刚柔，常常在西洋管弦乐队中扮演重要角色。

▶ 2. 钟琴

钟琴（图 4-42）是将一系列具有固定音高的金属键置于架上，演奏时使用两根琴棒敲击金属键来发声。钟琴的音色十分悦耳，如银铃般明亮。钟琴常常被用于管弦乐队中，很少作为独奏乐器使用。

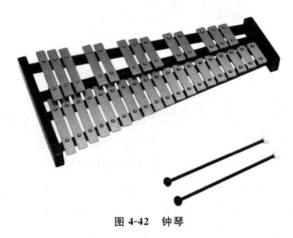

图 4-42　钟琴

▶ 3. 钢片琴

钢片琴（图 4-43）形似一架小型钢琴。琴身下方通常有 1～2 个踏板，用来起延音的效果，其发声原理同钟琴相似，是通过键盘来控制琴棒敲击金属管发声。钢片琴的音色跟钢琴类似，既可在管弦乐团中使用，也可作为独奏乐器使用。

▶ 4. 管钟

管钟（图 4-44）是将一组长度不同的金属管悬挂在框架上，演奏时由琴锤敲击金属管发声，其音色类似教堂的钟声，清脆悦耳，常常在乐曲的高潮处使用。

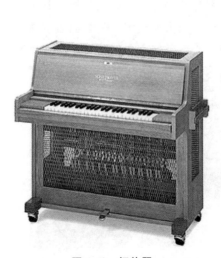

图 4-43　钢片琴

图 4-44　管钟

▶ 5. 木琴

木琴(图 4-45)是由一组大小不同的木块组成的打击乐器，琴架多为金属类，演奏时使用两根硬琴锤敲击琴键发声。木琴的音色因其材质为木制，所以发出的声音较为干涩、刺耳。木琴常常和其他乐器合奏才能衬托出其特有的音色。

图 4-45　木琴

(二) 无绝对音高的打击乐器

▶ 1. 小鼓

小鼓(图 4-46)又名小军鼓，通常用两根小木棒敲击鼓面，发出声音。小鼓的音色较为干涩，敲击时会嘎嘎作响，这是源于小鼓地面响弦的振动。小鼓常常被用在军乐团中用来演奏进行曲。

▶ 2. 大鼓

大鼓(图 4-47)又名大军鼓，是乐团中最大的鼓，其直径约有 3 英尺长。大鼓的鼓框一般采用木制或金属类，鼓面为羊皮，周围装有用来松紧鼓皮的螺丝。演奏时通过鼓槌敲击鼓面发声。大鼓属于节奏性的乐器，音响较为低沉，敲击时根据其力度的不同所发出的色彩也有所不同，轻奏时，音色神秘、庄重；强奏时，则富于激情、鼓舞人心，也可用来模仿雷鸣、战争等场面。

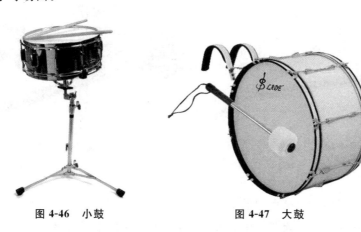

图 4-46　小鼓　　　　　　　图 4-47　大鼓

▶ 3. 铃鼓

铃鼓(图 4-48)的鼓框为圆形，以在鼓框中装上若干小铜铃而得名，演奏时，通过敲打或摇晃乐器使铜铃相互碰撞而发出银铃般的声音。铃鼓常被用来塑造西班牙或意大利风格的音乐。

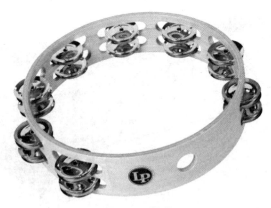

图 4-48　铃鼓

▶ 4. 三角铁

三角铁(图 4-49)是以圆形钢棒弯曲成三角形状的乐器，演奏时，用一根金属棒敲击而发声，其音色叮当作响犹如铃声。三角铁是管弦乐团中必不可少的乐器，常常演奏华彩性的乐段，以增强乐曲的气氛。

▶ 5. 锣

锣(图 4-50)一般为铜质类，演奏时使用软头的鼓槌敲击锣面，从而发出悠长而带有严肃、神秘感或使人惊恐的声音。

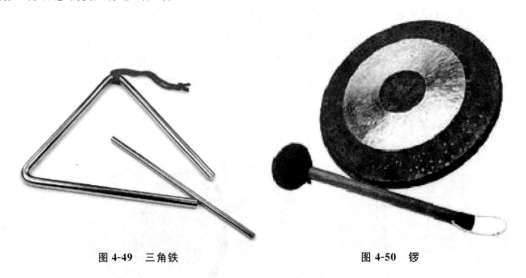

图 4-49　三角铁　　　　　　　　　　　　　　图 4-50　锣

▶ 6. 钹

钹(图 4-51)一般为一对圆形的铜质圆盘，演奏时一般以滑动的方式相互摩擦碰撞，其音色明亮强烈，有较强的穿透力。在乐团中善于表现风暴闪电等效果。

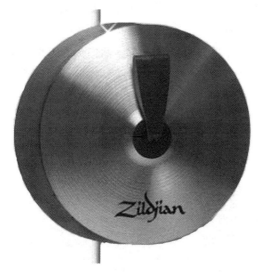

图 4-51　钹

六、电子乐器

电子乐器，顾名思义是用电子的方式来产生或放大声音的装置。最早的电子乐器产生于 18 世纪初，但是直到 20 世纪 50 年代电子乐器才开始在音乐领域产生重大影响。今天随着电子和计算机技术的快速发展与进步，电子音乐已逐步将两者紧密联系在一起，并且发挥着越来越大的作用，成为许多乐迷的工具。供演奏和创作音乐使用的电子乐器主要包括带扩音装置的乐器，如电子钢琴、电子琴、电吉他、录音室、电子合成器、计算机以及各种不同技术的组合。下面，我们将按电子乐器出现的历史顺序介绍电子乐器装置。

录音室是 20 世纪 50 年代电子音乐作曲家使用的主要工具。录音的原料是事先录好的，有些有绝对音高，有些则没有绝对音高；有些可能是电子制作的声音，也可能是围绕着我们生活的声音。作曲家通过加快或减慢速度、改变它们的音高时值、增加回声、过滤音色、混音或者剪辑录音等多种方法对这些声音进行加工组合。然而录音的拼接和重录费时费力，又不够精确，因此到了 20 世纪 60 年代，作曲家逐渐转向使用 1955 年前后出现的电子合成器。

电子合成器是一种产生、调整和控制声音的电子组件系统。它可以产生多种多样的乐音与噪声，作曲家可以完全控制音高、音色、力度和时值。电子合成器有多种尺寸和功能。20 世纪 50 年代中期出现的电子合成器"RCA 马克二代"是一个巨大的真空管合成器，它占据了纽约市哥伦比亚-普林斯顿电子音乐中心的一整面墙。20 世纪 60—70 年代，体积较小、价格较便宜的晶体管电子合成器如"穆格"和"巴哈拉"等面世。这些合成器被用于大学的电子音乐工作室、广告公司，也被用于摇滚乐、电子音乐的现场音乐会和电影、电视的配乐，现在已发展出结合了计算机技术和其他多种技术的高度复杂的合成器。

计算机是继录音室和合成器之后，第三种把声音记录在录音带上的装置器材，计算机可以作为控制器材，启动和管理 MIDI 设备，也可以直接进行数字合成。20 世纪七八十年代，小型计算机的发展使得作曲家可以马上听到他们创作好的音乐，此后，计算机的发展日臻成熟精良，开始被用来合成音乐、帮助作曲家作曲、储存音频信号样本、控制合成设备等。今天，电子音乐已成为潮流，计算机和各种音乐设备共同配合，制作出各种不同的音乐，以顺应多元化的音乐文化。

今天已日臻成熟的音乐录制室（图 4-52）使用电脑、合成器以及多种电子音效来制作多元化的声音。

图 4-52　音乐录制室

第三节　西洋乐器的演奏形式

今天我们所见的西洋乐器的演奏形式主要包括独奏、室内乐、协奏，以及管弦乐演出等，这些乐器的表演形式都是经过漫长的历史发展才走到今天，并且深受许多爱乐者的喜爱。下面我们分别就常见的西洋乐器的演奏形式进行简要概述。

一、独奏会

现在意义上的独奏会（图 4-53）往往指一位音乐家的单独演奏会。演奏的乐器包括钢琴、小提琴、大提琴等西洋乐器。演奏时常常采用其他乐器伴奏、重奏，或者采用管弦乐团伴奏，当然也有许多演奏家采用全场无伴奏独奏会。独奏会对演奏的音乐及其技巧要求较高。

西方第一场独奏会出现于 1839 年的罗马，并且是钢琴独奏会（图 4-54）。19 世纪上半叶，随着钢琴制造业的进步，钢琴成为中产阶级家中的必备之物，钢琴家与钢琴乐谱也如雨后春笋般蓬勃发展起来。西方音乐史上开创独奏会先河的音乐家是大名鼎鼎的李斯特。

图 4-53　独奏会

李斯特为自己第一场开创历史的独奏会所起名为"钢琴独白"，在这场音乐会中，李斯特仅仅弹了四首乐曲：歌剧《威廉退尔》序曲、《清教徒回忆》、练习曲与音乐片段选（依现场听众所给的旋律即兴演奏）。音乐会持续了 50 分钟到 1 个小时。

图 4-54　李斯特在演奏钢琴

独奏会被称为 Recital，历史上，Recital 这个名称的创始者是李斯特，李斯特为自己于 1840 年 6 月 9 日在伦敦举办的音乐会取名为 Recital。这场音乐会中所演出的 5 首炫技曲目均为自身改编，所演曲目包括改编自贝多芬、舒伯特以及自己作曲的曲目。

19 世纪后期，独奏会这种表演形式已经司空见惯，最长可达 3 小时，今天我们见到的独奏会大约在 2 个小时内结束。独奏会最考验表演者的个人能力，也最能让观众欣赏大艺术家的奇特魅力。欣赏独奏往往需要观众安静地听音乐，用心品味音乐的魅力。

作品赏析

《哥德堡变奏曲》

《哥德堡变奏曲》（BWV988）是巴赫（图 4-55）著名的羽管键琴作品，大约创作于1741—1742 年间，其间，巴赫在莱比锡，视力已开始减退。这部伟大的变奏曲原名叫作《有各种变奏的咏叹调》，于 1742 年出版，此曲是巴赫为其学生哥德堡而作。

《哥德堡变奏曲》，全曲共分 32 段，共包括主题、30 个变奏以及主题反复段。原为羽管键琴作品，现在常常作为钢琴独奏使用。

旅居国外的华人钢琴家朱晓玫（图 5-56）的演奏无疑是近几年《哥德堡变奏》的最佳诠释者，朱晓玫将巴赫的作品同中国的文化相结合，碰撞出为世人所喜爱的音符。

其他较经典的版本包括加拿大钢琴家古尔德的两个版本，以及美国女钢琴家图雷克的演奏本。巴赫的《哥德堡变奏曲》近几年来被电影配乐家频繁地运用到电影中，如《沉默的羔羊》《如父如子》《雪国列车》等。

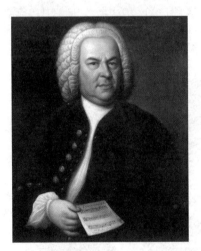

图 4-55　约翰·塞巴斯蒂安·巴赫

图 4-56　朱晓玫《哥德堡变奏曲》的专辑封面

《牧童短笛》

《牧童短笛》原名叫《牧童之笛》，是我国著名音乐家贺绿汀先生创作于 1934 年的一首钢琴曲，是音乐界第一首具有鲜明且成熟的中国风格的钢琴曲，充满了一种与西方风格完全不同的中国田园音画。该曲将西方的复调写法和中国的民族风格相结合，将欧洲音乐理论与中国音乐传统融汇一体，呈现出一种独具中国风格特征的音乐，为中国钢琴音乐作品翻开了新的一页，是我国近代钢琴音乐创作中一个具有创造性的范例。

1934 年，正是国家风雨飘摇的年代，《牧童短笛》的创作中包含了作曲家满满的忧思，贺绿汀一方面把牧童、短笛、老牛融为一体，形象地描绘了山川秀美、生活安宁、天地和谐的美丽情景，这与当时的狼烟四起、枪炮隆隆的战争背景形成了鲜明对比，强烈表达了人们对战争的憎恶、对国家和民族的深切忧患，以及对美好生活的赞美和向往。另一方面，这部作品的旋律始终是积极的、激烈的、舒缓的，似乎是借此传达出人们崇高的革命乐观主义精神，以及人们对中国革命必胜的坚定信念。

作品赏析

《牧童短笛》旋律、和声、调性和节奏有着一定的色彩性因素，其中以清新流畅的线条和交流呼应对答式的二声部复调旋律，向人们展现了牧童放牧、吹笛、玩耍、回家的情景。

呈示段：采用了传统的民间舞蹈风格，旋律上较为欢快，把一个骑在牛背上、悠闲地吹着笛子、天真无邪的牧童形象描绘的栩栩如生，使人眼前不禁浮现出一幅山野放牧的景象，仿佛是走进了山清水秀的大自然之中，亲身感受大自然的神奇与美妙。

中段：又以热烈明快的节奏与先前的显示段形成了强烈对比，让人们在以五声调式为主体的和声音程的替换中仿佛能够看到两个牧童在陌上追逐戏耍的画面。

再现段：采用了我国传统乐器笛子的加花变奏手法，以婉转动人而富于动感的旋律生动地在人们的眼中再现了牧童在尽情玩耍之后归去的情景，给人一种回味无穷、余音袅袅的感觉。

《牧童短笛》在欧洲著名作曲家、钢琴家亚历山大·齐尔品先生来中国征集"中国风味的钢琴作品"的比赛上获得了一等奖，齐尔品把这首钢琴曲带到欧洲亲自演奏，并在日本出版。从此，这首钢琴曲闻名国内外，成为各国钢琴家们的常备曲目，也成为音乐会中最常演奏的中国作品之一。

作者简介

贺绿汀（1903—1999），原名贺楷、贺安卿，当代著名音乐家、教育家，中国音协副主席，上海音乐学院院长。先后任武昌艺术专科学校教员，明星影片公司音乐科科长、陕甘宁晋绥联防军政治部宣传队音乐教员、延安中央管弦乐团团长、华北文工团团长。

半个世纪以来，贺绿汀共创作了三部大合唱、二十四首合唱、近百首歌曲、六首钢琴曲、六首管弦乐曲、十多部电影音乐以及一些秧歌剧音乐和器乐独奏曲，并著有《贺绿汀音乐论文选集》。代表作有钢琴曲《牧童短笛》《摇篮曲》，合唱曲《游击队歌》《垦春泥》等。

二、室内乐

室内乐（图 4-57）堪称是历史上最悠久的表演形式，最早的室内乐始于巴洛克时期。最早的室内乐是由巴洛克时期的萨洛莫内·罗西所作。真正的室内乐作曲家是之后的亚焦·马尼亚，马尼亚同样也是历史上作曲家中的第一位专业小提琴家。时至今日，室内乐已成为盛行的音乐表演类型，绝大多数的演奏家甚至必须会室内乐才能展开杰出的事业。

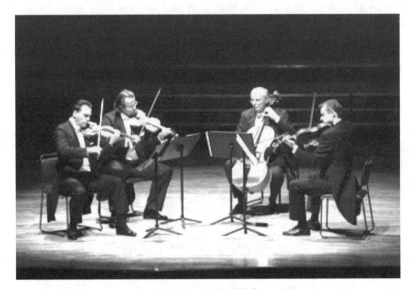

图 4-57　室内乐演奏

室内乐的"室"原指欧洲贵族城堡中的音乐室，大多是金碧辉煌而且宽敞的大"厅"，室内乐则指贵族家庭演奏的音乐，与教堂、剧场中演奏的音乐相对而言。今天的室内乐没有严格的定义。一般而言，在较小的场所演奏的音乐，与交响音乐、歌剧、舞剧相区别。室内乐不设指挥，是合奏形式的小编制作品，多为休闲演奏，演奏技巧较简单，着重于演奏者之间的互动与对话。

室内乐的基本特点是"亲切与精致"。每一件乐器既要充分地表现自己，又要将自己作为整体的一个部分去发挥作用。由于室内乐所使用的乐器是有限的无标题音乐，其音乐中具有优雅、含蓄和感情细腻的特点，要求创作者与演奏者必须具备较高的艺术修养，是对作曲者创新精神的严肃挑战。因此，一些有名的作曲家在晚年常把成熟的意境寄托于室内乐，如贝多芬、勃拉姆斯、弗兰克等。

常见的室内乐组合形式包括三重奏、四重奏、五重奏及其他乐器的组合形式。

（一）三重奏

三重奏包括钢琴三重奏（图 4-58）和弦乐三重奏（图 4-59）等形式。

图 4-58　钢琴三重奏（小提琴、大提琴、钢琴各一）

图 4-59　弦乐三重奏（小提琴、中提琴、大提琴各一）

（二）四重奏

四重奏包括钢琴四重奏（图 4-60）和弦乐四重奏（图 4-61）等形式。

图 4-60　钢琴四重奏（弦乐三重奏加一钢琴）

图 4-61　弦乐四重奏（三重奏加一第二小提琴）

（三）五重奏

五重奏包括钢琴五重奏（图 4-62）和弦乐五重奏（图 4-63）等形式。

图 4-62　钢琴五重奏（弦乐四重奏加一钢琴）

图 4-63　弦乐五重奏（四重奏加一第二大提琴）

（四）其他乐器组合

其他乐器组合形式用长笛、小号或单簧管等乐器，另有木管五重奏、铜管五重奏等形式（图 4-64）。

图 4-64　维也纳青年管乐爱乐五重奏

作品赏析

《悲歌三重奏》

《悲歌三重奏》又名《g 小调第一钢琴三重奏》，是俄罗斯作曲家拉赫玛尼诺夫为悼念柴可夫斯基而写的室内乐作品。乐曲采用大提琴、小提琴以及钢琴组合，借由三种乐器的对话来表达对伟大作曲家柴可夫斯基的沉痛哀悼与怀念。

拉赫玛尼诺夫（1873—1943 年，图 4-65），俄罗斯著名的作曲家、钢琴家、指挥家。4 岁便开始学习钢琴、10 岁进入匹得堡音乐学院，12 岁转入莫斯科音乐学院学习钢琴与作曲双专业。毕业后从事教学、作曲和指挥。拉赫玛尼诺夫身处 20 世纪，其音乐语言却属于浪漫主义时期，其代表作有《第二、三钢琴协奏曲》《帕格尼尼主题狂想曲》等。

图 4-65　拉赫玛尼诺夫

《鳟鱼五重奏》

《鳟鱼五重奏》（图 4-66）并不是这部五重奏的正式名称，是舒伯特《A 大调钢琴五重奏，作品第 667 号》的通俗称谓，只是由于在这首作品的第四乐章中完整地引用了作者自己的一首艺术歌曲《鳟鱼》（德文：*Die Forelle*）的旋律，并以这首歌曲的旋律为主题创作了一首变奏曲，所以这部作品就被人们称为《鳟鱼五重奏》了。这首作品于 1819 年完成，当时舒伯特只有 22 岁。

《鳟鱼》的歌词原本是一首同名诗，诗的作者是德国 18 世纪诗人舒巴尔特（Christian Friedrich Daniel Schubart，1739—1791），诗人曾因政治迫害而遭囚禁。在牢狱中他

图 4-66　《鳟鱼五重奏》专辑封面

渴望自由，创作了《鳟鱼》这首诗。舒伯特显然对诗人的遭遇深感同情，因此选用这首诗作词，创作了《鳟鱼》这首艺术歌曲。

乐曲的第四乐章用变奏曲式写成，首先出现的是基本上完整的歌曲《鳟鱼》的音乐，接下来是根据这首歌曲进行的 5 次变奏加一次尾声（图 4-67、图 4-68）。

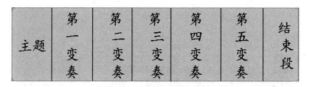

主题	第一变奏	第二变奏	第三变奏	第四变奏	第五变奏	结束段

图 4-67　《鳟鱼五重奏》第四乐章变奏曲式

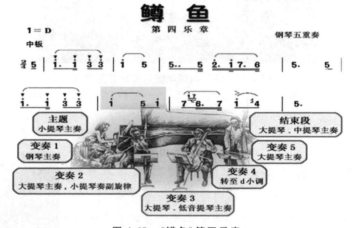

图 4-68　《鳟鱼》第四乐章

第一次变奏，钢琴优雅地弹奏主题，有的地方用颤音来装饰一下旋律。小提琴则在高音区流动着，仿佛是像箭一样游来游去的小鳟鱼。

第二变奏由大提琴主奏，主题变得充满爱意。小提琴的变奏依然闪烁着光芒。

第三变奏是大提琴和低音大提琴演奏的浑厚的主题，沉重的音乐似乎令人感到了渔夫的脚步声。钢琴在高音区慌乱地奔跑着，音乐中也透出不安的气氛。

第四变奏是强大的和弦和阵阵的哀伤，好像是渔夫钓到了小鳟鱼和小鳟鱼的挣扎。

第五变奏大提琴奏出了作者的同情和忧伤。

尾声中优美的主题再现，小提琴和中提琴演奏主题，钢琴的演奏如鱼儿欢快地游动，表现自由欢乐是永恒的，美好的未来终将会到来。

舒伯特(1797—1828 年，图 4-69)，奥地利作曲家，是早期浪漫主义音乐的代表人物，也被认为是古典主义音乐的最后一位巨匠。他是一位"自由艺术家"，没有固定收入，生活贫寒，全靠卖自己的作品为生。

舒伯特在短短 31 年的生命中，创作了 600 多首歌曲，18 部歌剧、歌唱剧和配剧音乐，10 部交响曲，19 首弦乐四重奏，22 首钢琴奏鸣曲，4 首小提琴奏鸣曲以及许多其他作品。

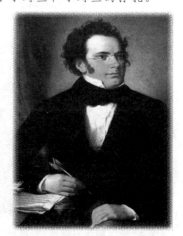

图 4-69　舒伯特

三、协奏

通常意义上，协奏曲可定义为以一样或多样的乐器为主奏，联和乐团一起演奏的作品。协奏曲的主要特点通常在于独奏家的过人技艺或明星魅力(图 4-70)。现代意义上的协奏曲大约出现于 17 世纪的最后二十年中，后成为巴洛克时期管弦乐中最重要的音乐演奏形式。巴洛克时期，乔万尼·加布里埃利(图 4-71)发表了一本名为《协奏曲》的乐曲集，这是史料上首次记载的 Concerto——协奏曲这个名称，乐曲集中收录了他们叔侄二人的作品选。之后其侄子安德烈·加布里埃利于 1587 年创作《协奏曲》，开创了写作风格乐曲的先河。

图 4-70 协奏

图 4-71 乔万尼·加布里埃利

今天我们常见的协奏曲类型包括独奏协奏曲、协奏交响曲、大协奏曲。独奏协奏曲主要是指一个独奏，乐团与之协奏演出；协奏交响曲指多人独奏，乐团与之协奏演出；大协奏曲指乐队的一部分和另一部分之间的对答交替，通常少数人主奏、多数人协奏。

作品赏析

《降 B 小调第一钢琴协奏曲》

俄罗斯作曲家柴可夫斯基创作的《降 B 小调第一钢琴协奏曲》（图 4-72）反映了沙皇专政统治背景下俄罗斯人民向往和平，期待光明的内心渴望，同时作品也是对当时黑暗统治的一种表述，一种呼声。

柴可夫斯基（1840—1893 年，图 4-73），俄罗斯著名的作曲家。柴可夫斯基最初是一名政府职员，直到 21 岁才开始学习音乐理论，在圣彼得堡音乐学院毕业后便开始在莫斯科音乐学院教授和声，其间开始他的音乐创作。柴可夫斯基的音乐中具有浓厚的民族色彩，他的音乐兼具现实主义与浪漫主义，旋律优美又不乏深刻性。其代表作有《罗密欧与朱丽叶》《天鹅湖》《睡美人》《D 大调小提琴协奏曲》《1812 序曲》等。

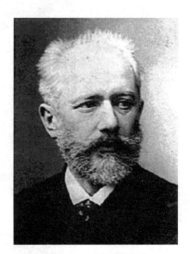

图 4-72　钢琴女王阿格里奇演奏的
《降 B 小调第一钢琴协奏曲》专辑封面　　　　图 4-73　柴可夫斯基

小提琴协奏曲《梁山伯与祝英台》

小提琴协奏曲《梁山伯与祝英台》（图 4-74）于 1959 年写成并首演。作者当时是上海音乐学院的青年学生，他们为了探索交响音乐的民族化，选择了这一家喻户晓的民间传说为题材，并吸取了越剧中的曲调为素材，成功地创作了这部单乐章、带标题的小提琴协奏曲。

作品从故事中择取"草桥结拜""英台抗婚"和"坟前化蝶"三个主要情节，分别作为乐曲呈示部、展开部及再现部的内容。同时，作者运用西洋协奏曲中的奏鸣曲式，很好地表现了戏剧性的矛盾冲突，并吸收了我国戏曲中丰富的表现手法，使之既有交响性又有民族特色。

引子——春景：乐曲一开始由长笛奏出了华彩的旋

图 4-74　《梁山伯与祝英台》专辑封面

律，呈现出一派春光明媚、鸟语花香的景象。由双簧管奏出的主题音调，取自越剧的过门音乐。

呈示部

主部——爱情主题：在竖琴的伴奏下，小提琴演绎出淳朴而美丽的"爱情主题"。

连接部：华彩乐章

副部主题：与柔美、抒情的主部主题形成鲜明的对比。音乐转入活泼、欢快的回旋曲。独奏与乐队交替出现，描写梁祝同窗共读时的生活情景：祝英台女扮男装去读书，在途中与梁山伯相识后两人情投意合，结拜为兄弟。这段音乐主题就是表现梁祝同窗三载共读共玩时的情景。

在这段快板过后，音乐转入慢板。

结束部：在弦乐颤音的衬托下，梁祝二人同窗三载就要分别，音乐表现十八相送、长亭惜别的依恋之情。

低沉的音响预示着不详的事情就要发生。

展开部

抗婚：由三部分构成，抗婚、楼台会、哭灵投坟。祝英台的父亲逼祝英台嫁与官僚马府少爷马文才，祝英台抗婚不嫁。

铜管乐奏出了表现残暴的封建势力的主题。紧接着小提琴采用戏曲的"散板"节奏，奏出英台惶惶不安和痛苦的心情。乐队以强烈的全奏，衬托着主奏小提琴猛烈的切分和弦奏出反抗主题，逐渐形成了矛盾冲突的高潮，矛盾越来越激化，但音乐突然停顿下来，又转入慢板乐段——"楼台会"。

楼台会：此时，梁山伯来祝家探望，得知祝英台为女子，也得知祝英台的痛苦，二人楼台相会互诉衷肠。这时大提琴与小提琴对答式的手法"一问一答"，如诉如泣的曲调。

哭灵投坟：接下去音乐急转而下乐曲运用戏曲中的紧拉慢唱的手法，将祝英台悲切的心情表现得淋漓尽致。梁山伯归家后不久病故，祝英台得知后悲痛万分，她已下定了决心并选择了一条道路，她与父亲约定，穿素服上花轿，并绕道梁山伯的坟前祭奠，父亲同意。那天祝英台来到坟上向苍天哭后碰碑自尽。锣、鼓、管、弦齐鸣表现祝英台纵身投坟，全曲达到了最高潮，乐队奏出赞颂的音调。

再现部

化蝶：乐曲出现了引子的音乐素材，而这已不是人世间的美景，而是把我们带入了神化的意境。"化蝶"—当祝英台撞向石碑，墓穴突开，祝英台纵身投入后，从坟墓中飞出一双蝴蝶，我们又再次听到了那段熟悉的"爱情主题"。

作者简介

何占豪：1933年生，浙江诸暨人，著名作曲家、指挥家，上海音乐学院教授，历任中国音乐家协会理事、上海音乐家协会副主席，多次受聘担任全国金唱片奖评委、金钟奖古筝专业评委会主任。何占豪作品中最著名的小提琴协奏曲《梁山伯与祝英台》（合作）曾多次获中外唱片公司颁发的金唱片奖、白金唱片奖。何占豪的主要作品还有弦乐四重奏《烈士日记》、管弦乐《胡腾舞曲》、越剧清唱剧《莫愁女》、古筝独奏曲《茉莉芬芳》、古筝协奏曲《临安遗恨》《西楚霸王》、二胡协奏曲《乱世情》《别亦难》和小提琴协奏曲《盼》等。

陈钢：1935年生于上海，是中国当代著名的作曲家。1955年考入上海音乐学院后，因与何占豪合作小提琴协奏曲《梁祝》而蜚声中外乐坛。其作品还有小提琴独奏曲《苗岭的早晨》《阳光照耀着塔什库尔干》等。他的作品以浓郁的民族情调和丰富的当代作曲技巧，以及二者的巧妙融合而见长。

四、管弦乐演出

今天我们最常见的西洋管弦乐团（图4-75）通常是由弦乐器、木管乐器、铜管乐器以及打击乐器所组成，有时键盘乐器、电子乐器也会用于交响乐团中。西洋管弦乐团中的各种不同类型的乐器的位置编排一般来讲是由指挥来确定但通常也具有一定的原则：弦乐器在前方，木管乐器居中，铜管乐器与打击乐器在后方，如图4-76所示。

典型的西洋管弦乐团的编制通常是以木管乐器的数目来确定。一般分为双管编制、三管编制、四管编制。双管编制是指乐队中每一类木管乐器均为两支，如两支长笛、两支双簧管、两支双簧管、两支大管等；三管编制是指每一类木管乐器均为三支，如三支长笛、三支短笛、三支单簧管等，或在双管编制的基础上加上一支同族乐器，如两支长笛加一支短笛、两支双簧管加一支英国管等；四管编制则是按此比例依次增加。

图4-75 西洋管弦乐团的编制

为了更好地让大家了解西洋管弦乐团，认识乐团中的每一类型乐器，下面一起来欣赏两首作品。

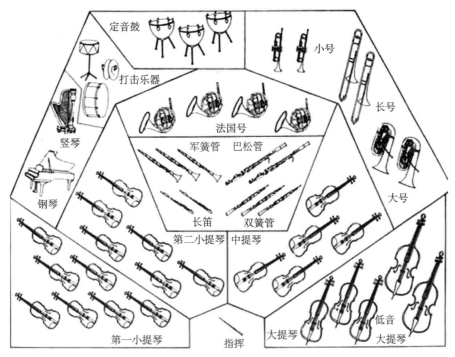

定音鼓

小号

打击乐器

长号

法国号

竖琴

军簧管 巴松管

大号

钢琴

长笛 双簧管

第二小提琴 中提琴

低音

第一小提琴 指挥 大提琴 大提琴

图 4-76 西洋管弦乐团各类乐器的位置编排

作品赏析

《青少年管弦乐队指南》

《青少年管弦乐队指南》(图 4-77)是由英国作曲家本杰明·布里顿于 1946 年为英国政府拍摄的教育影片《管弦乐队的乐器》而写的管弦乐曲。乐曲的主题选自英国作曲家亨利·普塞尔为戏剧《阿布德拉扎》所作的配乐中一段活泼轻快的舞曲，并以此主题作了一系列变奏，因此又名《普塞尔主题变奏与赋格》。

全曲共分十三段变奏，每一段变奏都向年轻听众介绍管弦乐队中的每组乐器。通常，《青少年管弦乐队指南》演奏中都会有若干解说词。

图 4-77 《青少年管弦乐队指南》专辑封面

演奏前的解说词："作曲家为了向大家介绍管弦乐队的乐器，特地写了这首乐曲。管弦乐队共由四组乐器组合而成，分别是弦乐器、木管乐器、铜管乐器和打击乐器。每一组乐器就像一个家族。它们运用同一的方法发出大致相似的音响。弦乐器……，木管乐器……，铜管乐器……，打击乐器……，下面大家首先听到的是英国作曲家亨利、普赛尔所作的主题，它先由整个管弦乐队演奏，尔后按照木

管、铜管、弦乐、打击乐器的先后呈现主题。"时间约为2分22秒。

乐曲以快板的速度通过整个管弦乐队的合奏，呈现出一个活泼、欢快的舞曲曲调，即普赛尔的主题：

$$1 = F \quad \frac{6}{4}$$

$$\underset{\cdot}{6} - 1 - 3 - \mid 6\ \underline{7\dot{1}}\ \ \underline{2\dot{1}}\ \underline{76}\ {}^{\#}\underline{5} - \mid 3\ \underline{6\dot{1}}\ \underline{3\dot{1}}\ 6\ 4 - \mid 2\ \underline{57}\ \underline{37}\ 5$$

$$3 - \mid \dot{1}\ \underline{46}\ \ \underline{\dot{1}6}\ 4\ 2 - \mid 7\ 3\ {}^{\#}\underline{5}\ \ 7\ \underline{53}\ 1 - \mid \underline{7\dot{1}}\ \underline{76}\ {}^{\#}\underline{5}\ \dot{1}\ \underline{7\dot{1}}$$

$$\underline{76}\ \mid 3\ \ 6\ \ {}^{\#}\underline{56}\ \ \ \underline{76}\ 6 - \mid$$

主题之后，乐器组依次出现的顺序如下：

木管乐器（变奏一——变奏四），木管乐器出现的顺序依次是长笛和短笛、双簧管、单簧管和低音管。时间约为2分53秒。

弦乐器（变奏五——变奏九），弦乐器出现的顺序依次是小提琴、中提琴、大提琴、低音大提琴和竖琴。时间约为3分27秒。

铜管乐器（变奏十一——变奏十二），铜管乐器出现的顺序依次是圆号、小号、长号和低音号。时间约为1分15秒。

打击乐器（变奏十三），打击乐器出现的顺序依次是定音鼓、大鼓和钹、铃鼓和三角铁、小鼓和梆子、木琴、响板和锣、木板，最后是全体打击乐，紧接着在木琴和三角铁的声音中进入到结尾。

图4-78　本杰明·布里顿

变奏十三紧接着结尾，结尾部分为一段新的活泼的旋律，由短笛单独奏出，之后其他乐器依次跟进演奏同样的旋律，在各种乐器组演奏之后，铜管乐器组再次引入原来的主题，全曲在兴奋有力的气氛中结束。

本杰明·布里顿（1913—1976年，图4-78），英国杰出的作曲家、指挥家、钢琴家。布里顿从小对音乐表现特殊的敏感，5岁学习钢琴，10岁学习中提琴，后学习作曲与音乐理论，17岁就读于英国皇家音乐学院专攻作曲。其作品体裁多样，风格迥异，包括了歌剧、管弦乐曲、电影配乐、室内乐等，主要代表作有歌剧《比利·巴德》、管弦乐曲《英国民歌组曲》《青少年管弦乐队指南》等。

交响童话《彼得与狼》

《彼得与狼》(图 4-79)是苏联作曲家普罗科菲耶夫为儿童写的一部交响童话，虽以儿童为对象，但同时也使成人们产生很大兴趣。为了使音乐更易于领会，富于独创性的普罗科菲耶夫别开生面地采用了交响童话的新体裁，即一边用管弦乐队演奏表达不同的音乐形象，一边用富于表情的朗诵词，来解说音乐内容的情节。

图 4-79

这部交响童话中有很多角色，如彼得、小鸟、鸭子、猫、大灰狼、老爷爷及猎人等。这部作品是音乐与画面、音乐与故事完美结合的典范。

音乐中的故事

少年彼得与他的小朋友鸟儿一起玩耍，家中的小鸭在池塘嬉游，与小鸟争吵。小猫趁机要捕捉小鸟，被彼得阻拦。爷爷后来吓唬他们说狼要来了，把彼得带回家。不久，狼真来了，吃掉了小鸭，还躲在树后要捉小鸟和小猫。彼得不顾个人安危，在小鸟的帮助下捉住狼尾巴，将它拴在树上，爷爷和猎人赶来把狼抓进了动物园。

故事寓意深刻，表现了少年彼得以勇敢和机智战胜了凶恶的狼。

音乐主题赏析

主题音乐与故事中角色的对应，不同乐器代表不同性格的角色。乐队把每一个角色分别以七种不同乐器表现，奏出七个具有特征的短小旋律主题。

表示彼得的主题音乐：乐队以弦乐(图 4-80)奏出明快、进行性地音乐，生动地表达了活泼、勇敢的小朋友彼得的机智形象。

图 4-80

表示小鸟的主题音乐：长笛以高音区的明亮的音色，吹出快速、频繁、旋转般的旋律。使听众尤其是儿童犹如看见小鸟在天空中愉快地飞翔，在叽叽喳喳地唱着歌。

表示鸭子的主题音乐：与唢呐相似的双簧管的音色，和鸭子的叫声很像。因此，在中音区吹出的带变化音的徐缓主题旋律，具有悲歌性，表达鸭子后来被大灰狼吞掉的悲惨命运。

表示猫的主题音乐：猫在这部交响童话里是个调皮捣蛋的角色，因此，表达它的音乐，是用单簧管吹出的轻快活泼的跳跃性音调，显示出小猫的诙谐和活泼的性格。

表示爷爷的主题音乐：由于爷爷讲话的声音低，并且说起话和走起路来慢吞吞的，又爱唠唠叨叨地没完没了，所以就用音色浑厚的大管，徐缓地吹奏出较长的叙事音调。

表示大灰狼的主题音乐：大灰狼是凶残可恶的，表达它的音乐是用三只圆号吹奏出来的，从音色、音量和音调上，都有一种阴暗的感觉。

表示猎人开枪的主题音乐：定音鼓急速密集的滚奏，表达猎人从树林一边走出，一边开枪。

图 4-81

谢尔盖·普罗科菲耶夫（1891—1953 年，图 4-81）是苏联作曲家、钢琴家、指挥家及人民艺术家。他的创作是 20 世纪音乐文化的杰作，他那种特殊的音乐思维，新的别具一格的旋律、和声、节奏和配器，在音乐方面开辟了一条崭新的道路，并且对许多作曲家产生了巨大的影响。普罗科菲耶夫的作品力图表现出形象鲜明的俄罗斯民族风格，又表现出对 18 世纪古典作曲家的偏爱，有时也反映出现代主义倾向。他的作品具有青春的活力、热情、乐观、清晰而富有魅力。其代表作有：《D 大调第一古典交响曲》、第五交响曲、第二小提琴协奏曲、芭蕾舞剧《罗密欧与朱丽叶》《灰姑娘》等。

第五章　中国民间戏曲

第一节　中国民间戏曲发展概述

　　中国戏曲艺术丰富多彩，经历了悠久的历史演变，发展到今天已成为中国音乐文化的瑰宝。下面我们将从历史角度出发来简述中国民间戏曲的发展历程。

　　我国的戏曲艺术作为一种综合性艺术体裁，可追溯到先秦时代的歌舞乐于一体的乐舞以及古代滑稽戏里的杂耍艺人——俳优。

　　到了汉代，除俳优（图5-1）以外，出现了散乐百戏与角抵戏（图5-2）。代表性的角抵戏有《东海黄公》和歌舞《总会仙倡》，这些戏曲开始有了简单的故事情节表演，可称为中国戏曲艺术的萌芽。

图 5-1　四川出土的东汉俳优　　　　图 5-2　河南密县打虎亭东汉墓室壁画《角抵戏图》

　　隋唐时期，戏曲艺术得到了长足的发展，一方面，具有一定故事情节的歌舞得到了进一步的发展，先后出现了如《代面》《拨头》《踏摇娘》（图5-3）等优秀歌舞；另一方面，继承着古代俳优传统的《参军戏》（图5-4）逐步形成并得到了发展，加之音乐艺术的多方面的积累，中国戏曲艺术的形成已经具备了成熟的条件。

　　宋代是我国戏曲艺术发展的重要时期。《宋元戏曲考》中曾说道："至宋金二代，而始有纯粹演故事之剧；故虽谓真正之戏剧起于宋代，无不可也。"由此，我们得知宋代已形成了中国的戏曲。宋代的戏曲主要包括杂剧和南戏两大剧种。根据20世纪末所发现的《永乐

图 5-3　唐代歌舞《踏摇娘》

图 5-4　唐代乐舞俑《参军戏》

大典》中的三种戏文及其他史料，很多学者认为我国戏曲艺术的确立是始于 12 世纪南宋时期在浙江永嘉即现在的温州兴起的南戏（图 5-5），南戏因其产生地又称为永嘉杂剧。南戏又称戏文，是南曲戏文的简称，它是在南方民间歌舞小戏的基础上发展起来的，之后又吸收其他音乐形式，逐渐趋于成熟。明代徐渭的《南词叙录》是我国第一部研究南戏的著作。南戏的音乐主要来自南方的民歌和曲子的曲调，其在表演形式上比较灵活自由，采用了独唱、对唱、合唱等多种形式。

　　实际上在南戏出现之前，10 世纪的北宋时代的北方已经有杂剧的形式出现，到了宋金南北对峙时期在北方称为院本。尽管宋代杂剧的剧本已失传，但从现存的杂剧段数、名目以及其他史料来看，宋杂剧（图 5-6）主要包括三个部分：首先演一段小歌舞，称为"艳段"；然后演正杂剧；最后演滑稽性质的散段。其中正杂剧可能为较为复杂的故事情节的表演。宋杂剧的表演已具有末泥、装旦、副净、副末、装孤五种角色，其音乐部分常常采用唐宋的歌舞大曲。

图 5-5 南戏场景图

图 5-6 宋杂剧

宋代的杂剧与南戏，虽然形式简短，但对以后元代杂剧及其元明时期传奇的发展起到了重要的作用。

元代是杂剧的繁荣时期，元杂剧在继承宋金时期杂剧的传统的同时，进一步吸收了其他的音乐形式的成果，使我国戏曲艺术得到了重大的发展。它的形成奠定了我国戏曲艺术的基本特征与规模。元杂剧有着其特殊的结构，它通常是一剧分四折，前面有一个楔子。每一折用一个套数，每个套数由同一宫调的若干曲牌组成。其表演形式由曲、宾白、科三者所组成。曲是歌唱部分，也是整个杂剧的中心环节；宾白是语言部分，用以烘托舞台气氛；科是科范或科泛的简称，是杂剧中的做工部分即关于动作、表情或其他方面的舞台提示。元杂剧的音乐多采用北方的曲调，因此也被称为北曲杂剧。元代出现了许多杰出的杂

剧艺术作家及其优秀杂剧作品，比较具有代表性的包括关汉卿的《窦娥冤》、王实甫的《西厢记》、马致远的《汉宫秋》、白朴的《梧桐雨》等。

随着元代杂剧的日趋衰落，原来在元代流行的一种地方性戏曲南戏逐渐赢得了观众，取代了元杂剧，而发展成一种风靡南北方的戏曲剧种。在南戏的基础上，吸收了元杂剧的优秀成果，逐渐发展成为明代的传奇。与元杂剧相比，传奇的结构较长，演出形式较为灵活，比较能适应戏剧情节发展的需求。明代戏曲的一个重要特色在于多种戏曲腔调的兴起。明代已形成了后世所谓的四大声腔即海盐腔、余姚腔、弋阳腔、昆山腔，除此之外还包括杭州腔、青阳腔等。四大声腔之中以海盐腔出现的最早，影响也最大。海盐腔产生于浙江海盐，其音乐风格较为幽静、文静，演唱和说白多用官话，演出时常以锣、鼓、拍板伴奏。海盐腔后被昆山腔所代替；余姚腔源于浙江余姚一带，余姚腔形成于元末明初，明代中叶曾风靡一时，后来逐渐没落，关于其史料记载较少，面貌特征也不太清楚；弋阳腔产生于江西弋阳一带，也叫弋腔，其音乐风格粗犷豪放，演唱形式为一人演唱，众人帮腔，采用打击乐器伴奏，具有浓厚的乡土气息，至清代，弋阳腔也开始衰落，以至于绝迹。昆山腔又称昆腔、昆曲，因元末居于昆山附近的顾坚创世而得名。昆山腔是明代戏曲腔调中成就最高、影响最广的一种。明代的魏良辅等一批戏曲音乐家对昆山腔在唱腔上做了进一步的加工提高，又吸收了其他腔调的音乐成分，使昆山腔的传播迅速发展，改革后的昆山腔，曲调细腻婉转、轻柔舒缓，人称水磨调，常采用弦索、箫管、鼓板来伴奏。至清代中叶，昆山腔才趋向衰落，其主导地位逐渐被清代兴起的梆子腔、皮黄腔所取代。

今天我们所看到的昆曲源于明代，如《牡丹亭》（图 5-7）。

图 5-7　实景园林版《牡丹亭》海报

自清代康熙末年至道光末年的一百多年间里，我国地方民间戏曲蓬勃发展（图 5-8），人们称为乱弹时期。乱弹泛指当时兴起的各类地方声腔剧种。这些地方声腔包括梆子腔、乱弹腔、秦腔、二黄腔、柳子腔、弦索腔等，至 18 世纪出现了以昆曲为称的雅部和以昆曲之外的各种乱弹诸腔的花部。乾隆年间昆曲衰落，雅部消失。嘉庆年间，形成了南昆、北弋、东柳、西梆四大声腔即苏州的昆曲、河北的高腔、山东的柳子戏、山西陕西的梆子腔。道光年间形成了以西皮、二黄为主的皮黄腔。以上五大声腔中数梆子腔、皮黄腔最为

发达。梆子腔又名秦腔，也叫乱弹，因最早使用枣木梆子击节伴奏而得名。梆子腔是戏曲音乐板腔体中的首创剧种，板腔体即戏曲音乐中板式变化的结构方法。梆子腔采用梆子击节伴奏，主弦乐器为板胡，体现了梆子腔粗犷激昂的音乐风格；皮黄腔是西皮与二黄结合的产物。西皮源于秦腔，与湖北当地民间曲调相结合逐渐演变而来，因湖北人称唱词为皮，故称源自陕西的腔调为西皮。二黄是徽调的主要腔调，两者经过长期的演变结合形成了皮黄腔。皮黄腔的音乐风格因西皮与二黄板式类别不同而表达也不同。西皮高亢活泼、二黄缓慢稳重，两者形成鲜明的对比，其主要伴奏乐器为胡琴。皮黄腔在我国戏曲史上影响极大。1790 年乾隆 80 寿辰，来自安徽当地的三庆、四喜、春台、和春四大徽班进京（图 5-9），使皮黄腔风靡北京，为清末京剧（图 5-10）的形成奠定了基础。

图 5-8 清代地方戏曲演出盛况

图 5-9 四大徽班进京演出场景

　　清代中叶以后，除以上重要的戏曲腔调，许多民间小戏也不断成长发展起来，较早的有柳子腔和滩簧，以及各地的花鼓戏等，这些民间小戏的内容多为民间传说故事，音乐也较为简单纯朴，它们以亲切的生活气息深受老百姓的喜爱。

图 5-10　清代名画《同光十三绝》(京剧名伶色彩图，为晚清民间画师沈蓉圃绘制)

第二节　中国民间戏曲音乐的构成及特点

中国民间戏曲中，戏曲二字中的"戏"指的是具有复杂情节的故事，"曲"指的是便于叙事的音乐结构与曲调，两者构成了中国戏曲中不可或缺的重要元素。中国的戏曲是一种综合性的艺术形式，它与剧本、表演、舞台美术等艺术手段相结合，集中地表现了戏剧内容，而且是区别不同剧种的主要标志。

戏曲音乐主要包括声乐部分、器乐部分以及开场、过场的音乐三部分。

一、声乐部分

声乐部分主要包括唱腔和念白，其中唱腔在戏曲音乐中占有主要地位。唱腔是戏曲音乐表达人物思想感情、刻画人物性格的主要手段，唱腔的组织与安排影响着全局音乐的结构、布局及其统一性，其主要演唱形式为演员在舞台上独唱，独唱主要运用戏曲唱腔来刻画剧中人物的性格以及内心复杂多变的思想感情。如京剧《捉放曹》里"行路"一场中陈宫所唱的一段"西皮慢板"，表现了陈宫在那种情况下的惊讶、悔恨和无可奈何的心情，深刻地刻画了陈宫这个人物的性格。除独唱外，戏曲音乐声乐部分还常常采用对口、齐唱和帮腔等演唱方式，对唱的形式在传统戏曲中常常被用来表现较为活泼的对话或激烈的争辩等，极具戏剧效果。帮腔是演员唱腔的一个重要组成部分，它的唱词多为演员本身的唱词，往往在戏曲音乐结构中起着特殊的作用，增强喜剧的情绪气氛。我国戏曲的剧中唱腔大都因其角色分类而被划分为不同音乐特点的唱腔类型。按角色的性别划分，可分为代表男性角色的生腔(图 5-11)和代表女性角色的旦腔(图 5-12)两大类。按角色的不同年龄、性格、身份又可继续划分，如生腔下有小生腔、老生腔等，旦腔有青衣腔、花旦腔、老旦腔等。

我国戏曲唱腔的结构形式主要有曲牌体和板腔体两种。曲牌体又称曲牌连缀体或联曲体，是以曲牌为基本结构单位，将若干支不同的曲牌连缀成套，构成一出戏或一折戏的音乐；板腔体又称板式变化体，它是将对称的上下句作为唱腔的基本单位，在此基础上，按照一定的变体原则，演变不同速度快慢的板式，通过各种不同板式的转换构成一场戏或整出戏的音乐。戏曲演出场景如图 5-13 所示。

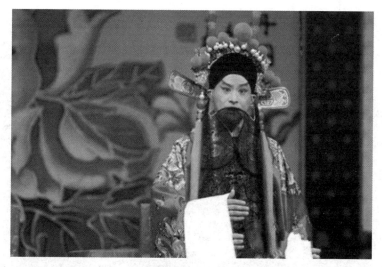

图 5-11　生腔

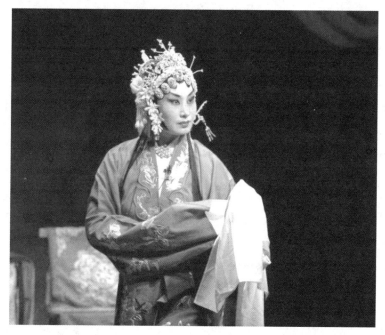

图 5-12　旦腔

　　念白则包括各种韵白和口白。念白同样对我国戏曲音乐的发展起着重大的作用，戏曲中的念白大部分是经过艺术加工的语言，往往是有节奏、有韵律且接近音乐的腔调，具有一定的音乐表现性。念白中的念主要是指念引子和念诗，一般采用略带旋律性的吟诵腔调；念白中的白主要是指韵白和口白。韵白主要是戏曲音乐中老生、青衣等角色所用，在节奏和韵律上进行艺术上的加工，以区别日常语言。口白也称土白，主要用于戏曲音乐中花旦和丑角等角色，多接近日常生活语言。大部分地方剧念白都采用当地方言。

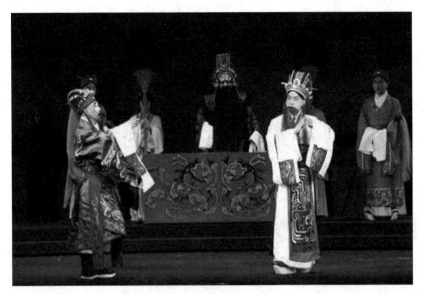

图 5-13　戏曲演出场景

二、器乐部分

　　器乐部分是戏曲音乐的一个重要组成部分。器乐除了作为唱腔的伴奏之外，还用以配合舞台的动作和戏剧情节的发展，对于调节舞台节奏，渲染故事情节有着十分重要的作用。戏曲音乐的器乐部分分为文场和武场。文场（图 5-14）通常指管弦乐器，主要包括拉弦乐器中的京胡、二胡、板胡等，弹拨乐器中的三弦、月琴、琵琶、扬琴等以及吹管乐器中的笛、箫等；武场（图 5-15）通常指打击乐器，包括不同类型的锣、钹、鼓、板等乐器。文场、武场在戏曲音乐中的任务各不相同，文场主要是负责唱腔的伴奏和过场音乐的演奏；武场主要是通过打击乐器的节奏、音色等来配合剧中人物的一举一动、表现人物的情绪、烘托舞台气氛，并使唱、念、做、打有机统一起来。文场、武场两者相互配合，互相穿插，共同促进着戏曲的统一性与完整性。

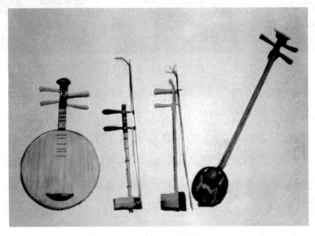

图 5-14　文场乐器

图 5-15　武场乐器

三、开场、过场的音乐

戏曲音乐中的开场、过场音乐主要是配合戏曲开始及其剧中舞台气氛的音乐，过场音乐常采用各种器乐曲牌和串子。

第三节　丰富多彩的中国民间戏曲音乐及经典戏曲剧种欣赏

一、丰富多彩的中国民间戏曲音乐

我国的戏曲音乐经过漫长的历史演变，发展到今天，异常丰富多彩，成为我国民族音乐文化的重要组成部分。民间戏曲音乐的丰富多彩性主要表现在我国戏曲种类的多样性、戏曲唱腔的多样性以及戏曲形式的多样性。

我国丰富多彩的戏曲剧中，历史悠久、发展较高的剧种大都是明清以来的重要声腔。明代四大声腔指的是海盐腔、弋阳腔、余姚腔、昆山腔，从某种意义上讲它们是当时的剧种。到了清代，影响较大的四大声腔成为南昆、北弋、东柳、西梆，即昆山腔、河北高腔柳子腔、梆子腔。近代以来，我国戏曲研究工作者将对近代有广泛影响的昆腔、弋阳腔、梆子腔、皮黄腔称为民间四大声腔。下面，我们就近代以来对我国戏曲产生重大影响的民间四大声腔及在其基础上形成的剧种作简要概述。

▶ 1. 昆腔

昆腔原名为昆山腔，最初是江苏昆山一带民间流行的南戏清唱腔调。嘉庆年间，戏曲音乐家魏良辅以昆山腔为基础，吸收海盐、弋阳等腔调的音乐和北曲唱法，与其他艺术家共同研究，改革了昆腔（图 5-16）。改革后的昆腔，曲调婉转细腻，擅长抒情，人称水磨调。数百年来，昆腔对许多地方剧种产生了重大影响。有的和当地语言、音乐结合，成为地方化的昆腔，如北方的北昆、京昆，南方的苏昆、湘昆、川昆等。清代以

后，昆腔逐渐走向没落，但在川剧、湘剧、赣剧、晋剧等剧种中仍保留着昆腔的剧目与曲牌。

图 5-16 昆曲《桃花扇》剧照

▶ 2. 弋阳腔

弋阳腔又名高腔，元末出现在江西弋阳一带，至明初嘉靖年间已流传至安徽、湖南、福建、广东、贵州等地，弋阳腔一直保持着民间艺术的传统，善于吸取各地民间音乐的精华，并与地方民间音乐相结合，形成多个新的剧种，或被当地剧种吸收，成为其他唱腔的腔调，如北京的京腔、河北的高阳高腔、山西的青戏、四川的川剧高腔、江西的赣剧（图 5-17）、浙江的婺剧等剧种中的主腔。

图 5-17 江西赣剧《游园惊梦》演出剧照

▶ 3. 梆子腔

梆子腔源于陕西、山西一带，又称秦腔、乱弹，因其使用打击乐器梆子而得名。据史料记载，明代后期已有西秦腔，清朝康熙年间以来，秦腔广泛流传，与各地的民间艺术相结合，逐步形成地方性梆子剧种，主要包括陕西的秦腔、同州梆子，山西的晋剧、蒲州梆子、中路梆子，山东的高调梆子、莱芜梆子、章丘梆子，河北的河北梆子、老调梆子，以及河南的豫剧（图 5-18）等。

图 5-18　豫剧《程婴救孤》剧照

▶ 4. 皮黄腔

皮黄腔是西皮腔和二黄腔的合称。西皮、二黄合为一个声腔始于湖北的汉调。西皮起源于秦腔，二黄是由吹腔、高拨子演变而成。清初，西皮属于汉调的主要腔调，二黄属于徽剧的主要腔调，以后随徽汉合流演变成京剧在各地流传。西皮与二黄因其板式类别的不同而以不同板式变化表达各种感情。西皮多刚劲有力，具有高亢跳跃、轻松活泼的特点。二黄则流畅平和，具有低回婉转、端庄凝重的特点。凡是以演唱西皮、二黄两种唱腔为主的戏曲剧种都属于皮黄腔系统。比较具有典型意义的就是京剧（图 5-19），除京剧外还有汉剧、徽剧、湘剧、桂剧、粤剧、赣剧、山西汉调二黄等。

除以上四大声腔以及在其基础上形成的剧种外，我国还存在直接从各地民间音乐基础上形成的剧种。这类剧种有的是从本地民歌和清唱小曲基础上发展起来的，如越剧、扬剧、沪剧等剧种；有的是由民间歌舞向戏曲发展起来的，如南方各省的采茶戏、花鼓戏、花灯戏，以及北方的秧歌戏、二人转、二人台等；还有少数和宗教歌舞有关的剧种，如傩戏、端公戏等；还有由说唱音乐的彩唱而转变为戏曲的，如河南的曲子剧、山东吕剧等。

另外，我国少数民族的戏曲剧种也十分丰富多彩，如历史十分悠久的藏戏、侗戏、壮戏等。

图 5-19　京剧《霸王别姬》剧照

二、经典戏曲剧种赏析

(一) 京剧

京剧又名京戏，被称为我国的国粹艺术。京剧的声腔属于四大声腔中的皮黄腔，同时也是皮黄系统中流传最广、最有影响力的一个剧种，因此有时皮黄的称谓专指京剧。

▶ 1. 京剧的行当

京剧的行当指的是京剧中角色的分类，主要是根据剧中人物的性别、年龄、身份、地位等划分，主要分为生、旦、净、丑四大类（图 5-20）。

生行，即京剧中扮演男性角色的一种行当，主要包括老生、小生、武生、红生、娃娃生等。

旦行，即京剧中扮演女性角色的一种行当，依据其不同年龄、性格、身份可分为青衣、花旦、武旦、老旦、彩旦等。

净行，又名花面，俗称花脸，一般都是男性角色。净行可分为武净、二花脸、铜锤花脸、架子花脸。

丑行，因其角色在鼻梁上抹一小块白粉又称小花脸、三花脸，一般都扮演喜剧角色。丑行包括文丑、武丑。

▶ 2. 京剧的伴奏乐器

京剧的伴奏乐器主要分管弦乐器和打击乐器两部分。常用的管弦乐

微课视频 5-1
京剧（一）

微课视频 5-2
京剧（二）

微课视频 5-3
京剧（三）

图 5-20　京剧中的生、旦、净、丑四大行当

器包括京胡、二胡、月琴、弦子、唢呐、海笛等(图 5-21)；常用的打击乐器包括板、单皮鼓、堂鼓、大锣、小锣、梆子、云锣等(图 5-22)。

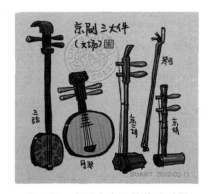

图 5-21　京剧中常用的管弦乐器

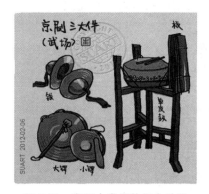

图 5-22　京剧中常用的打击乐器

▶ 3. 京剧的主要流派

京剧的流派较多，依其角色不同各有其流派，对现代影响较大的有："生"行有"南麒北马"，南麒指周信芳，北马指马连良；"旦"行有梅、程、尚、荀，即梅兰芳、程砚秋、尚小云、荀慧云；"净"行有郝寿辰、侯喜瑞。其中，梅兰芳、尚小云、程砚秋、荀慧生四人被誉为京剧四大名旦。

▶ 4. 京剧的脸谱

京剧脸谱是中国京剧所独有的。它通过夸张的色彩和图形，表现出人物的不同性格和品质。

京剧的脸谱颜色主要有：红色、紫色、黄色、绿色、蓝色、黑色、白色、粉红色、灰色等。不同颜色所表示的人物的性格不同(图 5-23)。

红脸一般表现忠勇侠义的人物性格；黑脸一般表现直爽刚毅，勇猛而智慧的人物性格；白脸一般表现阴险奸诈，刚愎自用的人物性格；蓝脸一般表现刚强，骁勇，有心计的人物性格；黄脸一般表现勇猛而暴躁的人物性格；绿脸一般表现侠骨义肠、性格暴躁的人物性格；粉红脸一般表现年迈气衰，德高望重的忠勇老将；金银脸一般用于神、佛、鬼怪，象征虚幻之感。

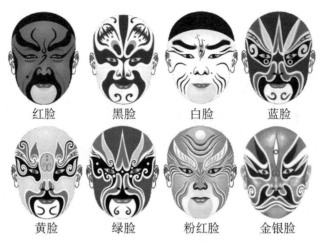

图 5-23　京剧的脸谱

京剧脸谱图案描画如图 5-24 所示。

 整脸：一种颜色为主色，以夸张肤色，再勾画出眉眼鼻口和细致的面部肌肉纹细。

 神仙脸：由"整脸""三块瓦脸"发展而来，都用来表现神、佛的面貌，构图取法佛像。

 十字门脸：由"三块瓦脸"发展出来，特点是将三色缩小为一个条色，从月亮门一直勾到鼻头以下，用这个色条象征人物性格。

 六分脸：特点是将脑门的主色缩为一个色条，夸大眉形，白眉形占十分之四，主色占十分之六。

 小妖脸："小妖脸"表现的是神话戏中的天将小妖等角色。这种脸谱又名"随意脸"。

 僧脸：又名"和尚脸"。特征是腰子眼窝、花鼻窝、花嘴岔，脑门勾一个舍利珠圆光或九个点，表示佛门受戒。

 丑角脸：又名"三花脸"或"小花脸"，特点是在鼻梁中心抹一个白色"豆腐块"，用漫画手法表现人物的喜剧特征。

 元宝脸：脸门和脸膛的色彩不一，形如元宝，故称"元宝脸"。

 三块瓦脸：又称"三块瓦脸"，在整脸的基础上进一步夸张眉、眼、鼻的勾画，用线条勾出两条上眉，一块鼻窝，所以勾称"三块瓦脸"。

 太监脸：专用来表现擅权害人的宦官，色彩只有红白两种，夸张太监的特点；脑门勾个圆光，以示其阉割净身，自诩为佛门弟子。

 歪脸：主要用来夸张帮凶打手们的五官不正、相貌丑陋，特点是勾法不对称，给人以歪斜之感。

 象形脸：一般用于神话戏，构图和色彩均从每个精灵神怪的形象特征出发，无固定画法。

图 5-24　京剧脸谱

名段赏析

《海岛冰轮初转腾》（片段）

1=C或#C

【四平调】　　　　　　　　　　　　　　　梅兰芳演唱

　　　　　　　　　　　　　中慢

[大锣帽儿头] 艹 哆哟.(3 —— 3 5 6 ∨ 4/4 2 5 5 2.3 5 2 3 2 3 5 3 2 3 5 3 2 3 |

107 7 6 5 6 12 3 2 5 2 5 3 2 3 1 6 2 3 2 7 6 | 56.6 5 3 5 0 6 7 6 2 3 6 5 6 1 |

$$\overbrace{2316}\ \overbrace{2354}\ \overset{\lor}{3}\overbrace{6.5}\ \overbrace{352376}\ |\ \overset{\lor}{5}\overbrace{4.6}\ \overbrace{3643}\ \overbrace{2321}\ \overbrace{6563276}\ |$$

$$\overbrace{5761}\ \overbrace{2.352}\ \overbrace{36.5}\ \overbrace{32376}\ |\ \overbrace{5356}\ \overbrace{12376}\ \overbrace{5.643}\ \overbrace{234235}\ |$$

渐慢

$$\overbrace{123765 6}\ \overbrace{12325}\ \overbrace{25323}\ \overbrace{1623276}\ |\ \overbrace{56.6}\ \overbrace{535}\ \overbrace{57 7}\overbrace{6.656})\ |$$

$$\dfrac{2}{4}\ \overbrace{1.2}\ \overbrace{765}\ |\ \overbrace{506.1}\ \overbrace{2365}\ |\ \overbrace{3.12}\ |\ 2(\overbrace{356}\ \overbrace{3216}\ |\ \overbrace{2332}\overset{\lor}{7}\ \overbrace{6.123}\ |$$

海　　　　　　　　　岛

$$255)\ \overbrace{212}(\overbrace{343}\ |\ \overbrace{25})3\ \overbrace{3.565}\ |\ \overbrace{1.2}\ \overbrace{765}(3\ |\ \overbrace{57})\ \overbrace{6.1}\ \overbrace{2365}\ |\ \overbrace{6.561}\overset{\lor}{2}\ |$$

冰　轮　　　　　初　　　　转　　　腾,

$$\overset{\lor}{2}\overbrace{323}\overset{\natural}{3}\ |\ \overbrace{203.5}\ \overbrace{3217}\ |\ \overbrace{6.(16)}5\ \overbrace{621}\ |\ 1(\overbrace{62376}\ \overbrace{56567656}\ |\ \overbrace{12361})\ \overbrace{212}(\overbrace{343}$$

见　　　　　五　兔(哇),　　　　　　　玉兔

　　《海岛冰轮初转腾》片段选自京剧《贵妃醉酒》(图 5-25)。京剧《贵妃醉酒》的剧情讲的是唐玄宗的妃子杨贵妃。一日，唐玄宗约杨贵妃在百花亭赏花，结果却去了西宫的梅妃处。杨贵妃在百花亭久等仍不见唐玄宗，于是便自怨自艾，便独自饮酒，却不觉间沉醉……

　　《海岛冰轮初转腾》所唱的便是杨贵妃当时的抑郁心情。"海岛冰轮初转腾，见玉兔，玉兔又早东升。那冰轮离海岛，乾坤分外明，皓月当空，恰便似嫦娥离月宫，奴似嫦娥离月宫，好一似嫦娥下九重，清清冷落在广寒宫，啊，在广寒宫。"由歌词，我们便可理解杨贵妃的心情。

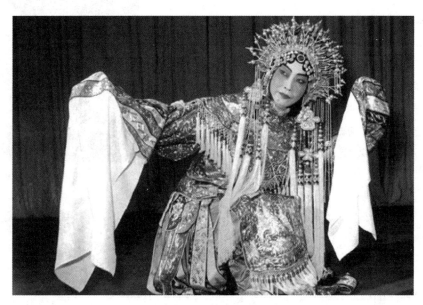

图 5-25　《贵妃醉酒》剧照

京剧大师梅兰芳对这出戏的精彩演绎一直被后人视为经典。梅兰芳把剧中杨贵妃演绎得既美艳又娇柔，仪表端庄，却又十分唯美，惟妙惟肖地刻画了杨贵妃的心情。

梅兰芳（1894—1961 年），名澜，又名鹤鸣，字畹华，艺名兰芳，祖籍江苏泰州，是我国著名的京剧表演艺术大师。

梅兰芳于 1894 年 10 月 22 日出生在北京的一个梨园世家，10 岁开始登台演出，之后便开始了其近半个世纪的舞台生涯，创造了众多经典的戏曲艺术形象，发展和提高了京剧旦角的演唱和表演艺术，并形成一个具有独特风格的艺术流派，世称"梅派"，对我国戏曲艺术的发展起到了十分重要的作用。

梅兰芳的代表作有《霸王别姬》《贵妃醉酒》《嫦娥奔月》《凤还巢》《穆桂英挂帅》等。

《苏三离了洪洞县》

《苏三离了洪洞县》选自京剧《苏三起解》。《苏三起解》（图 5-26、图 5-27）通过描写苏三的悲惨遭遇，反映了当时黑暗的社会生活和妇女的低下地位。

苏三五岁时父母双亡，后被拐卖到南京苏淮妓院，遂改姓为苏，"玉堂春"是她的花名。苏三天生丽质，聪慧好学，琴棋书画样样精通。官宦子弟王景隆与苏三相遇，一见钟情，过往甚密，并立下山盟海誓。而不到一年，王景隆床头金尽，被老鸨赶了出门。苏三要王景隆发奋上进，誓言不再从人。王景隆发奋读书，二次进京应试，考中第八名进士。老鸨偷偷以一千二百两银子为身价把苏三卖给山西马贩子沈洪为妾。沈洪长期经商在外，其妻皮氏与邻里赵昂私通，俩人合谋毒死沈洪，诬陷苏三，并以一千两银子行贿知县。苏三被判死刑，禁于死牢之中。适值王景隆出任山西巡按，得知苏三已犯死罪，便密访洪洞县，探知苏三冤情，即令火速押解苏三案全部人员到太原。王景隆为避嫌疑，遂托刘推官代为审理。刘氏公正判决，苏三奇冤得以昭雪，真正的罪犯得以伏法，贪官知县被撤职查办，苏三和王景隆终成眷属。

《苏三离了洪洞县》这段西皮流水，节奏鲜明，唱腔简洁明快，流畅自然，作为京剧艺术的经典唱段广为流传。

图 5-26 《苏三起解》剧照一

图 5-27 《苏三起解》剧照二

苏三离了洪洞县

京剧《苏三起解》选段

1=E

【西皮流水】

京剧唱段108首

$(\underset{\cdot}{6} \mid \underset{\cdot}{6} \mid 5 \cdot \underline{5} \mid 5 5 \mid 3 6 \mid 5 \dot{1} \mid 3 2 \mid 1 \underline{2 1}) \mid \dot{2}$

苏

三离了洪洞县将身来在大街前未曾开言我心好惨，过往的君子听我言哪一位去往南京转，与我那三郎把信转就说苏三把命丧来生变犬马我当报还。

（二）昆曲

昆曲又称昆腔，是一种戏曲声腔，昆曲产生于元末明初，由居住于昆山附近的顾坚创始而得名。昆曲是南曲与当地民间音乐相结合逐渐演变而来。明代嘉靖、隆庆年间，魏良辅在谢林泉等民间艺术家的相助下，对昆山腔的唱腔进行加工提高，并吸收海盐、弋阳等腔调的音乐成分，使其变得细腻婉转、流利悠远，人称为水磨调。昆曲的黄金时代产生于明代嘉靖、隆庆年间至清代乾隆年间，著名的昆曲著作有明代汤显祖的《牡丹亭》、高濂的《玉簪记》，清代洪昇的《长生殿》、孔尚任的《桃花扇》等。

昆曲拥有独特的声腔系统，发音吐字讲究四声，严守格律、板眼，唱腔圆润柔美、悠扬舒缓。采用曲牌体曲调，常以吹管乐器曲笛为主要伴奏乐器，辅以笙、箫、唢呐、三弦、琵琶等乐器。

名段赏析

昆曲《牡丹亭·游园》选段

姹紫嫣红

南仙吕 【皂罗袍】

（杜）（原来）姹紫嫣红开遍，

似这般（都）付与　断井　颓　垣。良辰

美　景　奈何　天，（便）赏　心　乐　事

谁　家　院？（合唱）朝　飞　暮　卷，　云　霞　翠

轩，　雨　丝　风　片，　烟　波　画

船，（锦）屏　人　忒　看　（的　这）韶　光　贱。

（杜唱）　南仙吕入双调【好姐姐】

（遍）青　山　啼红（了）杜　鹃，　（那）荼

蘼　外　烟　丝　醉　软。（那）牡　丹

虽　好，（它）春　归　怎　占　（的）　先！闲　凝

眄，　（听）生　生　燕　语　明　如

翦，（呖）呖　呖　呖莺　声　溜　的　圆

　　《姹紫嫣红》片段选自昆曲《牡丹亭·游园》（图5-28）。《牡丹亭》是明代著名剧作家汤显祖所作，全剧共55出。《牡丹亭》又称《还魂记》，其剧情大意为：南宋福建南安郡太守的女儿杜丽娘在侍女春香的怂恿下游园解闷，困乏后于梦中遇到书生柳梦梅，之后便为相思而苦，以致伤情而死。三年后柳梦梅赴临安赶考，途经杜丽娘埋葬的地方，看到杜丽娘的自画像，便产生了爱慕之情，杜丽娘的鬼魂便与柳梦梅来相会，因而得到重生，二人结为夫妇。故事以团圆的结局结束，热情地歌颂了杜丽娘为争取爱情自由的斗争精神，反映了时代的进步。

图 5-28　《牡丹亭》海报

　　《姹紫嫣红》(图 5-29)选自《牡丹亭》的第十出《惊梦》，主要描写了剧中女主人公杜丽娘在侍女陪同下游览后花园时，发现园内万紫千红之美景只能与破井断墙相伴，却无人欣赏，良辰美景空自流逝，感到惊异和惋惜，抒发了对美好青春被禁锢、被扼杀的叹息以及对封建礼教束缚的不满。

图 5-29　《姹紫嫣红》剧照

　　张娴(1915—2006 年)，我国著名的昆曲表演艺术家。张娴早期学习京剧，后学习昆曲，师从于王传淞，其表演精髓细致，塑造了《长生殿》中的杨贵妃，《西厢记》中的崔莺莺、红娘，《牡丹亭》中的杜丽娘等艺术形象，深得观众喜爱。后从事教学，为我国昆曲艺术培养了许多优秀的人才。2002 年，张娴荣获了文化部、联合国教科文组织共同颁发的"昆曲艺术事业特殊贡献奖"。

（三）赣剧

赣剧是江西省较具代表性的地方剧种，其历史最早可以追溯到明代产生于江西的弋阳腔，后来融合昆曲、乱弹腔等腔调并与当地民间音乐相结合逐步形成。赣剧的前身饶河班和广信班，都以演唱乱弹腔为主。其中，饶河班以景德镇、波阳、乐平为中心，保存了部分的高腔剧目，艺术风格也比较古朴、粗犷；广信班则是以贵溪、玉山为中心，没有高腔，它的乱弹唱腔则相对较为婉转流利，旧时也统一称作"江西班"。饶河班、信河班两大流派于1950年相合，随后进入了省会南昌，1953年正式成立江西省赣剧团，弋阳腔才开始更名为赣剧。2006年5月20日，弋阳腔经国务院批准列入第一批国家级非物质文化遗产名录。

因赣剧最早起源于赣东北地区的农村地区，所以赣剧的舞台艺术的风格较为古朴厚实、亲切逼真，表演富有生活情趣，较为夸张、强烈、凝练、细致。

近代赣剧的角色行当全面地继承了明代弋阳腔三生、三旦、三花三行九脚的传统。即正生、上生、老生、王旦、小旦、老旦、大花、二花、三花。

赣剧的所用乐器的伴奏常为管弦伴奏，又根据剧目不同分别定出托唱乐器和帮腔乐器，主要采用的乐器包括箫、笛、琵琶、二胡等。

名曲赏析

《珍珠记》

赣剧《珍珠记》（图5-30），原名为明代传奇《高文举珍珠记》，原为一出弋阳腔剧本，后改编为赣剧，其剧情为：书生高文举没有能力偿官债，富翁王百万愿意代为其缴纳官债，并将女儿王金真许配给他。高文举后来中了状元，朝廷的温丞相逼他入赘为婿。王金真进京寻找其夫高文举，被温氏一家剪发剥鞋，并让她在相府浇花扫地，幸亏得到老仆帮助，才与高文举相会。高文举不敢挺身抗争，于是王金真越墙赴开封府告状，包拯审明，并判王金真、温家女儿两女共同侍奉高文举。

图 5-30 《珍珠记》剧照

潘凤霞，生于1933年，原名王凤香，江西玉山人。赣剧女演员，赣剧旦角表演艺术家。她出身艺人家庭，11岁学艺，先后拜潘金晋、杨桂仙、朱寿山为师。新中国成立后，历任上饶地区赣剧团演员，江西省赣剧团团长，江西省赣剧院副院长。潘凤霞的戏路较宽，除演闺门旦、泼辣旦、小旦外，偶尔也串演老生、小生、彩旦。唱腔圆润甜脆，喷口有力，善于抒发人物内心感情。她还注意吸收借鉴其他剧种，融会于赣剧的表演艺术中，代表剧目有《僧尼会》《孟姜女》《白蛇传》《江姐》《祥林嫂》等。所演弋阳腔《珍珠记》《还魂记》曾搬上银幕拍成戏曲片。

（四）川剧

川剧是中国古老戏曲剧种之一，川剧最早可追溯到明清四大声腔形成之后，随着其进入四川地带，与当地的文化相结合，吸收四川当地民间音乐加之四川灯戏，采用四川锣鼓伴奏，并采用四川方言演唱，成为具有浓郁四川地方特色的川剧。川剧由昆曲、高腔、胡琴、弹戏、灯调五种声腔组成。另外，川剧中的川剧脸谱是川剧表演艺术中重要的组成部分，是历代川剧艺人共同创造并传承下来的艺术瑰宝。

川剧中最具特色的是高腔，高腔由弋阳腔演变而来，它保留了弋阳腔不用丝竹，仅用打击乐伴奏和采取人声帮腔的特点，唱、帮、打相结合，具有独特的表现力。

川剧的行当主要分为小生、旦角、生角、花脸、丑角5个行当，以文生、小丑、旦角的表演最具特色，在戏剧表现手法、表演技法方面多有卓越创造，能充分体现中国戏曲虚实相生、遗形写意的美学特色。

川剧的主要伴奏乐器是川剧锣鼓，川剧锣鼓中使用的乐器约有二十多种，其中包括被称为"五方"的小鼓、堂鼓、大锣、大钹、小锣，有时加上弦乐器或唢呐称为六方。

名曲赏析

《焚香记》

川剧《焚香记》（图5-31）源于明代王玉峰改编的《焚香记》，是川剧高腔传统剧目。其剧情为：落魄书生王魁，病卧长街，奄奄一息。妓女敫桂英将其救回，熬汤煎药，治愈其病，并结为夫妻。大比之年，王魁赴京应试，桂英送至海神庙，二人互誓男不重婚，女不再嫁。王魁高中状元后，贪图荣华富贵，入赘相府，并修书休妻。桂英接书，悲痛欲绝。此时，院妈又逼其改嫁，佳英走投无路，乃至海神庙哭诉冤情，愤而打神后，悬梁自尽。死后，桂英鬼魂活捉王魁。

图5-31　《焚香记》剧照

周慕莲（1900—1961 年），四川成都人，著名川剧演员，工花旦、青衣兼擅鬼狐旦。他的唱腔刚劲醇厚，婉转动听；表情细腻传神，脱俗创新。他善于博采众家之长，熔铸独自的风格，人称"周派"。新中国成立后，致力于川剧改革和培养川剧青年演员。其代表作品有《情探》《打神》《评雪辨踪》《别宫出征》《断桥》《红梅阁》《荆钗记》《战洪州》等。

（五）豫剧

豫剧起源于中原（河南），是中国五大戏曲剧种之一，是中国第一大地方剧种。因其音乐伴奏用枣木梆子打拍，故早期得名"河南梆子"，因为河南简称"豫"，解放后定名为豫剧，是河南省的地方戏，至今已有二百多年的历史，2006 年被列为首批国家非物资文化遗产名录。豫剧以唱腔铿锵大气、抑扬有度、行腔酣畅、吐字清晰、韵味醇美、生动活泼、有血有肉、善于表达人物的内心情感著称，凭借其高度的艺术性而广受各界人士欢迎。

豫剧的特点：豫剧一向以唱见长，在剧情的节骨眼上都安排有大板唱腔，唱腔流畅、节奏鲜明、极具口语化，一般吐字清晰、行腔酣畅、易为听众听清，显示出特有的艺术魅力。豫剧的风格首先是富有激情奔放的阳刚之气，善于表演大气磅礴的大场面戏，具有强大的情感力度；其次是地方特色浓郁，质朴通俗、本色自然，紧贴老百姓的生活；再次是节奏鲜明强烈，矛盾冲突尖锐，故事情节有头有尾，人物性格大棱大角。

豫剧代表作《红娘》《花木兰》《穆桂英挂帅》《白蛇传》等。

名曲赏析

谁说女子不如男
豫剧《花木兰》木兰唱段

7· 0 | 2·556 | 5· 0 | 66 | 575 | 6662 | 50 | 5·25 |
地，　夜晚来纺棉，　不分昼夜辛勤把活干，　将士们

5765 | 2·4 | 50 | 6662 | ii· | 6765376 | 50 |
才能有这吃和穿。　你要不相信哪　请往这身上看，

77656 | 70 | 656#4 | 50 | 66 | 365·6 | 2·566 |
咱们的鞋和　袜，　还有衣和衫，　千针万　线可都是她们

65 45 | 5 — (666 | 5765 | 2·476 | 65· | 0076 | 553 |
边呐！

2226 | 5356 | i·2 | 3532 | i276 | 5·) 5 | 7322 | 7 — |
　　　　　　　　　　　　　　　　　　　　　有许多女英　雄，

2·476 | 50 | 25 | 63·3 | 1376 | 505 | 2·45 | 6627 |
也把功劳　建，　为国　杀敌是代代出英　贤，这女子们　哪一点儿

66 6 | 5·3 | 2626 | 655 | 5 — (2626 | 5 —) ‖
不如儿男　　　　嘿嘿！

《谁说女子不如男》唱段选自豫剧《花木兰》(图5-32)。此唱段中，花木兰摆事实、讲道理，说服了对女子有偏见、不愿打仗的刘大哥，与几位战友一同前往边关。

常香玉，1923年9月15日出生，2004年6月1日逝世。河南巩县(今河南巩义市)人。常香玉9岁随父张富仙学戏，后拜翟彦身、周海水为师并随义父姓改名为常香玉。其义父姓常，为人爽性豪放，最喜戏剧而最爱项羽之类，故易其名为常项羽，又觉此名不宜于女，故更之为香玉。玉者，高雅纯洁、坚固之意，其姓、名意义相联系，表现了她对艺术的执着追求，要艺术之花常香不败；为人处世，要有坚定的原则性，心灵纯洁，坚贞如玉。常香玉初学小生、须生、武丑，后专演旦角。常香玉10岁时登台，13岁时主演六部《西厢》，名满开封。原学豫西调，后在演出中广泛吸收豫东调等各种豫剧唱腔以及京剧、评剧、秦腔等剧种的唱腔和表演艺术，独创了常派真假混合声演唱体系，形成豫剧中的一支主要流派，因而被誉为"豫剧皇后"。

图5-32　常香玉《花木兰》剧照

第六章　中国民族器乐

第一节　民族器乐的发展概况

我国民族器乐有着悠久、深厚的历史传统。我们的祖先经过长期的创造，为我们留下了多种多样、富有特色的民族乐器和器乐演奏形式，以及大量优秀的器乐曲，并且积累了丰富的艺术经验。这些宝贵的民族器乐财富和其他民族音乐形式一样，伴随着人民的生活，真实地反映着人民的思想情感和审美情趣，在过去、现在乃至将来都是人民精神生活中不可缺少的重要组成部分。

早在原始社会，人们在劳动中就已经感受到节奏的作用，在劳动及求神祭祀等原始宗教活动中，产生了强烈的节奏律动的需要。于是，人们手中的生产工具——石块、木块和土块，以及狩猎用的角、弓、兽骨、兽皮、芦苇、竹管等，都成为敲击节奏、发出声音的最初乐器。从石器时代、铜器时代、铁器时代到养蚕缫丝的时代，生产力发展，生产技术不断进步，新工具的出现也极大地促进了乐器的产生与发展，使其经历了由不定型到定型，由不定音高到固定音高，由单音乐器到旋律乐器，由打击乐器到吹管乐器、丝弦乐器，品种越来越多样化的发展过程。

民族乐器的产生与劳动人民的生活、创造有着紧密的联系（如神话和传说、祭祀典礼、民间歌舞等）。进入阶级社会以后，乐器的制作更加精美，规模逐渐扩大。据古文记载，殷商时已有20多种乐器名称，其中主要是打击乐器和吹管乐器。《吕乐春秋·侈乐》中记载："夏桀、殷纣作为侈乐，大鼓、钟、磬、管、箫之音，以钜为美，以众为观；俶诡殊瑰，耳所未常闻，目所未常见，务以相过，不用度量。"除有单个的钟和磬外，已有三个一组的编钟和编磬，吹乐器中已有五孔的埙。

周代见于古书记载的乐器有70多种，其中包括有固定音高的打击乐器，如簧管乐器笙，弦乐器琴瑟、筝、筑等。

先秦时期，根据乐器制造的材料，把乐器归纳为八类，称为"八音"，其名为金、石、土、革、丝、木、匏、竹。金类乐器如钟、钲；石类乐器如柷、鸣球；土类乐器如埙；革类乐器如鼓；丝类乐器如琴、瑟；木类乐器如柷；匏类乐器如簧、笙；竹类乐器如箫。这一时期，各类乐器见于记载的已有100多种。

1978年，在湖北省随县的曾侯乙墓中发现了大量乐器（公元前433年，战国初期），其中有编钟64件（图6-1），分三组排列，敲击每一枚钟的不同部位，可以发出不同音高的音。其音律与C大调音阶同音列，全套编钟十二律齐备，可以在三个八度范围内构成

完整的半音阶。出土乐器向世人展示了战国初期我国的乐器制造水平和宫廷乐队的盛况。

图 6-1 曾侯乙墓出土的编钟

汉朝以后，我国逐渐与边远地区兄弟民族以及中亚、南亚各国建立了联系。在文化交往中吸收了数量不少的外来乐器，主要有竖箜篌、曲项琵琶、筚篥、横吹、胡笳、羌笛、锣、钹、羯、鼓、方响等。

汉魏时期，文献已有关于独立器乐演奏形式的记载，称为"但曲"，曲目有《广陵散》《流楚》等，是由琴、筝、笙、筑等乐器演奏的乐曲。

隋唐时期，由于与西域文化的进一步交流，乐器数量大增，特别是鼓类乐器获得了很大的发展，另外，出现了拉弦乐器轧筝和奚琴，开辟了乐器演奏的新领域。琵琶的演奏艺术也得到了很大发展，如唐代大诗人白居易著名的《琵琶行》就生动地描绘了琵琶演奏上的高超技艺和强烈的艺术感染力。

宋代，继奚琴之后，已出现了马尾胡琴，以及阮、月琴等 50 多种弦乐器。

明清时期，各种与民俗活动密切相关的器乐演奏形式遍布全国，种类很多，如北方的弦索乐，南方的丝竹乐，河北、山东等地的鼓吹乐，陕西、广东等地的吹打乐等。与说唱音乐和戏曲音乐的发展相适应，先后出现了板胡、京胡、四胡、坠胡等。明代由波斯传入的扬琴、唢呐等也在我国扎根并发展。

第二节　民族器乐的种类

我国的民族器乐发展了数千年，其历史悠久，种类繁多，并形成了各自独特的音乐特点及音色特征。以现在使用的民族乐器而论，据不完全的统计就有 200 多种，体现了我国

各族人民的智慧和创造才能，器乐家们通过吸收外来乐器并将之与本民族乐器相结合，对乐器进行不断的改造和发展，使很多乐器的演奏效果更加完美，趋于成熟。这些乐器根据传统的习惯，按照其制作材料和性能的不同，大致可分为吹管乐器、拉弦乐器、弹拨乐器、打击乐器四大类。

一、吹管乐器

我国的吹管乐器大部分是木管性质的，这些乐器绝大多数都能演奏流畅的旋律，声音较大、响亮，色彩鲜明，在我国的民族器乐合奏中占有非常重要的地位。依据构造的不同，可以分为三类。

（一）无簧哨的吹管乐器

无簧哨的吹管乐器，如横吹的笛和竖吹的箫，笛可分为南方的曲笛和北方的梆笛等。

▶ 1. 笛

传统的笛子（图 6-2）为竹制，有六个按音孔、一个吹孔和一个笛膜孔。古代叫横吹，后来又叫横笛，至少在汉武帝时期已经非常流行。

图 6-2　笛

笛子的种类很多，主要是筒音（最低音）为 a1（实际音）的曲笛和筒音为 d2（实际音）的梆笛。笛子均采用低八度记谱。梆笛比曲笛高四度。曲笛常用的指法是筒音为徵，其次为商和为宫。梆笛常用的指法是筒音为宫，其次为徵。笛子体积小巧，携带方便，发音嘹亮，表现力丰富，是一种应用普遍、深受欢迎的乐器。

笛子常在中国民间音乐戏曲、中国民族乐团、西洋交响乐团和现代音乐中运用，是中国音乐的代表乐器之一。在民族乐队中，笛子是举足轻重的吹管乐器，被当作民族吹管乐的代表。通常的笛，用竹管制成，上开有吹口孔和膜孔一个，按指孔六个，用缓吹和急吹，可奏出两组多音。

笛的声音清脆明亮，指法及用气也有着多样的技巧，有快速跳跃的断奏，有富于色彩的滑奏，以及历音、波音、颤音等多样的装饰技巧，因而既可以演奏优美、婉转流畅的歌唱性旋律，又可演奏快速跳动的旋律，表现力丰富多彩。

名曲赏析

笛子曲《鹧鸪飞》

曲笛主要流行于我国南方的江、浙、粤、闽等地。曲笛用于南方昆曲等戏曲的伴奏，又叫"班笛""市笛"或"扎线（即缠丝）笛"，因盛产于苏州，故又有"苏笛"之称。管身粗而长，音色淳厚、圆润、讲究运气的绵长，演奏的曲调比较优美、精致、华丽，具有浓厚的江南韵味，常用打音、倚音、震音、连奏等技法，表现气质柔婉深情。

《鹧鸪飞》原为湖南民间乐曲，乐谱最早见于1926年严个凡编的《中国雅乐集》，之后曾以丝竹乐合奏等形式演奏过。20世纪50年代，经陆春龄、赵松庭分别加工改编成笛曲。陆春龄这样介绍："鹧鸪出自南方，向阳而飞，又名随阳鸟。这首民间乐曲，用曲笛演奏，以醇厚与细腻，快与慢，强与弱等技艺对比手法，刻画鹧鸪鸟时远时近，忽高忽低，在广阔天空尽情飞翔的形象。"

《鹧鸪飞》以民间板式变奏的原则，将原曲旋律扩充，并以细腻的加花手法，使旋律优美流畅，比原曲更富于抒情性、歌唱性。

全曲由引子、慢板、快板组成。引子为自由节奏的散起，四个长音运用食指颤音、虚指颤音来演奏，旋律悠长宁静，展示出鸟儿展翅飞翔，一片宁静优美的水乡景象。

慢板段以级进为主，用小的迂回手法对原旋律进行扩充加花，加上二度垫音的装饰以及气颤音、指颤音的运用，气息的控制、力度的对比等，使旋律优美流畅，高音含蓄柔美，低音浑厚圆润，栩栩如生地描绘出鹧鸪鸟忽远忽近、忽高忽低、时隐时现地自由飞翔的形象。

快板部分紧缩了结构，以快速平稳的十六分音符的连续进行，使旋律更加欢快流畅。乐曲最后用越来越轻的虚指颤音，描绘鹧鸪鸟飞向天际，渐渐消失的场景。

▶ 2. 箫

箫（图6-3），又叫洞箫，中国最古老的乐器之一，古称"顺吹"或"竖吹"，唐、宋时期，人们将"横吹"的古笛称为笛，将"竖吹"的古笛称为箫，据传为上古先民为教化苍生，模拟凤凰翅管临风发声而做。目前所知的最早竹质排箫实物为曾侯乙十三管排箫，距今已2400多年。最早的石排箫实物为淅川下寺1号楚墓出土的十三管石排箫，用整块汉白玉雕琢而成，距今约2500多年。河南省鹿邑太清宫遗址的商末周初长氏贵族大墓，出土的禽骨排箫是中国目前发现最早的实物，距今约3000年。

传统的箫直吹，六个音孔，没有膜孔。传说源于

图6-3　箫

西汉西羌，所以又叫羌笛，当时只有四个音孔。其实，关于箫类乐器的记载可以上溯到周代。最常见的箫筒音为 d1，按实际音记谱，筒音作为徵音，称 G 调箫。箫的音量很小，强弱幅度也不大，音色恬静、甘美、柔和、深沉，穿透力强，常用中音区，低音区微弱而有特色。

箫的演奏技巧基本上和笛子相同，可自如地吹奏出滑音、叠音和打音等，但灵敏度远不如笛，不宜演奏花、舌、垛音等表现富有特性的技巧，而适于吹奏悠长、恬静、抒情的曲调，表达幽静，典雅的情感。箫不仅适于独奏、重奏，还用于江南丝竹、福建南音、广东音乐、常州丝弦和河南板头乐队等民间器乐合奏，以及越剧等地方戏曲的伴奏。在古曲《春江花月夜》中，一开始洞箫奏出轻巧的波音，配合琵琶模拟的鼓声，描绘出游船上箫鼓鸣奏的情景，在整个乐曲中，箫声绵绵、流畅抒情。

（二）带哨的吹管乐器

带哨的吹管乐器，比较常用的有唢呐和管子两类。唢呐有大小不同的唢呐，还有海笛；管子也有大小不同的管子，还有喉管等。此外，在少数民族地区还有一些具有特色的乐器，如新疆的苇笛、凉山彝族的马布等。

▶ 1. 唢呐

唢呐（图 6-4），是中国各地广泛流传的民间乐器。唢呐由波斯传入，其音色明亮，音量大，管身木制，呈圆锥形，上端装有带哨子的铜管，下端套着一个铜制的喇叭口（称作碗），所以俗称喇叭。在我国台湾地区的民间称之为鼓吹，广东地区亦将之称为八音。

唢呐发音高亢、嘹亮，过去多在民间的吹歌会、秧歌会、鼓乐班和地方曲艺、戏曲的伴奏中应用。经过不断发展，演奏者丰富了唢呐的演奏技巧，提高了它的表现力，使之成为一件具有特色的独奏乐器，并用于民族乐队合奏或戏曲、歌舞伴奏。

传统的唢呐主要由双簧的哨子、杆子和铜碗三部分组成，杆子有八个按音孔。不同

图 6-4 唢呐

调性的唢呐很多，最自然的是筒音为徵音，也可以筒音为商、为羽，较少的是筒音为角、为宫。唢呐发音灵巧，适宜和锣鼓结合，或与整个乐队抗衡，表现热烈的气氛、雄伟的气魄和欢乐的情绪等，在音乐中的地位非常突出。

▶ 2. 管子

管子（图 6-5），在中国古代称为"筚篥"或"芦管"。管子由管哨、侵子和圆柱形管身三部分组成，可用来独奏、合奏和伴奏。经过变化发展，管子的演奏技艺得到了不

断地丰富和发展而广泛流行于中国民间，成为北方人民喜爱的常用乐器。

管子为木制，上开八孔（前七后一）。管口插一苇制的哨子。管子的音色高亢，在北方管乐队中常常用以领奏。新中国成立后，管子的制造和吹奏技术都有了发展。经过改革的管，音域扩展为二组又六个音，加键管都能演奏十二个半音，能够在合奏和独奏中发挥更大的效能。目前，在乐队中经常使用的有中音管、低音管和加键管。管子的音量较大，音色高亢明亮、粗犷质朴，富有强烈的乡土气息。管子的构造比较简单，由管哨、侵子和圆柱形管身三部分组成。管子的用途很广，可用来独奏、合奏和伴奏。尤其在中国北方的一些乐种里，管子是非常重要的吹管乐器。管子的演奏技巧非常丰富，除了一般经常运用的颤音、滑音、溜音、吐音和花舌音外，还有特殊的打音、跨音、涮音和齿音等。除手指的技巧外，哨子含在嘴里的深浅也决定着管子发音的高低，吹奏时，利

图 6-5　管子

用口形的变化，还能模拟出人声和各种动物的叫声。运用循环换气法可不间歇地奏出长时值音型。

（三）簧管乐器

簧管乐器，如笙、西南少数民族的芦笙和葫芦笙，此外还有云南哈尼族的巴乌等。

图 6-6　笙

▶ 1. 笙

笙（图 6-6），早在殷商时期的甲骨文中就有记载。流传至今，为多管乐器，由簧片振动引起管内空气柱振动而发音。吹气及吸气皆能发声，其音色清晰透亮。在传统器乐和昆曲里，笙常常被用作其他管乐器如笛子、唢呐的伴奏，为旋律加上纯四度或纯五度和音。在现代国乐团，笙可以担当旋律或伴奏的作用。

传统的笙为十三簧和十四簧，近代有所改进，普遍使用十七簧和二十一簧以上的笙，式样极多，音位排列、音域、演奏手法各有不同。笙的音色甜美、柔润，比二胡明亮，比笛子柔美，还能方便地吹奏和音。因此除了用作独奏乐器外，还经常在乐队中起各种音色融合的作用。

图 6-7 巴乌

▶ 2. 巴乌

巴乌（图 6-7），簧管乐器，也叫把乌，流行于云南彝、苗、哈尼等民族中，哈尼族称各比；彝族称比鲁或乌勒；侗族称拜。它常用于独奏或为舞蹈和说唱伴奏。巴乌的品种较多，在哈尼族，有单管、双管之分，由于竹管长短、粗细的不同，还有高音、中音和低音巴乌之分。

巴乌，流行于云南省红河、文山、思茅、西双版纳、临沧、德宏、广西壮族自治区融水、贵州省黔东南和黔南等地。在民间以单管者为主，亦有双管合并而成者，称为双眼巴乌。用竹管制成，有八个指孔（前七后一），在吹口处置一尖舌形铜制簧片，演奏时横吹上端，振动簧片发声。巴乌音量较小，但音色柔美，西南地区的人们称它为会说话的乐器。巴乌常用音域多不超过八度。其音色柔美悦耳，很像一对钟情的恋人在互诉欣悦，低诉衷肠，所以每到晚间，彝族、哈尼族、苗族青年在谈恋爱时，常用它抒发自己的衷情，传递爱慕之情。

二、拉弦乐器

我国的拉弦乐器种类繁多，形制各异，都是在胡琴的基础上衍生发展起来的。经过千余年各民族人民的共同创造和发展，形成了多种类型，成为极具特色的中国民族乐器。拉弦乐器主要分为皮膜和板膜两大类。皮膜类的主要有二胡、京胡、京二胡、高胡、四胡、马头琴等，板膜类的主要有板胡、椰胡等。

拉弦乐器音色柔和优美，擅长演奏歌唱性的旋律，技巧复杂细腻，表现力很强，适应性广，因而有广泛的应用范围，是民族乐队中的主要组成部分。下面主要介绍二胡。

二胡（图 6-8）又名胡琴或南胡，始于唐朝，至今已有一千多年的历史。二胡是中华民族乐器家族中主要的拉弦乐器之一。它最早发源于我国古代北部地区的一个少数民族，那时叫"奚琴"。宋朝学者陈旸在《乐书》中记载"奚琴本胡乐也"，唐代诗人岑参所载"中军

图 6-8 二胡

置酒饮归客，胡琴琵琶与羌笛"的诗句，说明胡琴在唐代就已开始流传，而且是中西方拉弦乐器和弹拨乐器的总称。

到了宋代，又将胡琴取名为"嵇琴"。宋代末学者陈元靓在《事林广记》中这样记载："嵇琴本嵇康所制，故名'嵇琴'"。宋代大学者沈括在《补笔谈·乐律》中记载："熙宁中，

宫宴，教坊伶人徐衍奏嵇琴，方进酒而一弦绝，衍更不易琴，只用一弦终其曲。"徐衍为皇帝大臣们演奏"嵇琴"时，断了一根弦，仍然用另一根弦奏完曲，可见没有娴熟的技艺是做不到的，说明在北宋时代已有很高的胡琴演奏水平。后来沈括在《梦溪笔谈》中又记载"马尾胡琴随汉东，曲声犹自怨单于。弯弓莫射去中雁，归雁如今不寄出。"说明在北宋时已有了马尾的胡琴。

元朝《元史·礼乐志》所载胡琴"制如火不思，卷顾龙首，二弦，用弓掆之，弓之弦以马尾"进一步阐述了胡琴的制作原理。到了明清时代，胡琴已传遍大江南北，开始成为民间戏曲伴奏和乐器合奏的主要演奏乐器。

到了近代，胡琴才更名为二胡。半个多世纪以来，二胡的演奏水平已进入旺盛时期。刘天华先生是现代派的始祖，他借鉴了西方乐器的演奏手法和技巧，大胆、科学地将二胡定位为五个把位，并发明了二胡揉弦，从而扩充了二胡的音域范围，丰富了表现力，确立了新的艺术内涵。由此，二胡从民间伴奏中脱颖而出，成为独特的独奏乐器，也为以后走进大雅之堂的音乐厅和音乐院校奠定了基础。

新中国成立后，民族、民间音乐发展很快，为了大力发掘民间艺人的艺术珍宝，华彦钧、刘北茂等民间艺人的二胡乐曲经过整理被灌成唱片，使二胡演奏艺术如雨后春笋般迅猛发展起来。20世纪五六十年代先后涌现了以张锐、张韶、王乙等为代表的一批二胡教育家和演奏家，在他们的影响下，又培养出了新的二胡演奏家闵惠芬、王国潼等。二胡作曲家刘文金的《长城随想曲》等，将二胡的性能超常发挥，并刻意创新，使二胡焕发出新的生机和异彩。

二胡的构造如图6-9所示。

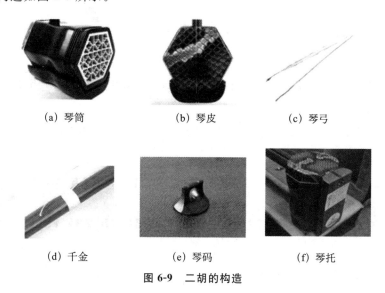

(a) 琴筒　　　　　(b) 琴皮　　　　　(c) 琴弓

(d) 千金　　　　　(e) 琴码　　　　　(f) 琴托

图6-9　二胡的构造

名曲赏析

二胡曲《光明行》(刘天华曲)

刘天华(1895—1932年)，江苏江阴人，二胡鼻祖，我国"五四"时期著名的民族器乐

家、作曲家、演奏家和音乐教育家。他一生致力于改进国乐，创作了大量乐曲，其中，二胡独奏曲 10 首、琵琶独奏曲 3 首、2 首丝竹合奏曲，编有 47 首二胡练习曲，15 首琵琶练习曲。他是第一个采用近代记谱法编辑京戏曲谱《梅兰芳戏曲谱》的人，代表作有《光明行》《良宵》《空山鸟语》《歌舞引》《飞花点翠》等。

在乐器的制造改良上，刘天华对于他所擅长的二胡、琵琶进行改革。他在二胡制造的材料、技术上进行改变及定制，以期达到好的音色及音量，对二胡两根弦的音准进行调整，又增加了二胡的把位，以提高其演奏的表现力。他是一位"中西兼擅，理艺并长，而又能会通期间"的民族音乐家。

《光明行》创作于 1931 年，是刘天华的代表作品之一。在该曲中，作者大胆吸收西洋作曲技法和小提琴演奏技巧，运用于富有特色的民族器乐中，首创了具有独特的进行曲风格的民族器乐曲。该曲的旋律明朗自信，节奏坚定有力，音调与军鼓和号声相联系，充分表现了作者对未来生活的信心和展望。

《光明行》在我国民族音乐传统习用的循环变奏（两个主题的变奏）的结构基础上，采用带再现的复三部曲式结构：

Ⅰ———————————Ⅱ———————————Ⅰ

（第一段）（第二段）　（第三段）（第四段）　　　（第一段）（第二段）（尾）

A　A1　　B　B1　　C　（A）　　B2　B3　　A　A1　B　B1　B4B5

乐曲开始用四小节小军鼓的节奏作引子，如坚定整齐的脚步声。

主题 A 的旋律刚劲雄壮、节奏强、功法有力，具有进行曲风格。

主题 B（14 小节处）转入 G 调，一开始就在下四度音上出现。这是一段如歌的旋律，具有内在的激情，附点音符的多次使用，增加了音乐的动力性，与主题 A 在性格上形成对比。

第二大部分由三、四两段组成。第三段音乐是对一个主要音型 2 32　1 2　| 3 1 进行重复模进、移调等多种手法处理，色彩更加明亮。第四段音乐更为紧凑，把歌唱性旋律与行进节奏融合在一起，曲调流畅、连绵不断。

经过再现部分后，尾声用颤弓演奏，速度加快，使音乐更加热烈，激昂奋进。最后，在雄壮、饱满有力的强音中结束。

三、弹拨乐器

弹拨乐器是指用手指弹奏、用拨子拨奏，以及用琴杆击弦演奏的弦乐器。这类乐器音色大都清脆明亮，比较擅长于演奏活泼跳荡的旋律，有比较强的节奏表现力，是民族器乐中的重要组成部分。各种弹拨乐器，按照演奏姿势与形制，大体可分为以下几类。

（一）打弦乐器

我国古代的时候曾流行一种打弦乐器叫作筑，现在比较常用的是扬琴。由于形制和各地习俗的不同，其名称也不同，有叫打琴、扇面琴、蝴蝶琴等，但是它们的构造和演奏手法是相同的。牛筋琴除外，因为牛筋琴不用金属弦而用牛筋弦。

（二）竖式弹弦乐器

竖式弹弦乐器，如琵琶、金刚腿、柳叶琴、新疆的冬不拉、热瓦普、藏族的扎木聂（以上均为梨形音箱的弹弦乐器），阮、月琴、三弦、侗族琵琶（以上均为圆形音箱的弹弦乐器）等。

▶ 1. 琵琶

琵琶（图 6-10），是弹拨乐器"首座"，属拨弦类弦鸣乐器。木制，音箱呈半梨形，上装四弦，原先是用丝线，现多用钢丝、钢绳、尼龙制成。颈与面板上设用以确定音位的"相"

和"品"。演奏时竖抱，左手按弦，右手五指弹奏，是可独奏、伴奏、重奏、合奏的重要民族乐器。

▶ 2．柳叶琴

柳叶琴（图 6-11）原是流行于鲁、皖、苏一带的民间乐器，用作柳琴戏、泗州戏等地方戏曲的伴奏及弹奏简单歌曲，发音响亮宏大，音色高亢刚劲，富有浓郁的乡土气息。

经过长时间的发展，现已发展为独奏乐器，并常用于民族乐队中的高音乐器。由于柳叶琴的外形非常民间化，中国老百姓亲切地称它为"土琵琶"。

图 6-10　琵琶

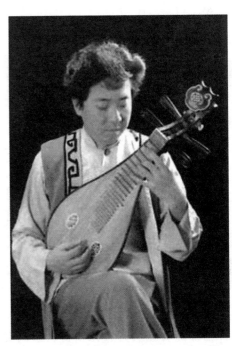

图 6-11　柳叶琴

▶ 3．阮

阮（图 6-12）是一种汉族传统乐器，阮咸的简称。相传西晋阮咸善弹此乐器，因而得名。四弦有柱，形似月琴。始于宋代，元代时在民间广泛流传，成为人们喜爱的弹拨乐器，有着广阔的音域和丰富的表现力。

▶ 4．三弦

三弦（图 6-13）又称"弦子"，中国传统弹拨乐器，因有三弦而得名。受不同地域、民族及文化风俗影响，三弦历来有多种形制，大致可归为大、小两种三弦。三弦音色粗犷、豪放，可以独奏、合奏或伴奏，普遍用于民族器乐、戏曲音乐和说唱音乐。现代三弦是在传统三弦基础上改进而来。

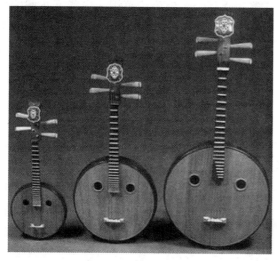

图 6-12 阮

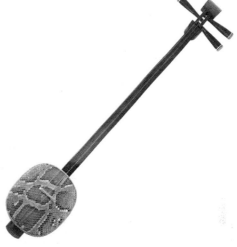

图 6-13 三弦

(三) 横式的弹弦乐器

横式的弹弦乐器，如古筝、古琴，新疆的卡龙、扬琴、独弦琴等。

▶ 1. 古筝

古筝又名汉筝、秦筝、瑶筝、鸾筝，是汉族民族传统乐器中的筝乐器，属于弹拨乐器，是中国独特的、重要的民族乐器之一。它的音色优美，音域宽广、演奏技巧丰富，具有相当强的表现力，因此深受广大人民群众的喜爱。

▶ 2. 古琴

古琴(图 6-14)，又称瑶琴、玉琴、丝桐和七弦琴，是中国汉族传统拨弦乐器，有三千年以上的历史，属于八音中的丝。古琴音域宽广，音色深沉，余音悠远。

图 6-14 古琴

自古"琴"为其特指，19 世纪 20 年代起，为了与钢琴区别而改称古琴。初为五弦，汉朝起定制为七弦，且有标志音律的 13 个徽，亦为礼器和乐律法器。琴是汉文化中地位最崇高的乐器，有"士无故不撤琴瑟"和"左琴右书"之说。位列中国传统文化四艺"琴棋书画"之首，被文人视为高雅的代表，亦为文人吟唱时的伴奏乐器，自古以来一直是许多文人必备的知识和必修的科目。伯牙、钟子期以《高山流水》而成知音的故事流传至今，琴台被视为友谊的象征，大量诗词文赋中都有琴的身影。

现存琴曲 3360 多首，琴谱 130 多部，琴歌 300 首。主要流传范围是中华文化圈的国家和地区，如中国、朝鲜、日本和东南亚，而欧洲、美洲也有琴人组织的琴社。古琴作为中国最早的弹拨乐器，是汉族文化中的瑰宝，是人类非物质文化遗产代表作。古琴形制多样，演奏技巧复杂，既能演奏歌唱性的旋律，也能弹奏双音，并能以独特的音色和演奏拨法模拟流水声响，音色古朴、柔和、清远。

名曲赏析

古琴曲《流水》

《流水》是我国传统古琴曲，其记载最早见于先秦《列子》一书。现存琴谱最早见于明代的《神奇秘谱》。关于《流水》的表现意境，川派琴家张孔山的弟子欧阳书唐在《天闻阁琴谱》（1876 年）中有这样的记述："起首二、三段叠弹，俨然潺潺滴沥，响彻空山。四、五两段，幽泉出山，风发水涌，时闻波涛，已有蛟龙怒吼之象。息以静听，宛然坐危舟，过巫峡，暄神移，惊心动魄，几疑身在群山奔赴、万壑争流之际矣。七、八段，轻舟已过，势就徜徉，时而余波激石，时而旋伏微沤，洋洋乎！诚古调之希声者乎！"由上描述可见，该曲所表现的是淙淙小溪汇成浩荡江河，继而汇成汪洋大海的自然界壮丽景象和意境。

整首乐曲从开始的"点点滴滴"到后来的"浩浩荡荡"，经历了由静而动、由缓而疾，由婉转抒情到汹涌澎湃，充满着生命的韵律。

四、打击乐器

打击乐器是一种以打、摇动、摩擦、刮等方式产生效果的乐器族群。打击乐器可能是最古老的乐器。有些打击乐器不仅仅能产生节奏，还能达到旋律和合声的效果。其中，有些是有固定音高的打击乐器，如云锣、编钟等；其他还有一些无固定音高的打击乐器，如拍板、梆子、板鼓、腰鼓、铃鼓等。

根据打击乐器不同的发音体来区分，可分为两类：一是革鸣乐器，也叫膜鸣乐器，就是通过敲打蒙在乐器上的皮膜或革膜而发出的乐器，如各种鼓类乐器；二是体鸣乐器，就是通过敲打乐器本体而发声的，如钟、木鱼、各种锣、钹、铃等。

鼓类，常用的有堂鼓、战鼓、腰鼓、书鼓、点鼓、缸鼓、维吾尔族的铁鼓、手鼓、壮族的蜂鼓、瑶族及朝鲜族的长鼓，以及苗族的铜鼓等。

锣类，常用的有大锣、小锣、堂锣、云锣等。

钹类，常用的有大钹、小钹、大小铙等。

板梆类，常用的有拍板、竹板、梆子、木鱼、手梆等。

其他尚有一些不属前述四类的打击乐器，如新疆的萨巴依等。

上述乐器都是现今比较常用的乐器，许多未被普遍使用的罕见乐器均未提及，因此极不全面。所做分类也只是按其形制与性能划分，具体到每一件乐器均有不同的特点，在这里也未能进行详细的论述。但是从介绍中也可以看出我国民族乐器的丰富性。

第三节　民族器乐合奏

民族乐器的演奏形式是多种多样的，有各种乐器的独奏，还有各种不同组合的合奏。不同的乐器组合，加上不同的曲目和演奏风格，形成了多种多样的器乐演奏形式。例如，苏南吹打的班社，在演奏"吹打曲"时就不用锣、钹等，而只用板鼓和铜鼓。在演奏"十番粗细丝竹锣鼓"时就要用上多种打击乐器。而演奏"唢呐曲"（如《将军令》）时又是用两个大唢呐作主奏了。正因为民族器乐合奏在实际中存在这种复杂的情况，本书不予作全面准确的归纳，而是粗略地就吹、拉、弹、打几类乐器的不同组合情况进行简略的介绍。

一、丝竹乐合奏

"丝""竹"是乐器的类别。《周礼·春官》中载有"大师……皆播之以八音：金、石、土、革、丝、木、匏、竹"，这里的"八音"系指八种不同材料制成的乐器类别。丝竹乐，就是用弦乐合奏和笙管乐合奏这两种形式结合起来所演奏的音乐。在丝竹乐队中，一般不加入管、唢呐、大锣、打鼓等乐器。

（一）江南丝竹

各地丝竹乐合奏所用的乐器不尽相同，这里就不一一介绍，仅以"江南丝竹"为例。江南丝竹是指流行于江南地区（以上海为中心，包括江苏南部、浙江西部一带）的丝竹乐演奏形式。其乐队编制一般为三人至七八人，常用的乐器有笛、箫、笙、扬琴、琵琶、小三弦、二胡、板和鼓等，笛子和二胡占主要地位，有时候也用箫代替笛。这种合奏形式的特点是擅长于演奏柔婉秀丽的抒情乐曲以及一些活泼轻快的乐曲，概括地表现出江南鱼米之乡山清水秀的风貌和江南人民朴实爽朗的性格特征。

名曲赏析

江南丝竹《中花六板》

《中花六板》是江南丝竹中经常演奏的曲目。它是以古老的民间器乐曲牌《老六板》为基础，运用板式变化和加花手法而形成的新的独立器乐曲。江南丝竹中以《老六板》为母曲，变化、发展成的乐曲有五首，即《老六板》《快六板》《中六板》《中花六板》《慢六板》。这五首曲子被俗称为"五代同堂"，而其中以《中花六板》最具代表性。

《中花六板》以旋律扩充加花为主要特点，在《老六板》原有的起、承、转、合结构基础上，将音符时值增长一倍，骨干音基本不动，而在小节弱拍或拍中弱部加上花音，就得到一个以"花"为特色的《花六板》；同样，在《花六板》基础上再次增长时值，进行放慢加花，便成为较《花六板》更花一些的《中花六板》。《中花六板》的旋律抒情优美，婉转多姿，具有浓郁的地方色彩。

（二）广东音乐

广东音乐是丝竹乐的一个主要乐种，产生于广东及珠江三角洲地区，具有浓郁的地方

特色。

广东音乐形成于清末，多用于演奏戏曲中的小曲及过场音乐。在发展过程中，经过民间艺人和民间音乐团体的不断开拓创新，吸取西方音乐的某些因素，逐渐形成了在旋法、调式结构和风格上独具特色的地方乐种，为全国人民所熟悉和喜爱。

广东音乐的表现内容大多为风俗性的场景描写，包括对明快、悠怡雅致的生活情趣和对花、鸟、物、象等自然景观、现象和意境的刻画和表现。其所用的乐器通常有二胡、扬琴、秦琴、椰胡、三弦、琵琶、洞箫、笛、板等，以二胡和扬琴为领奏的主要乐器。

名曲赏析

广东音乐《赛龙夺锦》

《赛龙夺锦》，何柳堂曲，创作于20世纪30年代左右，是具代表性的广东音乐曲目之一。乐曲描绘了民间端午节龙舟竞渡的情景，故又称《龙舟竞渡》。该曲以清新刚健的旋律、跳跃有力的节奏，展现了激烈壮观的竞争场面，表达了人们奋发向上、集体协作、努力争先的精神。

乐曲从表现内容出发，从生活中提炼出典型的、表现集体协作性的节奏和音调，大胆借鉴了外来作曲技法，大量运用模进和变形手法将旋律充分展开，成为该曲音乐创作上中西结合的一大特色。

乐曲开始，由唢呐奏出雄壮有力的引子，把人们带入热烈的竞赛场景。接着，乐队奏出动作性很强的激奋音乐，以鲜明的节奏，昂扬的音调，突出表现了"夺"和"赛"的形象，此后，音乐以连续的切分节奏和模进、变形等手法加以衍生和展开。

在乐曲后半部分，鼓声响起，越奏越紧，越奏越强，终于引发出乐队的全奏，将音乐推至高潮，以气势磅礴的激昂音调完满结束全曲。

二、打击乐合奏

打击乐合奏是我国民族器乐合奏的形式之一，单纯用打击乐器组成合奏，是民族器乐中一个富于特色的现象。在陕西的"鼓乐"和江南一带地方的"十番锣鼓"等乐种的大套乐曲中，都有纯用打击乐器演奏的长大的锣鼓段子。戏曲中的开场锣鼓和武打场面的伴奏，也多是纯粹打击乐器的演奏。在民间的节日活动中，纯粹打击乐器的演奏更见普遍，例如，四川有所谓"闹年锣鼓"，在陕西西安一带农村中，广泛存在着农民业余的锣鼓班社（称打瓜社）。总之，不夹丝竹的打击乐合奏，在我国的器乐演奏中很普遍。

民族器乐中的打击乐合奏，一般称为锣鼓（或清锣鼓）。各地锣鼓合奏所用的乐器种类、形制与件数各不相同，但就一般情况而言，各种锣鼓合奏差不多都是以鼓、大锣、小锣和钹四种乐器作为基本的乐器。所不同的是，各地所用的这四种乐器的形制和音响色彩不尽相同，例如，京剧锣鼓是用的匡（锣钹齐击）、七（钹）、台（小锣）等叫法。另外，在这四种乐器之外，各地还用了一些其他乐器，由于这类乐器选用的不同，所以会产生不同的音响效果。

打击乐合奏的特点就在于它能够利用各种打击乐器的不同音响色彩的多样的配合，以及复杂而丰富的节奏与力度的变化，表现多样的生活情趣。一般来说，锣鼓具有强大的音响，擅长于表现热烈红火的气氛，同时也可以通过节奏与音色的不同处理，用轻敲细打表现出一定的抒情意味或活泼轻巧的情趣。

三、管乐合奏

在我国民间，管乐合奏的形式广泛流行，而且形式也是多种多样的。一般的管乐合奏大体可以分为唢呐曲和笙管乐两类。

（一）唢呐曲

唢呐曲，是指以唢呐为主的合奏形式。这种形式除了某些用高低不同的唢呐组成的合奏之外，大都比较接近于以唢呐为独奏而以其他乐器作伴奏的性质。这种形式除了用唢呐之外，常用的有笙、管、鼓、钹等乐器，有时也用个别弦乐器（如二胡）。在"卡戏"的时候，则又根据剧种的不同而用其他乐器伴奏，例如，要奏河北梆子，就要加用板胡、梆子、梆笛等乐器伴奏，这种形式所演奏的乐曲称作唢呐牌子。

（二）笙管乐

笙管乐，是指不以唢呐为主奏的管乐合奏形式，它的基本乐器是笙、管、笛和鼓、钹，也常加用其他乐器如海笛、二胡、云锣等。这种合奏形式，一般多是以管子"当头"，由它主奏旋律；笙则以匀称的节奏和五度（转位为四度）与八度的和声平稳地配合着音乐的进行；笛子则以活泼华丽的进行为主旋律作多样的装饰。艺人们形象地用"拙笙、巧管、浪荡笛"准确地概括了这三件乐器的特性。由于这三种乐器的性能不同，它们就可以巧妙地结合在一起而产生出良好的合奏效果。

管乐合奏虽然有唢呐曲和笙管乐的区别，但是民间的管乐合奏团体却并不死板地将这两种形式隔绝开来，所以许多乐种在表演的时候并不单纯地只属于这两种中的一种。

除了上述的管乐合奏形式外，在西南的苗族等少数民族中的芦笙合奏也是一种极富特色的管乐合奏形式。以贵州丹寨县的苗族芦笙合奏为例，他们的乐队组织有两种，一种是以音高互差八度的最大、大、中、小四支芦笙为一组；另一种是以大、中、小三支芦笙和十五根大小不同的单音芦笙筒为一组。两个组合一起表演就形成了一个很好的专业芦笙乐队。

四、弦乐合奏

弦乐合奏，一般地说是以表演柔美抒情的乐曲见长。所以在弦乐合奏中大都只用少量击节性的打击乐器，在演奏上比较细致，适合在室内演奏。在民族器乐合奏中，弦乐合奏虽然不似管乐合奏那样应用广泛，但是弦乐合奏的形式也是多种多样的。下面就简单地介绍几种比较有代表性的弦乐合奏形式。

"弦索十三套"用的是一种弦乐合奏的形式，所用乐器为琵琶、三弦、筝、胡琴四种。另外，"河南板头曲"也用这四件乐器，另加一个击节的拍板。这种合奏形式的特点是弹弦乐器占有重要的地位，拉弦乐器主要起协调的作用。三种和弦的特点也不一样，三弦多用

于低音区，音色结实干脆，在音乐创作上往往运用它富有低声部色彩的跳跃进行，显得活泼有力；筝则运用它丰富的花音弹奏，或者在琵琶与三弦之间融合，或突出花音装饰；琵琶多用较高的音区，以发挥其轻盈柔美的特点。这三种弹弦乐器的结合，再加上胡琴的使用，就成为一种极具表现力的合奏形式。

潮州的"汉乐"（因来源于汉剧过场音乐而得名）是另一种类型的弦乐合奏形式，所用乐器为小二弦、提胡、椰弦、月琴、三弦、扬琴、哲鼓、过山板，新中国成立以后又增加了低音的大胡弦和大三弦。这种形式和前一种的不同之处在于：它的拉弦乐器比较多，而且是以拉弦乐器小二弦（和京胡相似，声音较高而尖细）作为领奏乐器。

除了以上两类弦乐合奏形式之外，在各地还有着多种多样的弦乐合奏形式，特别是一两件乐器的小型合奏更是如此。此外，在蒙古族中有用马头琴和四胡等几件拉弦乐器组成的合奏；在新疆的维吾尔族有极富特色的弹弦乐器合奏，这种合奏还常常加用达布（手鼓）等打击乐器；藏族有用扎木聂、扬琴、二胡等乐器组成的弦乐合奏等。

从以上的叙述可以看出，民族器乐的演奏形式是多种多样的，它的乐种也是极丰富的。这些丰富多彩的器乐演奏形式和乐种，是在人民群众的广阔的生活基础上形成和发展起来的，民族器乐的多样化，也反映着人民群众对器乐艺术的多方面需求。

第 二 篇

舞 蹈 欣 赏

第七章 舞蹈的起源和分类

第一节 舞蹈的起源及其理论

一、舞蹈的起源

作为人体动作艺术的舞蹈，是从哪里来的？是怎样产生的？是谁创造了舞蹈呢？关于这个问题，中国古代有这样一个神话：据说夏禹的儿子启（图 7-1）曾经三次乘飞龙上天，到天帝那里去做客，就把天乐《九辩》和《九歌》偷偷地记下来，带到人间，改作了一遍，成为《九招》，也就是《九韶》，在高一万六千尺的大穆之野，叫乐师们在那里开始第一次的演奏。后来大约因为效果不错，便又根据这支曲子，写作歌舞剧的形式，吩咐歌童舞女手里拿着牛尾巴，在大运山北方的大乐之野表演起来。

图 7-1　夏禹的儿子启

古希腊也有一个关于文艺女神缪斯们的神话：众神之王宙斯和记忆女神谟涅摩绪涅，生了九个女儿，她们就是掌管文艺和历史、天文的女神缪斯们（图 7-2）。太阳神阿波罗是她们的领袖。这九个女神各有分工，如手执笛子、头戴鲜花圈的欧忒耳珀专管音乐；头戴桂冠的卡利俄珀专管史诗；手中拿着一只琴的厄拉托专管抒情诗；头戴金冠、手持短剑与帝杖的墨尔波墨涅专管悲剧；头戴野花冠、手持牧童杖与假面具的塔利亚专管喜剧；具有一双轻盈敏捷的脚、手里拿着七弦琴的忒耳普西科瑞则专管舞蹈……她们掌管着天上人间的一切文学艺术。天才的诗人和艺术家们，因得到她们的启示，才写出伟大的作品来；人间也因为她们的存在，才开放出各种绚丽的艺术之花。

根据以上的神话传说，人间之所以有音乐舞蹈，或是人从神仙那里偷偷学来的，或是具有天才的舞蹈家因为得到文艺女神的启示，才创作出舞蹈作品来。也就是说，音乐、舞蹈是神所创造的，人间之所以有音乐舞蹈是神的赐予或是神的启示。我们认为，世界上本没有什么神仙，古代神话是古代人们幻想的产物，神也是人根据自己的形象经过想象而创造出来的，神话本身就是人的艺术创造。所以，归根结底舞蹈和其他艺术都是人创造出来的。那么，人是怎样创造了舞蹈呢？

我们的祖先，由于在求生存的劳动中使用工具并以它来创造人类所赖以生存的物质条件。他们在物质上满足了人的最基本的生理要求以后，还要为满足心理的也即是精神方面的要求而进行创造性的劳动。如人们在吃饱了肚子以后，便敲打着狩猎或种植的工具，随

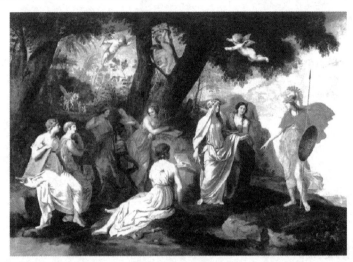

图 7-2　女神缪斯们

着它们所发出的节奏，或引吭高歌，或手舞足蹈起来，抒发他们狩猎或种植获得丰收后的喜悦心情；也有人用行动和一系列动作来模仿和再现他们狩猎或种植的劳动过程，以这种回忆和模仿、再现得到内心的满足和快乐。这是人类最早的审美创造，也就是原始的音乐、舞蹈的起源。这种有意识、有目的审美创造的劳动，体现出人的本质力量的对象化，而这正是人类与其他动物的区别所在。也可以说，劳动是从使用工具开始的，劳动创造了人本身，劳动创造了人们赖以生存的物质生活材料和精神生活的载体——舞蹈审美活动，从那一天起，人就脱离了一般的动物属性，跃升为区别于一般禽兽动物的大写的"人"，使人成为了高等动物。

我们知道任何动物，包括与人类最接近的猿猴类动物，它们的一切行为都只是为了满足生理即生存的要求，一般来说它们没有什么精神生活的要求，它们更不会进行审美的创造。也许有人会说，孔雀会跳舞、马戏团的狗熊会跳舞、猴子会演戏……这又该如何解释呢？孔雀的开屏、跳舞，是为了吸引异性，是为了其生理的交配的要求；狗熊跳舞、猴子演戏，是人对它们训练的结果，它们的所作所为，或是为了获得一些食物，或是为了免受皮鞭棍打之苦，而绝不是出自它们本身的审美要求，当然更不是它们自身的审美创造。正因为人类能根据自己的精神、心理的需要去进行审美的创造，所以人才从动物界脱颖而出。

那么，人为什么要创造舞蹈呢？人又是怎样创造了舞蹈？舞蹈在人们的社会生活中起了哪些作用呢？我们研究舞蹈的起源，就是要来回答这些问题。另外，弄清楚舞蹈的起源，对了解舞蹈艺术的本质、舞蹈在社会生活中的地位和作用等，也会有很大的帮助。

二、舞蹈起源的理论

在世界各国的艺术史学家、社会学家们的论著中，关于舞蹈起源问题的研究多包含在艺术起源的论述中。究竟人是怎样创造了舞蹈这门艺术呢？各家众说纷纭，这里择其重点对其中几种理论观点进行介绍。

（一）模仿论

这是艺术起源中最古老的理论，起始于古希腊哲学家。他们认为文艺起源于人对自然

的模仿，模仿是人的天性和本能。只是由于模仿的对象不同、所用的媒介不同，因而产生了不同的艺术种类。有一些人用颜色和姿态来制造形象，模仿许多事物，而另一些人则用声音来模仿。舞蹈者的模仿则只用节奏，他们借姿态的节奏来模仿各种性格、感受和行动。亚里士多德还说过，"人从孩提的时候起就有模仿的本能（人和禽兽的区别之一，就在于人最善于模仿，人最初的知识就是从模仿得来的），人对于模仿的作品总是感到快感。"

在我国古代的乐舞理论中，也有类似的说法，如《吕氏春秋·古乐篇》："帝尧立，乃命质为乐。质乃效山林、溪谷之音以歌，乃以麋革置缶而鼓之，乃拊石、击石，以像上帝玉磬之音，以致舞百兽。"今译大意：尧立为天子，就命令质作乐。质就仿效山林溪谷的声音歌唱，用麋鹿的皮绷在瓦缶上作鼓，又拍石击石来仿拟上帝玉磬的声音，与扮作百兽的人同舞。这是说，乐舞艺术是人对客观自然的模仿——音乐是对山林、溪谷之音的模仿，舞蹈是用有节奏的动作对各种野兽动作和习性的模仿。

（二）巫术论

巫术论是现代西方最占优势的一种艺术起源的理论，为不少人类学家、考古学家和文艺理论家所赞同。这种理论创始人为英国的人类学家泰勒（Edward Tylor，1832—1917 年），他提出原始人的思维分不清主客观的界限，认为一切自然物都和自己一样是有灵魂的，因此产生了图腾崇拜、原始宗教、魔法巫术、祭祀礼仪等活动。而这些活动都离不开舞蹈，甚至舞蹈是其主要的内容。因此，德国的民族学家威兹格兰德才提出他的著名论断："一切跳舞原来都是宗教的。"而在许多学者的论著中，大量地引用了原始民族的舞蹈和宗教巫术的关系，以此来说明舞蹈的起源。如一些史前岩洞的洞穴壁画中就有许多披兽皮、戴各种野兽面具的巫师跳舞的舞蹈形象（图 7-3），据学者们考证，它们是用来祈求狩猎胜利的舞蹈。

图 7-3　洞穴壁画

我国自古以来，巫和舞的关系就非常密切，有学者认为我国的"巫"字就是从最早的"舞"字演变而来的；我国古代的"巫"人，从某种意义上也可以说就是最早的专业舞蹈家，他们是掌握占卜而兼舞蹈的人，他们以舞蹈为手段来降神、祈雨，为人们驱灾、逐疫。我国古代史籍文献中，有关巫舞、祭祀性舞蹈的材料非常丰富，如传说中的《葛天氏之乐》就有"敬天常"和"颂地德"的内容；《隶舞》《皇舞》《雩舞》等都是求雨的舞蹈。至今仍在我国各地广泛流传的民间舞蹈《龙舞》就是图腾舞蹈的遗存，也是过去人们用以祭祀求雨的舞蹈。

（三）劳动论

这是我国许多舞蹈史论工作者所赞同的理论。劳动创造了人自身，是劳动使人脱离了动物界，也是由于劳动创造了人类社会，创造了艺术赖以产生的物质基础，创造了舞蹈艺术的物质载体——人的灵活自如的、健美的、有着丰富表情功能的身体。正如恩格斯所说的，"只是由于劳动，由于和日新月异的动作相适应，由于这样所引起的肌肉、韧带以及在更长时间内引起骨骼的特别发展遗传下来，而且由于这些遗传下来的灵巧性以越来越新

的方式运用于新的越来越复杂的动作，人的手才达到这样高度的完善，在这个基础上它才能仿佛凭着魔力似的产生了拉斐尔的绘画、托尔亘德森的雕刻以及帕格尼尼的音乐。"

图 7-4　龙山洞画

我们从原始人的一些洞窟壁画中可以看到很多表现他们狩猎生活的舞蹈场面，如图7-4所示。如西班牙东海岸克鲁库地方的洞画，画了有女性参加的狩猎舞的画面。画中的女猎人，腰部以上筋肉紧张，十分传神。1932年，德国福罗贝纽斯教授在北非费耶赞地方发现的岩画，大约是纪元前三万年的遗迹。这幅画表现了一群人扑击猎物的狩猎舞蹈，给人以更为深刻的印象。南非共和国的龙山洞画，画了古代布须曼人发射弓矢、追踪猎物的舞蹈，甚至把猎人的足迹都绘了出来。龙山洞画的另一幅，画了古代布须曼猎人的舞会场面，十多名猎人聚集一处，中间是几名用独腿跳跃的人，两旁的人或坐，或立，或蹲，或卧，仿佛正在围观。

从原始舞蹈的现代遗存中许多反映狩猎和种植生活内容的舞蹈中都可以使人们看到舞蹈起源和劳动的亲密关系。如西非赤道下的土人出猎大猩猩时，令一人装扮大猩猩，表演为猎者所杀死的情形。我国一些原始舞蹈的现代遗存中也有许多狩猎和种植生活内容的舞蹈，如鄂温克族的《跳虎》、鄂伦春族的《黑熊搏斗舞》都是人模拟虎、熊的舞蹈，是由他们狩猎生活中产生出来的。达斡尔族歌舞《达奥》就生动地描绘了一个英武的猎手，骑上枣红色骏马，带着洁白的猎犬，飞似地追逐野兽，终于获得了猎物，欢欢喜喜回家的情景。纳西族的歌舞《阿仁仁》，是男女合围成圈的一种极其激烈、紧张、迅速，有如猎人追赶野兽时的步子来跳的舞。女的以短暂的、急促的吆喝声，男的以高亢的、洪亮的喊声，有节奏地喊着跳着，表现了古代纳西族劳动人民在狩猎前的练习和在狩猎活动中的感受。

我们从以上各种对舞蹈起源的理论观点来看，虽然各自都有一定的道理，但哪一种理论都不能概括舞蹈的全部起因。例如模仿论，人的模仿也不是为了模仿而模仿，模仿的本身也有其自己的目的，或是为了劳动生产的需要，或是为了抒发情感的满足，或是为了讨好神灵、先祖以赐福人间。而作为审美假象的游戏，也不是无任何功利目的的活动，而且游戏的本身亦是一定社会生活的反映。关于舞蹈起源于巫术，虽然有一定的道理，但是，我们认为巫术也不是舞蹈起源的最根本的起因。一是有学者根据考古资料证明舞蹈的出现早于巫术的出现；二是在一些原始民族的舞蹈中，有巫术舞蹈，也有与巫术无关的舞蹈（如劳动舞、战争舞、恋爱舞等）；三是巫术舞蹈本身亦有它的起源，或出于祈求劳动（狩猎、种植、畜牧）的丰收，或祭祀祖先、神灵，求其赐福、驱灾，使人类本身的繁衍能得到壮大发展。舞蹈起源于劳动的观点，为我国舞蹈界大多数史论工作者所普遍赞同，是很有道理的。但是，这也并不是舞蹈唯一的起源，因为确实有一些舞蹈和劳动没有什么直接的关系，如人与人之间交流情感的舞蹈，如具有一定游戏性质的娱乐舞蹈等。

（四）劳动综合论

我们认为，舞蹈是人类生活中的一种社会现象，它的起源和世界上一切事物的构成一样都不是单一的，而是有着多种因素。因此，我们主张"劳动综合论"，即舞蹈起源于人类

求生存、求发展中的劳动实践和其他多种生活审美实践的需要。

（1）劳动是人类生存的第一需要。作为反映社会生活审美形态之一的舞蹈，无疑，人类的劳动生活是它的最主要的起源，模仿、巫术等从其根本来说，它们也都是从属于劳动的。如模仿人的狩猎动作、狩猎过程，模仿动物的形态和习性，都与人的狩猎劳动有着不可分的联系；巫的舞蹈和祭祀舞蹈，其中一个很主要的内容就是祈求劳动、生产获得丰收，这是我们的祖先在不能科学地认识客观世界的情况下，为征服大自然而取得一定的精神力量的手段，如图 7-5 和图 7-6 的岩画所示。

图 7-5　西南岩画

图 7-6　北方岩画

（2）人类为了生存、发展，为了同自然斗争以取得食物，也为了抵御不同部落的侵袭、壮大自己部族的力量，繁衍人口是一个极其重要的任务。因此，这也是原始人类在舞蹈活动中所不可缺少的具有社会性的功利目的。

（3）舞蹈起源于人类表现情感和人与人之间交流情感的需要。这不仅是为了适应人们社会生活实际的需要，也是为了满足人的生理和心理的审美的需要。

（4）舞蹈还起源于健身和战斗操练的需要。人有健壮的身体，不仅是狩猎、耕种获得丰收和防御异族侵袭的有力保障，同时也是繁衍种族后代的基础，因此，人的健康身体既是一种生产力（物质的和自身的），又是一种战斗力。

根据以上看法，我们对舞蹈的起源主张"劳动综合论"，概括来说就是：把劳动看成是艺术最主要的起源，但也不排斥艺术起源的其他因素，因此认为舞蹈起源于人类求生存、求发展中劳动实践和其他多种生活实践，是劳动生产、健身和战斗操练等活动的模拟再现，以及图腾崇拜、巫术宗教祭礼活动和表现自身情感思想内在冲动的审美需要。它和诗歌、音乐结合在一起，是人类历史上最早产生的艺术形式之一。

微课视频 7-1
认识舞蹈

第二节　舞蹈的分类

关于舞蹈分类和其他艺术分类一样，历来就是一个众说纷纭的问题。这不仅是因为各人有不同的见解、不同的分类方法，而且更主要的是一个舞蹈作品的构成往往是比较复杂的，它的艺术特点并不是那样的单一，常常呈现着参差交错的情况，这就给我们舞蹈分类的工作增加了一定的难度。例如《掀起了你的盖头来》（图 7-7），从舞蹈的风格特点来看，它是民间

舞；从塑造艺术形象和反映生活的特点来看，它是叙事舞；从表现形式和舞蹈体裁的样式来看，它是群舞；从演出的场地和演出的目的来看，它是舞台的表演舞；从舞蹈的品位来看，它是高雅的舞蹈；从民族特点来看，它是维吾尔族舞蹈；从国籍来看，它是中国舞；从地域来看，它是东方舞；从表演者的年龄来看，它是成人舞蹈；从舞蹈者的身份来看，它是专业舞蹈……我们只是随便这样一分，就把《掀起了你的盖头来》分属于十多个种类，如果再细分，还可以分下去。当然，如果把每个舞蹈都这样来分类，显得有些烦琐，似乎必要性也不大。不过，我们这样来举例，主要是想说明对一个舞蹈的类别，可以从各个角度，以各种方法来区分；其次，也说明舞蹈艺术种类的划分只能是相对的，而不是绝对的。

图 7-7　舞蹈《掀起了你的盖头来》场景

既然我们是为了更深入地了解舞蹈艺术的特性，把握它的艺术发展规律，以使我们的舞蹈创作更加健康地发展和成长，使舞蹈在社会生活中起更大的积极作用和影响。所以，我们采用各种舞蹈客观存在的本质区别和它们独特表现内容的方式、塑造舞蹈艺术形象的不同方法以及在社会生活中所起的不同作用等特点，来进行舞蹈类别的划分。同时，还适当考虑到我国舞蹈界长期流行的、约定俗成的一些用法。

为了使大家对舞蹈的种类有一个清晰、系统、条理分明的了解，我们采用了下列分类方法。

根据舞蹈的作用和目的来划分，舞蹈可分为生活舞蹈和艺术舞蹈两大类。有人把生活舞蹈又称为自娱舞蹈，把艺术舞蹈称为表演舞蹈。按实际情况来看，生活舞蹈可以包括自娱舞蹈，但又不完全是自娱性的，如宗教、祭祀舞蹈。有些生活舞蹈，如习俗舞蹈就有很多是具有一定表演性的，所以这种称谓不尽恰当。按实质来看，所谓生活舞蹈是为自己的生活需要而跳的舞蹈，艺术舞蹈则是为了表演给别人观赏而跳的舞蹈。

一、生活舞蹈

生活舞蹈一般是指与人们各种生活有着直接紧密的联系，功利目的性比较明确，人人都可参加的具有广泛群众性的舞蹈活动。生活舞蹈包括习俗舞蹈、宗教祭祀舞蹈、社交舞蹈、自娱舞蹈、体育舞蹈、教育舞蹈六类。

▶ 1. 习俗舞蹈

习俗舞蹈也叫节庆、仪式舞蹈(图 7-8)。我国许多民族在婚配、丧葬、种植、收获及其他一些喜庆节日，往往都要举行各种群众性的舞蹈活动。在这些舞蹈活动中，表现了各个民族的风俗习惯、社会风貌、文化传统和民族性格特征，是各个民族人们精神生活中不可缺少的重要组成部分。

图 7-8　习俗舞蹈

如流传于湖南的《伴嫁舞》是新娘出嫁前，女伴们陪伴新娘的惜别活动。一般在嫁期的前两天晚上开始进行，直至夜半结束。最后一晚要歌舞通宵，直到次日黎明后，女伴们跳完伴嫁舞，新娘上轿后，把新娘送到新郎家为止。伴嫁舞由"把盏舞""走马""走火""换信香""娘喊女回""纺棉花""划船""挑水舞""卖酒舞""推磨""一根子流星""会歌舞"12 个舞蹈组成。舞者边歌边舞，反映了妇女们的劳动生活和她们丰富的思想感情。

▶ 2. 宗教、祭祀舞蹈(包括巫舞)

宗教舞蹈，是表现宗教观念、宣喻宗教思想，进行宗教活动的一种舞蹈形式。宗教舞蹈是对超自然、超人间的神秘力量——神灵的一种形象化的再现，使无形之神成为可以被感知的有形之身，是神秘力量的人格化，是宗教祭仪的组成部分，主要用以祈求神灵庇佑、除灾去病、逢凶化吉、人畜兴旺、五谷丰登，或是答谢神灵的恩赐。我国不少地区和民族的宗教祭仪中，都有这类舞蹈的活动，如民间的巫舞、师公舞、傩舞，佛教的"打鬼"、萨满教的"跳神"等。

祭祀舞蹈，是祭祀先祖、神祇的一种礼仪性的舞蹈形式。过去人们用以表示对先祖的怀念或是希望先祖和神佛对自己的保佑。我国周代的《六舞》就是著名的祭祀舞蹈。另外，至今流传于江西、安徽、湖北、湖南、贵州、广西等地的《傩舞》(图 7-9)，就是古代傩祭中的仪式舞蹈发展而来的，大多还保留着"驱鬼除疫"的主要特征。

▶ 3. 社交舞蹈

社交舞蹈是在人们文化生活中最广泛流传和最具有群众性的舞蹈活动，是人们进行社会交往、增进友谊、联络感情的舞蹈，一般多指在舞会中跳的各种交际舞。另外，我国许多少数民族，如彝族的"火把节"(图 7-10)、苗族的"芦笙节"、黎族的"三月三"、布依族的

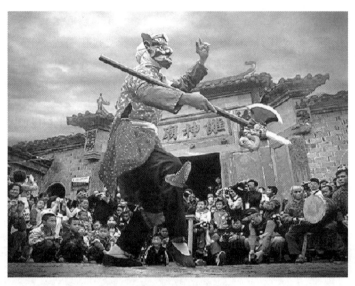

图 7-9　傩舞

"六月六"、哈尼族的"苦扎花"节、傣族的"泼水节"等节日中所进行的群众性的舞蹈活动，多是青年男女进行互相交往、自由选择配偶的社交活动，因此，也可以说是各个民族的社交舞蹈。

图 7-10　"火把节"的社交舞蹈

▶ **4. 自娱舞蹈**

自娱舞蹈是人们在舞蹈活动中目的最单纯的一种舞蹈，它除了进行自娱自乐以外，别无其他目的。它既不是为了跳给别人看，也不是为了给别人在情感和思想方面以感染或影响，只是用舞蹈抒发和宣泄自己内在的情感冲动，而在抒发和宣泄情感的过程中，获得审美愉悦的充分满足。当然，有时这种舞蹈也不免会引起旁观者或同舞者的激情反应，而这客观的反应，自然又会给舞者本人的情感以影响和刺激，这也就会进一步激发出舞者即兴舞蹈的灵感，使其舞蹈放射出独特的光彩，从而使舞者能感受到更大的舞蹈审美活动的愉

悦和欢乐。如我国汉族民间舞蹈"秧歌"和一些少数民族的民间舞蹈，以及西方的"迪斯科""霹雳舞""街舞"等，都是人们所喜爱的自娱性舞蹈。

▶ 5. 体育舞蹈

体育舞蹈，由于舞蹈是一种人体动作的艺术，所以它历来就有健身的体育作用。近来人们更进一步把舞蹈和体育相结合，创造了以艺术审美的方式锻炼身体，使身心全面健康发展的体育舞蹈新品种，如各种健身舞、韵律操、中老年迪斯科、冰上舞蹈（图 7-11）、水中舞蹈等。另外，从广义上来说，我国民族的武术中，象征、模拟各种动物和特定人物形象的象形拳、五禽戏及舞剑、舞刀等均可属于体育舞蹈。（近年来，交际

图 7-11　冰上舞蹈

舞，特别是国际标准交际舞，在我国普及流行非常广泛，各种比赛不断，一些体育部门把它划归为体育舞蹈，并成立了体育舞蹈的组织。当然，交际舞不能说没有一定的健身作用，但它的主要作用却不是锻炼身体，所以，这种称谓是不够准确的）

▶ 6. 教育舞蹈

教育舞蹈，多指学校、幼儿园进行审美教育的舞蹈活动以及所开设的舞蹈课程。据了解，许多欧美国家的学校很重视对学生的审美教育，除开设音乐、美术课外，还开设舞蹈课，任学生选修；有些学校还设有舞蹈系，既培养专业舞蹈人才，也向舞蹈爱好者传授舞蹈文化。因此，就形成了教育舞蹈的专门学科。我国一些大专院校过去对此重视不够，除一些师范院校开设有舞蹈课外，一般都不专设此课程，爱好舞蹈的学生只能在业余艺术团体进行舞蹈活动。所以，过去在我国所谓的教育舞蹈，更多是指幼儿舞蹈和儿童舞蹈。进入 21 世纪后，这种情况逐渐有所改进。

我国教育舞蹈之所以不能广泛普及，原因在于有些教育工作者对审美教育的功能和作用认识不足，也有些人缺乏舞蹈文化的知识，不了解舞蹈艺术乃是一种民族文化，它在陶冶和美化人的情感思想、道德情操，培养人的团结友爱、行为礼仪，以及增进身心健康方面都有潜移默化的重要作用。相信，随着我国人民文化素质的提高，对艺术审美教育作用的不断加深理解，舞蹈教育也必将会越来越受到重视，因此，展望未来，教育舞蹈将会有更为广阔的发展前途。

二、艺术舞蹈

艺术舞蹈是指由专业和业余舞蹈家，通过对社会生活的观察、体验、分析、集中、概括和想象，进行艺术的创造，从而产生出主题思想鲜明、情感丰富、形式完整，具有典型化的艺术形象，由少数人在舞台或广场表演给广大群众观赏的舞蹈作品。根据其艺术特点，大致可分为以下三类。

（一）根据舞蹈的风格特点划分

根据舞蹈的不同风格特点来划分，有古典舞、民间舞、现代舞和当代舞。

▶ 1. 古典舞

古典舞是在民族民间传统舞蹈的基础上，经过历代专业工作者提炼、整理、加工、创造，并经过较长时期艺术实践的检验，流传下来的，被认为是具有一定典范意义的和古典风格特点的舞蹈。一般来说，古典舞都具有严谨的程式、规范性的动作和比较高超的技巧。世界上许多国家和民族都有各具独特风格的古典舞蹈。

我国汉族的古典舞，流传下来的舞蹈动作大多保存在戏曲舞蹈中；一些舞蹈姿态和造型，保存在我国极为丰富的石窟壁画、雕塑、画像石、陶俑，以及各种出土文物上的绘画、纹饰舞蹈形象的造型中；我国丰富的文史资料也有大量的对过去舞蹈形象的具体描述。我国舞蹈家从 20 世纪 50 年代开始进行的对中国古典舞的研究、整理、复现和发展的工作，取得了很大的成绩，建立了一套中国古典舞教材，创作出一大批具有中国古典舞蹈风格的舞蹈和舞剧作品（图 7-12），形成了细腻圆润、刚柔相济、情景交融、技艺结合，以及精、气、神和手、眼、身、法、步完美协调与高度统一的美学特色。

印度的古典舞，由婆罗多、卡塔克、卡达卡利、曼尼普利、奥迪西和库契普迪六种传统舞系组成，其主要艺术特征是舞蹈动作节奏、韵律鲜明、造型性强，具有丰富内涵的多姿多彩的舞蹈哑语手势和细腻的面部表情。

欧洲的古典舞蹈，一般都泛指为芭蕾舞（图 7-13）。芭蕾，系法语 Ballet 的音译。欧洲各国的古典舞剧统称为芭蕾，是一种以欧洲古典舞蹈为主要表现手段，综合音乐、戏剧、舞台美术等艺术形式的舞蹈品种。由于其表演技术上的一个重要特征是女演员要穿特制的足尖舞鞋并用足尖立地跳舞，所以俗称"足尖舞"。芭蕾最早起源于意大利，而形成于法国，18 世纪传入俄国。在 18 世纪末和 19 世纪初才成为一种独立的、完整的艺术形式，创造足尖舞蹈技巧，发展了各种腾空跳跃和旋转技巧，并产生了一套完整的训练方法，逐渐形成了具有不同风格的意大利学派、法兰西学派和俄罗斯学派等。20 世纪 20 年代以后出现了现代芭蕾学派，并陆续派生出许多芭蕾学派、风行欧美。

图 7-12　古典舞姿造型

图 7-13　芭蕾舞

▶ 2. 民间舞

民间舞，是由劳动人民在长期历史进程中集体创造，不断积累、发展而形成的，并在

广大群众中广泛流传的一种舞蹈形式。民间舞蹈和人民的生活有着最密切的联系，它直接反映着劳动人民的生活和斗争，表现着他们的思想感情、理想和愿望。由于各民族、地区人民的生活劳动方式、历史文化心态、风俗习惯，以及然环境的差异，因此形成了不同的民族风格和地区特色。

世界上各个国家、各个民族都有着各自不同风格特色的民间舞蹈。在欧洲芭蕾舞剧中的民间舞蹈，一般称作代表性舞蹈或性格舞蹈，它是经过舞蹈的专业加工，使其与芭蕾的风格相和谐、统一在一起。

我国历史悠久、民族众多、幅员辽阔，因此民间舞蹈特别丰富多彩(图7-14)，其主要的艺术特点如下。

图 7-14　傣族民间舞

(1) 载歌载舞，自由活泼。我国民间舞蹈很主要的一个特点，就是舞蹈与歌唱的紧密结合。

(2) 巧用道具，技艺结合。我国的很多民间舞蹈都巧妙地使用道具，这就大大地加强了舞蹈的艺术表现能力，使舞蹈动作更加丰富优美、绚丽多彩。

(3) 情节生动，形象鲜明。我国的民间舞蹈很着重于内容，大多都有一定的故事传说为依据，因此，人物形象鲜明、人物性格突出。

(4) 自娱娱人，意旨统一。我国很多民间舞蹈常常是自娱性和表演性的统一。

(5) 情之所至，即兴发挥。我国各个地区的民间舞蹈在流传中虽然都有一定的格式和规范，但也都有即兴发挥的传统，特别是在一些民间舞蹈家的身上，这一点尤为突出。

▶ 3. 现代舞

现代舞(图7-15)，是19世纪末和20世纪初在欧美兴起的一种舞蹈流派，其主要美学观点是反对古典芭蕾的因循守旧、脱离现实生活和单纯追求技巧的形式主义倾向，主张摆脱古典芭蕾过于僵化的动作程式的束缚，以合乎自然运动法则的舞蹈动作，自由地抒发人的真实

图 7-15　现代舞

情感，强调舞蹈艺术要反映现代社会生活。其创始人是美国舞蹈家伊莎多拉·邓肯(Isadora Duncon，1877—1927年)，她认为古典芭蕾的训练会造成人体的畸形发展，向往原始的纯朴和自然的纯真，主张"舞蹈家必须使肉体与灵魂结合，肉体动作必须发展为灵魂的自然语言"，真诚的、自然的抒发内心的情感。而系统地为现代舞派建立起一套较为完整的理论和训练体系的是匈牙利人鲁道夫·拉班(Rudolf Von Laban，1877—1968年)，他创造了一种被称为自然法则的训练方法，把人体动作的构成归纳为"砍、压、冲、扭、滑动、闪烁、点打、飘浮"八大要素，认为正确处理各要素之间的关系，就能组成各种动作。他创造的"拉班舞谱"至今仍为世界上最有影响的舞谱之一。与邓肯同期的舞

蹈家露丝·圣·丹尼斯（Ruth St. Denis，1877—1968年）是美国现代舞的先驱，她广泛吸收了埃及、希腊、印度、泰国以及阿拉伯国家的舞蹈文化，形成了一种具有东方神秘色彩的，表现了一种宗教精神的现代舞。她的学生玛莎·格雷厄姆（Marthe Graham，1894—1991年）是当代现代舞的杰出代表，她认为人类既然有美有丑，有爱有恨，有善有恶，那么舞蹈就不能只是赞颂美好和善良，也应当表现罪恶、悔恨和嫉妒，所以她特别强调运用舞蹈把掩盖人的行为的外衣剥开，"揭露一个内在的人"。她还创造了一套舞蹈技巧，人称"格雷厄姆技巧"。

▶ 4. 当代舞

当代舞（图7-16），也称新创舞，即不同于上述三种舞蹈风格的新的风格的舞蹈，是当代舞蹈家为了表现当代社会生活，塑造当代人物形象，根据表现舞蹈内容的需要，不拘一格，根据现实生活进行舞蹈创造，并有选择地吸收、融合和运用古典舞、民间舞、现代舞的表现手段和表现方法，从而形成一种新的风格的舞蹈。正如我们在前面说到的："不同种类的舞蹈，都是在社会生活的发展中，为了反映和表现不同内容的需要应运而生的。"当代舞的产生和发展也是如此，是舞蹈艺术历史发展的一种必然现象。也正由于当代舞所要表现的当代生活的广度和深度正在迅速地扩容和发展，所以当代舞的形式和风格也处于动态的发展变化之中。新中国成立后，由于中国的舞蹈工作者历来十分重视运用舞蹈艺术表现新的生活、新的人物，所以中国的当代舞的发展十分迅速，优秀的中国当代舞作品也不断涌现。

图 7-16　当代舞

（二）根据舞蹈表现形式的特点划分

根据舞蹈表现形式的特点来划分，可分为独舞、双人舞、三人舞、群舞、组舞、歌舞、舞蹈诗、歌舞剧、舞剧九类。

▶ 1. 独舞

独舞，又叫单人舞，系由一个人表演的完成一个主题的舞蹈，多用来直接抒发人物的思想感情和揭示人物的内心世界。大多是表现一个完整的思想感情的片段，或是体现了一定的生活内容，创造了一种比较鲜明的意境。独舞演员要求有良好的身体素质，扎实的基本功，有较高的表演技巧和较强的刻画人物的能力。通常由具有较高艺术表现力的演员担任。

▶ 2. 双人舞

双人舞，由两个人（通常为一男一女）表演共同完成一个主题的舞蹈，多用来表现人物

之间思想感情的交流和展现人物的关系。双人舞也可分为两类：一类为结构完整的独立的舞蹈作品；另一类为大型舞剧和舞蹈中的重要组成部分。

▶ 3. 三人舞

三人舞，由三个人合作表演完成一个主题的舞蹈(图 7-17)。根据其内容又可分为表现单一情绪、表现一定情节，以及表现人物之间的戏剧矛盾冲突三种不同的类别。

▶ 4. 群舞

群舞，凡四人以上的舞蹈均可以称为群舞(图 7-18)。一般多为表现某种概括的情绪或塑造群体的形象。通过舞蹈队形、画面的更迭、变化和不同速度、不同力度、不同幅度的舞蹈动作，姿态、造型的发展，能够创造出深邃的意境，具有强大的艺术感染力。

图 7-17　三人舞

图 7-18　群舞

▶ 5. 组舞

组舞，由若干段舞蹈组成的比较大型的舞蹈作品。其中各个舞蹈有相对的独立性，但它们又统一在共同的主题和完整的艺术构思之中。如我国民族舞剧《丝路花雨》第六场；再如敦煌二十七国交易会，就组织表演了古代丝绸之路上东方各国的舞蹈，以渲染盛唐时期的繁荣景象。

▶ 6. 歌舞

歌舞，是一种歌唱和舞蹈相结合的艺代表演形式，在我国历史悠久、源远流长。从古代乐舞到今天的各民族的民间舞蹈中，歌舞一直是占有重要位置的艺术样式。载歌载舞既长于抒情，又善于叙事，能表现人们复杂、细腻的思想感情和广泛的生活内容。

▶ 7. 舞蹈诗

舞蹈诗是以舞蹈为主要艺术手段，综合音乐、舞台美术(服装、布景、灯光、道具等)艺术手段，通过对人物内在精神世界具有诗的凝练的抒发，或对一定生活事件具有诗的概括的展现，创造出浓郁的诗情、诗意的具有深刻诗的内涵的舞蹈体裁。舞蹈诗作为一种舞蹈体裁，它本身也有各种不同的品种。在全国有较大的影响的主要有 1964 年创作演出的音乐舞蹈史诗《东方红》和 1984 年创作演出的音乐舞蹈史诗《中国革命之歌》。

▶ 8. 歌舞剧

歌舞剧，是一种以歌舞为主要艺术表现手段来展现戏剧性内容的综合性表演形式。我国古代的歌舞剧一般通称为戏曲，其历史悠久、剧种、曲目众多，是我国广大地区最为流传、最为人民群众所喜爱的戏剧形式之一。我国近现代的歌舞剧，有的吸收了戏曲的艺术

表现手法来表现新的生活、新的人物；有的则在民间歌舞的基础上表现戏剧的内容。

▶ 9. 舞剧

舞剧，是以舞蹈为主要艺术表现手段，并综合了音乐、舞台美术等，表现一定戏剧内容的舞蹈作品。

（三）根据反映社会现实生活的方法和塑造舞蹈形象的特点来划分

根据反映社会现实生活的方法和塑造舞蹈形象的特点来划分，可分为抒情性舞蹈、叙事性舞蹈和戏剧性舞蹈三类。

▶ 1. 抒情性舞蹈

抒情性舞蹈(图 7-19)，又称情绪舞，其主要的艺术特征是在特定的环境中，以鲜明、生动的舞蹈语言来直接抒发人物——舞蹈者的思想感情，以此表达舞蹈家对生活的感受和评价。优秀的抒情舞往往是既带有舞蹈者的个性特征，又概括了时代和人民群众普遍的情感特色，是个性和共性的统一，因此能唤起广大观众的情感共鸣。

图 7-19　抒情性舞蹈

抒情舞从表现形式上可分为抒情性群舞和抒情性小品舞蹈两种：抒情性群舞以群体的不断变化的舞蹈动作、姿态、造型、队形及画面的更迭变换，以力度、幅度、节奏的对比，不同情绪、情感的典型、概括的表现，创造出一种诗的意境，给人以强烈的美感；抒情性小品舞蹈(多为独舞)则通过演员高超的舞蹈技艺和细腻、精湛的表演，所创造出的生动、鲜明的舞蹈形象和深邃的意境，给人以美感享受。

▶ 2. 叙事性舞蹈

叙事性舞蹈(图 7-20)，又称情节舞，其主要艺术特征是通过舞蹈中不同人物的行动所构成的情节事件来塑造人物，表现作品的主题内容。

叙事性舞蹈和舞剧虽然都具有不同的人物和一定的情节，但它们却有不同的特质。前者一般篇幅比较短小、情节也比较简单，不像舞剧那样有曲折复杂的情节结构和尖锐激烈的戏剧性冲突。在我国叙事性舞蹈中还有许多是取材于寓言、童话和传统故事，常采用夸张、比喻、拟人化的手法，以生动的情节和鲜明的舞蹈形象来表现某种生活哲理。如《鹬蚌相争》，劝喻人们不要因为内部纠纷争斗不休，而让他人坐收渔利；《东郭先生》和《农夫与蛇》则告诫人们不要轻信恶人的软语乞求，丧失警惕，最后反遭其害。

图 7-20　叙事性舞蹈

▶ 3. 戏剧性舞蹈

　　戏剧性舞蹈(图 7-21)，统称为舞剧。舞剧是以舞蹈为主要艺术手段表现一定戏剧内容的舞蹈作品，是一种综合了舞蹈、戏剧、音乐、舞台美术的舞台表演艺术。它和其他戏剧艺术形式的共性，都是通过舞台上不同人物的行动和他们的性格冲突来反映社会现实生活；而其不同的艺术特性，就是艺术表现手段的不同，以及由此而生发出的许多艺术特征。话剧、歌剧的主要表现手段是语言和歌唱，舞剧的主要表现手段是舞蹈。

图 7-21　戏剧性舞蹈

　　舞蹈是一种综合性的表演艺术，音乐不仅是舞蹈的伴奏，而且还表现着人物丰富、细腻、深刻的思想感情和人物性格的特征，或提供情节事件发展关键时刻的对比气氛和鲜明的色彩；服装、道具、布景、灯光等舞台美术，在表现时代、环境、人物身份、民族特色，以及推进情节的发展、衬托人物内心世界的变化等方面都有重要的作用。舞剧艺术体裁的产生，使这种艺术的综合性发展到了更高的阶段，把文学、戏剧、音乐、美术等艺术都与舞蹈融合为一体，这也就极大地提高了舞蹈艺术的表现能力。因此，在进行舞剧的创作、欣赏和评论时，对于其艺术的综合性、其他艺术形式在舞剧中所起的重要作用，均应给予充分的重视。

微课视频 7-2
舞蹈的分类(一)

微课视频 7-3
舞蹈的分类(二)

第八章　古典舞蹈

第一节　中国古典舞蹈

一、中国古典舞发展概况

中国古典舞是中国几千年舞蹈传统积淀下来的艺术结晶。中国古典舞也可以称作中国传统舞蹈，它所涵盖的内容非常宽泛，年代非常悠远，上至中国历代宫廷舞蹈，如周代的"六代舞"，汉代的"楚舞""盘鼓舞""建鼓舞"，隋唐的"十部伎""健舞""软舞"，宋元的"队舞"，明清的"戏曲舞蹈"等。下至当代舞蹈家将戏曲表演中的舞蹈动作，武术、古代艺术资料中的舞蹈形象遗存，民间舞蹈与芭蕾艺术中的一些形体规范编排方法杂糅在一起，产生出新的古典舞蹈，其精髓仍然离不开中国传统舞蹈美学思想的指导。

"中国古典舞"这一概念最先是由中国戏剧家和戏曲舞蹈家欧阳予倩先生提出来的。欧阳予倩先生的宗旨是，挖掘整理源远流长的中国舞蹈传统宝库，创造新时代的舞蹈艺术形象。在他的提倡下，五十年来，中国舞蹈界致力于中国古典舞复兴工作，并取得了很大的成绩。随着苏联专家应邀来我国讲授芭蕾舞艺术和全国几次的少数民族舞蹈会演的成功举办，舞蹈家们开始在学习戏曲艺术的同时，还学习外国的芭蕾舞艺术和中国民族民间舞艺术。舞蹈家们在学习、研究当中，逐渐摸索出一套符合中国传统舞蹈美学精神的中国古典舞动作体系，它的成果便是中央实验歌剧院（现中央歌剧院）演出的、被誉为中国第一部大型古典民族舞剧的《宝莲灯》(图 8-1)。同时，又出现了一些经典性的古典舞蹈：栗承廉创作的《春江花月夜》、舒巧的《剑舞》、戴爱莲的《飞天》、赵青的《长绸》等。随着我国舞蹈工作者不断向其学习芭蕾的基本训练方法、编排方法、表演方法，20 世纪 60 年代，实现了以戏剧结构为主的中国古典舞与芭蕾舞艺术融洽结合的理想，其代表为 20 世纪 60 年代初创作的两部舞剧《鱼美人》和《梁祝》。《鱼美人》是将中国古典舞与西方芭蕾的足尖艺术相结合，以全新的面貌展现给观众的中国民族芭蕾艺术。《梁祝》是根据小提琴协奏曲《梁祝》编排的民族舞剧，它是按音乐结构编排成舞剧的成功的典范。

20 世纪 70 年代前，古典舞的发展受到了阻碍，销声匿迹有十余年。直到 70 年代末 80 年代初，中国古典舞才又重新得以复兴。到了 20 世纪末 21 世纪初之时，中国古典舞又有了巨大的发展空间，舞蹈家开始运用现代舞的编排手法对传统舞蹈进行梳理，中国舞蹈出现了百花盛开、争奇斗艳的局面，中国舞以其独特的馨香飘进世界舞坛，成为世界了解

图 8-1　《宝莲灯》场景

中国历史、文化、风俗、民情的重要窗口。

二、中国古典舞美学特征

中国古典舞最初发展于戏曲舞蹈，戏曲舞蹈被认为是中国舞蹈的历史延续，因此，古典舞的形体律动与审美规范的基础来自戏曲舞蹈。

戏曲舞蹈是戏曲艺术的组成部分，戏曲是以唱、念、做、打为主要表现手段的表现性艺术。戏曲舞蹈是将唱、念、做、打与手、眼、身、法、步相融洽结合，使之舞姿优美，舞情化的艺术。它要求表演者的舞姿动作圆润流畅、跌宕起伏、连绵不断、静中有动、动中有静、技巧高超、刚柔相济、和谐连贯、气韵生动，并以"精、气、神"作为衡量演员气质的标准。

戏曲舞蹈最突出的艺术性是综合性、虚拟性和程式性。

综合性是指戏曲舞蹈是综合歌唱、说白、舞蹈、武术、音乐、美术等为一体的表现性艺术。虚拟性是指戏曲舞蹈对舞台空间和时间灵活处理。戏曲舞蹈源自生活，是对生活的提炼、美化。程式性是指一种艺术的规范，戏曲舞蹈是古代传统舞蹈的历史积淀。

戏曲舞蹈的这些典型艺术特征被中国古典舞很好地吸纳，运用在当代古典舞创作表演之中。也就是说，戏曲舞蹈的身法、韵律、表演、姿态是中国古典舞的核心。但中国古典舞并没有固守戏曲舞蹈，它继承、发展、借鉴了外来艺术，如芭蕾舞、现代舞的编排、表演的新方法，使中国古典舞朝向交响化、诗情化、抽象化、意象化方向发展，拓宽了中国传统舞蹈无限发展的空间。

三、中国古典舞的基本动作

▶ 1. 形

中国舞在人体形态上强调"拧、倾、圆、曲，仰、俯、翻、卷"的曲线美和"刚健挺拔、含蓄柔韧"的气质美。从出土的墓俑和敦煌壁画中不难看出这一点是由古至今一脉相承而

图 8-2　龙门石窟万佛洞举臂折腰舞人

不断发展演变的。如秦汉舞俑的"塌腰蹶臀""翘袖折腰"，唐代的"三道弯"（图 8-2），戏曲舞蹈中的"子午相""阴阳面""拧麻花"，中国民间舞的"辗、拧、转、韧"等无一不贯穿着人体的"拧、倾、圆、曲"之美。

▶ 2. 神

在中国舞的基本动作要素中，神韵是一个异常重要的概念。神是泛指内涵、神采、韵律、气质。任何艺术若无神韵，就可以说无灵魂。在古典舞中人体的运动方面，神韵是可以认识到的，也是可以感觉的。而且正是把握住了"神"，"形"才有生命力，才能体味舞蹈所包含的真实意境。"心、意、气"是"神韵"的具体化。在"韵"这一概念中，强调内涵的气蕴、呼吸和意念。可以说，没了"韵"就没了中国古典舞，没了内心情感的激发和带动，也就失去了中国古典舞最重要的光彩。

▶ 3. 劲

"劲"即赋予外部动作的内在节奏和有层次、有对比的力度处理。中国古典舞的运行节奏往往是在舒而不缓、紧而不乱、动中有静、静中有动的自由而又有规律的"弹性"节奏中进行的。"劲"不仅贯穿于动作的过程中，在结束动作时的劲更是十分重要的。无论戏曲、芭蕾舞、武术套路都是十分重视动作结束前的瞬间节奏处理，中国古典舞更不例外。

▶ 4. 律

"律"这个字包含动作中自身的律动性和运动中依循的规律这两层含义。一般来说，动作接动作必须要"顺"，这"顺"是律中之"正律"，动作通过"顺"似乎有行云流水，一气呵成之感（图 8-3）。"不顺则顺"的"反律"也是古典舞特有的，可以产生人体动作千变万化、扑朔迷离、瞬息万变的动感。"逢冲必靠、欲左先右、逢开必合、欲前先后"的运动规律，正是这些特殊的规律产生了古典舞的特殊审美性。无论是一气呵成、顺水推舟的顺势，还是相反相成的逆向运势，或是"从反面做起"，都是体现了中国古典舞的圆、游、变、幻之美，这正是中国"舞律"的精奥之处。

图 8-3　中国古典舞

四、中国古典舞的节奏特点

古典舞在节奏上特点也很突出，这与我们民族音乐的特点是分不开的，我们民族音乐很少像西洋音乐那样强弱相同，有规律的匀速、脉动式的节奏，一般表现为弹性节奏和点线结合的特点。体现在节奏上多为附点或切分，或是两头抻中间赶，或是两头赶中间抻，或是紧打慢做，或是慢打紧做等。因此，所形成的动作的内在节奏，诸如则柔、动静、缓急、放收、吞吐……抑扬顿挫、点线结合等，从而产生我们特定的动律特点和韵律感。

中国古典舞的舞姿（图 8-4）复杂，技术难度高且运动幅度大，因此，需要表演者关节韧带和肌肉柔韧性强。中国古典舞的舞姿有开又有关（开、关指外旋和内旋）。足的应用除了勾、绷、开、关之外，还有内翻和外翻。关节需具备多种能力，使关节的屈伸、外旋与内旋、外展与内收的功能得到充分的发展。因此，作为一个中国古典舞的舞蹈演员需要有较全面的软开度能力。

图 8-4 中国古典舞的舞姿

舞姿与身法是中国古典舞的精髓。舞姿是造型，身法是韵律，它们之间的变换可以构成千姿百态，舞姿的子午相立体造型，是由拧倾、屈伸、俯仰、纵横等形状所构成的，它呈现出拧倾中的婉转与修长，屈伸中的收与放，俯仰、纵横的交融与变化。这个变化决定着舞姿的幅度、速度、平稳度。这"三度"又需要人体中段的高度柔韧与力量为基础。所以，腰部的应用能力和脊椎的屈伸、回旋与侧旋是完成舞姿和身法的关键。

总括起来，中国古典舞表演者需具有的特殊能力可分为如下五个方面：关节柔韧的幅度、舞姿身法的回旋与环旋、跳的爆发力、转中的三种不同的舞姿的重心和翻中的水平线。

五、中国古典舞的发展方向

（1）继承宫廷舞蹈（图 8-5）为主，那些本来舞蹈给王公大臣的舞者，宫廷垮台了，于民间传承，以后又进入舞蹈学校，成为中国古典舞蹈的源头。

（2）借鉴于西方舞蹈的成就，主要是芭蕾舞，参照取用，并总结中国既有舞蹈与西方舞蹈的不同点，重新训练。这种取向，形成中国古典舞基础训练的教材编制，具体了基本训练的内容，然而取用西方的舞蹈多少，保存中国舞蹈多少，以及哪些动作是中国的，哪些不是，便引起了争议。

（3）通过文学的描写、绘画的描绘，来揣摩已经失传的古代舞蹈样貌，重新学习与恢复，这种取向，由于文学和绘画的记录不可能完整，所以至多仅能类似而已，然而总是为中国古典舞蹈提供新的成分，仍有其价值。

（4）取于中国戏曲，中国戏曲惯称"无声不歌，无动不舞"，既是如此，它的一些动作

图 8-5　宫廷舞蹈

有如舞蹈，很自然地可以抽取出来，为编中国古典舞提供资源，如甩袖、扇子功皆是。然而戏曲舞蹈由于是戏曲的一部分，便与舞蹈性质有别。就舞蹈性质而言，中国古典舞的表演形式，继承宫廷舞比承续戏曲舞蹈更为妥当。

（5）继续从民间舞蹈获取资源，这是非常重要的。因为民间舞蹈更接近实际生活，对生活的体验有助于舞蹈动作与感情的更新。尽管中国古典舞蹈已经专业化了，除非指专注于标准舞蹈动作的建立，不再创造发展，否则就要从民间舞蹈持续获取资源。更何况，即使是古代的舞蹈，也是从民间舞蹈精炼提升而来的，而非凭空创作的。

中国古典舞已初步形成我们民族自己的一套训练系统，而这套系统已具有比较强的民族特性，有我们民族的审美特征和美学规范，有我们的难度和艺术表现力，是其他训练体系所代替不了的。中国古典舞作为我国舞蹈艺术中的一个类别，是在民族民间传统舞蹈的基础上，经过历代专业工作者提炼、整理、加工、创造，并经过较长时期艺术实践的检验流传下来的，具有一定典范意义的和古典风格特色的舞蹈。古典舞创立于 20 世纪 50 年代，曾一度被一些人称作"戏曲舞蹈"。它本身就是介于戏曲与舞蹈之间的混合物，也就是说还未完全从戏曲中蜕变出来，称它为戏曲，它已去掉了戏曲中最重要的唱与念；说它是舞蹈，它还大量保持着戏曲的原态。戏曲中的歌也好，舞也好，是为了演故事服务的。李正一教授在诠释"古典舞"时这样讲道："名为古典舞，它并不是古代舞蹈的翻版，它是建立在深厚的传统舞蹈美学基础上，适应现代人欣赏习惯的新古典舞。它是以民族为主体，以戏曲、武术等民族美学原则为基础。"

第二节　欧洲古典舞蹈

欧洲的古典舞蹈，一般都泛指芭蕾舞。芭蕾，系法语 Ballet 的音译。欧洲各国的古典舞剧统称为芭蕾(图 8-6)，是一种以欧洲古典舞蹈为主要表现手段，综合音乐、戏剧、舞台美术等艺术形式的舞蹈品种。

一、芭蕾舞的起源

芭蕾舞是文艺复兴时期的产物。文艺复兴是 15 世纪下半叶在欧洲发生的一场文艺革命运动，也是一场欧洲各国资产阶级反对封建统治的思想文化运动。它的意义在于不仅复兴了古代文明，还在于它创造出一种与中世纪封建教会黑暗文化相对立的新文化。这场文化突出了人的个性解放、个性自由，反对教会神权，反对封建文化，使中世纪的艺术、文学、科学、哲学、教育出现了与中世纪社会完全不同的新气象。

芭蕾艺术是在古希腊的舞蹈、古罗马的拟剧表演和意大利的职业喜剧、中世纪的杂耍艺术、法国和意大利宫廷舞会上的舞蹈，以及欧洲各国民族民间舞蹈的基础上形成的。

图 8-6　芭蕾

古希腊的舞蹈是欧洲最早的人体动作艺术。在古代，希腊是世界文明的中心，音乐、舞蹈、美术、建筑都很发达。古希腊人也非常崇尚结实、健美、肌肉发达的人体美，它是古希腊人不断追求人体美的目标。古希腊人从小就重视体育锻炼和舞蹈训练，他们喜欢在神庙前或大庭广众之下，摆出各种不同的舞蹈姿态和动作造型，展示和炫耀自己健美、强壮的身体肌肉线条。

古罗马的拟剧是表演者用手势、动作、面部表情表演的，有一定故事情节的艺术。表演者不多，通常由一位演员模仿不同性格人物的动作，并靠拟剧中的音乐和模拟舞蹈的动作烘托表演情节。情节多取材悲剧和史诗中的故事，拟剧多由男子扮演，公元三四世纪以后开始出现女子表演者。

意大利喜剧是在丰富多彩的市井文化和民间节庆歌舞表演基础之上发展起来的，它包括戏剧、歌舞和杂耍等节目。它是古典芭蕾艺术的主要构成因素。

古典芭蕾艺术就是在欧洲各国民族、民间舞蹈艺术基础之上形成和发展起来的，其发源地在意大利。15 世纪的意大利是资本主义比较发达的国家，不仅文艺复兴运动首先在那里发起，芭蕾舞艺术也首先在那里产生。当时的意大利国家还没有统一，它被分割出许多大大小小的城邦，每个城邦有一个君主，在这些城邦君主之间，除了经常发动战争、相互攻击之外，还常常出于政治目的举行一些宴会活动，这些歌舞活动花销很大，讲究排场、华丽奢侈。参加歌舞活动的表演者都是皇室贵族，歌舞就在宴会进行中开始，因此称作"席间芭蕾"。"席间芭蕾"是与宴会菜肴的内容相配合的舞蹈，例如，端肉上桌就跳狩猎舞，端鱼时跳"捕鱼舞"，除此之外，还表演古希腊神话中的一些故事。后来，随着社会的发展，"席间芭蕾"已不仅仅停留在宴桌之间的表演，它不断扩大了表演的内容与形式，包括朗诵、歌唱、演奏等形式在内。这种演出形式曾在意大利上层社会、贵族们中间盛行，成为意大利上层社会主要的消遣、娱乐活动之一。

不久，随着法国使者的往来，意大利的"席间芭蕾"传到法国，并在法国生根开花，其

图 8-7 《皇后的喜剧芭蕾》

代表为《皇后的喜剧芭蕾》(图 8-7)。演出场地是在皇宫中的一间大厅里，大厅里靠三面墙壁环绕有两层楼廊，观众坐在两层楼廊里欣赏这部冗长而有趣的芭蕾舞剧。这部舞剧因为有人、有情节、有矛盾，并兼具诗歌朗诵、音乐和舞蹈相穿插的演出形式，而被西方舞蹈史学家认为是世界上第一部"芭蕾舞剧"。

芭蕾舞艺术的真正形成是在法国国王路易十四执政时期。路易十四是一个具有舞蹈天赋的国王，这种天赋在他很小的时候就显露出来。路易十四不仅个人喜好舞蹈，把舞蹈作为生活的主要内容，而且，他的英明之处还在于他明智地认识到了舞蹈的教育作用。他认为舞蹈可以培养一个人的高贵气质，强壮人们的身体，是一个国家是否强盛的象征。于是，在他的大力提倡下，芭蕾艺术在法国宫廷以及上层社会迅速地传播与发展起来。

二、启蒙芭蕾

到了 17 世纪文艺复兴运动在意大利衰退，欧洲的政治、文化活动中心从意大利转移到法国，启蒙运动在法国掀起。

启蒙运动是反对新古典主义的运动，它反映了上升资产阶级的思想，上升资产阶级用文艺来推动启蒙运动，为使艺术更好地为本阶级服务，大批的资产阶级思想家对艺术进行了深入探讨，其中著名代表有伏尔泰、狄德罗、卢梭等人。他们通过著书立说、编纂《百科全书》等来宣传唯物主义和无神论，提倡理性与科学，在政治上提出"自由、平等、博爱"等口号，向封建专制和教会神权展开了猛烈攻击，他们有关芭蕾舞艺术发展的审美思想极大地影响了欧洲芭蕾舞艺术的发展。

例如伏尔泰在对美的本质的认识上，他认为美能够使人产生惊叹和愉快的情绪。在伏尔泰的思想影响下，芭蕾从歌剧的余兴节目中脱离出来，成为具有戏剧情节的一种艺术。狄德罗(图 8-8)也对芭蕾舞艺术的发展祈祷过指导作用，他说："舞

图 8-8 狄德罗

蹈是诗，这种诗应该有自己的表现内容。这是用动作为手段来进行模仿，它要求诗人、美学家和音乐家与哑剧演员通力合作。这种诗具有自己的情节，这种情节又可以分为幕和场，每一场有自己的或者互相联系的宣叙调，自己的小咏叹调。"卢梭也是启蒙运动的重要领袖，他代表第三等级中小资产阶级的利益和愿望，他崇尚自然，强调回归自然，解放情

感，他的这一思想影响了浪漫主义美学。

伏尔泰、狄德罗、卢梭推进了当时欧洲芭蕾艺术发展的审美思想，点燃了启蒙芭蕾飞翔的火箭，推动了法国芭蕾艺术的发展。他们的革新思想表现反对把芭蕾当作贵族消遣的娱乐品，要使芭蕾像戏剧一样表现现实生活，提倡芭蕾要有社会内容和教育意义，这就是"情节芭蕾"产生的时代背景。诺维尔代表了欧洲芭蕾革新的主流，集中体现了启蒙运动的民主主义精神，他在《舞蹈和舞剧书信集》中提出了他对芭蕾的革新主张。他强调"情节芭蕾""重视情感""重视结构"的思想，在当时的欧洲引起轰动。这部著作被译成英、俄、意、匈等国文字，成为二百年来欧洲尊奉的舞蹈理论经典。诺维尔的学生贝让·多贝瓦尔所创作的舞剧《无益谨慎》体现了诺维尔的芭蕾改革思想，这是一部带有情节、带有戏剧色彩的舞剧，受到广大民众欢迎，舞剧至今还在上演，成为当代世界各大芭蕾舞团的保留剧目。

三、浪漫芭蕾

浪漫时期的芭蕾是指受浪漫主义思潮影响的芭蕾舞艺术（图8-9）。浪漫主义运动是指18世纪末19世纪初在欧洲兴起的一种新的文艺思潮，它反映了资产阶级对变革运动的失望之情以及战争所带给民众的苦难。它的目的在于推翻古典主义在文学艺术领域中的统治地位，歌颂情感，崇拜自然，接近民众，反对理性，蔑视形式主义。

图 8-9　浪漫芭蕾

浪漫主义始于文学，浪漫主义者采用文学艺术的形式，描绘一幅与现实生活完全不同的、美丽的、虚无的世界。浪漫芭蕾艺术在一定程度上反映了这一政治性的运动情况。具体表现为，舞蹈家摆脱束缚，更多地追求个人自由，尽情地抒发和展示自己的情感和想象。

浪漫主义芭蕾是芭蕾发展史上的"黄金时代"，在舞蹈技巧、编导艺术以及演出形式等方面都经历一个灿烂辉煌的阶段。这一时期，出现了一些卓有建树的舞蹈理论家和优秀舞蹈剧作品及表演艺术家。

舞蹈理论家有维甘诺、卡洛·布拉西斯和泰奥菲勒·戈蒂埃。维甘诺曾为实现诺维尔的舞蹈艺术的统一形式和情节表现的理论进行过多方探索，他丰富并发展了哑剧的舞蹈表现形式，创作出一种新的舞蹈剧，他以雕塑的手法来塑造群体的舞蹈造型，为芭蕾艺术的发展创作出了一种新方法。布拉西斯是 19 世纪的舞蹈教育家，他要求学生按照芭蕾法则进行形体训练，了解芭蕾技巧的机械力学，研究人物舞蹈等，促进了浪漫芭蕾艺术的发展。泰奥菲勒·戈蒂埃是法国著名诗人、艺术评论家，他撰写了大量文章评论当时的优秀舞蹈家和优秀的舞蹈作品，还对舞蹈的审美特性和舞蹈技术进行研讨。不仅如此，他还是杰出的舞蹈编剧家，曾写过《吉赛尔》《帕凯列塔》《沙恭达罗》等舞剧。其中，《吉赛尔》成为欧洲芭蕾史上浪漫主义时期的名代表作品。

浪漫主义时期优秀的舞蹈剧作品有《仙女》《吉赛尔》《葛蓓莉娅》。

四、俄罗斯古典芭蕾

19 世纪后半叶，意大利、法国、英国忙于战争修复，开始对芭蕾艺术不感兴趣。芭蕾舞蹈的表演形式也逐渐僵化，内容单调、乏味，舞蹈成为炫耀技巧、显示美貌的表演，观众对此很反感。演出票卖不出去，又没有政府的资助，舞蹈团体因没有盈利而破产，法国许多艺术家来到俄国寻找芭蕾发展的天地。

俄罗斯芭蕾的发展来自三方面的原因。

（1）俄国民主革命运动和现实主义文学革命的胜利，以哲学家、思想家别林斯基、车尔尼雪夫斯基为首的俄国先进知识分子著书立说阐述的先进文艺美学思想促进了俄国文学艺术的发展。例如，《天鹅湖》（图 8-10）中白天鹅的形象是新鲜的，具有独创性的，体现了别林斯基的美学思想。《天鹅湖》舞剧把白天鹅作为青春靓丽的俄罗斯少女的象征来表演，白天鹅身上投射出人的性格，它表现了世界上最崇高的美——人之美，歌颂了人的真、善、美，鞭笞了假、恶、丑现象。这部作品成为久演不衰的世界经典作品。

图 8-10 《天鹅湖》

（2）俄国沙皇的大力提倡。芭蕾艺术是俄国使臣在西欧见到芭蕾艺术之后于 17 世纪下半叶引入俄国的。1742 年，彼得罗夫娜女皇命令在彼得堡成立芭蕾舞团。1773 年，在莫斯科建立了舞蹈专科学校。社会上还举办各种舞会，聘请国外舞蹈大师来教学，为俄国芭蕾艺术发展创造了条件。

（3）法国芭蕾大师狄德罗、勃拉齐斯、佩罗·彼季帕的协助，再加上俄国芭蕾舞大师伊凡诺夫，表演艺术家巴弗洛娃、乌兰诺娃、福金，作曲家柴可夫斯基等人，将俄国芭蕾推向世界顶峰。闻名于世的代表剧作有《天鹅湖》《睡美人》《胡桃夹子》。

五、现代芭蕾

现代芭蕾是受到现代西方文化影响的产物，19 世纪末，西方社会受到科学生产技术飞速发展的影响而发生了巨大变化，同时还出现了批判和否定资本主义腐朽统治的先进文化思想。古典芭蕾舞艺术接受了 19 世纪末 20 世纪初产生的文化艺术思潮的影响，也相应发生了一些改革和变化，具体表现在：①试图摆脱三百年来传统芭蕾对表演者身心的束缚，在表现内容与形式上都有了较大突破；②交响芭蕾的探索已初具规模；③芭蕾艺术开始往民族化方向发展。下面就俄国现代芭蕾、英国现代芭蕾、美国现代芭蕾和中国现代芭蕾进行一些简要介绍。

▶ 1. 俄国现代芭蕾

俄国现代芭蕾（图 8-11）开拓者应以福金、尼金斯基为代表。19 世纪末 20 世纪初，世界芭蕾普遍衰落，18 世纪的辉煌夺目的芭蕾艺术到了 19 世纪末 20 世纪初成为歌剧艺术的附庸。为寻找新的舞蹈艺术出路，各国有志者重新开始理论与实践的探索。

在俄国，芭蕾大师在"交响芭蕾"方面获取了成功，其中，最具代表的是福金。米哈伊尔·福金（1880—1942 年）出身于商人家庭，从小进入彼得堡舞蹈学校学习，在学习舞蹈的同时还兼修了绘画、音乐和文学，这些为他以后的舞蹈创作打下了深厚的文化基础。福金从舞校毕业后，先是做演员，以后做编导，立志改革传统芭蕾，决心创作出符合时代精神和民族性格的新芭蕾。他强调指出，舞蹈艺术不应是其他艺术的附庸，而应是其他艺术平等权利的联盟。

▶ 2. 美国现代芭蕾

20 世纪初，世界芭蕾中心从俄国转移到美国，这与俄国芭蕾大师的努力分不开，这其中的代表者是乔治·巴兰钦。

巴兰钦，原名格奥尔基·米利托诺维奇（1904—1983 年），原籍格鲁吉亚，曾先后在彼得堡戏剧学校和音乐学校学习。毕业后，先做演员，1925 年起担任编导，1933 年定居美国，组建了美国芭蕾舞团，后改称"纽约芭蕾舞团"。他一生创作过 150 部作品，其中多数为无情节的独幕舞剧。这种芭蕾属于音乐芭蕾范畴，因而又称为交响芭蕾（图 8-12），也就是说，芭蕾艺术从它产生起经历席间芭蕾、歌剧芭蕾、启蒙芭蕾、浪漫芭蕾之后，进入交响芭蕾阶段。巴兰钦的作品代表着交响芭蕾的一个高峰，巴兰钦的交响芭蕾是在舞蹈荒漠的美国土地上绽开的一朵奇葩。最能代表巴兰钦交响芭蕾创作精神的作品是《阿波罗》《小夜曲》《水晶宫》。

图 8-11　俄国现代芭蕾

图 8-12　美国现代芭蕾

▶ 3. 英国现代芭蕾

英国芭蕾舞没有像法国、俄国那样辉煌的成就。17世纪初，英国流行假面芭蕾。由于清教徒的干涉，芭蕾艺术在英国发展得比较艰难。17世纪上半叶，英国舞蹈家约翰·威弗曾撰写《论舞蹈》一书主张情节芭蕾，并将理论付诸他的《战神与爱神的恋爱奇遇》的舞剧创作实践中。英国自创的芭蕾舞剧作品极少，既缺少杰出的编导，也缺少优秀的舞蹈演员，舞剧多是邀请外国的演出团体。19世纪末，英国芭蕾主要在歌舞厅里表演。英国有几个较有影响的芭蕾舞团：英国皇家芭蕾舞团、兰伯特芭蕾舞团、节日芭蕾舞团。这些团体在外来芭蕾艺术的影响下，尤其是俄国芭蕾艺术的影响下，得到了长足发展。自1931年以后，英国开始走向本民族芭蕾艺术道路，《约伯记》是根据波洛克话改编的假面舞剧，编导瓦鲁娃继承了英国绘画和文学的传统，创作出了风格独特的英国芭蕾舞。

英国芭蕾舞界最著名的舞剧编导是弗列德里克·阿什顿，他一生创作了80多部舞剧，其中，为玛戈·芳婷排演了不少发挥她特长的舞蹈。英国芭蕾发展到20世纪下半叶，借鉴、引用了不少现代舞的创作及表现手法，本民族艺术日渐成熟、完美。

▶ 4. 中国现代芭蕾舞

从1581年法国《皇后的喜剧芭蕾》上演算起，芭蕾艺术在欧洲已经发展了4个多世纪。与此相比，芭蕾艺术在中国的传播与发展几乎晚了3个多世纪，中国芭蕾起步虽晚，却是超速向前发展的。20世纪初，曾有外国的芭蕾舞团来中国演出，但规模有限。此后，陆续有俄侨在中国开办业余私立芭蕾舞学校，以上海、天津、哈尔滨等地较有影响，它们对中国的芭蕾启蒙教育产生了积极作用。

芭蕾艺术在中国的真正兴起和发展，是在中华人民共和国成立之后。当时的艺术发展方针是：第一，继承发扬民族民间舞蹈传统；第二，学习借鉴外来的舞蹈文化和发展舞蹈创作的经验。在这两种艺术方针指导下，文化部分别于1953年、1957年举办了两届全国民间音乐、舞蹈会演。这一时期，苏联来华访问的舞蹈团接踵而至。1954—1955年，苏联国立莫斯科音乐剧院来华演出，它们的演出影响了中国芭蕾舞的发展。

芭蕾艺术从它一跃出其发源地欧洲，便获得了在世界范围内发展的巨大空间，成为具

有国际性特色的舞蹈艺术。与此同时，以芭蕾固有的艺术传统为纽带，新的多样性风格流派不断涌现，大大丰富了芭蕾艺术宝库。形象地讲，芭蕾艺术长河流经哪个国家，便滋润了那里的土地，而当地民族文化素养也渗入这条大河，以自己的民族特色为世界芭蕾增添了亮丽的风采。1954 年，北京舞蹈学校建立，专设了欧洲芭蕾舞剧科，特邀苏联专家上课。1957—1960 年，舞校排演了四部世界经典芭蕾舞剧：《关不住的女儿》《天鹅湖》《海盗》《吉赛尔》。舞蹈家白淑湘成为中国的第一位白天鹅的扮演者。以后，日本松山芭蕾舞团和苏联莫斯科国家剧院芭蕾舞团来访问演出。1964 年 1 月，文化部与音协、舞协就音乐舞蹈的革命化、民族化、群众化等问题展开讨论。会议开得很成功，对我国艺术领域的发展起到了积极作用，它的具体理论实践的结果便是在全军的第三届文艺会演中涌现的优秀舞蹈作品和音乐舞蹈史诗《东方红》，以及中国现代芭蕾舞剧《红色娘子军》(图 8-13)和《白毛女》(图 8-14)。

图 8-13　《红色娘子军》

图 8-14　《白毛女》

第九章　民族民间舞蹈

第一节　中国民族民间舞蹈

中国是个幅员辽阔、人口众多、历史悠久的东方古国。漫长的岁月和丰厚的文化积淀，造就了今日生活在我国广大地域中的 56 个兄弟民族(图 9-1)，包括汉族、藏族、蒙古族、傣族、维吾尔族、苗族、佤族、哈尼族、彝族等。各民族拥有不同的生态环境、不同的历史和文化背景。歌舞是人类与生俱来、本能的一种艺术形式。这种用肢体姿态来抒发、表达情感，传达生产、生活情景的行为，没有地域、国界、种族和民族之分，是人类共通的形体语言与心灵感悟。不同的民族，因生活环境、生产方式和宗教文化等方面的差异，而拥有着数以万计从内容到形式，从韵律到风格各显异彩、斑斓夺目的民族民间舞蹈。这里我们着重对几个民族的民间舞蹈做介绍。

图 9-1　我国 56 个兄弟民族

一、汉族舞蹈

（一）汉族舞蹈概况

图 9-2　汉唐古典舞

汉族舞蹈，简称汉舞，顾名思义，即汉族传统舞蹈，属于民族舞蹈范畴。汉族舞蹈的历史源远流长，种类繁多，即使是相同种类的歌舞，因地区的不同，也会在风格、装扮和表现形式上各有特色、独具魅力。但由于历史原因，很多汉舞的原貌已无从考据，它大致包括现在舞蹈界所划分的汉唐古典舞（踏歌、相和歌等）和汉族民间舞（如山东秧歌、东北秧歌、安徽花鼓灯、云南花灯等）。汉唐古典舞如图 9-2 所示。

汉族自古以来歌舞活动丰富多彩，并随历史的进程从未停止过传衍与发展。一年一度的春节，是汉族最为隆重和热烈的传统民俗节日。人们对于一年新春伊始、万象更新的祝福，对于未来五谷丰登、人畜兴旺的祈求，以及获得一年中唯一一次身心的彻底放松和欢乐，便把所有的时间和心力统统贯注在春节期间所举行的活动之中。只要在汉族生活的地区，从农历的腊月下旬至新年的几乎整个正月，都可称作春节期间。人们怀着激动的心情，从制作新衣、清洁宅院、准备祭祀供品、筹做节日佳肴到准备欢庆活动仪式、演出等倾注着百般的热情，以获得对新一年期盼的实现。

春节的民众活动中，至今仍保留着一些开始于宋代和清代的民间歌舞形式。自古华夏民族以龙为图腾，在漫长岁月中，龙已逐渐被人们所神化，被当作既可腾云驾雾又能翻江倒海，主宰农田旱涝的神灵，而被以农耕为生的汉民族所尊崇、祭拜。因此，在从南到北的汉族地区便出现了春节时，被人们舞耍于硝烟弥漫、震耳欲聋爆竹声中，千姿百态、无以数计的各种龙形。其中，最被人们熟悉的要算是形体硕大、长达 10 米左右，用彩绸扎起来的"布龙"或"彩龙"。

（二）汉族舞蹈的种类与风格

▶ 1. 东北秧歌

东北秧歌（图 9-3）是中国北方地区汉族劳动人民长期创造积累的艺术财富，它起源于插秧耕田的劳动生活，又和古代祭祀农神祈求丰收，祈福禳灾时所唱的颂歌、禳歌有关，并在发展过程中不断吸收农歌、菱歌、民间武术、杂技以及戏曲的技艺与形式，从而由一般的演唱秧歌发展到今天广大群众喜闻乐见的一种汉族民间歌舞。

图 9-3　东北秧歌

东北秧歌形式诙谐，风格独特，广袤的黑土地赋予它纯朴而豪放的灵性和风情，融泼辣、幽默、文静、稳重于一体，将东北人民热情质朴、刚柔并济的性格特征挥洒得淋漓尽致。稳中浪、浪中艮、艮中俏，踩在板上，扭在腰上，是东北秧歌的最大特点。同时，花样繁多的"手中花"，节奏明快富有弹性的鼓点，哏、俏、幽、稳、美的韵律，都是东北秧歌的特色。每逢重大节日，人们就会自发地组织秧歌表演和比赛。秧歌队的服装色彩丰富艳丽，多以戏剧服装为主。

▶ **2. 山东秧歌**

山东秧歌是一种山东省的汉族民俗艺术，全省各处流行，风格多种多样，其中影响最大的是鼓子秧歌、胶州秧歌和海阳秧歌，并称为"山东三大秧歌"，或称"山东三大民间舞蹈"，是汉族劳动人民欢庆丰收的民间舞蹈。

图 9-4 鼓子秧歌

鼓子秧歌（图 9-4）是山东济南非常古老的汉族民间舞蹈，最初发源于济南商河县，有两千多年的历史。据记载，汉鸿嘉四年（公元前 17 年）河堤都尉许商开凿商河，祝河竣工民众自发鼓伞齐舞以示庆贺，是当地民间为庆丰收，而载歌载舞的一种汉族民间艺术形式。鼓子秧歌流传在黄河下游的济阳、商河、阳信、惠民、无棣等县，在风格上可说与黄河中游陕西、甘肃、山西的锣鼓一脉相承。传说起源于北宋，是农民在打谷场上庆丰收的舞蹈。参加舞蹈的角色有伞、鼓、棒、花、丑五种，使用的道具分别为绸伞、圆形鼓、双棒、绸巾。

胶州秧歌（图 9-5），又称地秧歌、跑秧歌，当地民间称扭断腰、三道弯，是山东省的汉族民俗舞蹈之一。胶州秧歌有 230 多年的历史，清代胶州包烟屯赵姓、马姓两家于 1764 年逃荒关东，沿途乞讨卖唱，逐渐形成一种边舞边唱的形式。返回故乡后，多年相传改进，到 1863 年成型，舞蹈、唱腔、伴奏均有一定形式。1860 年后，又在胶州秧歌的基础上，创立了秧歌小戏，有 35 个剧本。

图 9-5 胶州秧歌

海阳秧歌（图9-6）是汉族民间社火中的舞蹈部分，流行于山东半岛南翼、黄海之滨的海阳市一带。海阳大秧歌是一种集歌、舞、戏于一体的汉族民间艺术形式，它遍布海阳的十余处乡镇，并辐射至周边地区。海阳大秧歌素以粗犷奔放、感情充沛、风趣幽默的表演风格著称于世。在表演形式上，分大场子和小场子两种，大场子是群舞，锣鼓铿锵、万马奔腾，宛若大河滔滔。小场子多是双人舞、多人舞，

图9-6 海阳秧歌

恰似小桥流水，一波三折，美不胜收。海阳大秧歌独具的优秀的汉族民间艺术特色和浓郁的生活气息，吸引了大批艺术家、学者及国内外游客前来学习、观赏。海阳大秧歌早在明清时期就已兴起，后经当地民间艺人将汉族民间神话传说与武术、舞蹈动作结合在一起，逐渐演变形成今天的"秧歌"阵势。

▶ 3. 安徽花鼓灯

图9-7 花鼓灯

安徽花鼓灯（图9-7）是传播于淮河流域的一种以舞蹈为主要内容的综合性艺术形式，是一种比较完整的、系统的汉族民间艺术形式，有歌有舞有戏剧，具有独特的艺术风格和最丰富的艺术语言，它的舞蹈动作刚健朴实、欢快热烈、动作洒脱，表演风格富有浓郁的乡土气息，它的音乐源自民歌，题材广泛，节奏多变，或高昂激越或婉转纤柔，是汉族具有代表性和震撼力的民间舞蹈之一。曾被周总理誉为"东方芭蕾"，又有"淮畔幽兰"的美誉。

追溯花鼓灯的历史，最早起源于宋代。如果把可考的文字记载、传说与直观所能观测到的历时性与共时性的花鼓灯现象进行比较分析，不难发现花鼓灯具有宋代舞蹈文化的印迹。仔细观察20世纪50年代花鼓灯的原始风貌，能较明显地体察出花鼓灯所反映出的宋代历史文化基因。比起许多原始功能遗存十分明显的舞种，花鼓灯更具技艺性、表演性和艺人职业化的特点；而比起某些更具市井文化气息的民间歌舞，它又具有很强的民俗性和群众自娱性。花鼓灯兴盛于明代，盛行于清末、民初。

舞蹈是花鼓灯的主要构成部分，舞蹈中包括"大花场""小花场""盘鼓"。"大花场"是集体表演的情绪舞；"小花场"是"鼓架子"和"腊花"的双人或三人即兴表演的，有人物、有情节的小舞剧，是花鼓灯舞蹈的核心部分；"盘鼓"则是舞蹈、武术、技巧表演相结合又具有造型艺术特征的表演。

▶ 4. 云南花灯

云南花灯戏(图 9-8)是一种汉族戏曲剧种。源于明代或更早一些时候的民间"社火"活动中的花灯，流行于全省各地和四川、贵州个别地区。由于各地语音有别和艺人演唱的不同，流行在不同地区的花灯又受到了不同的曲种、剧种或民歌小调的影响，故云南花灯又分有昆明、呈贡花灯，玉溪花灯，弥渡花灯，姚安、大姚、楚雄、禄丰花灯，元谋花灯，建水、蒙自花灯，嵩明、曲靖、罗平花灯，文山、邱北花灯，边疆地区花灯九个支派。云南花灯戏演出的许多剧目都具有朴素单纯、健康明朗的民间艺术特色，充满着劳动人民的生活气息。

图 9-8　云南花灯

花灯舞蹈是云南花灯的重要组成部分，传统的花灯舞蹈有只舞不唱的如《狮舞》《猴子弹棉花》等，有集体性的歌舞如《连厢》《拉花》等。花灯戏的行当原来只有男女二人，后来才分为生、旦、丑三个行当。当花灯戏演出中型、大型的角色众多的剧目以后，又增加了其他行当。

二、藏族舞蹈

(一) 藏族舞蹈概况

西藏位于我国的西南部，地域辽阔，资源丰富，是一个面积大、海拔高的高原地区，素有"世界屋脊"之称。它北接昆仑山，与新疆维吾尔自治区、青海省相邻，东隔金沙江与四川省相望，东南接云南省，西南与缅甸、印度、不丹、尼泊尔等国接壤。

西藏的特殊的地理面貌，使它的地理风光别具特点，这里有冰雪山峰、藏北草原、藏东森林，自然地理环境形成不同的经济区，如农区、牧区、半农半牧区。特殊的地理环境及经济区又形成特殊的生活习俗与风土人情。藏族主要集中生活在西藏，具有悠久的历史文化。藏族歌舞是藏族传统文化中的一部分。西藏高原的岩画记载了藏族古代歌舞的情况，如在阿里日土地区就发现了许多男女对舞或手拉手舞蹈的岩画。藏族人民最早信仰苯教，在祭祀活动中，舞蹈成为仪式的主要手段。

西藏民俗歌舞是一种独特的舞蹈艺术，它种类繁多且具有悠久传统，还拥有着自己的理论体系。《知识总记》是藏族歌舞的重要理论著作，它集中反映了藏族民间歌舞的美学精神，这种舞蹈一直延续至今。藏族歌舞分布很广，农区、牧区、林区的不同劳动生活，造就了不同的舞蹈特色和风格。

（二）藏族舞蹈的种类与风格

藏族舞蹈（图9-9）的种类主要有果谐、卓、谐、宣、廊孜、谢钦、果孜、热巴、藏戏舞蹈、央久嘎尔、波、嘎尔、堆谢、羌姆等。下面择其主要进行介绍。

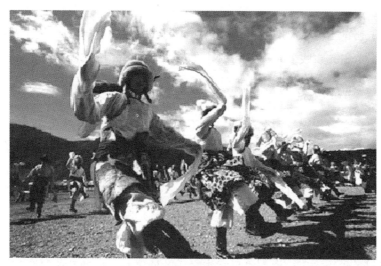

图9-9　藏族舞蹈

▶ 1. 果谐

果谐（图9-10）即圆圈舞蹈，也称为农民舞蹈，因为它的舞蹈动作形式与农业生产劳动紧密相联，果谐中"三步一提"的舞步就是来自跺麦穗动作；"双甩手"动作来自筛麦子动作；"双晃手"动作来自一手抱着装有种子的筐，一手播撒种子的动作。这些舞蹈动作具有浓郁的劳动生活气息。

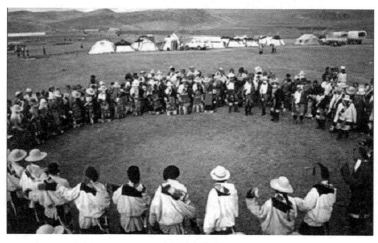

图9-10　果谐

果谐表演的时间、地点没有严格规定，它除了在民间节日、宗教祭日表演之外，还常常在亲朋好友聚会之时跳。尤其在七月"望果节"也即青稞收获季节时表演，开镰前，人们穿上节日盛装，带上酒和食物，举着佛像背着经书从四面八方汇聚一起，先向佛像礼拜，然后酒食歌舞。

果谐的舞蹈动作主要是以脚的踩、踏、踢、撩、膝盖颤动为主，再加上双手臂的自然甩动。舞蹈动作有快慢收放之分，舞步刚健有力，气氛热烈活泼，舞蹈充满农业生产气息，深受藏区农民的喜爱。

▶ 2. 卓

卓是流传于西藏山南、拉萨、日喀则等地区的腰鼓舞。鼓有两种：一种是在鼓棒上拴有两条鼓带，一条围扎在腰上，另一条围扎在左大腿根部，圆鼓固定在左腰旁；另一种是带长鼓把的圆鼓，舞蹈时，将长鼓把横插在身后腰带内，使鼓竖在左腰旁。

在过去，卓只为迎接达赖喇嘛、班禅大师时表演，现成为民间喜庆节日舞蹈。西藏各地区卓的表演内容大致相同，服装道具差别不大，舞蹈动作以击鼓为主，主要有一鼓点、五鼓点、九鼓点等，基本动作有跨腿击鼓、单跪击鼓、跨转击鼓等，动作还多有对动物动作的模仿，其中以辫击鼓为主要动作特色。舞蹈表演的形式为围成圆圈顺时针移动，队形有龙摆尾、麻花形等，舞蹈时还有艺诀，作为统一节奏、调动舞蹈情绪的口号。舞蹈气氛是奔放与舒缓穿插进行，舞蹈场面很大，气势恢宏，热闹欢快。

▶ 3. 谐

谐（图 9-11）又称作弦子，因为有拉弦乐器伴奏而得名。谐的表演时间一般在藏历年初三和赛马会，在人们朝拜寺院，寺庙僧人表演完羌姆之后，自发跳起群众自娱性舞蹈。舞蹈的内容基本围绕歌颂家乡、歌颂大自然和男女爱情展开。舞蹈形式是男女各半圆围成圆形舞蹈，男先唱女随唱，边唱边舞顺时针转圈舞蹈，舞蹈节奏由慢到快。舞蹈的基本动作有三步一点、三步一跟、三步一端、一退一收，以两腿颤撩、松腰松胯、双手臂挥袖，以及脚的拖、点、踏、端为其舞蹈的典型风格。

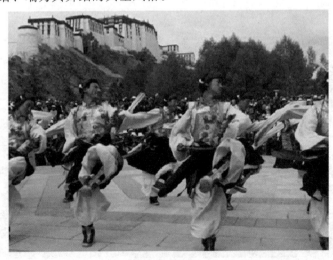

图 9-11 谐

▶ 4. 热巴

热巴是以鼓舞为主，兼说、唱、谐、杂技、气功、短剧的综合性表演艺术。

热巴的表演者多为民间流浪艺人，他们先击鼓摇铃，招引观众，然后表演。热巴表演主要由铃鼓舞、杂曲、民间歌舞"谐"组成。表演形式有圆圈舞、集体舞、单人舞、双人舞等，表演中有男女铃鼓舞，男子技巧有立身蹦子、躺身蹦子、盘腿倒立、点步转、跨腿转等动作。女子主要有翻身击鼓、点步击鼓、顶鼓平转等动作。

▶ 5. 堆谢

"堆"是指地名，泛指雅鲁藏布江上游一带，"谢"是指歌舞。藏族人把流行于雅鲁藏布江一带的歌舞称为"堆谢"。

堆谢舞蹈起源于13世纪初叶堆的地区，后传向拉萨和其他地区，以后又分成拉萨堆谐和堆巴谐两种。拉萨堆谐已城市化，具有细腻、含蓄、轻盈、优美等特点。堆巴谐则具有粗犷、活泼、开朗、奔放的特点。堆巴谐舞蹈要求舞者头顶一碗水跳舞，基本动作有侧身、前倾、后昂、拧身、拧身踏步、双统推手、前划手、后甩手、顺风旗绕腕等动作。

▶ 6. 羌姆

羌姆为西藏宗教舞蹈（图 9-12）。"羌姆"原为藏语中的动词，意为跳舞，后来有些学者把它译成"法舞""跳神舞"。羌姆最初只是单纯性的跳舞，后来又增加许多内容，舞蹈中有不少形象出现，如鬼神、妖怪、历史人物、外国人、各种动物、有气功或杂技表演者，还有小丑等。

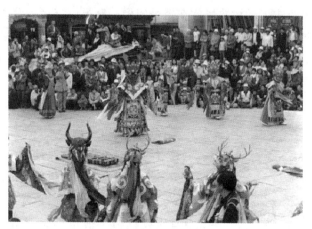

图 9-12　羌姆

羌姆是藏族喇嘛教寺庙中的传统舞蹈，具有驱疫鬼、谢神灵的功能，它的表演有一套严格、完整的程序，表演者为寺庙僧人。表演程序为舞者装扮成众神，头戴面具，手执法器绕场一周，然后表演。羌姆舞蹈手臂动作不多，主要注重脚部的弹跳动作。

三、蒙古族舞蹈

（一）蒙古族舞蹈概况

内蒙古自治区位于我国北部，地跨东北、西北、华北三大区域，东部与黑龙江、吉

林、辽宁相邻，南部、西南部与河北、山西、陕西相接，西部与甘肃、宁夏相连，北部与蒙古国接壤，东北部与俄罗斯联邦交界。

蒙古族舞蹈（图9-13）属于草原舞蹈文化系列。自古以来，内蒙古一直是诸多游牧民族生息繁衍、纵马驰骋的天地。自春秋战国时代起，匈奴、东胡、鲜卑、突厥、党项、契丹、女真、蒙古等民族在这广袤的土地上劳作游牧，打下了"草原文化"的基础。

图 9-13　蒙古族舞蹈

阴山岩画上反映出古老的游牧民族在婚丧嫁娶、祭祀、狩猎、游牧、战争、节日里都要舞蹈的情况。经过漫长历史岁月的发展，这些舞蹈给北方诸多游牧民族的舞蹈形式与发展以深刻的影响，并逐渐积累形成今天的蒙古族舞蹈文化风格。

（二）蒙古族舞蹈的分类

蒙古族舞蹈是蒙古舞蹈文化当中的主要组成部分。1947年5月1日，内蒙古自治区建立后，蒙古民族开始发掘整理民间舞蹈，基本包括两大类：宗教习俗舞蹈和节日庆典舞蹈。

宗教习俗舞蹈包括祭神树舞、战旗舞、十二属相舞、丹布尔舞、藏传佛教舞、萨满教舞等。

节日庆典舞蹈包括布里亚特婚礼舞、陶布修勒舞、筷子舞、盅碗舞、盘子舞、浩德格沁舞、雅布根好布吉木舞、安代舞等。

在这里简略介绍具有代表性的内蒙古民族民间舞蹈。

▶ 1. 宗教习俗舞蹈（图9-14）

蒙古族同其他民族一样经历了原始"万物有灵"的宗教信仰的历史阶段。"祭敖包"是最古老的习俗之一，蒙古先民聚沙石土木为祀神之处。后来又发展为祭神树，它源于原始先民对土地的崇拜。在昭乌达盟草原，尚留

图 9-14　宗教习俗舞蹈

有祭祀神树的活动，祭祀时，人们用五彩绸布饰树，然后，由长者率众，绕树歌唱踏舞。

战旗舞是由将士出征前跳的舞蹈。舞蹈时，三位将领高举天神、地神、战旗，骑马在队伍前面，后面是一群头戴各种兽形面具，手执神旗的士兵，他们在三位将领的指挥下变化着不同的舞蹈队形，舞蹈气势宏伟，慷慨激昂。

萨满舞起始于元代，舞蹈以"耍鼓""拟兽"为主。"耍鼓"舞者手持单鼓，进行不同部位的耍鼓，不同节奏的敲击，又加进一些下腰、旋转等技巧动作构成它独特的舞蹈风韵，"拟兽"舞是萨满舞蹈的主要部分，它由请灵、迷网、降神、送神四部分组成。舞蹈多处在"神附体"的抖动状态中，而且有许多模拟飞禽走兽的舞蹈动作。

▶ **2. 节日庆典舞蹈**

蒙古民族热情好客，喜欢在喜庆节日里举盏高歌、纵情歌舞。

在中华古代历史上，曾掀起过几次大规模的民族迁徙和民族融合的浪潮。其中，在魏晋南北朝的400年间，中国北方及西北东北的匈奴、鲜卑、乌桓、羯、氐、羌等"胡族"先后涌进中原，与汉族争夺地盘。游牧和半农半游牧民族的"胡文化"与中原农耕人的"汉文化"产生撞击，在长期的冲突、碰撞中，胡、汉之间的文化距离逐渐缩短，在文化冲突中双方不断改变自身原有的文化结构，相互采长补短，经过不断适应、调整，双方文化趋向一致。

流传在鄂尔多斯高原上的舞蹈主要有筷子舞、盅碗舞、盘子舞等，这些以灯、碗、盘为道具的舞蹈可以自娱，又可以娱人，多在节庆、宴席表演。最初由于舞蹈受室内空间的限制，只能在原地做一些坐、蹲、跪、站的舞蹈动作，后来，随着演出场地的扩大，艺人又增加了一些移动性舞步和旋转、下腰等舞蹈技巧，使舞蹈具有表演给人看的观赏性质。在赤峰市敖汉旗流行一种舞蹈，叫《浩德格沁》，是一种歌、乐、舞、说、唱融为一体的综合表演形式，一般在春节时表演。

蒙古族代表性的节日庆典民间舞蹈主要有安代舞、筷子舞、盅碗舞、浩德格沁、哲仁嘿、纳日给勒格、哟郭勒、阿列勒、娜若·卡吉德玛、乌审召查玛、广宗寺查玛、镶黄旗查玛、博舞等。下面择其主要进行介绍。

（1）安代舞。

安代舞（图9-15），最初为宗教舞蹈，在古代用于治疗"魔鬼附体"病、婚后不育等症，它具有驱鬼逐疫、求雨求丰年的功能。在现代，主要用于节庆娱乐。

舞蹈多在夏末秋收之间举行，跳舞时间少则7天，多则21天，最长40天。舞蹈人数不限，有时三五十人跳，也有时数百人跳。舞蹈领头人主要有"博"，他手持鼓鞭、单鼓，主持仪式。"歌手"，由既通晓民歌，又具有即兴创作才能的人来担任。凡是参加跳安代的人都要穿戴整齐，不允许妇女参加。

安代舞的主要特点是载歌载舞，舞蹈有热烈奔放、粗放豪健的风格，舞蹈动作主要由踏足、顿足、甩巾以及圆圈队形组成。安代舞现为蒙古族代表性民间舞蹈。

（2）筷子舞。

筷子舞（图9-16）发源于鄂尔多斯高原，因舞者手执筷子相互敲击而得名，现风行各地。

图 9-15　安代舞

图 9-16　筷子舞

筷子舞来自生活，它最初的表演形式比较简单，舞者只是围桌坐地，边唱边舞。后来又增加了蹲、跳、转、走、耸肩、揉背、击地、打足等动作，成为观赏性很强的表演性舞蹈。舞蹈最初由男子单人表演，后发展为双人舞、男女群舞等形式，一般在婚礼、喜庆、迎宾、待客时跳，舞蹈活泼、明快。为筷子舞伴奏的音乐多为蒙古族传统民歌。击筷的基本动作主要有摊掌击筷、接掌击筷、点步击筷、便步击筷、披腿击筷、端腿击筷等。

（3）盅碗舞。

图 9-17　盅碗舞

盅碗舞（图 9-17）是蒙古族中最具代表性的，表演性很强的群众娱乐性舞蹈，舞者表演时，双手各执两只酒盅，在歌舞中击打手中盅碗，敲击出悦耳动听的节奏声响。舞蹈多在喜庆佳节、迎宾待客的宴会上表演。最初由男子表演，后转化为女子舞蹈。

舞蹈一般在酒席桌前的空地上表演。由于蒙古族妇女喜戴分量很重的镶满珍珠、玛瑙、翡翠、金、银，又垂挂长长的穗链的头饰，因此，舞蹈时不便做跳跃、欢快的动作，久而久之，形成盅碗舞特有的气质，即外柔内刚、沉稳端庄、典雅俏美、圆柔飘逸。

为舞蹈伴奏的音乐多采用蒙古族传统民歌伴奏乐器，主要有三弦、四胡、笛子、扬琴。舞蹈主要有碎摇盅、单手击盅、双手击盅、顶上胸前击盅、胯旁击盅、耸肩击盅、交替击盅、推掌摇盅、拧身击盅、推肩横摆击盅等动作组成。舞蹈时，由一歌者领唱，众人伴唱，边敲击盅碗、盘子、筷子为舞者助兴。

（三）蒙古族舞蹈的风格特点

蒙古族舞蹈由于受其民族生存环境影响，充满浓郁的草原气息。蒙古族自古以来喜爱蓝天中的雄鹰、草原上的骏马以及高飞的大雁和天鹅，因此，他们的舞蹈中多有雄鹰展翅、骏马奔腾、大雁高飞、天鹅拍翅等优美的舞姿体态（图9-18），这是蒙古族人将民族性格和审美理想寄托于雄鹰、骏马、大雁、天鹅等舞蹈形象之中的原因。此外，生活在草原地区的蒙古族多以家庭为单位从事狩猎、游牧等生产劳动，平时难得聚会。蒙古人平常不是骑在马上，就是蜗居在自家毡房内，因此，蒙古族的舞蹈腿部和脚部动作比较少，而上身动作比较多，尤其以肩部、背部、臂部、腕部动作最多。

蒙古族舞蹈除了鹰舞、雁舞、马刀舞之外，还具有生活气息浓郁的劳动舞蹈，如挤奶舞、盅碗舞、筷子舞等，这些舞蹈也带有鲜明的游牧民族的性格特征。如挤奶舞主要以肩部动作为主；盅碗舞和灯舞主要凭借手、腕、臂、肩的弹、挑、拉、揉以及以腰为轴的前俯后仰进行表演；筷子舞以腿部屈伸，身体左右晃摆，又快又

图 9-18　蒙古族舞蹈的舞姿

碎地抖动双肩，两手臂用筷子击打手、肩、腰、腿等各个部位，在舞台空间做线圈、行走、直线进退的舞蹈路线，这些都与蒙古族骑马游牧的生活方式脱离不开。

总之，蒙古族舞蹈无论是赛马、射箭、摔跤等习俗舞蹈，还是跳查玛舞、安代舞，其舞蹈形态都带有明显的游牧风格。

四、维吾尔族舞蹈

（一）维吾尔族舞蹈概况

新疆维吾尔自治区位于我国的西北部。天山山脉横卧新疆中部，在天山与阿尔泰山之间形成的准噶尔盆地被称为北疆，在昆仑山和天山之间形成的塔里木盆地称为南疆。新疆属于内陆性气候，干燥少雨，但天山、阿尔泰山、昆仑山的冰峰融化为条条河流滋润着广袤的西北大地，塔里木河、额尔齐斯河、伊犁河的流程在沿途无垠的戈壁沙滩上形成水草肥美的草原和枝繁叶茂的绿洲。草原和绿洲孕育了新疆不同特色的文化。

新疆在古时称为西域，汉武帝曾派张骞出使西域，联合月氏抗击匈奴。自汉代，古丝绸之路的东西方交往便有规模地开始进行，随着东西方丝绸贸易的深入，外来文化也大规模涌入新疆地区。古丝绸之路上各个石窟中的壁画记载了外来文化在中国新疆、甘肃等地区的流变。根据古代历史文献记载，隋唐时期的宫廷伎乐大部分来自西域，如龟兹乐、高昌乐、于阗乐、疏勒乐、康国乐、安国乐、天竺乐等。

新疆主要居住着 13 个民族，其中维吾尔族主要集居在塔里木盆地，吐鲁番—哈密盆地、伊犁河谷各绿洲之地，主要从事农耕生产活动，信奉伊斯兰教，民间传统节日有古尔邦节(宰牲节)、肉孜节(开斋节)、纳吾鲁孜节(迎春节)等。民间舞蹈活动大都在这些节日中表演，尤其是麦西热甫的表演。"麦西热甫"意为聚会场所，它有许多类型，如节日型的、喜庆型的、庆丰收型的、轮流做东型等。各种麦西热甫活动都包括舞蹈等内容。麦西热甫的活动场地一般设在葡萄架下、草坪、庭院里，主要的民间舞蹈有赛乃姆、多朗舞、各种持道具舞、各种模拟舞。除此之外，还有一些与宗教活动有关的舞蹈，如夏地亚娜、萨玛舞、匹尔等。

(二) 维吾尔族舞蹈的种类与风格

维吾尔族是具有漫长历史的少数民族，在悠久的历史发展中，维吾尔族经历了游牧、农耕等生活阶段。由于地处边陲，最早接受了沿古丝绸之路传来的西方文化、政治、宗教等的影响。这些在维吾尔族舞蹈中都有保留，并成为各地区不同风格的舞蹈。草原风格的舞蹈、农耕色彩的舞蹈和西域绿洲特点的舞蹈构成了别具一格的西北少数民族维吾尔族舞蹈的总体风格，如图 9-19 所示。

图 9-19　维吾尔族舞蹈

维吾尔族的舞蹈大体分为三类：群众自娱性舞蹈、表演性舞蹈和礼节性舞蹈，其中以赛乃姆、多朗舞、萨玛舞、夏地亚娜、刀郎麦西热甫为代表。

▶ **1. 赛乃姆**

赛乃姆(图 9-20)是一个表演性较强的群众自娱性舞蹈，广泛盛行于新疆各地，一般在

喜庆节日里表演，舞蹈人数不限，舞蹈进行中舞者可以自由邀请围观群众参加到舞蹈队伍中一块表演。为舞蹈伴奏的乐器主要有唢呐和手鼓。舞蹈的主要艺术特征为扬眉、动目、动肩、移动脖子、拉裙子、托帽、弹指，以及三步一抬、后踢步、横垫步等。舞蹈由慢到快，最后在欢腾声中结束。赛乃姆在新疆各地有不同的风格。南疆的赛乃姆动作比较明快、活泼；北疆的赛乃姆矫健、粗犷；东疆的赛乃姆平和稳重。不同的舞蹈风格产生不同的艺术效果。

图 9-20　赛乃姆

▶ 2. 多朗舞

多朗舞是居住在塔里木盆地一带的维吾尔族人的舞蹈，该舞以双人舞对舞为主，儿童可以同时进行，男女不限，一般在喜庆节日里演出。这个舞蹈凝聚着中原文化、印度文化、伊朗文化的精髓，舞蹈风格不同于其他地区，较好地保存了古丝绸之路上西域乐舞的一些形式。此外，多朗舞还带有游牧生活的痕迹，这与历史上的多朗人多居住在野兽出没的荒漠地带有关。多朗舞的舞蹈内容多以反映狩猎过程为主，舞蹈为散板、中板、快板，最后达到高潮。多朗舞的舞蹈动律为滑冲、微颤。滑冲是后脚点地，前脚快速迈出，同时身体前倾，使脚落地式形成滑冲的形式。微颤指膝部的松弛屈伸。滑冲、微颤构成了多朗舞的特点，使舞蹈既显示了草原文化的气概，又体现了农耕文化风格。

图 9-21　萨玛舞

▶ 3. 萨玛舞

萨玛舞（图 9-21）是带有宗教色彩的维吾尔族民间舞蹈，它起始于萨满教的影响，又与古丝绸之路传来的西域乐舞融会之后，形成发展起来的为群众喜爱的歌舞形式。萨玛舞由男子集体表演，一般在肉孜节、古尔邦节上演出。舞蹈开始时，人们聚集在一起，先向逆时针方向前进舞蹈，每人在舞蹈中尽可能发挥自己的动作特长，但又不破坏舞蹈整体感，舞蹈由慢到快，动作也由平缓到激昂，舞蹈气氛热烈、欢快。舞者在舞动中还可以表演一些高难度技巧，如单步跳转、擦地空转、连续跳转等技巧，促使舞蹈达到高潮。

▶ 4. 夏地亚娜

夏地亚娜舞蹈来自古代维吾尔族穆斯林对历史人物阿里·阿尔斯兰汗的祭祀活动。据传，阿里·阿尔斯兰汗曾用《夏地亚娜》乐曲鼓舞士气，在与敌军对垒中获胜，战争取胜后，人们以《夏地亚娜》歌颂之。随着历史发展，夏地亚娜从祭祀形式演变成为一种民俗活

动，舞蹈从简单地随乐曲奔跑、跳跃的形式转变为由跑、跳、转等动作构成的基本舞步，舞蹈表现以及技巧也有极大的发展。目前，夏地亚娜仍在新疆地区活跃，在每年一度的祭祀阿尔斯兰汗的群众活动中表演，参加人数不限，从几人到几十人，甚至成百上千人，舞蹈以小跳步、单脚跳步、两脚交替跳步、单脚跳转为主，手臂动作以双臂上举、手掌快速抖动、手掌左右翻动、肩膀扭动动作为主，舞蹈呈现出欢快热烈、节奏明快、动作敏捷等特点。

▶ 5. 刀郎麦西热甫

刀郎指天山以南叶尔羌河流域地区，麦西热甫原是指穿流在新疆的河流的名称，后来又指麦西热甫流域的游艺舞蹈。刀郎麦西热甫（图 9-22）指叶尔羌河流域的舞蹈。在这一地区的麦西热甫中所有的乐曲、舞蹈、乐器都可以以"刀郎"冠之。刀郎麦西热甫由于远离交通热线，较少受到外来文化冲击，因此更多地保留了其原始舞蹈风貌。

图 9-22　刀郎麦西热甫

刀郎麦西热甫主要以刀郎木卡姆、刀郎舞、"黛莱"游戏和诉罚 4 种动作的艺术形式组成。

五、傣族舞蹈

（一）傣族舞蹈概况

傣族是跨国而居的民族，在我国主要分布在云南西双版纳傣族自治州，德宏傣族、景颇族自治州，耿马傣族、佤族自治县，孟连傣族、拉祜族佤族自治县，并散居临沧、澜沧等 30 多个县。傣族多居住在山川秀丽、物产富饶、土地肥沃的平坝地区，这些地区适宜于农作物生长，傣族居住的西双版纳素有"滇南谷仓"的称号。这一地区还以森林茂密，到处长满奇花异草的绮丽风光而著称。

傣族拥有悠久的文化历史背景，早在公元前 1 世纪，汉文史籍就有关于傣族的记载。傣族人后来在历史发展中又有几个不同的名称，如在唐代曾被称为黑齿、金齿、银齿或绣脚，

宋代称金齿、白衣，元明时期称百夷，清代以后称摆衣，中华人民共和国建立后正式称傣族。

傣族主要信奉小乘佛教，傣族的民俗祭日里举行的舞蹈活动也多与宗教信仰有关。傣族的主要节日有傣族新年(又称泼水节)、关门节和开门节等。傣历新年一般在公历4月举行，节期3～5天，活动内容有采花、堆沙、浴佛、泼水、划龙船、放高升等，而歌舞是傣历新年的重要活动内容。关门节、开门节，傣语称"毫瓦萨"和"奥瓦萨"，它从佛教术语"萨沙那"演变而来，意为斋戒。关门节指雨季时期，这一时期人们只到佛院拜佛听经。开门节指雨季结束，丰收在即，这一时期人们不仅向佛献贡品，还要敲锣、敲象脚鼓歌舞一番。

(二)傣族舞蹈的种类与风格

傣族是一个能歌善舞的民族，其舞蹈(图9-23)种类有许多，但大致可分为三种：自娱性舞蹈，表演性舞蹈和宗教祭祀性舞蹈。每一大类舞蹈中又包括许多种类舞蹈，现将它集中概括为几种，即傣族最具有代表性的舞蹈：嘎光舞、象脚鼓舞、孔雀舞、跳龙舞等。

图9-23　傣族舞蹈

▶ 1. 嘎光舞

"嘎"是跳或舞，"光"指鼓，也有集拢之意，"嘎光"也即围着鼓跳舞。嘎光舞是傣族最古老的民间舞蹈，流行20多个县，逢年过节、丰收喜庆的日子，人们就敲起象脚鼓、锣、铩等打击乐器兴高采烈地手舞足蹈。嘎光舞是男女老少皆可跳的群众性舞蹈。嘎光舞的舞蹈动作虽然简单，但特点突出，舞者在半蹲的姿态上做屈伸颤动的动作，舞者手臂保持三道弯的后轮翻腕，手脚同时做一边顺的动作，上身随手臂左右摆动。这一舞蹈反映了傣族人民庆贺丰收、祝愿生活美好的愿望与理想。

▶ 2. 象脚鼓舞

象脚鼓舞(图9-24)是一个又可自娱又可表演给人观赏的民间舞蹈，由男子表演。象脚鼓有大、中、小三种，舞蹈以击象脚鼓为主。象脚鼓舞是流行最广的傣族男子表演的自娱性舞蹈。表演时，男舞者身上斜跨象脚鼓，边敲击边舞蹈。敲击象脚鼓的方法有多种，鼓

点变化也丰富，有一指打、二指打、三指打、拳打、掌打、肘打、脚打、头打等，敲击出来的声音美妙动听。傣族青年一听到象脚鼓声就会情不自禁地手舞足蹈，借此抒发他们的青春活力。

象脚鼓舞由于鼓身长对人体运动的限制，因而舞蹈动作多以下肢动作为主，如提蹲走步、原地单腿碾步、撩腿步、原地碎步、蹲步、大八字步跨等动作，有时配以身体的轻微闪动动作。象脚鼓舞是傣族人抒发欢乐情绪的手段，因此成为群众喜闻乐见的充满阳刚之气的民间舞蹈形式。

▶ 3. 孔雀舞

孔雀舞（图 9-25）是傣族舞蹈中最具代表性的舞蹈。傣族人居住的地方盛产孔雀，而且，孔雀性情温顺，形态美丽，傣族人把它当作吉祥、幸福的象征。人们模仿孔雀，跳孔雀舞以示吉祥。

图 9-24　象脚鼓舞

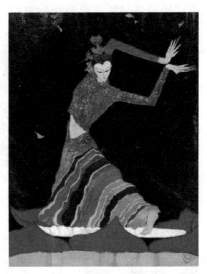

图 9-25　孔雀舞

孔雀舞蹈也可能与佛教有关，在傣族佛寺壁画上多可见到人首孔雀身的图像。孔雀舞与傣族人的宗教信仰、日常生活密不可分。傣族人通过到森林地带和溪水边观看一群群开屏抖翅、翩翩作舞的孔雀，对此进行揣摩，后经创作成为傣族人喜爱的民间舞蹈。

孔雀舞属广场表演性舞蹈，由两人或三人表演，最初表演者多为男子。表演时，舞者身穿篾扎纸糊的孔雀模型，装扮成雌雄两队孔雀相对而舞。舞者的舞蹈动作基本是对孔雀漫步、戏水、追逐、开屏等动态的模拟。后来，随着人们不断改变完善，孔雀舞有了更完美的表演程序和规范化的舞步动作，舞者还去掉了面具、道具，轻装上阵，成为优美的舞蹈节目。而且，逐渐转变为女子表演的舞蹈，舞蹈节奏缓慢单一与节奏快速多变交叉进行，舞姿轻盈舒展，情感有时含蓄、有时狂放，带有一种动静配合、刚柔相济的艺术风格。

▶ 4. 跳龙舞

跳龙舞是傣族宗教祭祀性舞蹈，一般在祭龙树的活动中进行。舞蹈时，男舞者手持带环的铁圈，女舞者手持羊皮单面鼓舞蹈。舞蹈有时是集体舞，有时是两人对舞，舞蹈没有

情节变化，是一种情绪性的舞蹈。舞蹈动作简单，动作幅度小，双膝做一些小幅度的韧性颤动，双手经过上绕半圆落下在腰两侧击鼓或摇环。

以上傣族的这几种代表性舞蹈基本概括了傣族舞蹈的基本动律以及风格特点。傣族人民生活在亚热带气候环境，这种环境决定了他们农作时或生活中喜欢平稳、安静的节奏。这种生活习性决定了他们的舞蹈充满了安稳、轻盈、悠然、秀丽、灵巧的风韵。傣族舞蹈的艺术特征是下肢多保持半蹲状态，身体与手臂的每个关节都有弯曲，形成独有的三道弯。情感含蓄，舞姿富有雕塑性，舞蹈进行时膝部均匀地颤动，上身随之左右摆动，但摆动的幅度不大，脚跟向后踢时快而有力，落地行进轻盈安稳。这是傣族舞蹈的基本动律，这个动律充分显示了傣族舞蹈的动态美和韵律美。

六、朝鲜族舞蹈

（一）朝鲜族舞蹈概况

朝鲜族是一个生息繁衍于我国东北地区的古老民族，它与朝鲜人、韩国人同出一个祖源，由于历史原因，分离而居，但文化却保持着共同特征。

古朝鲜舞蹈（图9-26）分为两大类型：宫廷舞蹈和民俗舞蹈。宫廷舞蹈包括祭祀舞蹈和祝宴舞蹈，民俗舞蹈又包括宗教舞蹈与民间舞蹈。宫廷舞蹈又分为乡乐呈才和唐乐呈才，唐乐呈才是吸收中国古代舞蹈的贵族舞蹈。朝鲜半岛对外来乐舞具有很强的消化力，它对外来乐舞进行了保存与发展，并在漫长的历史岁月中创作了丰富多彩的乐舞艺术，如民间歌舞、宗教乐舞、宫廷乐舞、流浪人乐舞及乐舞及伎房乐舞。这些歌舞迁入中国后，均流散在民间，并广泛流传在各地朝鲜族人生活中。

图 9-26　朝鲜舞蹈

（二）朝鲜族舞蹈的种类与风格

▶ 1. 农乐舞

农乐舞是反映以稻田种植劳动为主的农耕生活的舞蹈，有人说它起源于三韩时代，也有人说它与狩猎生活有关。这是因为农乐舞队中有戴动物假面的角色。这种狩猎式的农乐舞蹈主要是为了再度体验狩猎的欢乐，还有人认为它与祭祀有关。随着历史的发展，逐渐演变为娱乐性舞蹈，在祭祀礼仪、宴请宾客、民间集会等活动上表演，而且表演的内容形式越来越丰富，农乐舞中又增加了长鼓舞、象帽舞等。伴奏乐器有胡笛、大金、小金、长鼓等。舞蹈气氛热烈、情绪激昂、充满活力，表达了人们对丰收的企望。

▶ 2. 假面舞

假面舞（图9-27）包括戴假面跳的假面舞，除此之外，还有身穿各种假形跳的假面舞，如鹤舞、狮子舞、龟舞等，这都是朝鲜半岛移民带来的舞蹈。假面舞在朝鲜半岛有着悠久

图 9-27　假面舞

的历史，它起始于古朝鲜的驱鬼娱神活动，曾接受西亚乐舞艺术的影响。假面舞的表演常常与宗教信仰密切相关，如鹤舞。鹤是朝鲜族崇拜信仰的主要图腾之一，鹤象征着吉祥、长寿。朝鲜族舞蹈中有不少模拟鹤的姿态造型的形象动作。朝鲜舞蹈中的鹤步、鹤飞翔等舞蹈形象深刻显露出朝鲜民族的典雅、飘逸的风韵。

▶ 3. 羌羌水越来

羌羌水越来是朝鲜族具有代表性的民间民俗舞蹈，是女子集体舞。此舞起源于朝鲜的三国时代，开始在祭祀仪式上表演，后来演变为民俗舞蹈。每年农历八月十五日，月白风清的夜晚，妇女们围着篝火，手牵手边歌边舞。目前，这一古老乐舞已由专业演员提炼、加工成为舞台艺术舞蹈。

▶ 4. 长鼓舞

长鼓舞(图 9-28)是朝鲜民族最具代表性的舞蹈。长鼓原本不是朝鲜本土乐器，它来自印度或西域龟兹一带。朝鲜族通过丝绸之路接受了西域乐舞(在敦煌石窟寺院壁画上还可见到长鼓舞的形象)，长鼓经过宫廷乐舞转化，成为朝鲜民族最具代表性的乐器和舞蹈道具。长鼓舞的表演比较热烈，节奏快速，舞者一只手空掌击鼓，另一只手持棒击鼓，速度

图 9-28　长鼓舞

由慢到快，鼓点由简到繁，有时舞者边击鼓边在场上来回移动，有时还急速转圈，使舞蹈充满热烈欢快的气氛。

▶ 5. 扇子舞

扇子舞(图9-29)是与朝鲜民族古老的巫术活动有关的舞蹈。尤其在巫党(巫师)行巫时，一般都使用扇子，或一只手持扇、另一只手持铃。朝鲜族人认为，持扇行巫能够保佑风调雨顺、五谷丰登、生儿育女、守家护宅、人畜平安。后来，扇子舞从巫俗中逐渐脱离出来，成为表演娱乐性的艺术，并增加了一些高难度的舞蹈技巧，但它带有一些宗教色彩。

图9-29 扇子舞

第二节 外国民族民间舞蹈

民族民间舞蹈是世界舞蹈的组成部分，它是在一个国家和民族中由广大民众所创造和传承的文化。它起源于人类社会群体生活中，并在一定的民族、时代和地域中逐渐形成、传播、演变。民族舞蹈有着其他学科所不能替代的认识作用，欣赏民族舞蹈可以了解一个民族的历史、文化、民俗及民族精神，进而认识了解全人类社会与民族文化的发展规律。

每一个国家、每一个民族的舞蹈是受其历史、地理、文化、社会等各方面因素影响的。除了具有鲜明、独特的民族特点之外，世界各民族舞蹈之间还有着非常相似的共同点。在此仅就代表着几大文化区域的民族舞蹈进行介绍。

一、亚洲舞蹈

在亚洲这块古老无垠的陆地上，世代生息繁衍着不同人种，如黄种人、白种人、棕色人种的先民，他们创造了灿烂的亚洲文明，同时也创造了绚丽多彩的亚洲舞蹈。色彩斑斓的民族舞蹈文化构成亚洲多层次的舞蹈艺术，如西亚舞蹈、南亚舞蹈、东南亚舞蹈、东北亚舞蹈等。

（一）西亚舞蹈

代表阿拉伯系舞蹈的主要区域有西亚的沙特阿拉伯、阿拉伯联合酋长国、巴勒斯坦、土耳其、阿富汗、叙利亚、以色列等地和中亚的土库曼斯坦、乌兹别克斯坦、哈萨克斯坦、吉尔吉斯斯坦、塔吉克斯坦以及北非的埃及、摩洛哥等国家和地区的舞蹈。这些地区的民族大部分使用阿拉伯语，宗教信仰以伊斯兰教为主。这些地区舞蹈文化特色的形成与古代文明的渊源有着密不可分的联系，在底格里斯河和幼发拉底河之间兴起的人类最早的文明——美索不达米亚文明，以及尼罗河馈赠给人类的文明——埃及文明，影响了欧洲、亚洲、北非等部分地区的历史、文化、艺术的形成。

尤其是埃及文明对阿拉伯系的音乐、舞蹈产生了巨大的影响。古埃及舞蹈被认为是东方舞蹈，这是因为它的舞蹈特征主要集中在身体的中段，以腰部、腹部的快速抖动动作为主，舞者在舞动中，随着强弱节拍而摆动胯部，然后再配合动头、动肩扭腰摆腿的动作。这种扭腰出胯、抖动腹部的"肚皮舞"（图9-30）与古埃及人的宗教思想、祭祀活动有关。那种扭腰舞臂的动作被认为是埃及舞蹈的最有代表性的动作，这一动作在夏威夷、北非、中非以及南亚、东南亚一带均可见到。这种舞蹈文化的相同性是有深刻的历史文化背景的。

图 9-30　肚皮舞

（二）南亚舞蹈

印度是四大文明古国之一，也是一个充满神话传说的宗教国家。文明的产生总是与江河有联系的，印度文明也不例外，印度文明起源于印度河流域和恒河流域。它最早的文明称作印度河流域文明，由于是在哈拉帕发现的，因而又称作哈拉帕文明，属于青铜器时代的文明。最能代表印度文明的是宗教艺术，印度曾先后兴起过吠陀教、印度教、佛教，其中佛教历时最长，最为完整，影响幅度也最为宽广。印度的舞蹈与宗教紧密结合在一起，舞蹈造型基本上是"神人一体"，它以说唱的形式传播本国文明，以乐舞形式传播宗教文化。

印度的舞蹈根源可上溯到吠陀时代。它的舞蹈特色是舞蹈与宗教、神话、诗歌、戏剧紧密结合。有关印度舞蹈的表演形式及美学风格，早在公元2世纪，在婆罗多牟尼编的《乐舞论》中就已有了详细的描述。印度舞蹈是个充满宗教神话色彩的艺术，在印度，舞蹈被认为是神的创造物，人们跳舞的最大目的是取悦于神，让神高兴，祈祷神给人类赐福。

印度的传统舞蹈与神话、宗教紧密结合在一起，这是印度舞蹈的深层文化底蕴，不了解这一点就无法了解印度舞蹈艺术。印度舞蹈历史悠久，源远流长。它同其他艺术一样，属于印度人民自己创造，千百年来，一直受到人民的喜爱，有些人甚至终身以舞蹈为职业，使舞蹈艺术得到了不断提高和发展（图9-31、图9-32）。

图9-31　印度舞蹈（一）

图9-32　印度舞蹈（二）

（三）东南亚舞蹈

东南亚舞蹈主要指柬埔寨、泰国、缅甸、马来西亚、印度尼西亚、菲律宾等地区的舞蹈。在历史上曾受到中国、印度、阿拉伯文化的影响，近代又有欧洲文化的介入，因此，这里的舞蹈是多层次的艺术积淀。舞蹈的形式与内容带有不少的印度、中国、阿拉伯的艺术色彩。舞蹈的内容多来自印度的古代两大史诗《罗摩衍耶》和《摩诃婆罗多》的故事，还有一些来自阿拉伯地区的与伊斯兰教有关的舞蹈。东南亚的舞蹈是来自各地区文化交流的结果，它们之间既有许多相似之处，但也分别具有本国独特的艺术色彩。

▶ **1. 柬埔寨舞蹈**

柬埔寨最早称为"扶南"。在我国隋唐时期宫廷燕乐"十部伎"中有"扶南乐"，这是柬埔寨最早传入我国的带有印度佛教色彩的宗教乐舞。柬埔寨将印度和中国乐舞吸收进来，又与本土民间舞蹈相结合，产生了具有本民族特色的传统舞蹈。

柬埔寨舞蹈基本分两大类，即宫廷舞和民间舞。宫廷舞是受印度影响的古典舞，民间舞是表现广大劳动人民生活的舞蹈。柬埔寨最有特色的舞蹈是木杵舞，表演者用木杵敲击发出有节奏的声响，然后，随之载歌载舞。

柬埔寨的舞蹈风格突出表现为含蓄、高贵、娴雅、稳重（图9-33）。这种风格形成于公元9世纪时的吴哥王朝。吴哥王朝是由扶南北部高棉人在吴哥地区建立的国家。当时的吴哥王朝是一个政权稳固、贸易繁荣的经济大国，在雄厚的经济基础上，高棉人建立了自己

的文化。12—13 世纪是古柬埔寨国家的辉煌时期，也是其文化的极盛时期，吴哥王朝地区建立了大量的婆罗门教与佛教混合的庙宇和宝塔，即著名的吴哥窟。每个塔尖上都雕刻有凝视四方、微笑从容的巨人脸，头顶一朵莲花，充分反映了古柬埔寨繁荣富强的时代精神。柬埔寨的舞蹈体现了这种神圣、端庄的风格，并一直延续至今。

图 9-33　柬埔寨舞蹈

▶ 2. 泰国舞蹈

泰国舞蹈有古典舞蹈和民间舞蹈之分。古典舞剧主要表演形式为"孔"，即哑剧的意思，它也是一个假面舞剧。它是在印度史诗《罗摩衍耶》和泰国的皮影艺术的影响之下产生的。演员以程式化的手语和舞姿表现剧情，手势有接受、拒绝、呼唤、爱情、愤怒、嫉妒、端坐、敬礼等，程式化的舞姿有 68 式。"孔"表演时，舞者要戴面具，有乐队及歌唱者伴奏、道白，主要乐器有木琴、套锣、木槿笛、鼓及撞铃等。

泰国的另一古典舞剧为《洛坤》，也是泰国的民族舞剧。这类民族舞剧又分为两种：一种是宫廷的，是宫廷女子表演的《洛坤》，这是一种以艺术舞蹈为主的表演形式；另一种是民间的、带有喜剧色彩的舞剧。泰国的民间舞蹈很丰富，主要有笙舞、南旺舞和诺拉舞。笙舞是泰国东北部的著名的民间舞，男女对称舞蹈，主要表现农村劳动生活和民俗风情的舞蹈，包括捕鱼舞和饭篮舞。舞蹈表演有说有唱又有跳、风趣活泼、轻松愉快的南旺舞又称圈舞，共有 19 种基本舞步，男女对舞，舞姿轻雄优美。表演时，女子脸、上身及手臂朝向男子，男子以双臂拱护女下环绕而舞，也可以说是青年男女的交谊舞。诺拉舞起源于泰国南部，舞姿婀娜，手臂动作比较多，富有韵律。

图 9-34　泰国舞蹈

泰国舞蹈的基本舞姿是：下体多保持半蹲，身体及手臂每个关节都有弯曲，形成特有的"三道弯"造型，如图 9-34 所示。动作时腿在半蹲状态是做重拍向下、节奏

均匀的上下屈伸、身体上下颤动为其动律的主要特点。

▶ 3. 缅甸舞蹈

缅甸舞蹈（图9-35）分古代戏剧舞蹈和民间舞蹈两大类。古代戏剧舞蹈一部分来源于民间佛教中的佛本生故事剧；另一部分来自暹罗的宫廷剧。古代戏剧舞蹈的基本动作有深蹲、塌腰、挺胸、昂头、关节弯曲、动作有棱角。缅甸的民间舞蹈主要有长鼓舞、短鼓舞、象脚鼓舞和背鼓等。缅甸的民间舞蹈形式活泼、情绪热烈，舞蹈常伴有说、唱，也有些杂技表演一样的高难度技巧。

图9-35　缅甸舞蹈

（四）东北亚舞蹈

东北亚舞蹈主要指日本舞蹈和朝鲜半岛舞蹈。日本和朝鲜半岛自古以来接受了中国大陆文化影响，因此，它们的舞蹈带有中国大陆影响的痕迹。

▶ 1. 日本舞蹈

日本传统舞蹈注重肩、臂的动作，在日本神乐、舞乐、能乐中，舞者两臂的动作以肩的高度为标准，以腕的动作为活动轴。在能乐中，表演者的服装袖子很长，观众看不见手腕的动态，于是形成一种隔袖观其肘臂动态的欣赏方法。日本能乐中还有手叉腰的典型动作，表演者或一只手提物，另一只手叉腰，或双手叉腰，双手拇指、食指可任意放置在左右腰部位置上，面部常常呈现出一种沉思状。

日本传统舞蹈也很注重脚的动作，在日本多种多样的表现神幻内容的艺能中，脚踏地的动作有许多，而且还含着许多内在的深刻意义。它能通过舞者踩踏舞台地板的声音给观众以各种不同的感觉。在日本"能""狂言"中常常可以见到舞者高跳跃之后、落地以膝着地的动作。这种以"力"为基本动态的艺能，是代表一种让人产生敬畏之心的动作。

日本人的舞蹈动作的总体风格是：动作平稳、节奏缓慢、舞姿柔和，但包孕着一种内在的强力，很少有腾踏跳跃等激烈动作，舞蹈姿态一般表现为屈膝半蹲、坐腰、后背挺直、臀部下垂、五指并拢，如图9-36和图9-37所示。舞蹈行进时，全脚掌着地，拖地而行，表现出一种对土地的眷恋之情。

图 9-36　日本舞蹈（一）

图 9-37　日本舞蹈（二）

▶ 2. 朝鲜半岛舞蹈（图 9-38）

在朝鲜半岛的舞蹈历史上，有两大类舞蹈：宫廷舞蹈和民俗舞蹈。宫廷舞蹈又分为唐乐呈才和乡乐呈才。唐乐指从中国大陆传去的乐舞，乡乐指朝鲜半岛本土乐舞。在朝鲜王朝末期，朝鲜的乡乐又有了很大发展，涌现出许多新的舞蹈品种。

朝鲜人信奉仙鹤与种植稻米的特征，在长久的历史发展中，自然而然地给朝鲜舞蹈打上鲜明的审美烙印。在朝鲜舞蹈中有许多模拟仙鹤的舞蹈形象，如双臂做出鹤翔的形象，脚做出仙鹤抬腿迈步的舞步形象等，舞蹈追求一种显示仙鹤潇洒、飘逸的气韵。逼真地模仿仙鹤形象，已成为朝鲜舞蹈的传统。

朝鲜人对鹤的崇拜还能在巫俗活动中见到。朝鲜巫俗中的巫舞是在喧嚣的巫歌声中进行的，还有喧闹的大鼓和刺耳的铃声伴奏，舞蹈常常是上下跳跃急速旋转两臂伸展、屏息

凝神的缓慢动作。在朝鲜巫舞中，类似鹤飞翔的动作具有祛灾避邪的含义，急速旋转动作，是舞者一种技巧的显示，双手臂在身前身后的交替缠绕摆动动作，像是打太极拳，反映了宇宙阴阳的本质。

图 9-38　朝鲜半岛舞蹈

二、欧洲舞蹈

欧洲，在地理位置上又分为南欧、西欧、中欧、北欧和东欧等地区。欧洲的舞蹈艺术最先起始于古希腊、古罗马。当时的音乐、戏剧、诗歌和舞蹈紧密联系在一起，现存的大量的民间歌谣，反映了当时人民的思想感情和社会生活。

古希腊的艺术繁荣时期有荷马时代（公元前 12—公元前 8 世纪）、古典时代（公元前 5—前 4 世纪）、希腊化时代（公元前 3 世纪左右）。这三个时期的希腊在哲学、美学、音乐、舞蹈、戏剧方面都有较大幅度的发展。在荷马时代，舞蹈的表现形式是与音乐、诗歌结合在一起的合唱抒情歌和颂神的赞美歌，并经常在神庙、竞技场上表演。到了古典时代，由于戏剧艺术的发展，舞蹈又依附于戏剧艺术中，当时希腊盛行一种祭酒神的戏剧表演，表演的人们身披羊皮，人们吹长笛、敲羯鼓、饮酒欢歌狂舞。希腊化时代是希腊文明传播的时代，其乐舞杂糅了许多外来因素。

古罗马是与古希腊艺术风格完全不同的国家。古罗马时代是奴隶社会矛盾极为紧张的时代，奴隶的饥饿和贫困与奴隶主的骄奢淫逸明显两极分化。奴隶们创作的叙事诗、歌谣、神话故事反映了穷苦人的心声。奴隶主在神殿、城堡中产生了消遣作乐的艺术。由于是不同民族组成的国家，拟剧在古罗马盛行起来，它是一种舞蹈与哑剧动作、面部表情结合的艺术。

从 14 世纪开始，欧洲进入了文艺复兴时代，这是封建社会向资本主义社会过渡的时期。这一时期，欧洲的政治、文化发生了巨大的变化，文艺复兴时代的新思想、新文化提倡个性解放，尊重个人的情感、个人的创造，反对教会神权，反对封建文化，这种"人文

主义"的新思想给欧洲的舞蹈繁荣提供了宽松发展的条件。

欧洲的舞蹈艺术自文艺复兴开始朝着三个方向发展：一是贵族芭蕾艺术；二是宫廷社交之术（实际也是贵族艺术）；三是民间民俗歌舞（图9-39）。

图 9-39　欧洲民间民俗舞蹈

欧洲的民间舞蹈充分表现了人类的生命活力，它一直是欧洲芭蕾舞艺术、宫廷社交礼仪艺术的创作源泉，在许多芭蕾舞中可见欧洲各国民间舞蹈。欧洲民间舞蹈多以脚下跳跃踩踏动作为主，服饰鲜艳，舞蹈表演充满激情。以乌克兰民族舞蹈（图9-40）为例，乌克兰民族舞蹈多由青年男女组成。男子动作粗犷激昂，腿部动作较多，有蹲着双腿向前交替踢腿的技巧，有蹲坐快速扫堂腿技巧，双臂在身体两侧伸平，双脚正步并立连续快速空转，以及

图 9-40　乌克兰民族舞蹈

双飞燕、后弯腰空跳等动作技巧，这些高难度技巧往往能够将舞蹈的热烈气氛推向高潮。女子动作则显得轻巧、端庄、贤淑、可爱，与男子舞蹈形成强烈的对比。他们的精湛技艺往往使观众一直处于兴奋的观赏之中。

三、非洲舞蹈

非洲在地理上分为北非、东非、西非、中非、南非，在舞蹈上也表现出不同的地域色彩。北非的舞蹈带有一些阿拉伯特点；南非的舞蹈多体现欧洲宫廷舞蹈的氛围。

非洲的民间舞蹈（图9-41）主要有婚俗舞蹈、丧葬习俗舞蹈、节日庆典舞蹈、祭祀崇拜舞蹈。

图 9-41　非洲民间舞蹈

　　婚俗舞蹈分两部分，第一部分是求爱舞蹈；第二部分是婚礼舞蹈。非洲黑人各族青年，很重视爱情生活，求爱舞蹈是指青年男女在舞会上跳的舞蹈。舞蹈多以群舞的形式表现，舞蹈时，群体舞者围成一个大圈，圈中站一男子，其余全是女子，女子身后拖一长长的草扎成的尾巴。

　　丧葬习俗舞蹈是人们在对死者进行祭祀的仪式上表演的舞蹈，人们通过不停地摆动身躯，不停地说唱歌词来表达他们对死者的哀思，祈求阴间各种鬼怪不要伤害死者。丧葬习俗舞蹈以手鼓伴奏为主，重要的人物如酋长去世，人们在葬礼活动中就要分几个阶段进行。

　　节日庆典活动是一种社会文化现象，它反映了一个社会的文化形态和文化特色。非洲人很重视节日庆典活动，每个民族部落里，都有专门为宗教节日、世俗歌舞、舞蹈开辟的表演场地，这个场地很大，有围栏，可容纳几百个舞蹈者表演。舞蹈者在这种场合表演时要全神贯注，按照一定的规范要求去跳舞。舞跳到激情之处，观众也可加入舞者队伍，观众或把硬币放在演员额头，或用围巾围在演员脖子上，或把布铺在地上，让舞者踩在上面跳舞。

　　非洲的宗教习俗舞蹈也很有特点，非洲人基本信仰一种宗教，如本土宗教、伊斯兰教和基督教。非洲人的本土宗教包括自然崇拜、图腾崇拜、祖先崇拜、神灵崇拜、领袖崇拜等内容。围绕这些崇拜也有一些舞蹈。对外来宗教，如伊斯兰教和基督教的信仰，也产生了围绕这些崇拜的舞蹈。

　　非洲人随节奏应变动作的舞蹈能力很强。如果音乐是以两拍开始，舞者就要迅速将右脚在这种节奏型的强拍上向前移动，左脚在另一拍上移动。在鼓伴奏的音乐中，舞者身体某一部分的动作一定要与各种不同的鼓声紧密结合并按照鼓点的强音节奏来调整身体动作。在快速的音乐节奏的落拍点上，舞蹈者要做跳短步、快速转身、旋转等动作或变化舞蹈动作各种力度、非洲音乐在舞蹈中发挥着重要的作用，它能够创造一种气氛，能够激发舞蹈者做出富有表情的动作。

　　非洲舞蹈的基本动作多种多样，主要可归结为以下几种。

（1）速度比较慢的舞蹈。舞蹈时人们在右脚上系一串蜂音器，右手握一把剑。在音乐强拍处用右脚跺地，弱拍时左脚快速轻踏。

（2）手与脚配合，做复合的基本舞姿，当脚以一拍子速度行进时，身体随之倾倒，而手臂则做不同节拍的动作。

（3）强调腹肌动作、肩的上下动作以及肩胛的收缩放松、伸展前胸动作。

（4）运用腿的夸张动作和膝盖高抬的舞蹈，再加上手臂肌肉抖动、跺脚、弯腰、下蹲、跳跃、翻筋斗等动作来衬托情节的发展。

四、拉丁美洲舞蹈

拉丁美洲是位于地球西半部的南半部、囊括 20 多个国家的美洲大陆，面积约 2070 万平方千米，人口约 5.1 亿，它大部分处在热带地区。由于历史上受到拉丁语系的西班牙、葡萄牙人的影响，人们就将它称为拉丁美洲。拉丁美洲的舞蹈是多元文化融合形成的艺术，其中包含有印第安土著文化、欧洲移民文化和非洲黑人文化。多种文化的相互融合，形成错综复杂的、色彩鲜艳的、生气勃勃的舞蹈美的效果。当今拉丁美洲舞蹈以伦巴、曼博、桑巴为代表，成为风靡全球的国际标准舞，如图 9-42 所示。

图 9-42　拉丁美洲舞蹈

除了这些受到非洲黑人和西班牙音乐节奏强烈影响的舞厅舞之外，在拉丁美洲还存在大量的、植根于民众生活之中的民族舞蹈(图 9-43)。

▶ 1. 乔丹戈舞

乔丹戈舞来自西班牙，曾是西班牙最古老的求爱舞蹈，节奏为 3/8 和 3/4 拍，手指击响板，双人舞。这一舞蹈传到新大陆后，成为人们普遍喜爱跳的舞蹈。在阿根廷，舞者一手摆动手帕，模拟击响板的动作而舞。

▶ 2. 巴吐克舞

巴吐克舞源自非洲，是葡萄牙人殖民扩张巴西，贩卖黑人奴隶时输入的。巴吐克舞多

图 9-43　拉丁美洲民族舞蹈

用于非洲黑人音乐节奏，是舞蹈表情最为丰富的巴西黑人舞蹈。演出时，表演者围成圆圈、击掌、击鼓，同时用铁片、玻璃、木片敲出不同声响来为舞蹈伴奏，舞者边舞边大声吟诵一些诗句。

▶ 3. 马克西塞舞

马克西塞舞也是混血舞蹈，它带有西班牙美洲舞蹈和欧洲音乐的特点，是一种动作狂野、热烈，充满激情的舞蹈。它一般在里约热内卢的狂欢节上表演。每年 2 月，巴西都要举办这样的活动，在狂欢节上，人们可以纵情高唱丛林之歌，随心所欲地跳着马克西塞舞，为舞蹈伴奏的乐器有小提琴、曼陀林、吉他和非洲小鼓。

▶ 4. 敬神舞

敬神舞是流行于墨西哥的民间舞蹈，它包括节日歌舞、纳米迪柯迪依舞和勇士舞。舞蹈表演时，女子穿口袋式的维比尔衣裙，裙子上绘有太阳、月亮、植物、火、水等图案。男子穿勇士装，头戴羽饰帽，身着拖地披肩，一手持盾牌，一手握乐器，脚上佩戴一百来个干果，干果壳内里有籽，跳动起来"哗哗"作响。舞蹈时，男女舞者手捧香炉，臂膀上挂着黄色、绿色、红黄色花环，做向神致意的舞蹈动作。之后，熄灭香炉中火，然后结伴舞蹈，表达对神的敬爱之情。舞蹈结束时，两位少女脸上涂抹不同颜色，黑白相半的阴阳脸代表事物的矛盾，红脸象征繁衍后代，咖啡色象征土著印第安人，她们做出优美舞姿，向神致敬。

▶ 5. 哈拉拜舞

哈拉拜舞是西班牙踢踏舞、霍达舞与墨西哥当地土秀门人舞蹈相结合的混血舞蹈。表演形式是男女对舞。舞蹈内容表现青年男女的爱情过程。舞蹈动作多为踢踏舞步，手臂动作不多。舞蹈服饰是女舞者身穿土布制成的大舞裙，男子穿传统舞服，头戴宽檐帽，舞蹈时，舞者或将帽子当作道具放在地上，或用帽子遮住青年男女的面颊。表演时，舞者脚穿带有鞋钉的舞鞋，跳舞时点踏出悦耳的节奏。

五、大洋洲舞蹈

大洋洲位于太平洋西南部和南部赤道的海域中。陆地面积 897 万平方千米，人口有

3000 万，主要居民有巴布亚人、澳大利亚人、塔斯马尼亚人、毛利人、美拉尼亚人、密克罗尼西亚人和波利尼西亚人等。

　　大洋洲舞蹈(图 9-44)是对大洋洲人生存的自然环境、人文环境的如是表达，也可以说大洋洲舞蹈是海洋民族的舞蹈，舞蹈的内容多是对航海术、渔业生产、制作皮艇等技术知识的传授。他们崇拜的对象是万物有灵和祖先崇拜。舞蹈表演的最大的特征是，舞者表演时，边用手拍打自己身体的各个不同部位边舞蹈，有时独自跳，有时是双人相互拍打舞蹈，也有由许多人参与互相拍打而又整齐划一的舞蹈。

图 9-44　大洋洲舞蹈

　　大洋洲舞蹈的特点如下。

　　(1) 各种颜色，女子喜欢在脸上涂上红底，眼睛涂上白色，男子喜欢在头上插羽毛，在腰后插翠绿帛叶的枝条。

　　(2) 喜欢几十个部族会聚在一起舞蹈，带有竞赛之意，或是成百上千人围成一个大圆圈欢歌劲舞。

　　(3) 喜戴面具舞蹈，面具上画着祖先模样，男舞者边敲打单面鼓，边行进舞蹈。

　　(4) 盛行表现幼王的戏剧舞蹈，一般在野外露地上表演。表演时，扮演幼王的舞者由群众演员用肩膀扛着舞蹈，幼王双脚不着地，以象征他具有的超自然之力。为舞蹈伴奏的乐器基本是打击乐器和吹奏乐器海螺。幼王就座后，战士们边歌边舞，村民们敲击着树皮布。女子们边歌边舞表示庆祝。

　　(5) 模拟飞禽舞蹈，由青年女子表演，表演时，舞者双手手指尖戴着羽毛做模拟鸟飞翔的动作。

参 考 文 献

[1] 中国艺术研究院音乐研究所. 民族音乐概论[M]. 北京：人民音乐出版社，1964.

[2] 刘再生. 中国古代音乐史简述[M]. 2版. 北京：人民音乐出版社，2006.

[3] 吴凡. 民间音乐[M]. 北京：中国社会出版社，2006.

[4] 周世斌. 音乐鉴赏[M]. 重庆：西南师范大学出版社，2000.

[5] 余丹红. 大学音乐鉴赏[M]. 上海：华东师范大学出版社，2007.

[6] 焦元溥. 乐之本事[M]. 桂林：广西师范大学出版社，2015.

[7] 罗杰·凯密恩. 听音乐：音乐欣赏教程[M]. 王美珠，等，译. 北京：世界图书出版公司，2008.

[8] 罗·亨利·朗. 西方文明中的音乐[M]. 顾连理，杨燕迪，译. 桂林：广西师范大学出版社，2014.

[9] 隆荫培，徐尔充. 舞蹈艺术概论(修订版)[M]. 上海：上海音乐出版社，2009.

[10] 金秋. 舞蹈欣赏[M]. 北京：高等教育出版社，2003.

教师服务

感谢您选用清华大学出版社的教材！为了更好地服务教学，我们为授课教师提供本书的教学辅助资源，以及本学科重点教材信息。请您扫码获取。

≫ 教辅获取

本书教辅资源，授课教师扫码获取

≫ 样书赠送

公共基础课类重点教材，教师扫码获取样书

 清华大学出版社

E-mail: tupfuwu@163.com
电话：010-83470332 / 83470142
地址：北京市海淀区双清路学研大厦 B 座 509

网址：http://www.tup.com.cn/
传真：8610-83470107
邮编：100084